指彈好歌

Great Songs And Fingerstyle

吳進興 編著

◎ 各種節奏詳細解說
◎ 基礎進階最佳教材
◎ 中西流行必練歌曲
◎ 經典指彈歌曲、吉他編曲教學
◎ 前奏影音示範、原曲仿真編曲

影音示範隨掃即看

序

　　幾年前就在吉他大師 Tommy Emmanuel 的演奏會上巧遇潘尚文老師，當時潘老師向我揮手邀書，之後心中蒙起寫書的念頭，但是又過了好久，書一直沒有開始動工，當「出書」已經快要淪為「口號」的時候，上帝派了一位小天使—駿忠，花了近兩年的時間幫我完成初稿的打譜作業，也讓這本書有了開始，心中非常感動與感激。

　　來談談書中「指彈篇」，我認為吉他演奏就跟畫畫一樣，其實我是個不折不扣的寫實派，畫畫我喜歡畫得像，彈吉他我喜歡把歌彈得跟原曲很像，我認為這樣才有趣。吉他編曲是很有趣的事情，它充滿想像力，甚至可以一人詮譯好多角，有主旋律、有伴奏、有貝斯有打板，像是一人樂隊般的演奏樂趣無窮。在本書中的指彈演奏曲，如投機者樂團的〈Pipeline〉，Frankie Valli 的〈Can't Take My Eyes Off you〉等等都有這樣的效果，讀者千萬不要錯過！

　　再者，值得一提的是本書中還有多個單元是「編曲觀念篇」，和「和弦樂理篇」，有了「和弦樂理」與「編曲觀念」可以讓吉他編曲更為通達，筆者希望這些單元能幫助讀者編出自己的作品，彈出自己編的歌曲。

　　本書除了「指彈」演奏曲，書中「好歌」的部份也是佔了很多的篇幅，其實吉他彈唱有些並不比指彈演奏曲輕鬆，所以彈唱的歌曲，我比較喜歡用簡單而且規則的指法彈奏，這樣可以省去很多不必要的記憶指法，讓彈唱更輕鬆。而本書中每一首歌的前奏或是間奏都可以說是一首短短的演奏曲，我也錄了許多前奏影片示範，讀者只要經過練習，這些前奏、間奏甚至尾奏，可以完整的表現歌曲，讓彈唱更為突出與專業，更可以奠定以後指彈的演奏基礎。

　　最後感謝所有參與這本書打譜編輯的人員，感謝麥書出版社，感謝潘老師。更要感謝上帝，讓萬事互相效力，也給我靈感與力量完成這本書，甚至賜下書名，「指彈好歌」聽起來就像「只彈好歌」，上帝真奇妙！願讀過這書的人都得到上帝的祝福，一切榮耀歸給上帝！

2018.2.23

目錄

學習者可以利用行動裝置掃描書中 QR Code，即可立即觀看所對應之彈奏示範。另外也能透過掃描右方 QR Code，連結至教學影片之播放清單。

吉他各部介紹

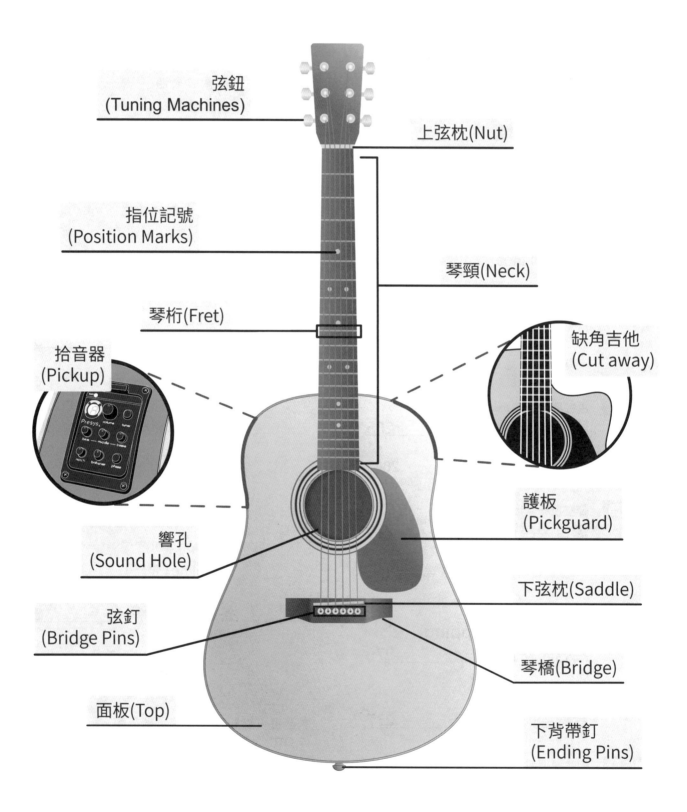

弦鈕
(Tuning Machines)

上弦枕(Nut)

指位記號
(Position Marks)

琴頸(Neck)

琴桁(Fret)

缺角吉他
(Cut away)

拾音器
(Pickup)

護板
(Pickguard)

響孔
(Sound Hole)

下弦枕(Saddle)

弦釘
(Bridge Pins)

琴橋(Bridge)

面板(Top)

下背帶釘
(Ending Pins)

樂譜符號進行式說明

一、常見樂譜記號

| |	小節 (Bar) 線。
|| ||	樂句線 (四小節或八小節)。
|: :|	反覆記號（Repeat），由 |: 記號彈奏起至 :| 記號，再反覆彈奏一次。
D.C.	Da Capo，由全曲開頭第一小節再彈起。
𝄋 或 D.S	Da Seqnue，彈奏至 𝄋 記號時，再由另一個 𝄋 記號處彈起。
D.C.N/R	Da Capo No/Repeat，由全曲開頭第一小節再彈起，但遇到反覆記號 |: :|，則無需反覆彈奏。
𝄋 N/R 𝄋	No/Repeat，彈奏至 𝄋 記號時，再由另一個 𝄋 記號處彈起，但遇到反覆記號，則無需反覆彈奏。
⊕	Coda 記號，⊕ 用於 𝄋 反覆後跳至 ⊕ 記號彈奏。
F.O.	Fade Out，彈奏聲音逐漸漸弱結束。
Rit.	Ritardanda，將原來歌曲彈奏速度漸漸轉慢。
Ad-Lib.	Ad Libitum，即興演奏。
Fine	結束彈奏記號。

二、進行模式範例

| 1 | 2 | 3 | 4 |

‖: 5 | 6 | 7 | 8 ‖

§ 9 | 10 | 11 :‖ 12 ‖
（1. 11 2. 12）

13 | 14 | 15 | 16 §

Coda 17 | 18 | 19 | 20 ‖ Fine

演奏順序

```
1 2 3 4  →  5 6 7 8 9 10 11  →
5 6 7 8 9 10  →  12  →
13 14 15 16  →  9 10  →  17 18 19 20
```

歌曲中 1 至 4 小節為前奏，第 5 小節出現反覆記號，必須找到下一個反覆記號來做反覆彈奏，所以當我們彈至 11 小節的時候必須要返回第 5 小節彈奏，在彈奏至第 10 小節時，必須要跳 12 小節彈奏到 16 小節，遇到 § 或 D.S.，此時必須尋找前面的 § 來做反覆彈奏，直到出現 ✛（Coda）記號跳至下一個 ✛（Coda）記號演奏至 Fine 結束。

簡單的說有三種記號先看 ‖: :‖（Repeat）再看 §，§ 之後遇到 ✛ 跳 ✛ 彈奏至結束。

左右手彈奏姿勢

正確的彈奏姿勢不僅可以彈出好聽的琴聲,並可以加快學習的速度進而達到事半功倍的效果,所以初學者務必要擺好正確的彈奏姿勢。

一、右手指法的姿勢

使用右手指法彈奏的時候,要注意右手腕微微向前彎曲(如圖一),並且從上往下看大拇指與食指呈現交叉狀,大拇指在前,食指在後(如圖二),這樣才不至於彈奏鄰近的弦時手指頭撞在一塊,擺對正確的指法姿勢自然會有渾厚好聽的聲音。

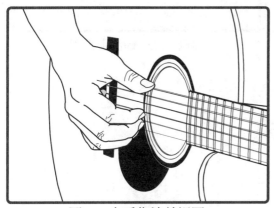

圖一　右手指法前視圖

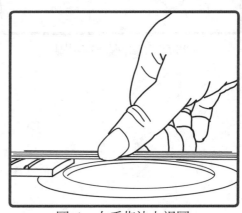

圖二　右手指法上視圖

二、按壓和弦的姿勢

左手按和弦的時候手指頭盡量立直(如圖三),以不碰觸到別的弦為原則,左手掌只需要虛握,以輕鬆舒服為原則(如圖四)。

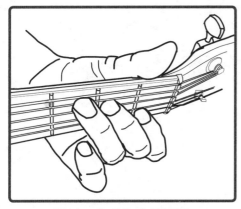

圖三　左手和弦前視圖

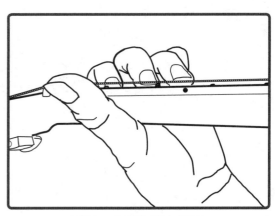

圖四　左手和弦上視圖

三、握 Pick 姿勢

握 Pick（握法如下圖五、圖六）時通常只用「大拇指」與「食指」來握 Pick，彈奏單音時握住 Pick 後的大拇指與食指微微往內縮，就可以得到最佳的彈奏角度。若將 Pick 握短一點可以增加單音彈奏的精準度與速度，刷和弦時則可以握長一點，加上手腕放鬆就可以刷出輕柔好聽的琴聲。

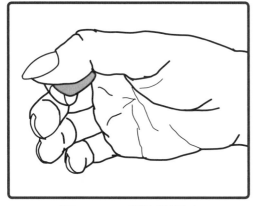

圖五　Pick 握法前視圖

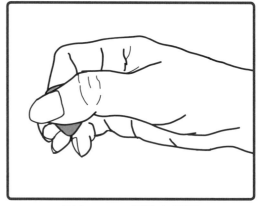

圖六　Pick 握法上視圖

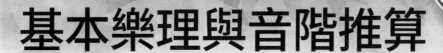

基本樂理與音階推算

自然大調

自然大調包含七個音符，在唱名中分別是 Do、Re、Mi、Fa、Sol、La、Si（或 Ti）。C 大調是大調中最「簡單」的調性，因為它是唯一一個沒有任何升記號（♯）和降記號（♭）的大調，如果在鋼琴中只需彈奏白鍵，其結構如下圖，其中一個全音等於兩個半音。

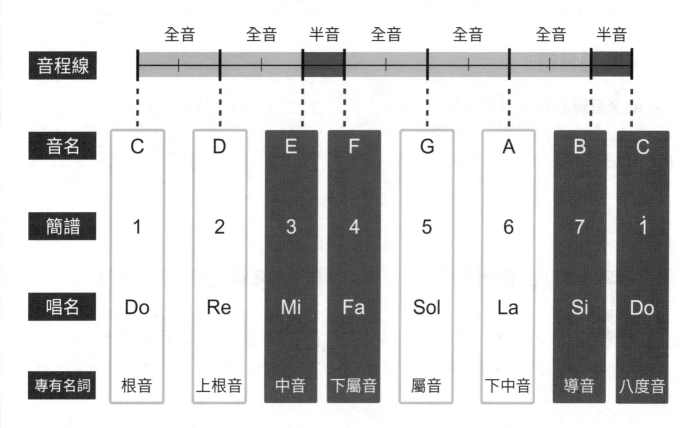

	全音	全音	半音	全音	全音	全音	半音	
音程線								
音名	C	D	E	F	G	A	B	C
簡譜	1	2	3	4	5	6	7	i
唱名	Do	Re	Mi	Fa	Sol	La	Si	Do
專有名詞	根音	上根音	中音	下屬音	屬音	下中音	導音	八度音

所以只要記住 3、4 與 7、1 的音程為半音，就可以推出所要的音階，下圖是音程推算練習，並且請按照順序彈過一遍。

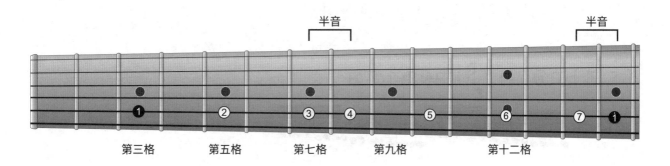

第三格　　　第五格　　　第七格　　　第九格　　　第十二格

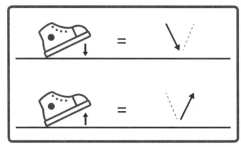

第5章

簡譜視譜與踩拍

「簡譜」是目前華語流行音樂中最常用的記譜方式，記譜的時候大都使用「首調唱法」的記譜方式，將所有調性都當作「C」調來記譜，這樣可以省去很多升降記號難唱的麻煩，以下的視譜法將五線譜與簡譜作一個對照，並配合踩拍練習（如右圖方式）可以更深入地熟悉簡譜。

踩拍示意圖

一、各種音符

A. 全音符（○）拍長為 4 拍

B. 二分音符（ ♩ ）拍長為 2 拍

C. 四分音符（ ♩ ）拍長為 1 拍

D. 八分音符（ ♪ ）拍長為半拍

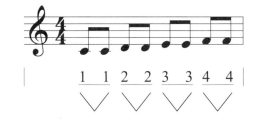

E. 十六分音符（ ♬ ）拍長為 1/4 拍

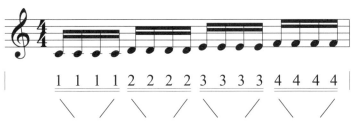

F. 三十二分音符（ ♬ ）拍長為 1/8 拍

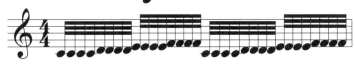

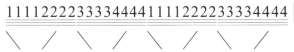

12

二、附點音符

A. 附點四分音符 (♩.) 拍長為 1 拍半

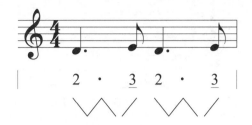

B. 附點八分音符 (♪.) 拍長為 3/4 拍

附點音符公式為：

三、休止符

在簡譜裡休止符以數字「 0 」來表示。

A. 全音休止符 (▬)：休止 4 拍

B. 二分休止符 (▬)：休止 2 拍

C. 四分休止符 (𝄽)：休止 1 拍

D. 八分休止符 (𝄾)：休止半拍

四、各種三連音

A. 一拍三連音

B. 二拍三連音

C. 半拍三連音

D. 四拍三連音

五、變音記號

A. 升記號「♯」：遇到升記號，要升半音。
B. 降記號「♭」：遇到降記號，要降半音。
C. 還原記號「♮」：遇到還原記號，要還原回沒有升降的音。

14

第6章

C大調音階練習

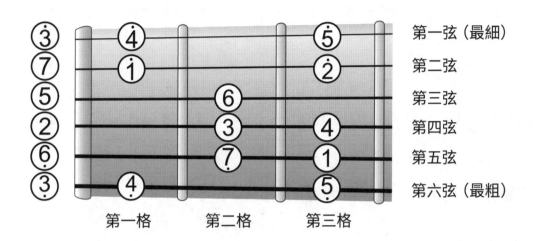

| | 第一弦（最細） |
| 第二弦 |
| 第三弦 |
| 第四弦 |
| 第五弦 |
| 第六弦（最粗） |

第一格　　　第二格　　　第三格

彈奏單音時，第一格使用食指，第二格使用中指，第三格使用無名指，並且練習時請邊彈邊唱，除了培養良好音感，學習效果也更好。

♣ 範例練習 (一) ▶▶ 「小蜜蜂」

| C | | | | G₇ | | | | C | | | | C | | | |
| 5 | 3 | 3 | — | 4 | 2 | 2 | — | 1 | 2 | 3 | 4 | 5 | 5 | 5 | — |

| C | | | | G₇ | | | | C | | | | C | | | |
| 5 | 3 | 3 | — | 4 | 2 | 2 | — | 1 | 3 | 5 | 5 | 3 | — | — | — |

| G₇ | | | | G₇ | | | | C | | | | C | | | |
| 2 | 2 | 2 | 2 | 2 | 3 | 4 | — | 3 | 3 | 3 | 3 | 3 | 4 | 5 | — |

| C | | | | G₇ | | | | C | | G₇ | | C | | | |
| 5 | 3 | 3 | — | 4 | 2 | 2 | — | 1 | 3 | 5 | 5 | 1 | — | — | — |

Fine

15

✤ 範例練習（二）▶▶ 「小星星」

```
  C                F        C        F        C        G7       C
| 1   1   5   5 | 6   6   5   — | 4   4   3   3 | 2   2   1   — |

  C        F        C        G7       C        F        C        G7
| 5   5   4   4 | 3   3   2   — | 5   5   4   4 | 3   3   2   — |

  C                F        C        F        C        G7       C
| 1   1   5   5 | 6   6   5   — | 4   4   3   3 | 2   2   1   — ‖
                                                              Fine
```

✤ 範例練習（三）▶▶ 「古老的大鐘」

```
              C        G/B      Am       F        C        G
| 0   0   0  5̣ | 1  7̣1  2  12 | 3  343  6̣  22 | 1  11  7̣  6̣7̣ |

  C  Csus4 C        C        G/B      Am       F        C        G
| 1   —  0  55̣ | 1  7̣1  2  12 | 3  43  6̣  22 | 1  11  7̣  6̣7̣ |

  C                C        Am       Dm       G        C        Am
| 1   —   —  13 | 5  32  1  7̣1 | 21  7̣6̣  5̣  13 | 5  32  1  7̣1 |

  G                C        G        Am       F        Gsus4    G
| 2   —   —  05̣ | 11  1  2  — | 3  343  6̣  22 | 1   —  7̣   — |

  C  Csus4 C        C                C                C
| 1   —  0  55̣ | 1  55  65  5̣ | 3̣  5̣  3̣  55 | 1  55  65̣  5̣ |

  C        C  G      Am       F        Gsus4  G      C
| 3̣  5̣  3̣  55̣ | 11  1  2  — | 3  343  6̣  22 | 1  — 7̣  — | 1  —  —  — ‖
                                                                  Fine
```

16

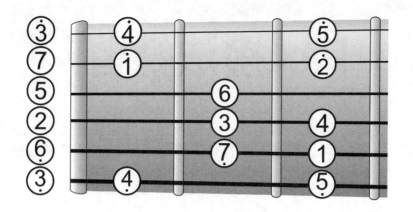

❖ 範例練習（四）▶▶　「隱形的翅膀」

$|\ 0\quad 0\quad 0\quad 0\ |\ 0\quad 0\quad 0\quad 0\ |\ 0\quad 0\quad 0\quad 0\ |\ 0\quad 0\quad 0\quad \underline{5\,1}\ \|$

|　C　　　　　　　　F　　C　　　　　C　　　　　　　Gsus4　　　G7
| 3 ・ 5 3 2 1 | 1 1 1 6 5 5 1 | 3 ・ 5 5 5 6 5 | 5 3 2 1 2 6 5 |

|　Am　　　　　　　　F　　　　　Dm7　　G　　　　C F/C C
| 3 ・ 5 5 5 6 5 | 3 2 1 2 6 5 6 | 1 ・ 3 2 3 | 1 — — 5 1 |

|　C　　　　　　　　F　　C　　　　　C　　　　　　　Gsus4　　　G7
| 3 ・ 5 3 2 1 | 1 1 1 6 5 5 1 | 3 ・ 5 5 5 6 5 | 5 3 2 1 2 6 5 |

|　Am　　　Em/G　　#Fm7-5　　　　　Dm7　　G　　　　C F/C C
| 3 ・ 5 5 5 6 5 | 3 2 1 2 6 5 6 | 1 ・ 3 2 3 | 1 — — 3 5 |

|　Am　　　Em/G　　　F　　C　　Dm7　　C/E　　Gsus4　　　G7
| 1 ・ 1 7 6 5 | 6 1 3 2 1 1 1 | 1 1 1 6 5 3 2 1 | 2 — 0 3 5 |

|　Fmaj7　　Em7　　　Dm7　　C　　Dm7　　F/G　G　C
| 1 ・ 1 7 6 5 | 6 1 3 2 1 1 1 | 1 1 1 6 5 3 2 1 | 1 — — — ‖

Fine

17

Pick撥法練習

彈奏曲子的時候，我們的 Pick 不會全部往下撥，也不會全部往上勾，當曲子的速度飛快時，利用 Pick 的下上撥，可以節省很多力氣與時間，所以初學者務必學會 Pick 的撥法。

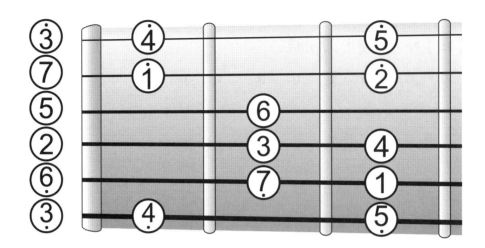

♣ 範例練習（一）▸▸ Rock & Roll Style

C	Am	F	G
1 1 3 3 5 5 6 5	6̣ 6̣ 1 1 3 3 4 3	4 4 6 6 i̇ i̇ 2̇ i̇	5 5 4 4 3 3 2 2

⊓ V ⊓ V ⊓ V ⊓ V ｜ ⊓ V ⊓ V ⊓ V ⊓ V ｜ ⊓ V ⊓ V ⊓ V ⊓ V ｜ ⊓ V ⊓ V ⊓ V ⊓ V

♣ 範例練習（二）▸▸

3̣ 3̣ 4̣ 4̣ 5̣ 5̣ 6̣ 6̣	7̣ 7̣ 1 1 2 2 3 3	4 4 5 5 6 6 7 7	i̇ i̇ 2̇ 2̇ 3̇ 3̇ 4̇ 4̇

⊓ V ⊓ V ⊓ V ⊓ V ｜ ⊓ V ⊓ V ⊓ V ⊓ V ｜ ⊓ V ⊓ V ⊓ V ⊓ V ｜ ⊓ V ⊓ V ⊓ V ⊓ V

5̇ 5̇ 4̇ 4̇ 3̇ 3̇ 2̇ 2̇	i̇ i̇ 7 7 6 6 5 5	4 4 3 3 2 2 1 1	7̣ 7̣ 6̣ 6̣ 5̣ 5̣ 4̣ 4̣

⊓ V ⊓ V ⊓ V ⊓ V ｜ ⊓ V ⊓ V ⊓ V ⊓ V ｜ ⊓ V ⊓ V ⊓ V ⊓ V ｜ ⊓ V ⊓ V ⊓ V ⊓ V

TIPS：彈奏時 Pick 請下上撥，(⊓) 為下撥 (V) 為上勾。

♣ 範例練習（三）▶▶ 「聽媽媽的話」

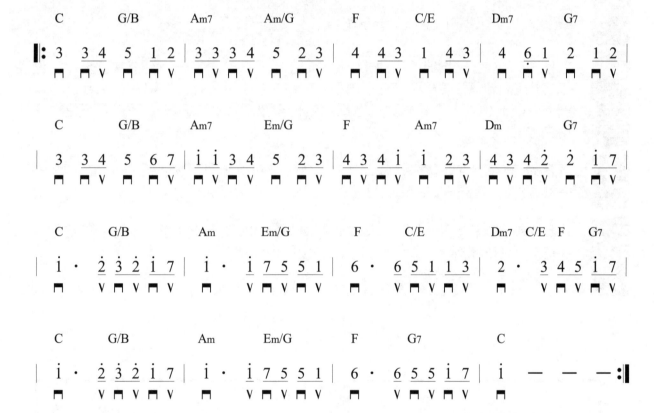

♣ 範例練習（四）▶▶ 「揮著翅膀的女孩」

TIPS：以上兩首單音練習，請注意 Pick 下上撥，這種撥法並沒有一定，你也可以有自己的撥法，
只要順暢就可以。

調音法

一、使用調音器調音

調音器最好選擇有 12 平均律（Chromatic）的功能，有這種功能的調音器，就算遇到升半音或降半音時也都可以調，以下是使用調音器調音的方法跟注意事項。

1 把頻率調到 A4 = 440Hz（如圖一），440 的意思就是以 La 為基準音來調音，一般來說吉他都調到 440Hz，不過有些樂器（如：古典樂器）會調到 442Hz，所以在合奏的時候必須要對一下頻率，吉他空弦音由上而下分別為 E、A、D、G、B、E（如圖二），建議由上往下調反覆調兩次以上。

2 把模式調到 12 平均律的模式（Chromatic），這種模式每一個音都會顯現，這種模式比 Guitar 模式好調，不過如果你不知道吉他的空弦音是那些音，我們可以調到 Guitar 模式，這種模式只會顯示吉他空弦應該有的音，一般來說不建議使用這種模式。

3 調音的時候要有音程線（如圖三）的觀念，來判斷要調高或調低，並且在調音的時候要注意該弦是綁在哪一個鈕上，才不至於調錯弦鈕而調斷弦。

4 把頻率調好，模式也調好了，這個時候就可以開始調音囉！調音的方法很簡單，先調到你要的音名，然後再微調指針到正中央，這個時候通常會出現「綠燈」表示你的音已經調準了。

圖一　調音器

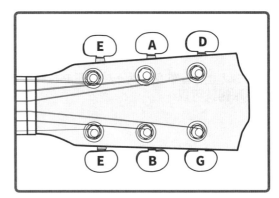

圖二　吉他空弦音

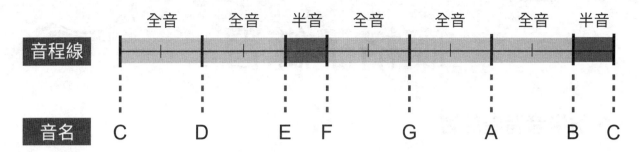

音程線	全音	全音	半音	全音	全音	全音	半音

音名	C	D	E	F	G	A	B	C

圖三　音程線

二、相對調音法

在沒有調音器的狀況下，我們也可以用相對調音法來調音。這種調音法是利用聽覺來調音，以空弦音為基準音，然後在指板上壓出與基準音相同的音，仔細聆聽將兩弦的音調成一致。如下圖表示按壓第二弦第五格的音，將第二弦調整到與第一弦空弦音相同的音高，然後再依序往上調，調完所有的弦，就大功告成了。

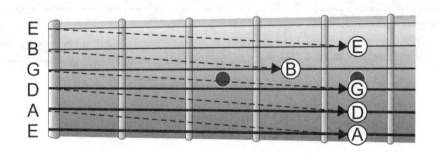

三、泛音調音法（泛音彈法請參閱本書「第 31 章 泛音」）

同樣的，在沒有調音器的狀況下，我們還可以用自然泛音調音法來調音，這種調音法也是利用聽覺來調音，將下圖所有虛線連結部分的兩音仔細聆聽，調成一致的音就完成了。一般來說這種調音法是非常精確的，不過礙於有些吉他，製作不夠精良與個人音感敏銳度不夠好，會造成調不準的問題，練習時請用調音器作調完後的驗證。

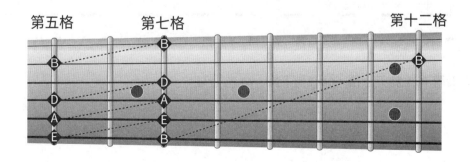

爬格子練習

一、仿半音音階練習

下面我們來練習這一種類似半音音階的指型，我們稱它為「仿半音音階」。如下圖所示，因為它不是真的半音音階，它不具有音階的意義，只是一種訓練手指頭的練習，它可以增加手指頭的擴張與靈活度，以初學者來講常做這種熱身練習，會有助於提高左手彈奏的速度和右手 Pick 的協調。

練習時請依次前進手指頭，並用 Pick 下上來回交替撥弦，左手大拇指盡可能固定不動，讓手指頭可以充分擴張，並且務必將每個音確實彈出，並配合腳踩拍，如果有節拍器輔助練習效果更佳。

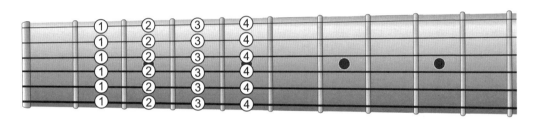

上圖 ①、②、③、④分別代表左手的食指、中指、無名指、小指。

♣ 範例練習 (一) ▶▶ 八分音符

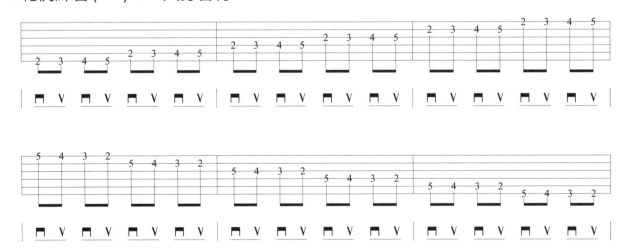

TIPS：彈奏時 Pick 請下上撥，(∏) 為下撥 (V) 為上勾。

練習完範例一的八分音符練習後，我們將協調改為十六分音符，也就是每踩一拍彈奏四個音，使用節拍器加速到手指頭完全流暢為止。這種練習可以當作每天例行性的練習或彈奏歌曲前的熱身。

♣範例練習（二）▶▶ 十六分音符

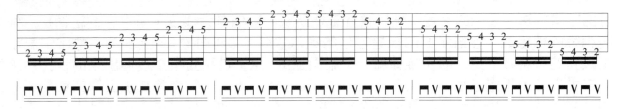

二、半音階練習

半音階即相鄰兩音全由半音音程所構成的音階，這種音階較常使用於爵士（Jazz）的彈奏中，因為是半音階當然也可以當作爬格子來練習它。

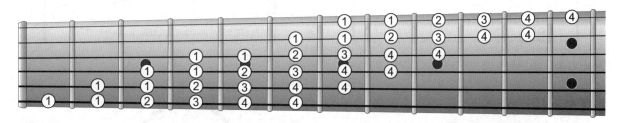

上圖 ①、②、③、④ 分別代表左手的食指、中指、無名指、小指。

♣範例練習（三）▶▶

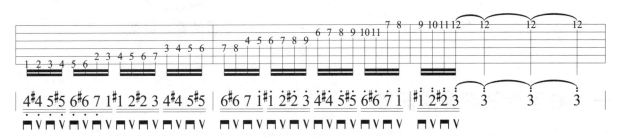

學會看六線譜

六線譜（Tablature）又稱「TAB 譜」，意思是格子譜，是世界上通用的一種專為弦樂器設計的記譜方法，看你的樂器有幾條弦就畫幾條線，吉他有六條弦，所以它的結構是六條間隔相等的線組成，在最下面的線是吉他的第六條弦（最粗的弦），上面的「數字」表示按壓該弦的琴格數，用來表示旋律部分。譜面上的「X」是和弦按壓後撥出來的音，用來表示右手指法，不過這種譜因為看不出 Do、Re、Mi，所以一般都會加上五線譜或簡譜來對照，才不至於不知道自己在彈什麼音，如果想要學好吉他，學會看六線譜是非常重要的。

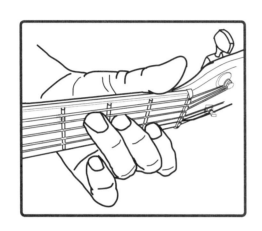

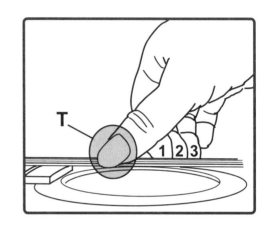

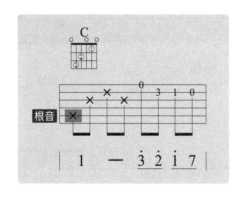

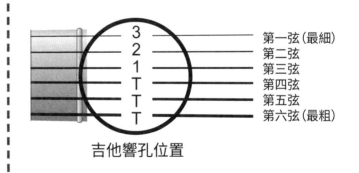

吉他響孔位置

一、右手指法部分與記號

右手大拇指一般彈奏四、五、六弦（如上圖），彈奏根音的部分，代號為「T」。
右手食指一般彈奏第三弦，代號為「1」。
右手中指一般彈奏第二弦，代號為「2」。
右手無名指一般彈奏第一弦，代號為「3」。

符號標在哪一條線上，就按照該線管轄的手指頭彈奏出來，有時手指頭不夠用會「提弦」彈奏。

二、譜上左手部分

左手按壓和弦，和弦指型以外的音會以數字表示，「0」為空弦音，其他數字則必須特別按壓出來，並用右手彈奏。彈奏時注意根音的部分盡量壓到下一個和弦出現，讓根音在後面當背景，才不至於聽起來像在彈單音。

三、節奏記號部分與記號

遇到節奏比較強烈的歌曲時，我們會用節奏來表現，所以要看懂譜裡面的節奏記號。

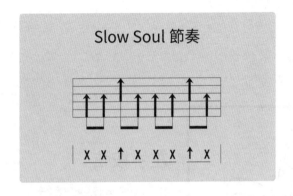

Slow Soul 節奏

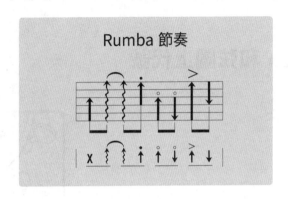

Rumba 節奏

X	一般以彈奏六至三弦為主，右手往下擊弦。口訣念作「蹦」。
↑	一般以彈奏四至一弦為主，箭頭往上，表示右手往下擊弦。口訣念作「恰」。
↓	一般以彈奏一至四弦為主，箭頭往下，表示右手往下勾弦。口訣念作「勾」。
↕	琶音記號。將和弦由上至下圓滑彈奏出，聽起來像分解和弦。
↑	切音記號。
↑	悶音記號。
>	重拍記號。

認識和弦與根音

一、和弦

一個音我們稱它為「單音」，兩個音我們稱它為「雙音」，一般來說三個音以上同時共鳴，我們稱它為「和弦」，不過有些和弦會被簡化為兩個音，例如：強力和弦。和弦根據它們的功能不同，可以分成幾個大類，分別是三和弦、七和弦、九和弦、延伸和弦、變化和弦，它們的和弦組成在本書後面的章節有更詳盡的解說。

二、和弦圖上代號

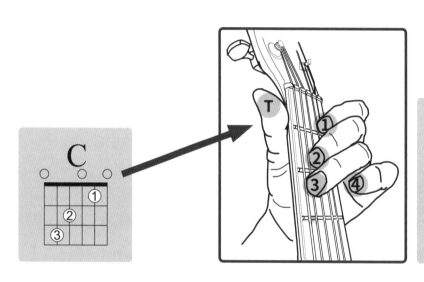

左手按弦

T：大拇指按壓位置

1：食指按壓位置

2：中指按壓位置

3：無名指按壓位置

4：小拇指按壓位置

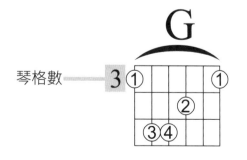

圖中 G 和弦為封閉和弦，食指封在第三格。

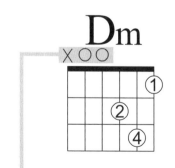

「X」表示該弦為和弦外音，不彈；「O」則是和弦內音，為可用弦。

三、根音

根音就是和弦的主音，在音樂中通常為最低的音，和弦上開頭的第一個大寫英文字就是根音，如 C 的根音為 1（Do）、Dm 的根音為 2（Re）、E7 的根音為 3（Mi），根音在彈指法的時候由「大拇指」撥出，刷和弦的時候，節奏上第一個「蹦」就是根音。

下方為各和弦根音對照及根音位置圖：

和弦根音對照

和弦 開頭名稱	C	D	E	F	G	A	B
根　音	1 （Do）	2 （Re）	3 （Mi）	4 （Fa）	5 （Sol）	6 （La）	7 （Si）

吉他上根音位置

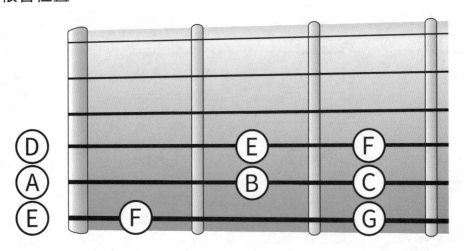

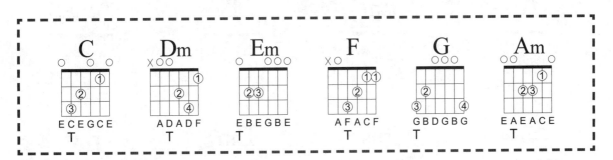

TIPS：上列各和弦圖中的「T」即為根音位置。

27

初學者必練開放和弦

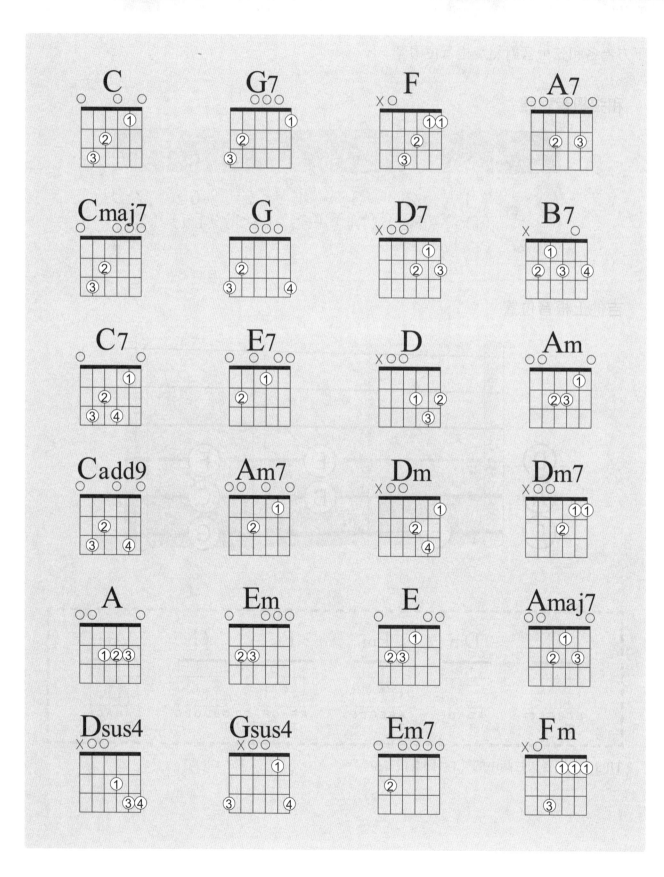

和弦變換練習

初學者如果和弦沒練順就直接進入歌曲，會有卡卡不順的感覺，為了解決這個問題，以下設計了幾個練習，這種練習一拍一拍由慢而快可以讓初學者加快和弦的變換。

♣ 範例練習（一）

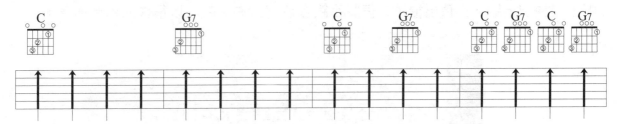

♣ 範例練習（二）

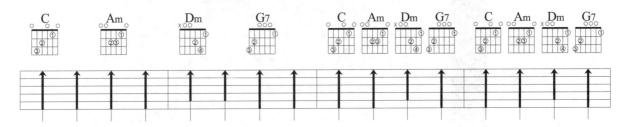

♣ 範例練習（三）

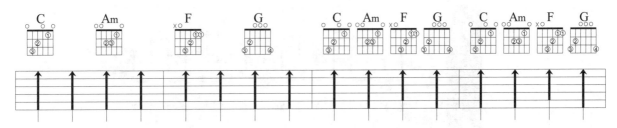

♣ 範例練習（四）

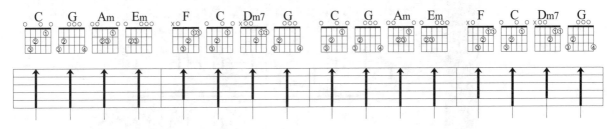

Slow Soul 慢靈魂

這種節奏的特色是每個小節有 4 拍，一個小節 8 個拍點（8 Beat）以及 16 個拍點（16 Beat）。這兩種是現代流行歌曲裡最常使用的節奏，它的重音在 2、4 拍前半拍，練習時請先唱出口訣配上腳下去踩出拍子，再將手跟腳協調進去，就可以很快的學會節奏。

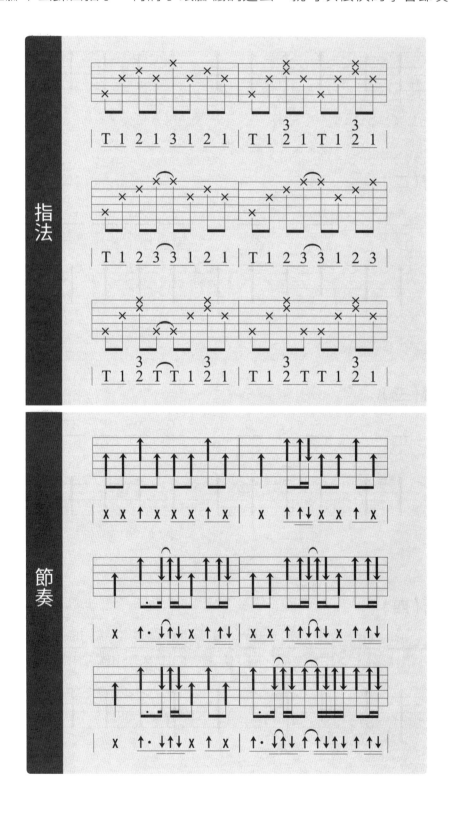

■ 16 Beat 刷法分解動作

16 Beat 每一拍為 4 個拍點，基本動作為每拍下上下上，下圖實心部分為實刷，虛線為空刷。請按照下圖配合踩拍，每拍踩一下，並注意 2、4 拍為重拍。

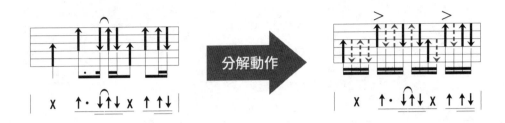

✤ 範例練習 (一)

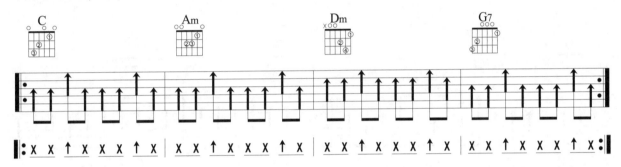

✤ 範例練習 (二)

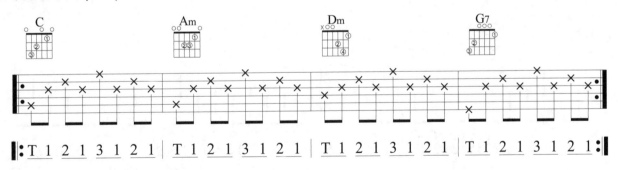

✤ 範例練習 (三)

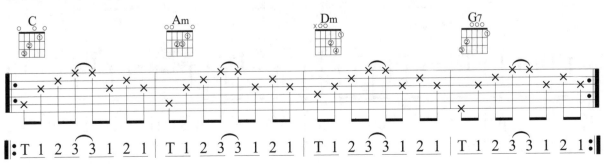

小薇

詞曲 / 阿弟　演唱 / 黃品源

Key : C
Play : C
Slow Soul
4/4 ♩ = 78

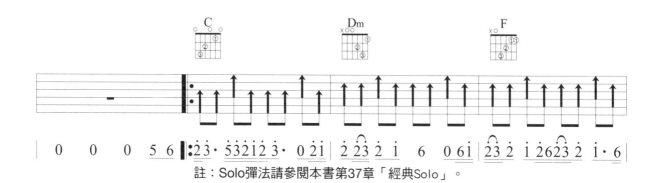

註：Solo彈法請參閱本書第37章「經典Solo」。

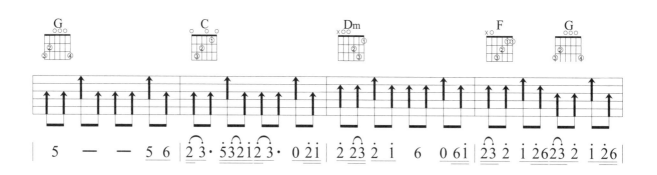

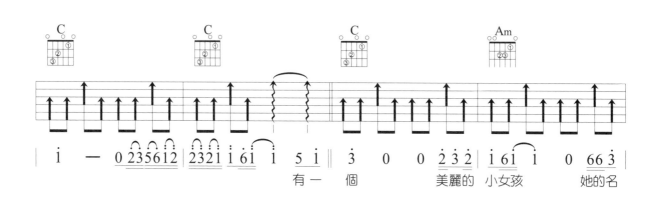

有一　個　　　　美麗的　小女孩　　她的名

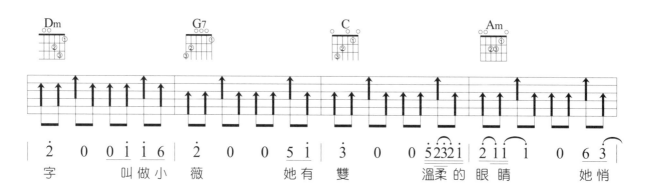

字　　叫做小　薇　　她有雙　　溫柔的　眼睛　　她悄

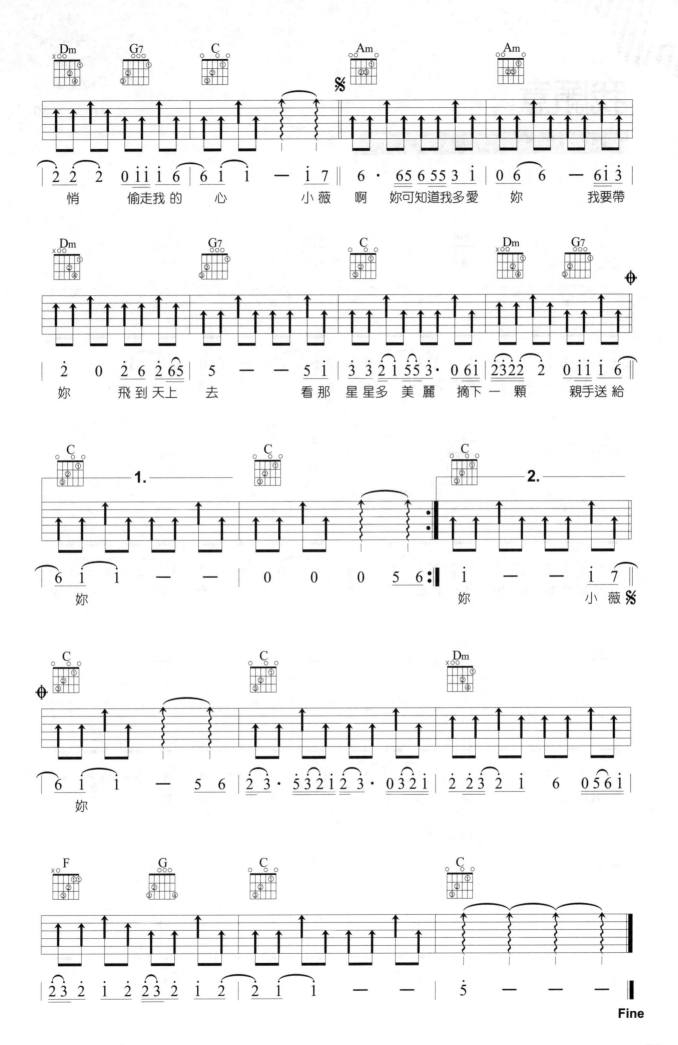

我願意

詞／姚謙　曲／黃國倫　演唱／王靖雯

Key : D
Play : C
Capo : 2
Slow Soul
4/4 ♩ = 80

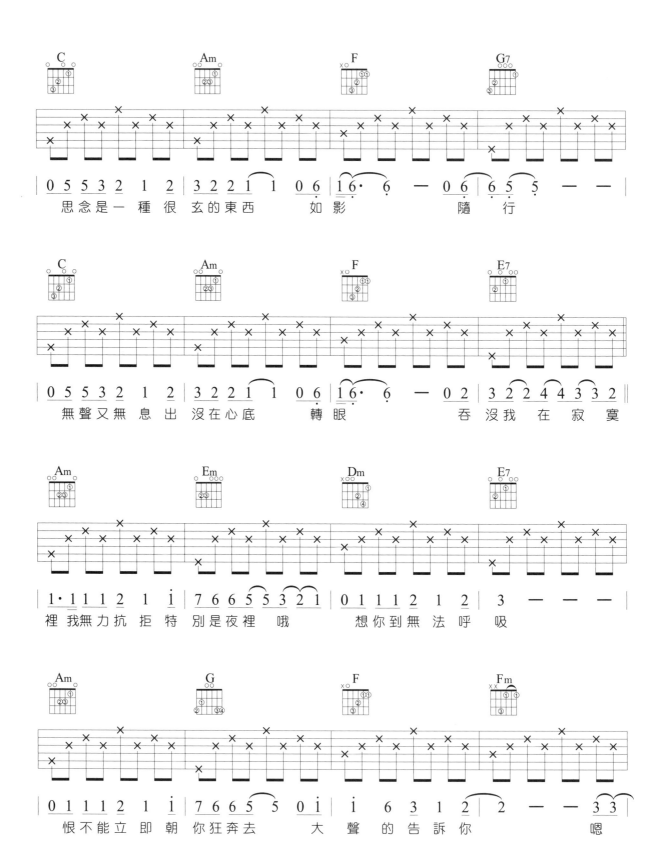

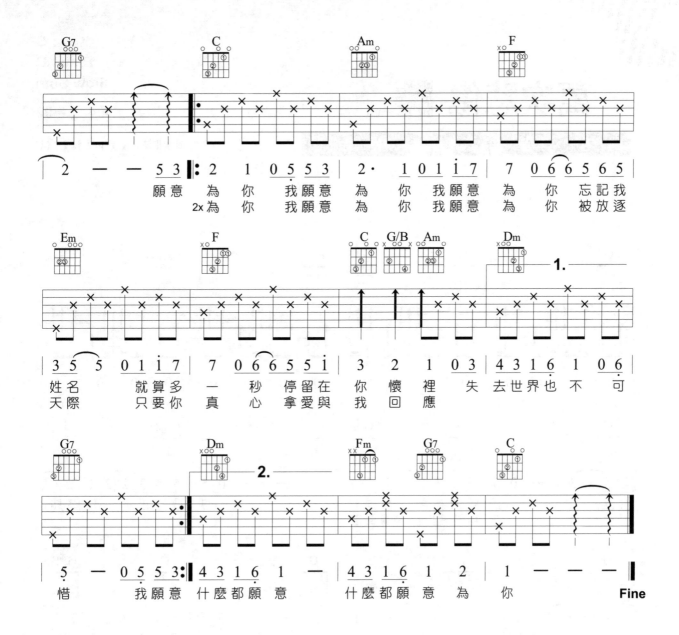

一萬次悲傷

詞/毛川、李赤 曲/逃跑計劃 演唱/徐歌陽

Key : G
Play : G
Slow Soul
4/4 ♩= 92
參考指法：| x x ↑·↓↑↓x↑↓|

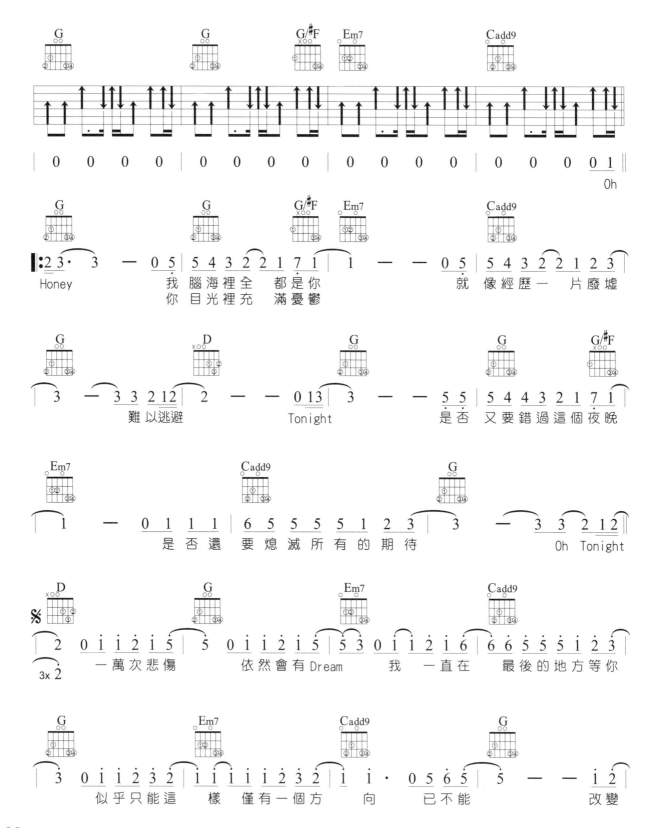

每一顆眼淚　是一萬道光　最　昏暗的　地方也變得明亮

我奔湧的暖　流 尋找你的海　洋　我註定　　　這樣

Oh

Oh Honey　　　我 腦海裡全　都是你

我 無法抗拒　的心情　　難以呼吸　　　Tonight

是否 又要錯過這個夜　晚　　　是否還

要 熄滅 所有 的 期 待　　　Oh Tonight　　　Fine

小情歌

詞曲 / 吳青峰　演唱 / 蘇打綠

Key : D
Play : C
Capo : 2
Slow Soul
4/4 ♩ = 68

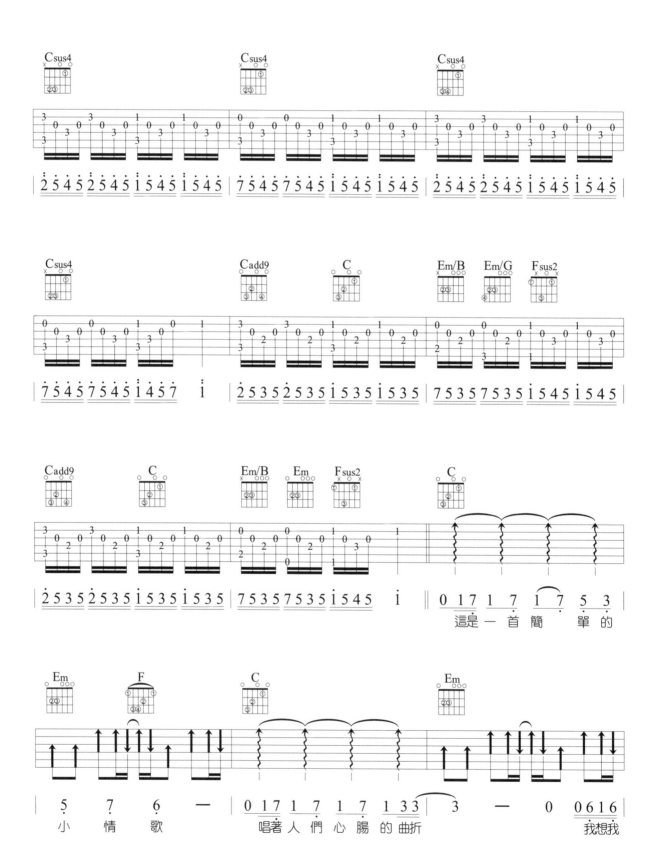

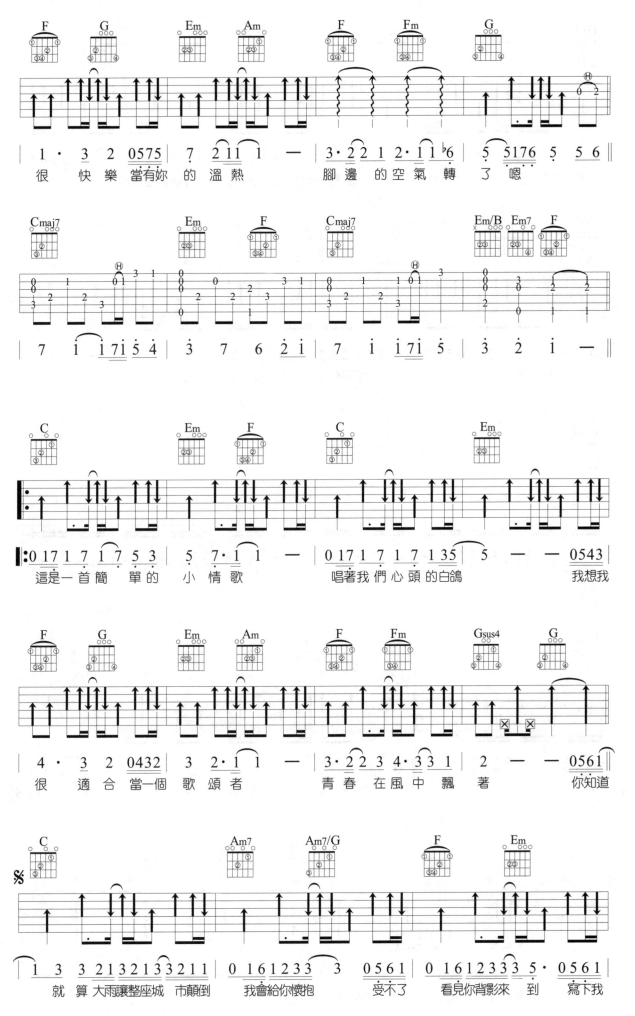

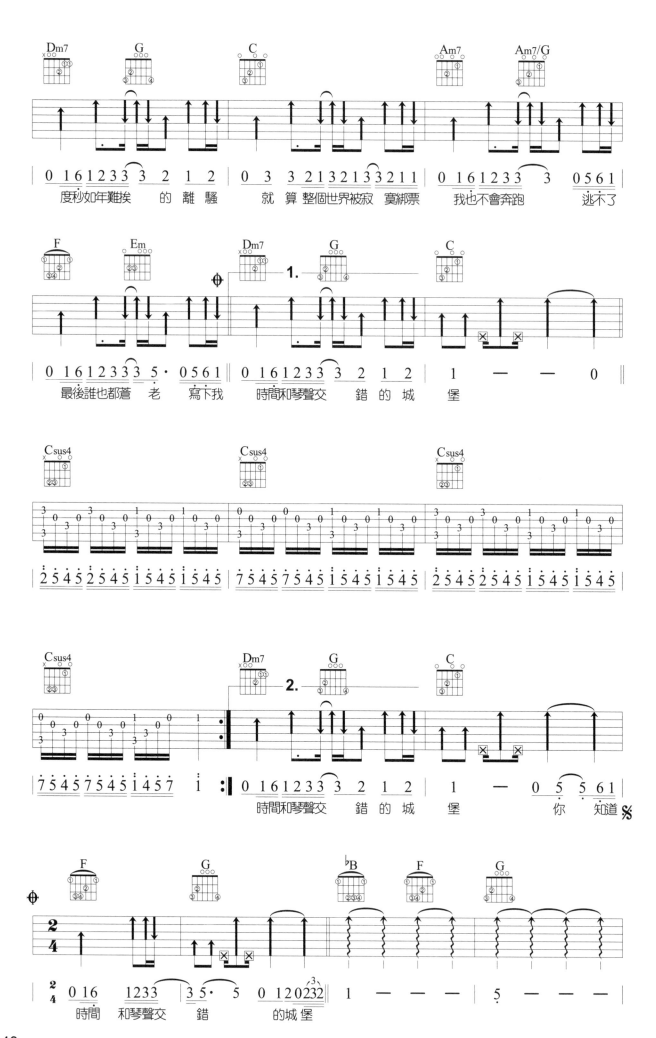

當你孤單你會想起誰

詞／莎莎　曲／施盈偉　演唱／張棟樑

Key：B
Play：C
各弦調降半音
Slow Soul
4/4 ♩= 91

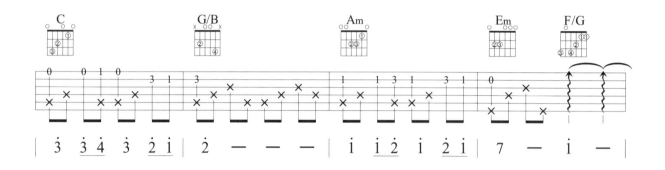

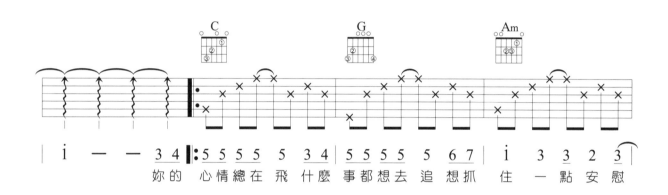

妳的　心情總在飛什麼事都想去追想抓　住　一點安慰

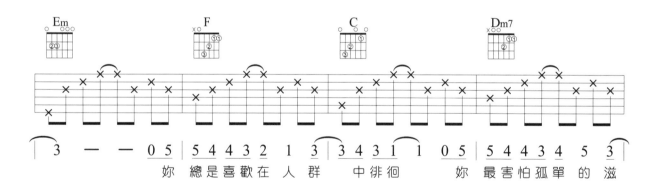

妳　總是喜歡在人群　中徘徊　　妳　最害怕孤單的滋

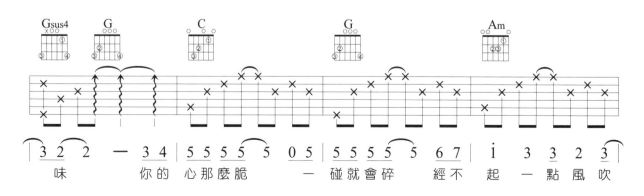

味　　你的心那麼脆　　一碰就會碎　經不　起　一點風吹

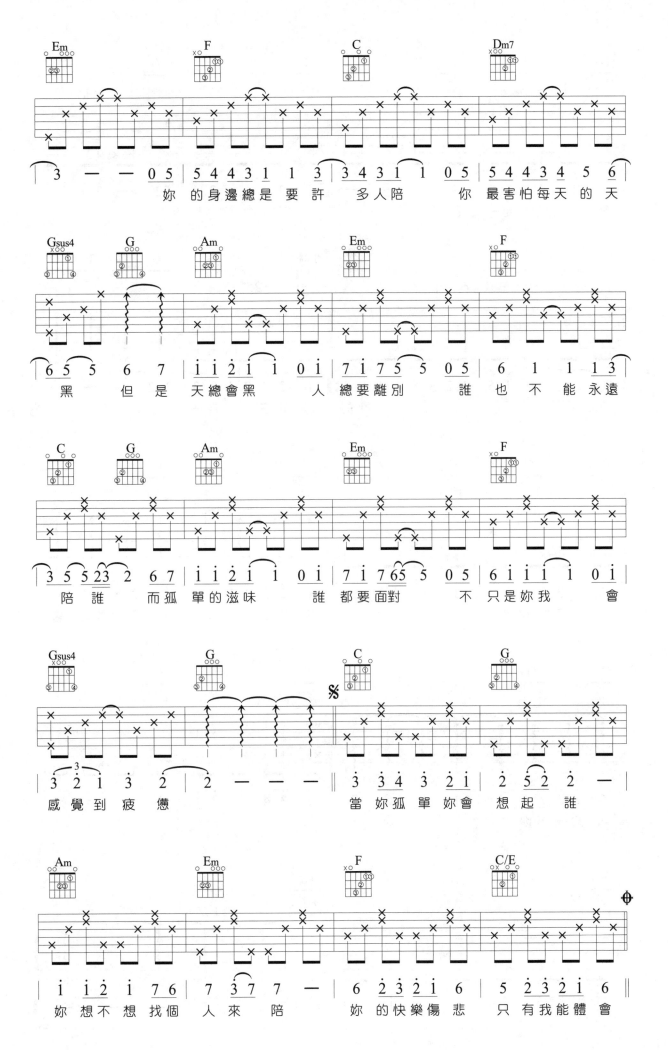

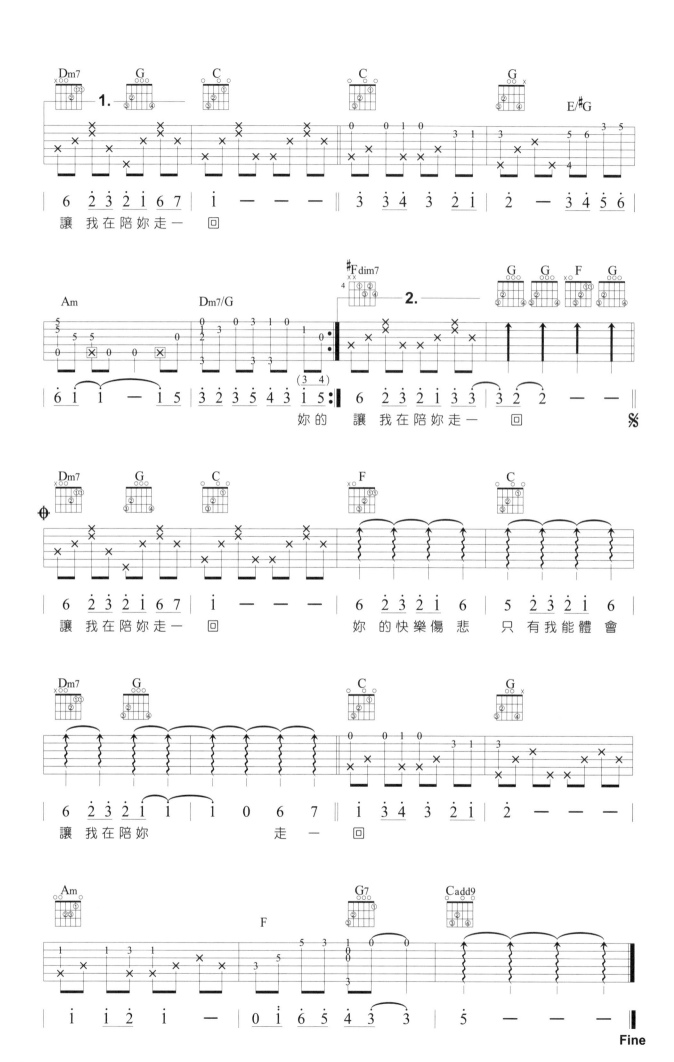

不為誰而作的歌

詞 / 林秋離　曲 / 林俊傑　演唱 / 林俊傑

Key : D
Play : G
Capo : 7
Slow Soul
4/4 ♩ = 72

2x彈奏括弧內和弦

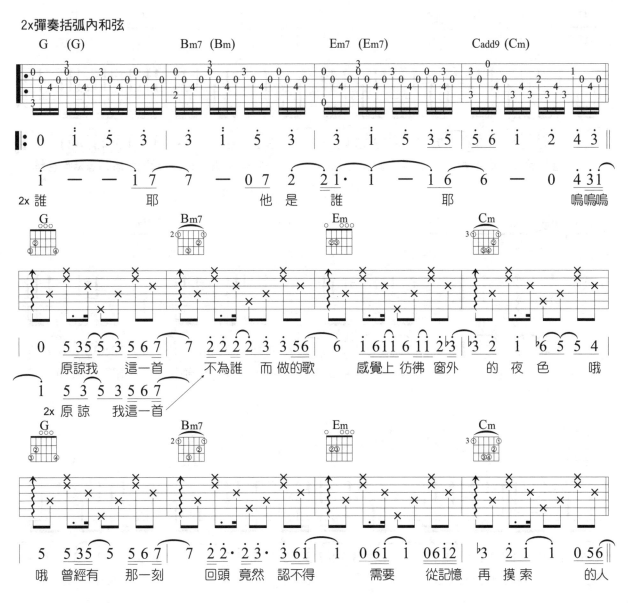

原諒我 這一首　不為誰 而做的歌　感覺上彷彿 窗外 的夜色 哦

2x 原諒 我這一首

哦 曾經有 那一刻　回頭 竟然 認不得　需要 從記憶 再 摸索 的人

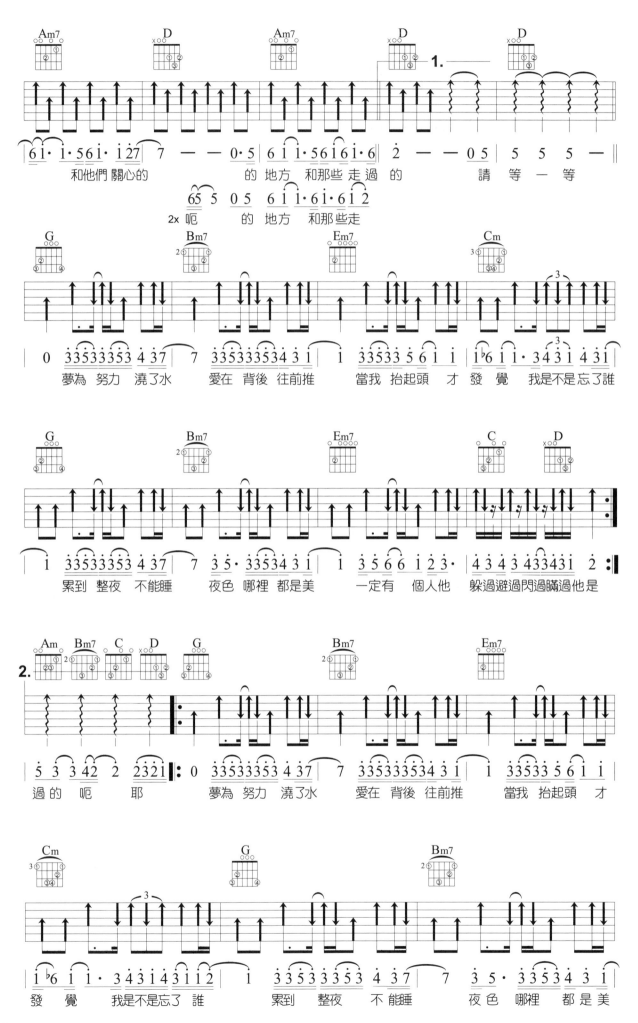

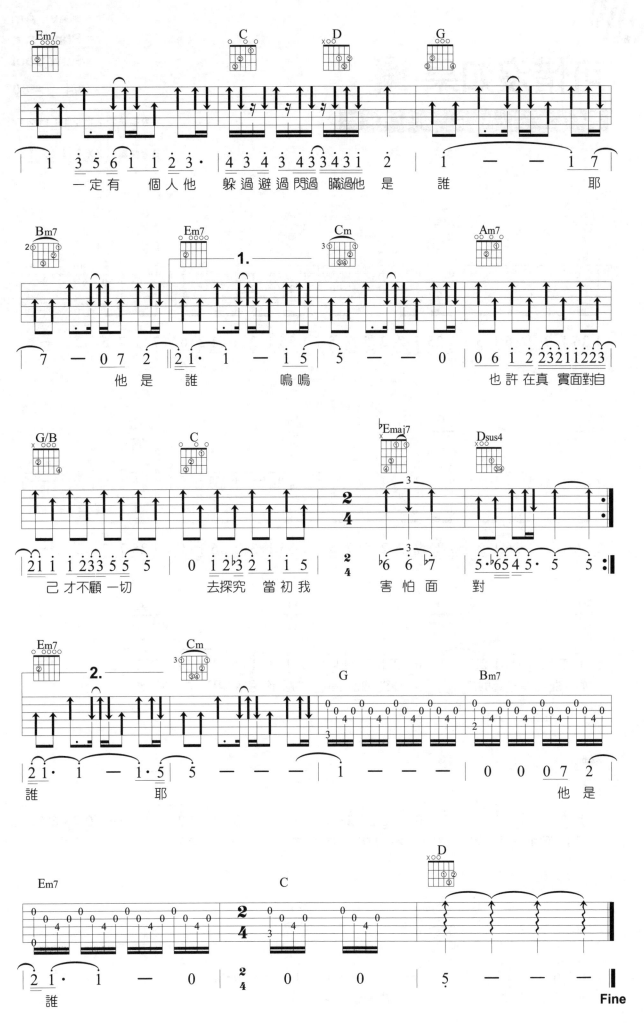

可惜沒如果

詞/林夕　曲/林俊傑　演唱/林俊傑

Key : Am
Play : Am
Slow Soul
4/4 ♩ = 80

參考指法：T T1 2 1 T T1 2 1
參考節奏：X X ↑↑↓ X X ↑ X

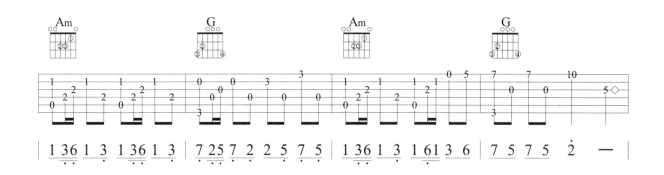

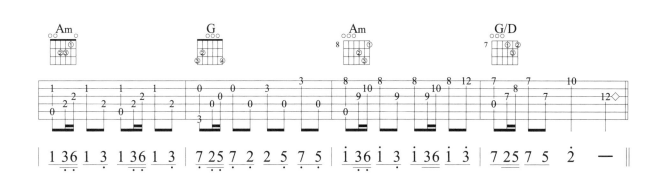

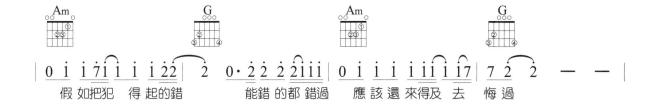

假 如 把 犯 得 起 的 錯　能 錯 的 都 錯 過　應 該 還 來 得 及 去 悔 過

假 如 沒 把 一 切 說 破　那 一 場 小 風 波　將 一 笑 帶 過　在 感 情 面

前 　講 甚 麼 自 我　要 得 過 且 過　才 好 過　全 都 怪

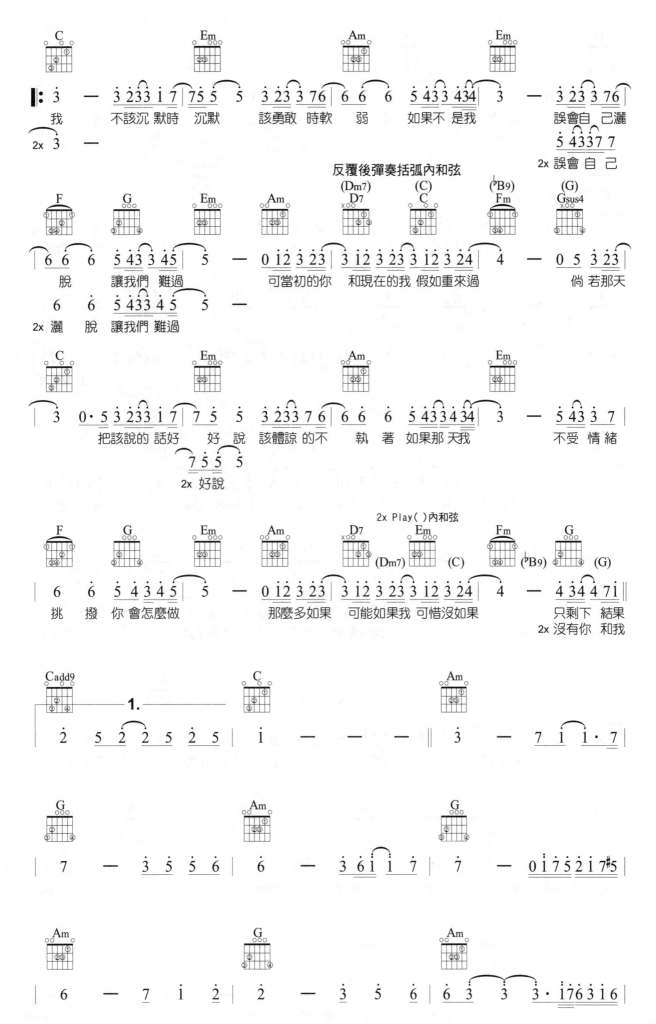

49

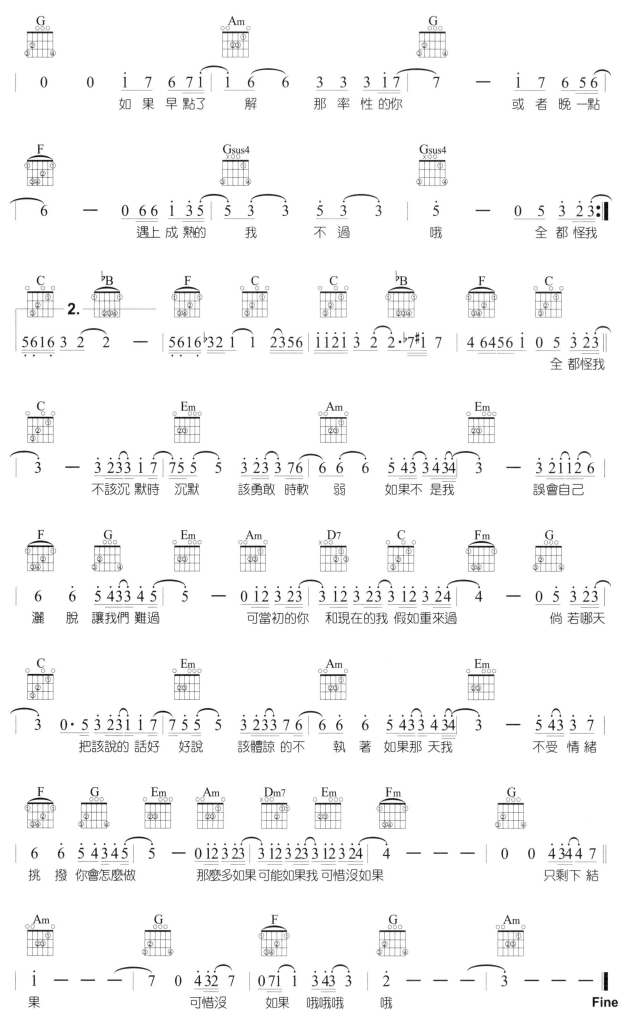

Fine

謝謝妳愛我

詞曲 / 謝和弦　演唱 / 謝和弦

Key : G
Play : G
Slow Soul
4/4 ♩ = 90

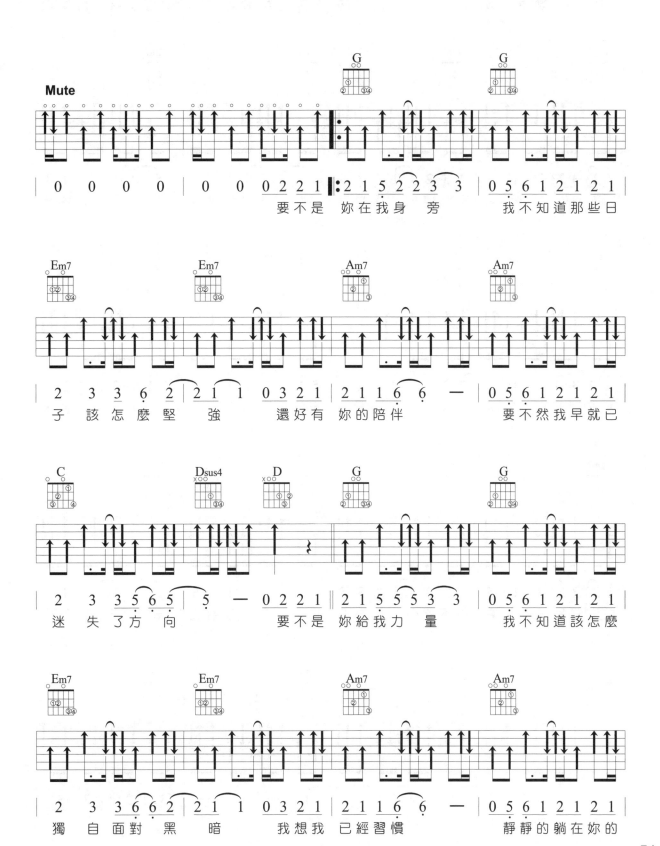

要不是 妳在我身　旁　　我不知道那些日

子 該怎麼堅　強　　還好有 妳的陪伴　　要不然我早就已

迷 失了方　向　　　要不是 妳給我力　量　　我不知道該怎麼

獨 自面對黑　暗　　我想我 已經習慣　　靜靜的躺在妳的

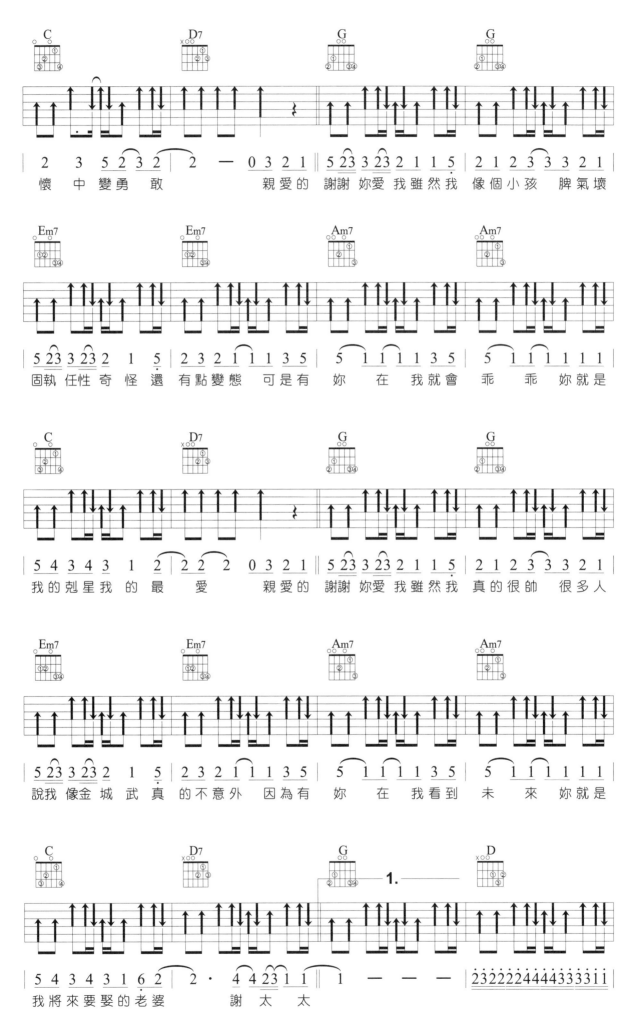

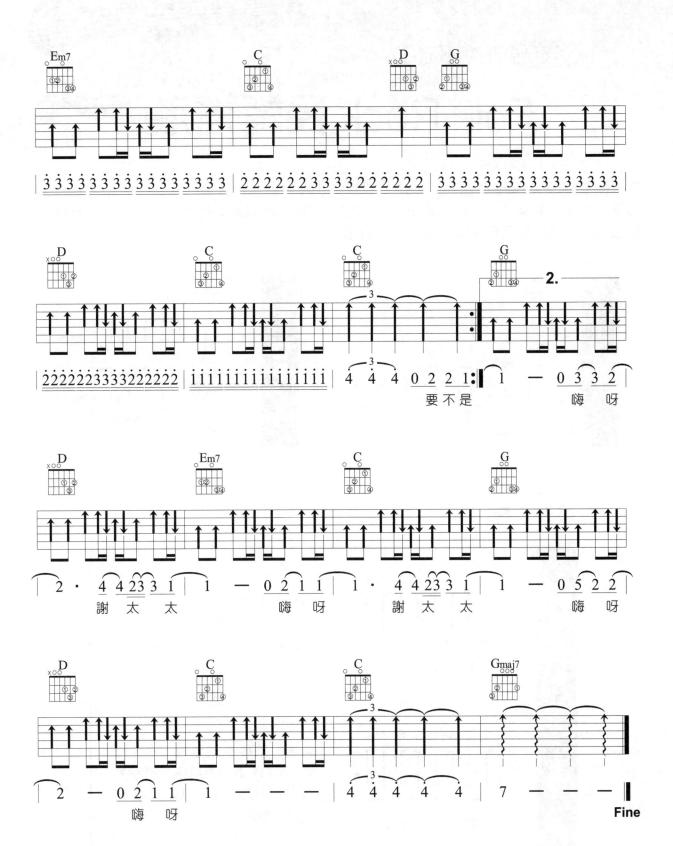

Folk Rock 民謠搖滾

民謠搖滾是以 8 Beat 型態為主，使用於輕快活潑的歌曲，它是一種最能表現吉他特色的節奏。初學者若無法一次彈出節奏，請按照以下學習步驟即可輕鬆學會本節奏，其相對的指法為三指法演變而來，練習時注意延音拍。

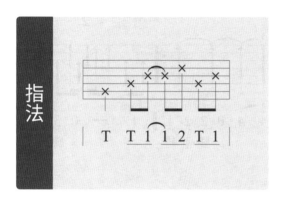

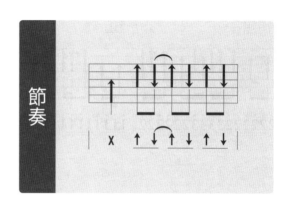

練習步驟

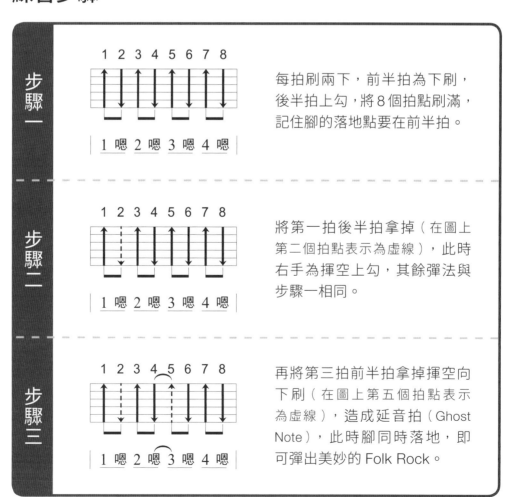

步驟一
每拍刷兩下，前半拍為下刷，後半拍上勾，將8個拍點刷滿，記住腳的落地點要在前半拍。

步驟二
將第一拍後半拍拿掉（在圖上第二個拍點表示為虛線），此時右手為揮空上勾，其餘彈法與步驟一相同。

步驟三
再將第三拍前半拍拿掉揮空向下刷（在圖上第五個拍點表示為虛線），造成延音拍（Ghost Note），此時腳同時落地，即可彈出美妙的 Folk Rock。

♣ 範例練習（一）

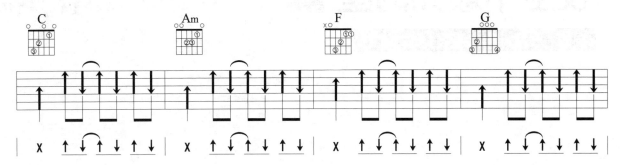

♣ 範例練習（二）

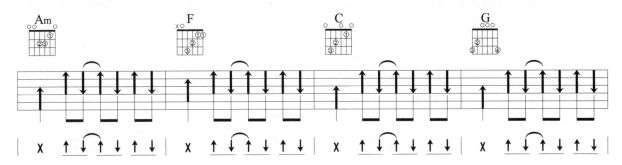

♣ 範例練習（三）

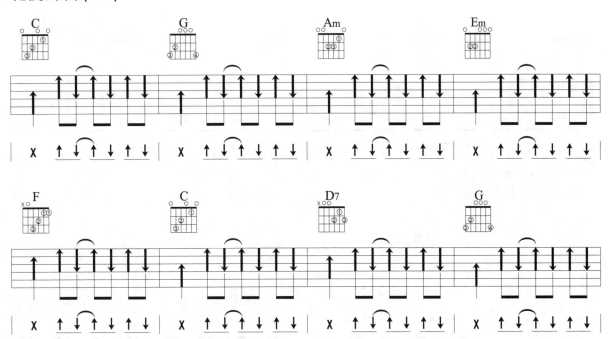

夜空中最亮的星

詞曲／逃跑計劃　演唱／逃跑計劃

Key : B
Play : G
Capo : 4
Folk Rock

4/4 ♩ = 110

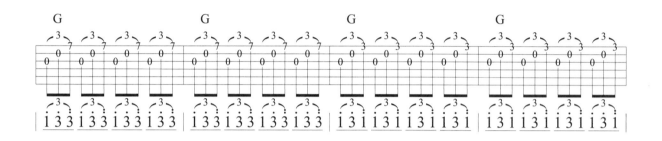

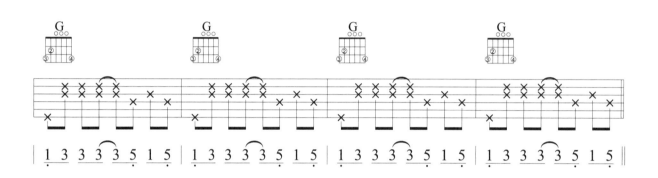

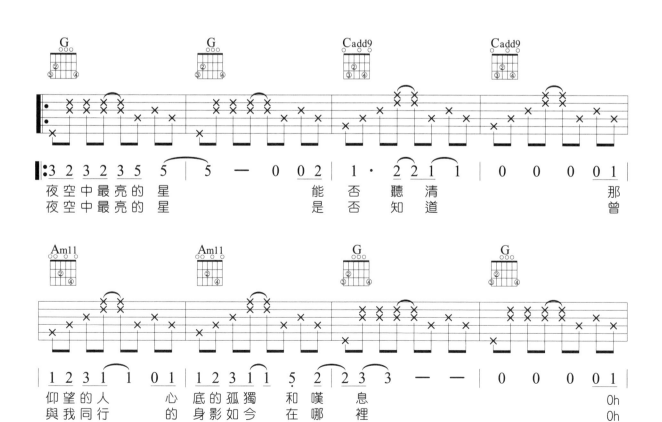

夜空中最亮的星　　　　能否聽清　　　　那
夜空中最亮的星　　　　是否知道　　　　曾

仰望的人　　心底的孤獨　和嘆息
與我同行　　的身影如今　在哪裡

Oh
Oh

56

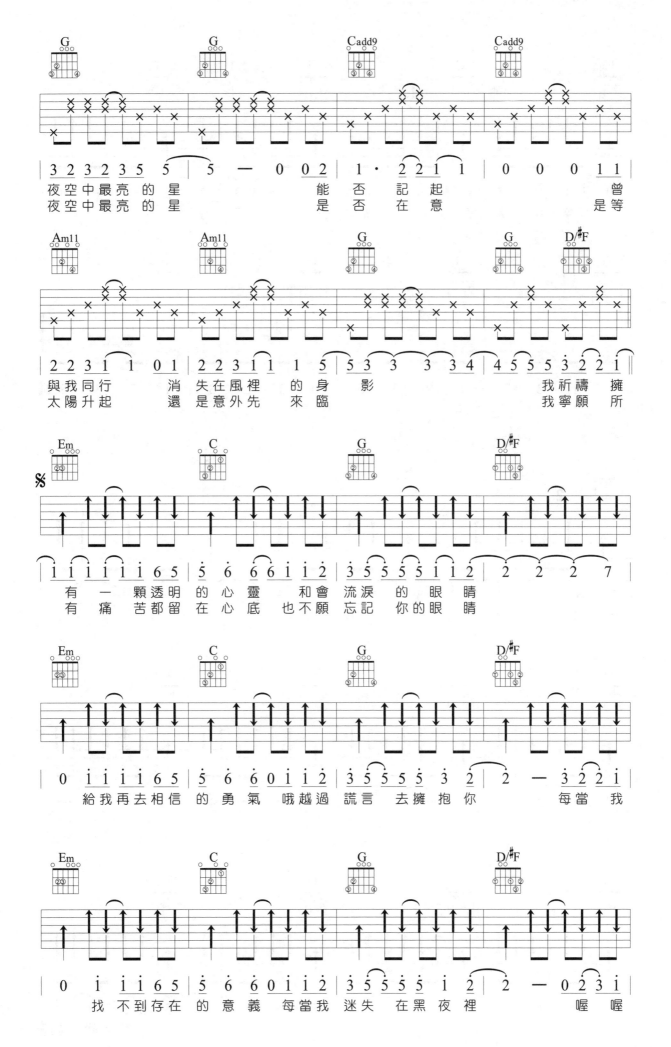

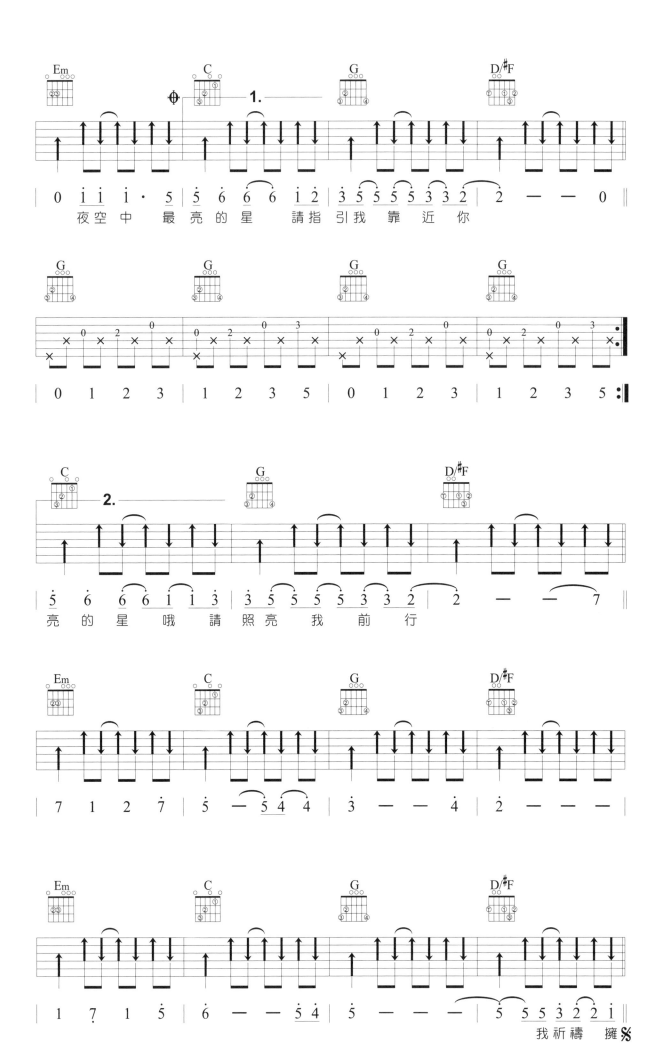

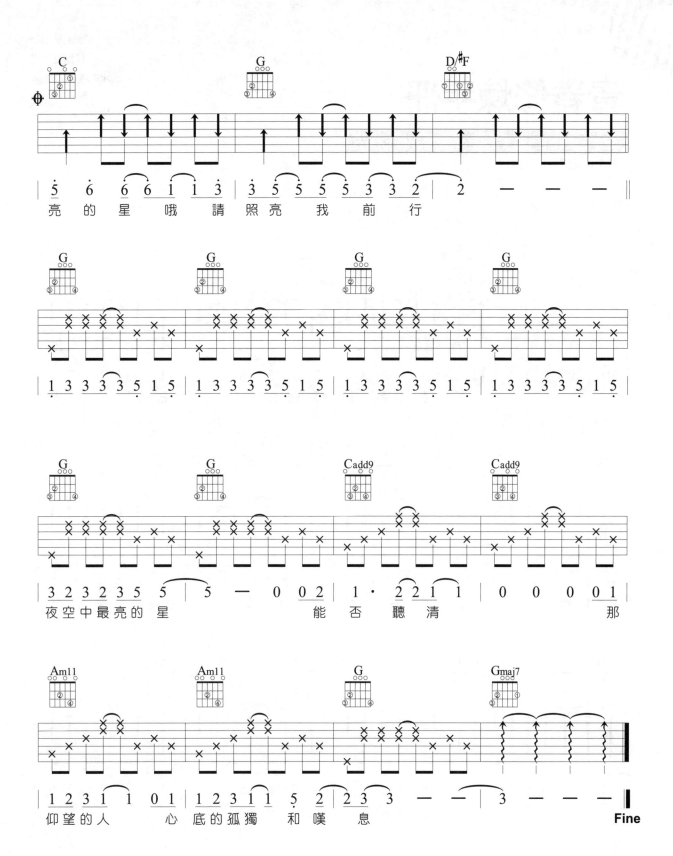

Fine

59

青春修煉手冊

詞/王韻韻　曲/劉佳　演唱/TFBOYS

Key : B
Play : C
各弦調降半音
4/4 ♩= 130

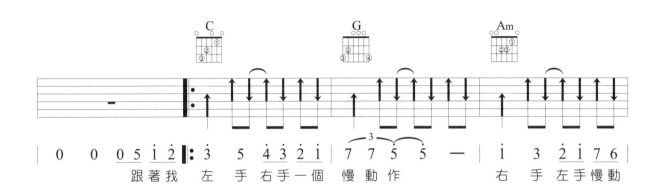

跟著我 左 手 右手一個 慢動作　　右 手 左手慢動

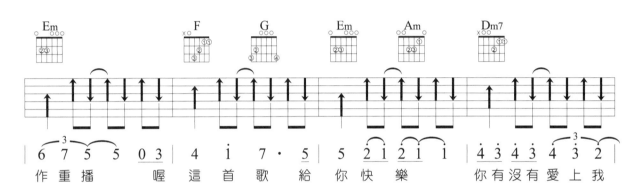

作重播　喔 這首歌 給 你 快樂　你有沒有愛上我

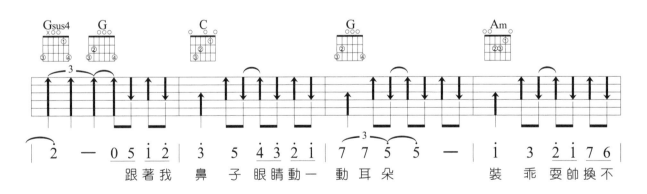

跟著我 鼻 子 眼睛動一 動耳朵　　裝 乖 耍帥換不

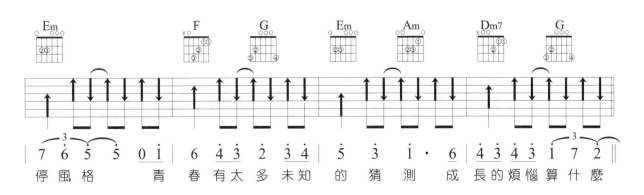

停風格　青春有太多未知 的 猜測 成 長 的煩惱算什麼

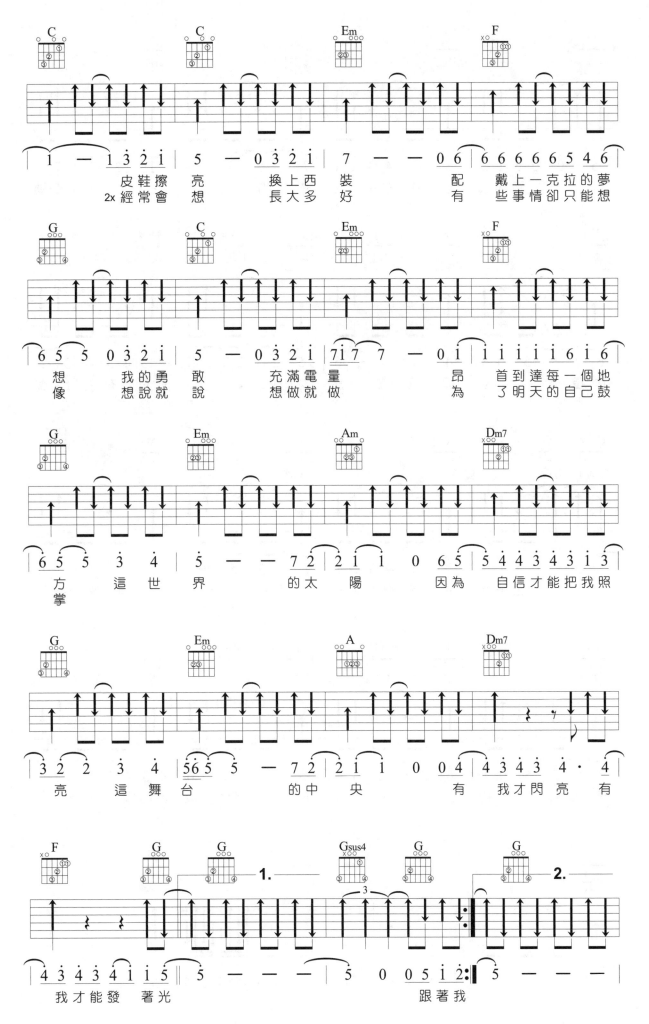

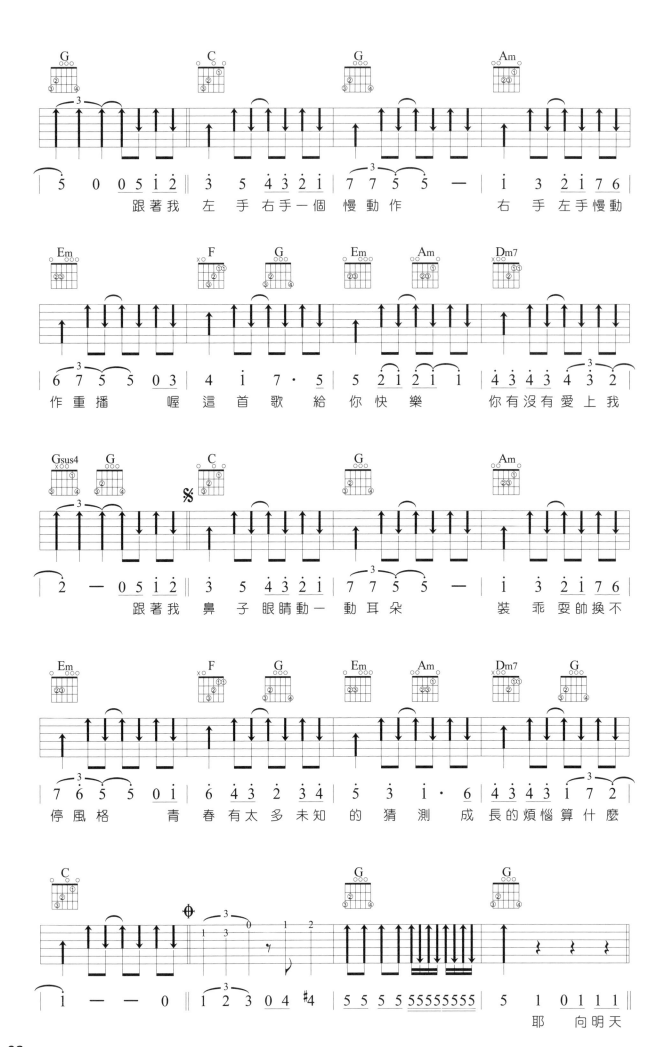

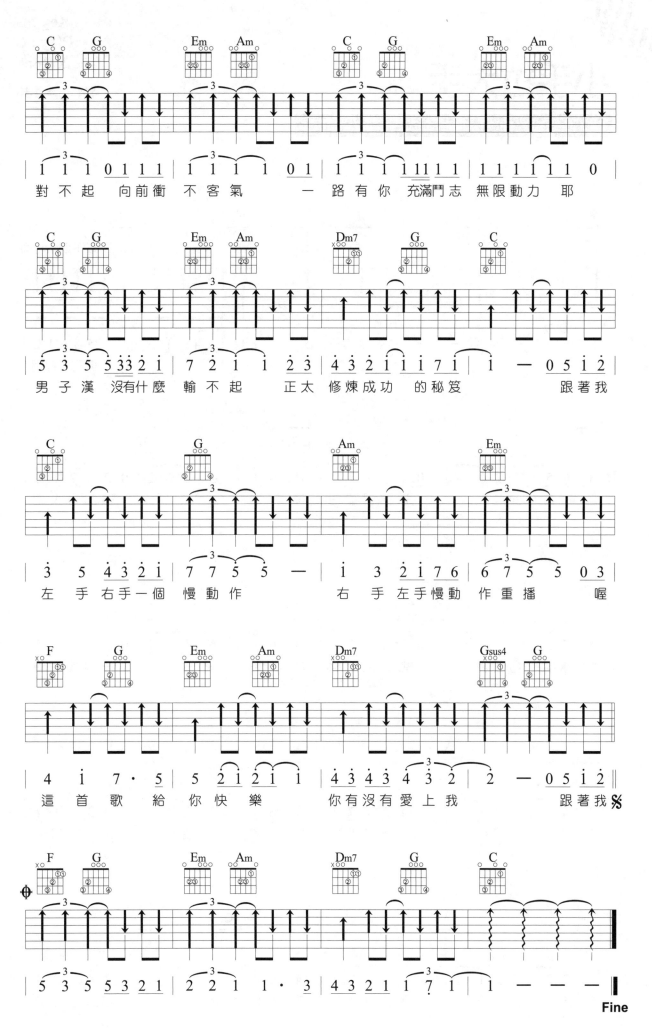

| C | G | Em | Am | C | G | Em | Am |

```
| 1 1 1 0 1 1 1 | 1 1 1 1 0 1 | 1 1 1 1 1 1 1 | 1 1 1 1 1 0 |
```
對不起　向前衝不客氣　一路有你　充滿鬥志　無限動力　耶

| C | G | Em | Am | Dm7 | G | C |

```
| 5 5 5 5 3 3 2 1 | 7 2 1 1 2 3 | 4 3 2 1 1 7 1 | 1 — 0 5 1 2 |
```
男子漢　沒有什麼輸不起　正太　修煉成功　的秘笈　　跟著我

| C | G | Am | Em |

```
| 3 5 4 3 2 1 | 7 7 5 5 — | 1 3 2 1 7 6 | 6 7 5 5 0 3 |
```
左手右手一個慢動作　　右手左手慢動作重播　　喔

| F | G | Em | Am | Dm7 | Gsus4 | G |

```
| 4 1 7·5 | 5 2 1 2 1 1 | 4 3 4 3 4 3 2 | 2 — 0 5 1 2 |
```
這首歌給你快樂　你有沒有愛上我　　跟著我 %

| F | G | Em | Am | Dm7 | G | C |

```
| 5 3 5 5 3 2 1 | 2 2 1 1·3 | 4 3 2 1 1 7 1 | 1 — — — |
```

Fine

63

小手拉大手

詞/陳綺貞　曲/Tsuji Ayano　演唱/梁靜茹

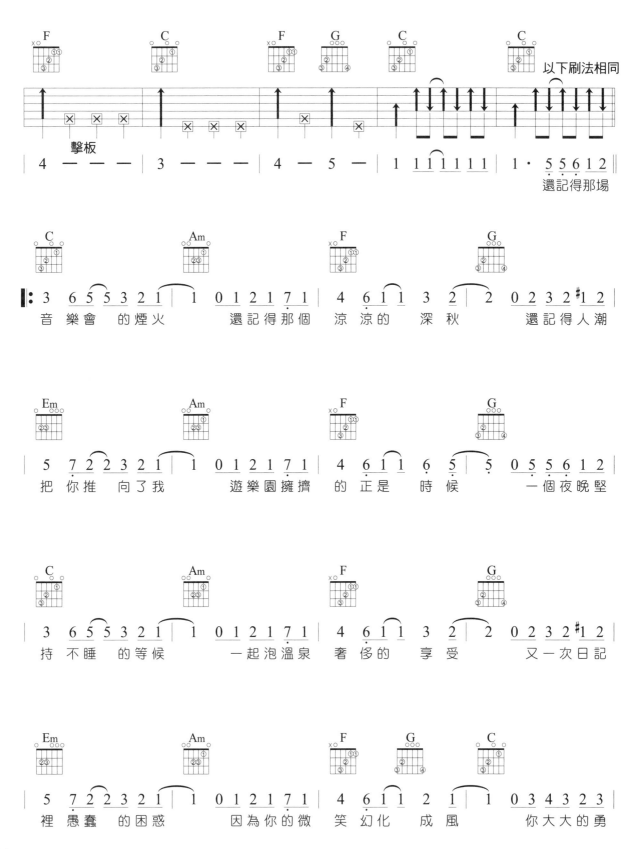

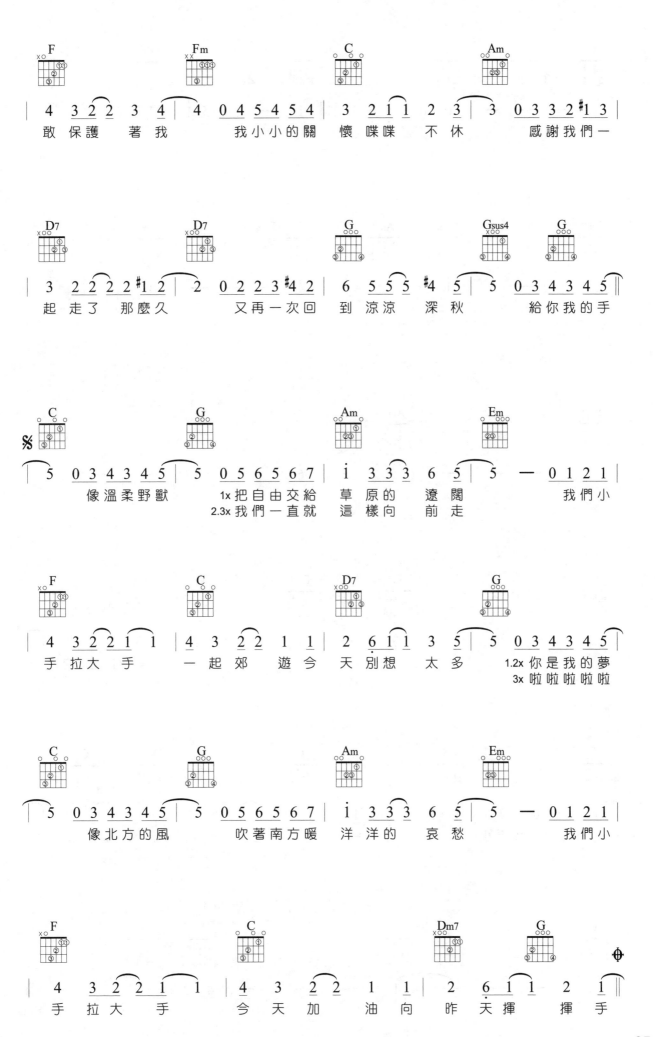

65

第15章 彈奏技巧(一)

搥音、勾音、滑音

一般基本技巧都是由左右手配合彈奏出來，本章節介紹搥音（Hammer-on）、勾音（Pull-off）還有滑音（Slide），而這些技巧都是在同一弦上做出來的，因為不同弦上無法做出圓滑奏，如果想要彈出一手好琴，就要熟練這些基本技巧。

一、搥音（Hammer-on）

先以右手撥出第一個音，然後再使用左手在指板上搥出第二個音，做搥音時動作要迅速，並且在拍子上搥出你要的音（如下圖），它的記號為「H」。

 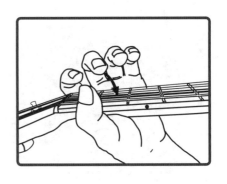

❖ 範例練習（一）

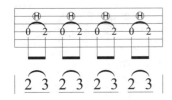

❖ 範例練習（二）

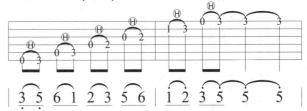

二、勾音（Pull-off）

先以右手撥出一個音，再使用左手勾（拉）出第二個音，勾完音離開指板，其動作與搥音相反，如下圖，它的記號為「P」。

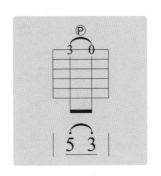 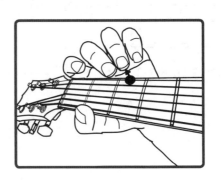

✤ 範例練習（三）

✤ 範例練習（四）

三、滑音（Slide）

使用左手按壓住第一個音，等右手撥完之後，順著琴弦壓著滑向第二個音，沿著需要的音而向前滑或向後滑（如下圖），它的記號為「S」。

另一種滑音為 Gliss，是一種音效，這種滑音為滑入音，係指從無指定音滑向目標音。

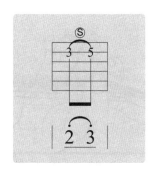

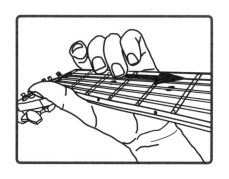

✤ 範例練習（五）

✤ 範例練習（六）

✤ 範例練習（七）▶▶ 搥音、勾音、滑音綜合練習

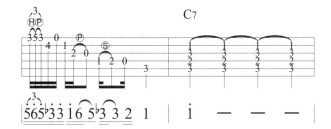

等你下課

詞曲 / 周杰倫　演唱 / 周杰倫、楊瑞代

Key : ♯G
Play : G
Capo : 1
4/4 ♩ = 73

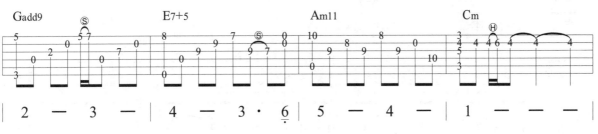

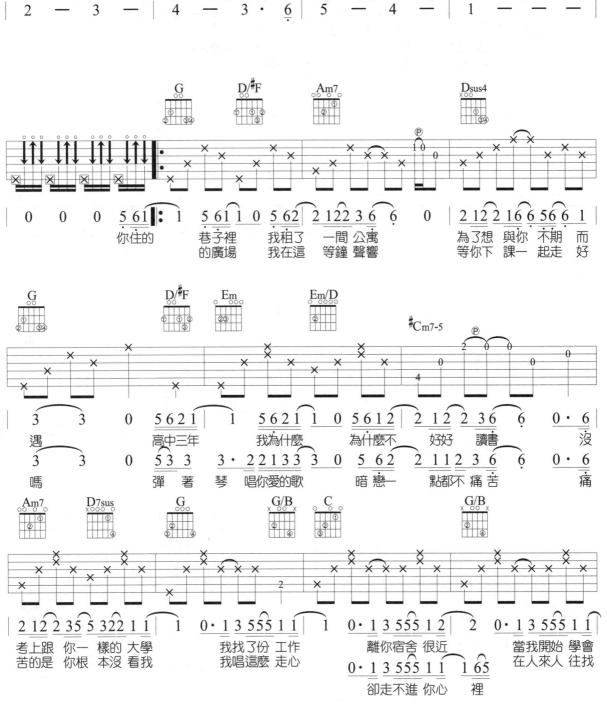

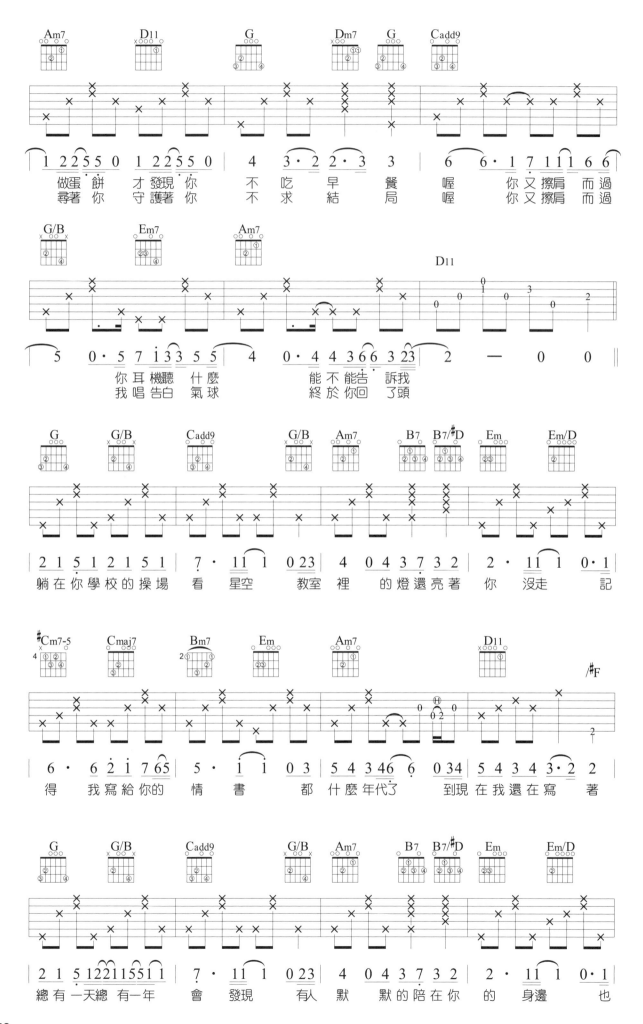

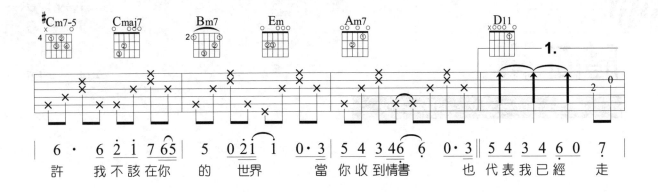

許 我 不該 在你 的 世界　　當 你 收 到 情書　　也 代 表 我 已 經　　走

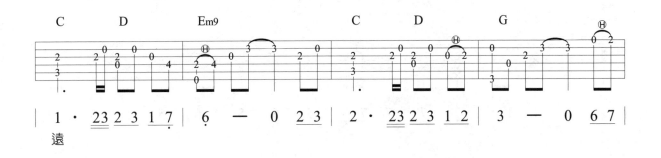

遠

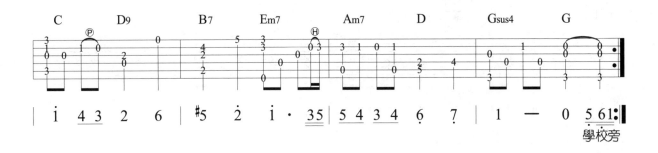

學校旁

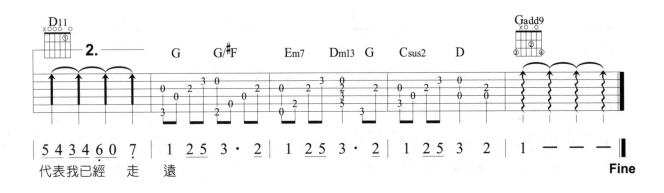

代表我已經　走　遠

Fine

71

體面

詞/唐恬　曲/于文文　演唱/于文文

Key : ♭B
Play : G
Capo : 3
4/4 ♩= 85

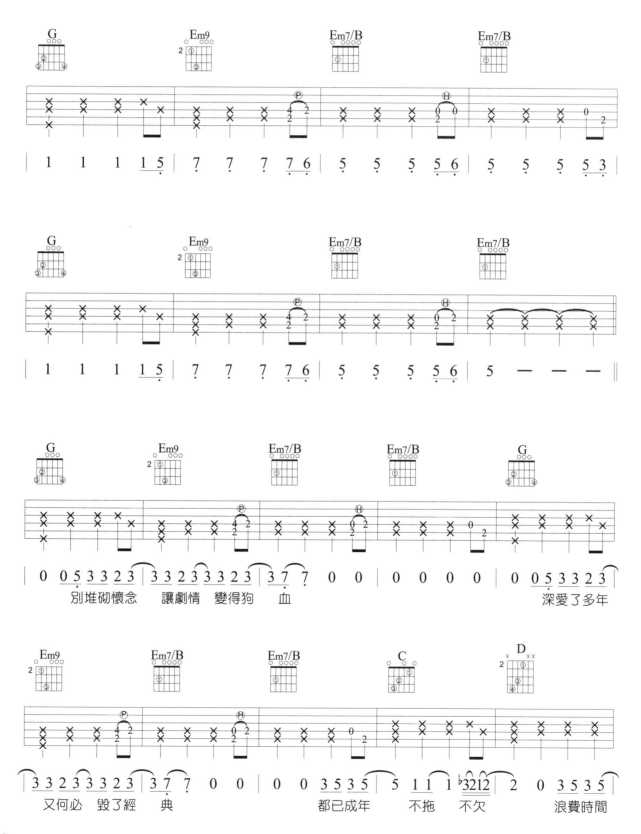

別堆砌懷念　讓劇情　變得狗　血　　　　深愛了多年

又何必　毀了經　典　　　　都已成年　不拖　不欠　　浪費時間

72

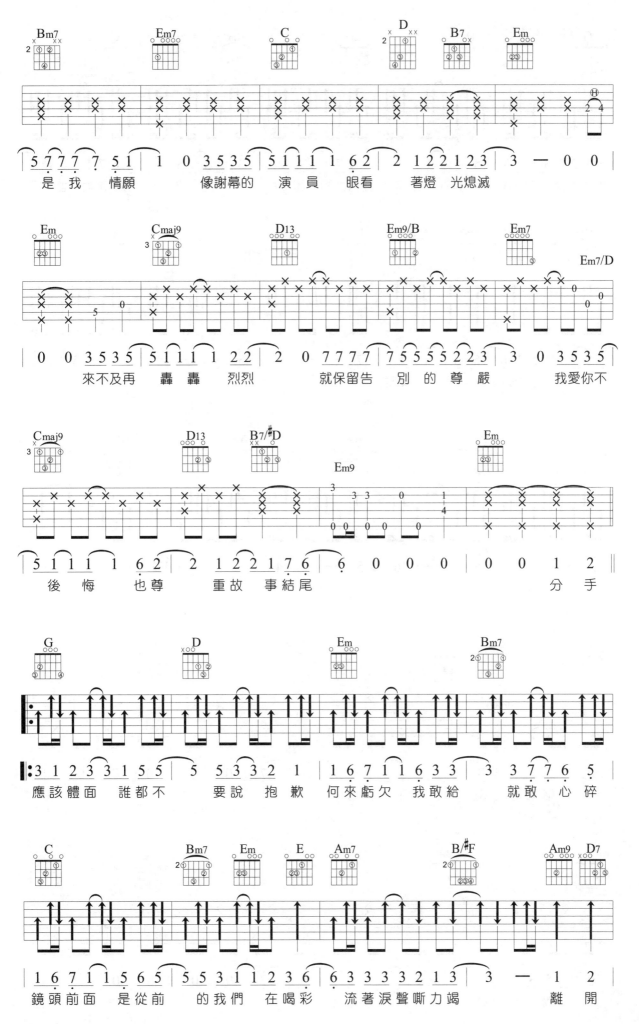

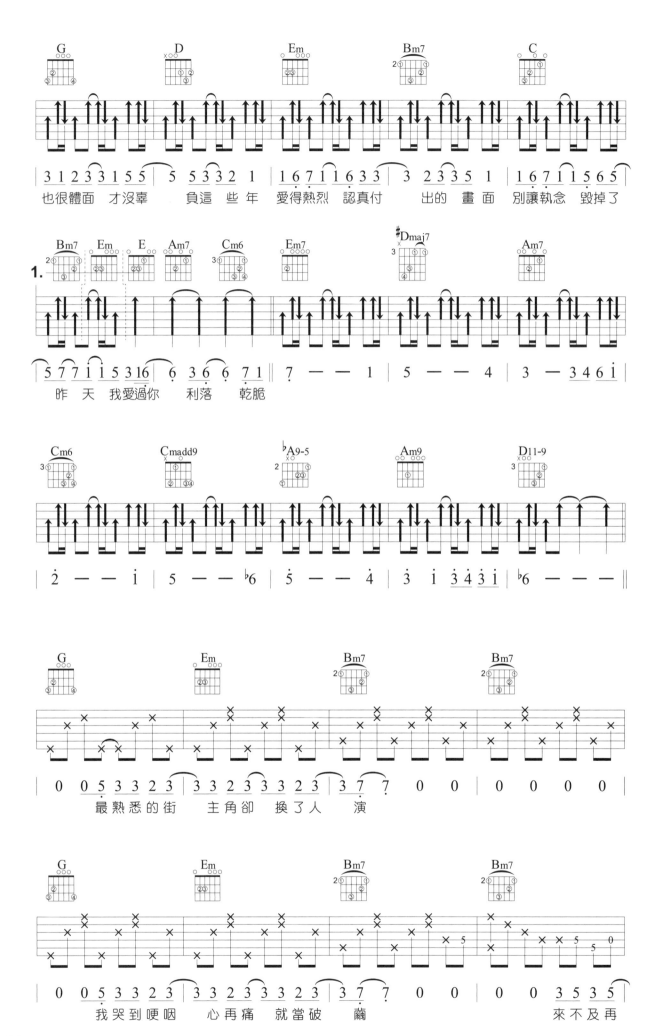

也很體面　才沒辜負這些年　愛得熱烈認真付出的畫面　別讓執念毀掉了

昨天　我愛過你　利落乾脆

最熟悉的街　主角卻換了人演

我哭到哽咽　心再痛就當破繭　　來不及再

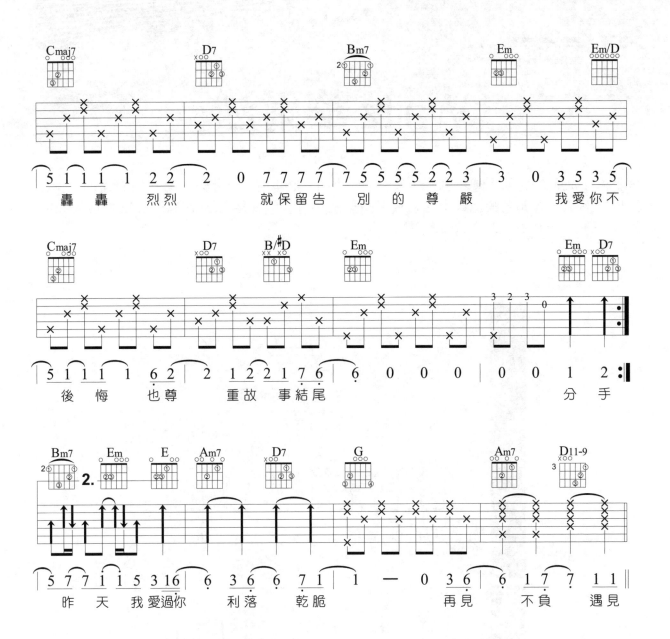

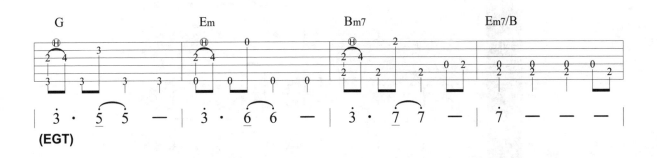

(EGT)

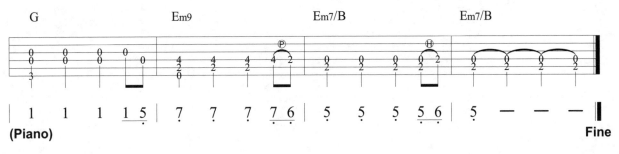

(Piano)

Fine

75

Waltz 華爾滋

華爾滋（Waltz）又稱「圓舞曲」，是一種三拍子（3/4 拍）的音樂，第一拍為強拍，第二、三拍為弱拍，經典老歌比較常見這種音樂型態，有些歌會用 Swing 的形式來表現。（Swing 彈法請參閱本書「第 30 章 Country 鄉村」）

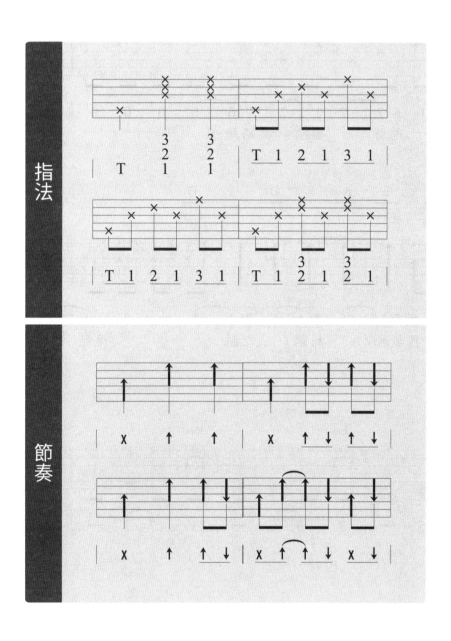

下一秒

詞曲／汪蘇瀧　演唱／張碧晨

Key : C
Play : C
Swing Waltz
3/4 ♩ = 120

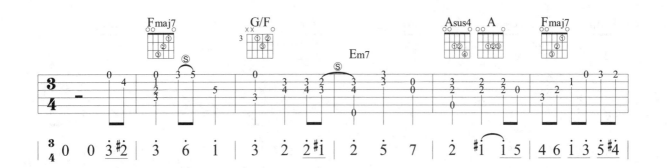

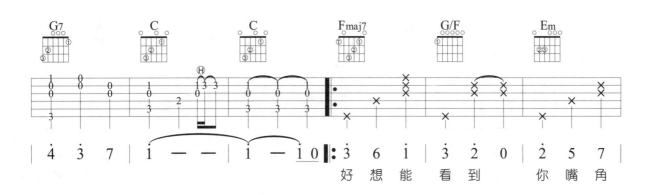

好 想 能 看 到　你 嘴 角

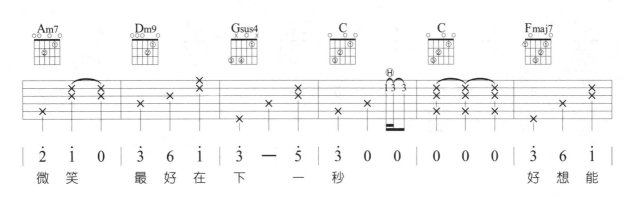

微 笑　最 好 在 下　一　秒　　　　好 想 能

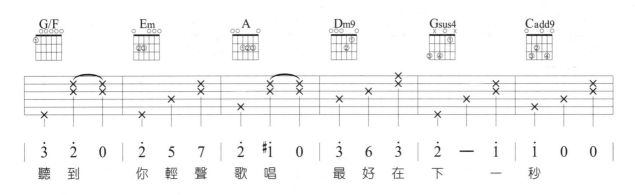

聽 到　你 輕 聲 歌 唱　最 好 在 下　一　秒

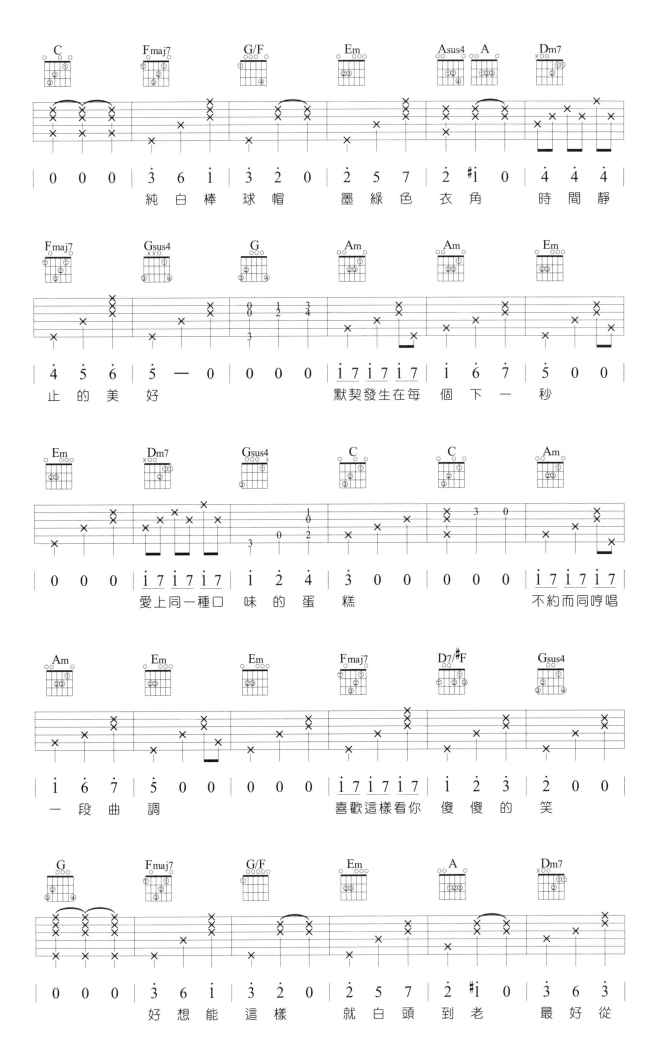

純白棒球帽　墨綠色衣角　時間靜
止的美好　　默契發生在每個下一秒
愛上同一種口味的蛋糕　　不約而同哼唱
一段曲調　　喜歡這樣看你傻傻的笑
好想能這樣　就白頭到老　最好從

78

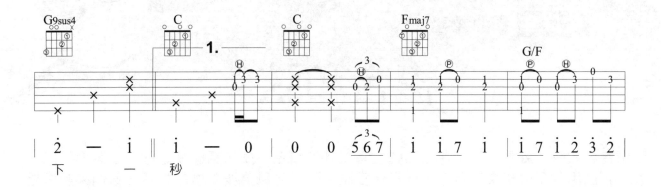

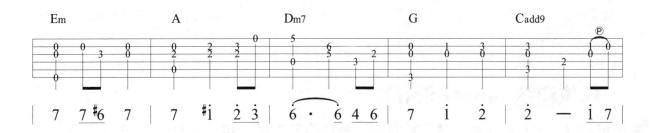

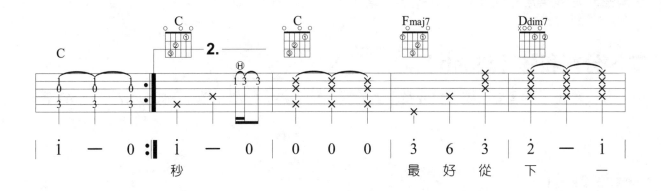

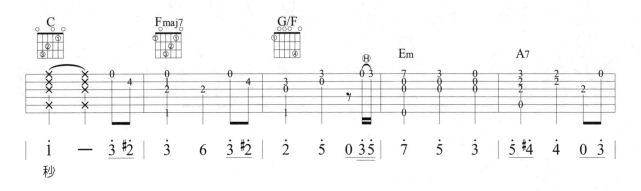

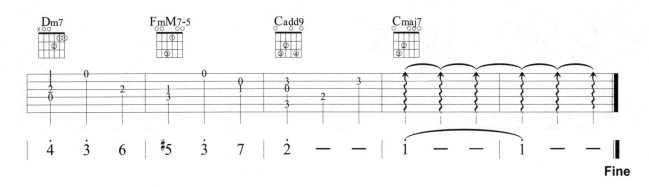

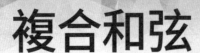

複合和弦

所謂複合和弦，就是根音落在原和弦主音以外的和弦，換句話說就是把根音置換掉的意思，我們用分子分母來表示它，分子代表原和弦，分母為要置換的根音。舉例來說像是 Am/G（唸作 Am on G），它的意思就是手壓 Am 和弦，但是根音彈 G，也就是 Am 的根音本來是 A（La），不過現在不彈 A（La），改成 G（Sol）了。其作用是在縮小和弦的根音在進行上的落差，讓曲子聽起來更平順，一般來說複合和弦又可以分為「轉位和弦」、「分割和弦」兩大類。

一、轉位和弦（Inversion）

當三和弦組成音裡的三度音轉作根音時，我們稱它為第一轉位，例如：C/E、G/B...。當三和弦組成音裡的五度音轉作根音時，我們稱它為第二轉位，例如：C/G、G/D...。吉他在編曲的時候常常會利用轉位的技法，來做順升或順降的效果。

二、分割和弦（Slash）

凡根音改變後，不落在和弦「組成音」上的我們稱它為「分割和弦」，如 Dm7/G、C/A 等。

✤ 範例練習（一）

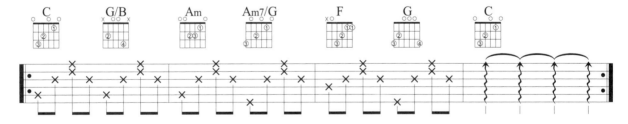

✤ 範例練習（二）

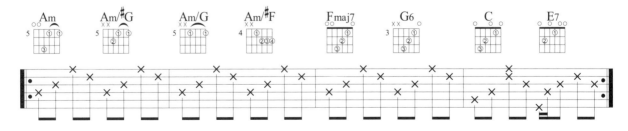

幾分之幾

詞曲 / 盧廣仲　演唱 / 盧廣仲

Key : #C
Play : C
Capo : 1
Slow Soul
4/4 ♩ = 72

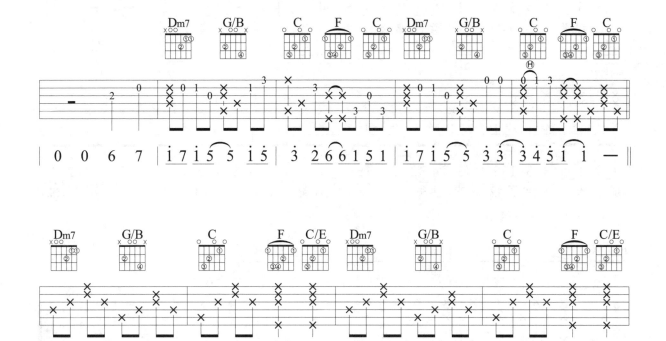

記得　那天　太陽壓著平原　風慢　慢吹　沒有人掉眼淚

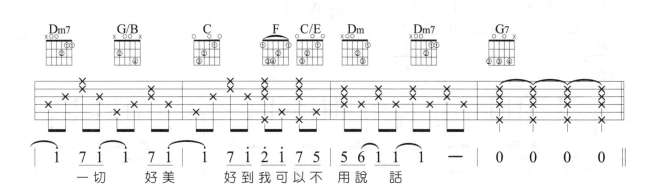

一切　好美　好到我可以不　用說　話

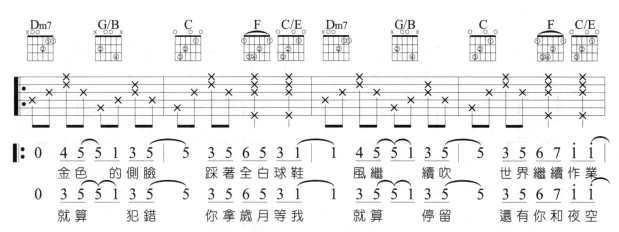

金色　的側臉　踩著全白球鞋　風繼　續吹　世界繼續作業

就算　犯錯　你拿歲月等我　就算　停留　還有你和夜空

81

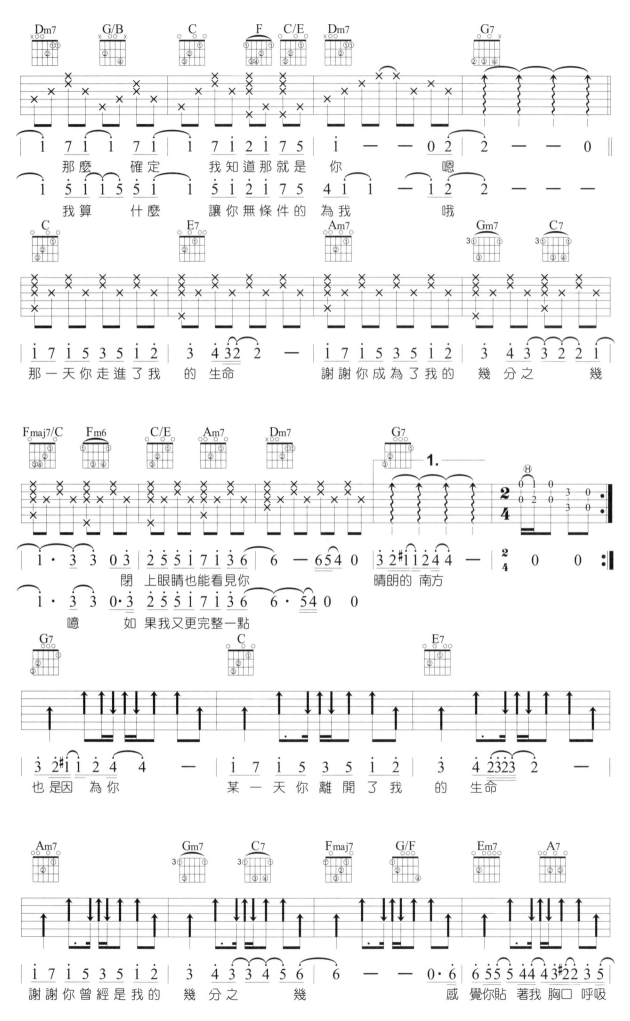

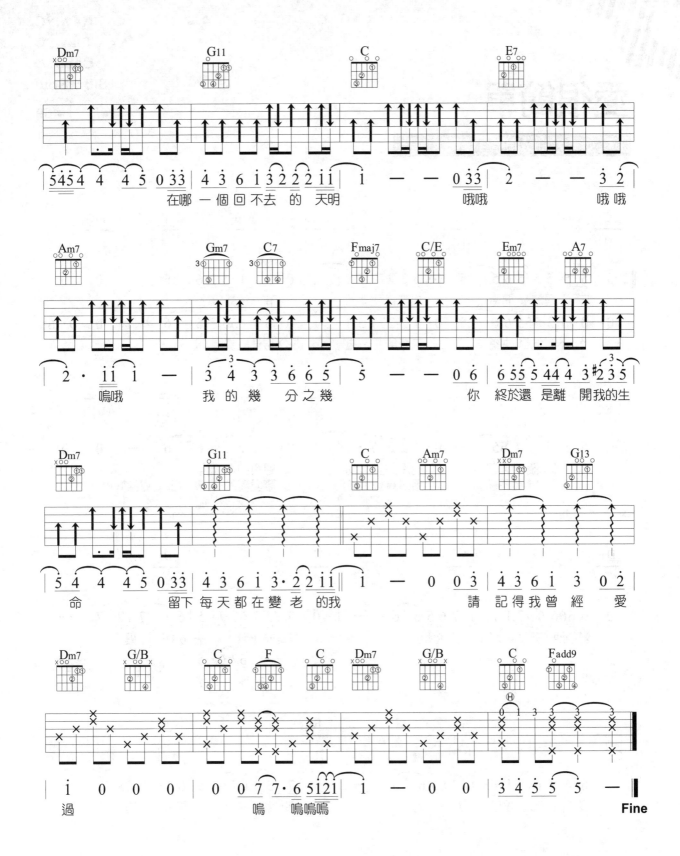

83

愛很簡單

詞/娃娃　曲/陶喆　演唱/陶喆

Key : #C
Play : C
Capo : 1
Slow Soul
4/4 ♩ = 69

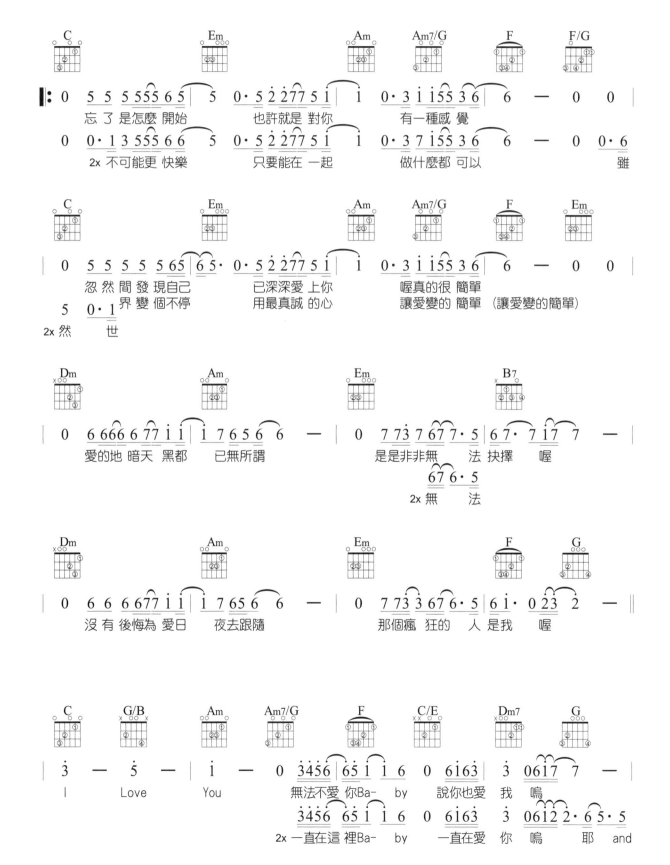

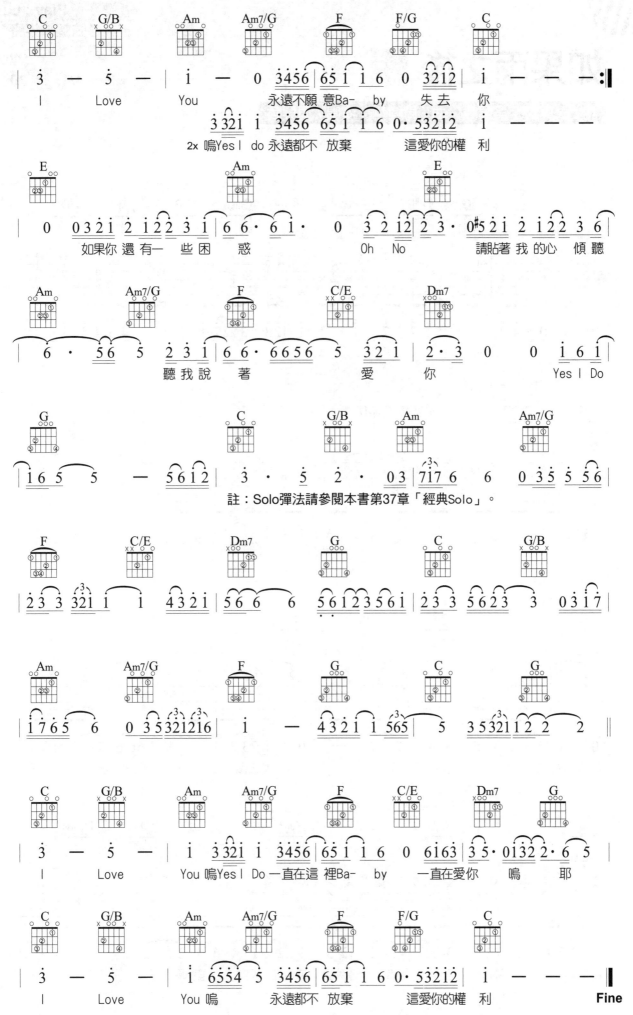

註：Solo彈法請參閱本書第37章「經典Solo」。

如果雨之後

詞／周興哲、吳易緯　曲／周興哲　演唱／周興哲

Key：#F
Play：G
各弦調降半音
Slow Soul
4/4 ♩= 70

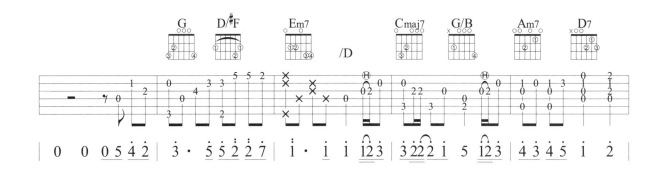

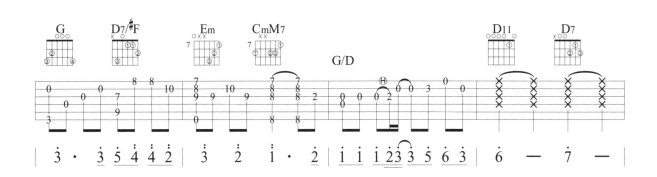

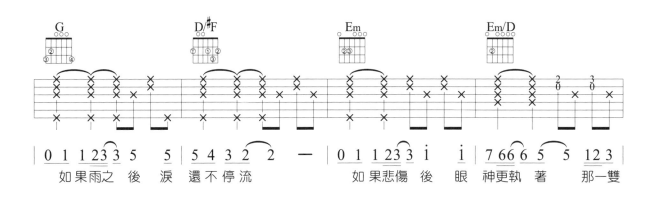

如果雨之 後　淚 還不停流　　　　如果悲傷 後　眼 神更執 著　那一雙

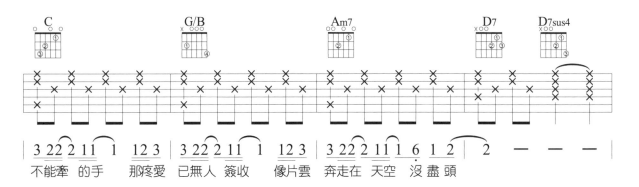

不能牽 的手　那疼愛 已無人 簽收　像片雲 奔走在 天空 沒盡頭

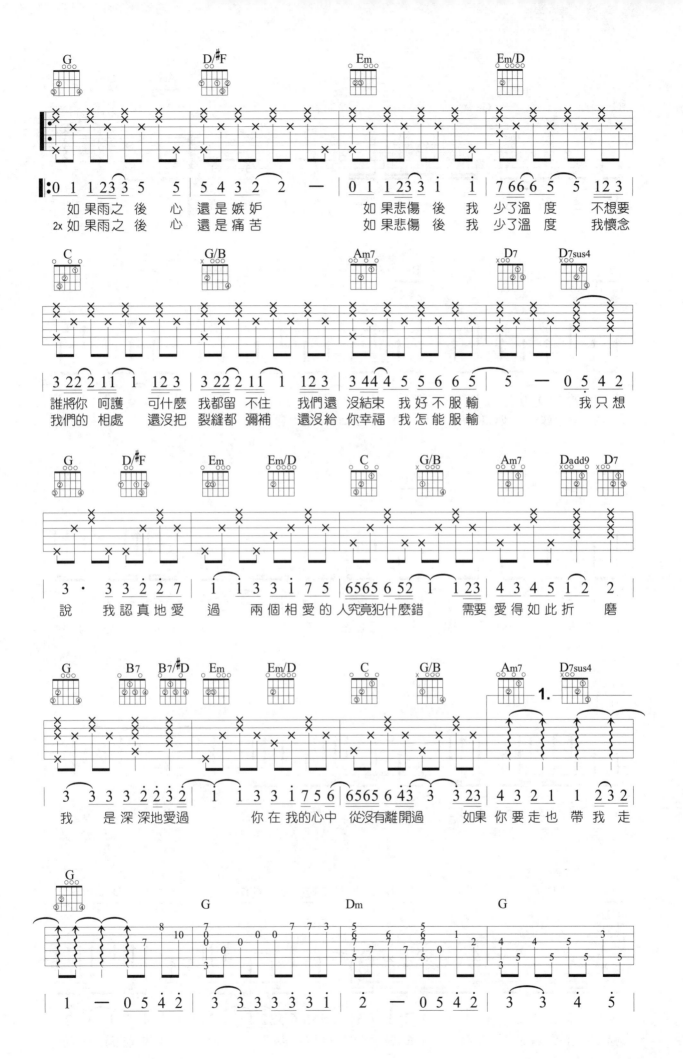

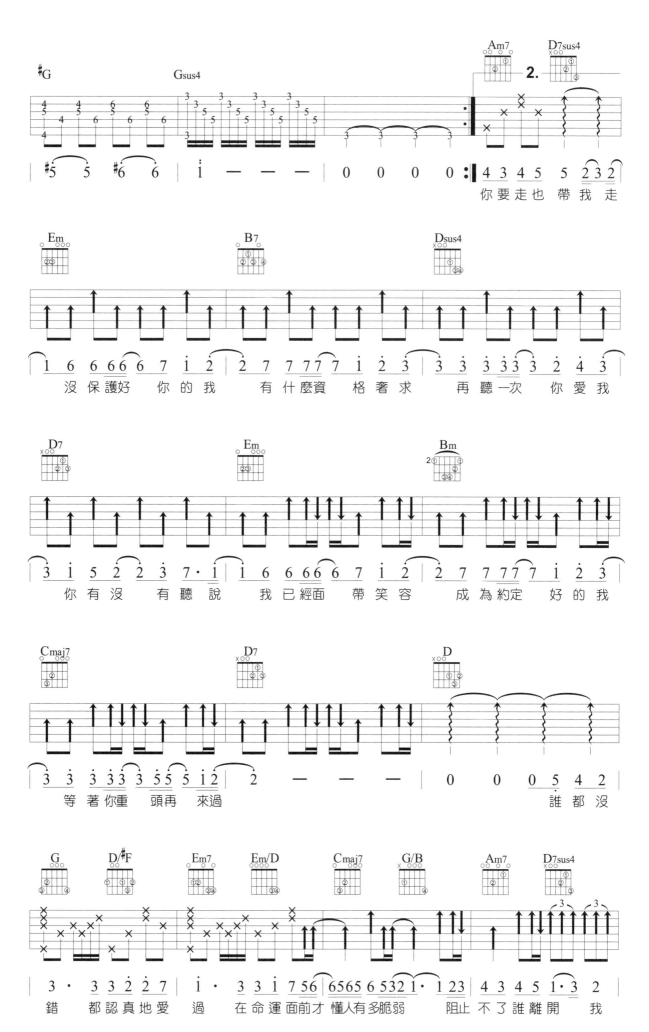

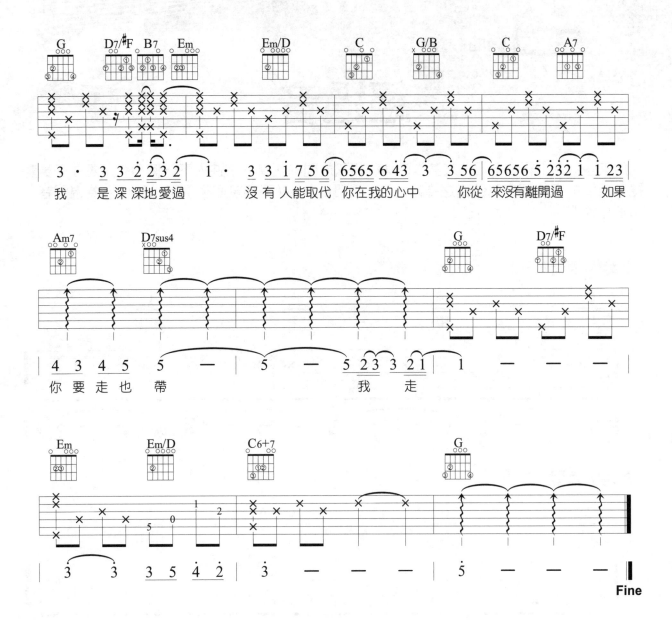

| G | D7/#F B7 Em | Em/D | C | G/B | C | A7 |

3· 3 3 2 2 3 2 | 1· 3 3 1 7 5 6 | 6 5 6 5 6 4 3 3 | 3 5 6 | 6 5 6 5 6 5 2 3 2 1 | 1 2 3 |

我 是 深 深 地 愛 過 　 沒 有 人 能 取 代 　 你 在 我 的 心 中 　 你 從 來 沒 有 離 開 過 　 如 果

| Am7 | D7sus4 | | G | D7/#F |

4 3 4 5 | 5 — | 5 — 5 2 3 3 2 1 | 1 — — — |

你 要 走 也 帶 　 　 我 走

| Em | Em/D | C6+7 | | G |

3 3 3 5 4 2 | 3 — — — | 5 — — — |

Fine

89

第18章 編曲觀念(二)

經過音

利用某些音做上行或下行，來當作這兩個和弦之間的階梯，來進入下一個和弦，讓曲子更動聽。而這些音的填充我們稱之為經過音（過門音）。以下有幾個範例反黑的地方為過門音，請多加練習。

❖ 範例練習（一）

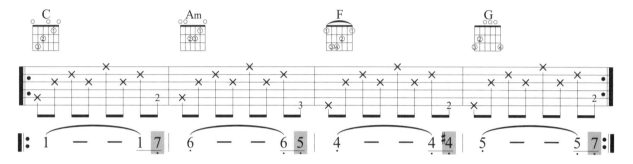

❖ 範例練習（二）

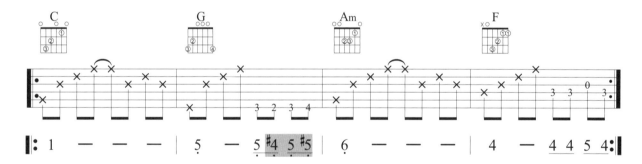

❖ 範例練習（三）

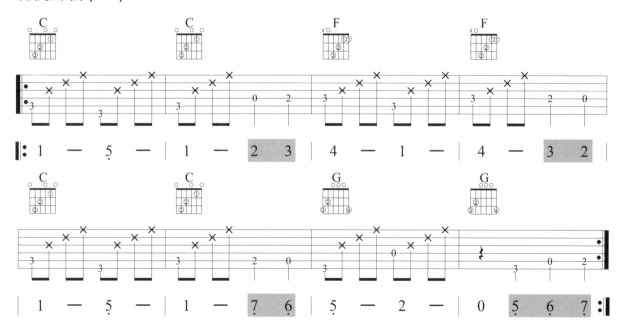

小幸運

詞 / 徐世珍、吳輝福　曲 / JerryC　演唱 / 田馥甄

Key : F
Play : C
Capo : 5
Slow Soul
4/4 ♩ = 79

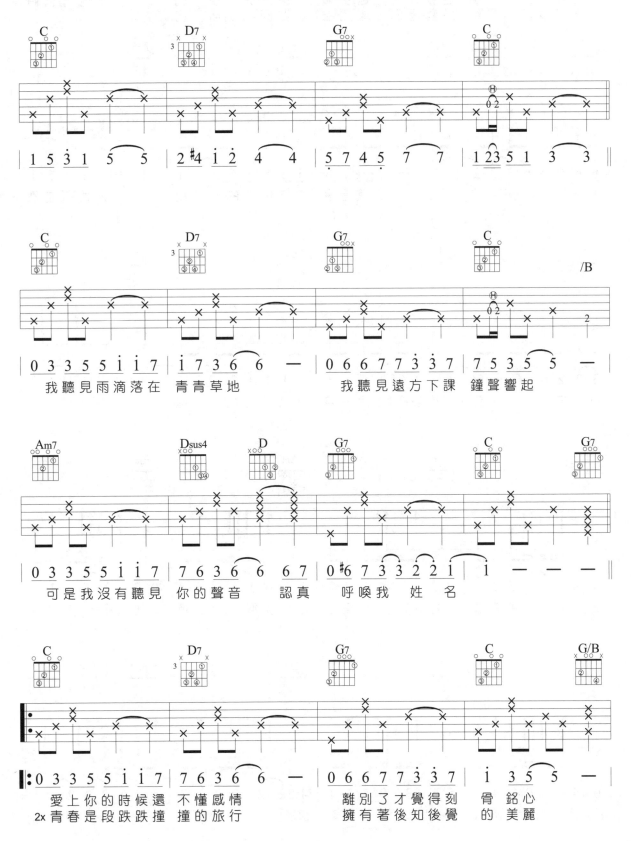

1 5 3 1　5 5 ｜ 2 #4 i 2　4 4 ｜ 5 7 4 5　7 7 ｜ 1 2 3 5 1　3 3 ‖

0 3 3 5 5 i i 7 ｜ i 7 3 6　6　— ｜ 0 6 6 7 7 3 3 7 ｜ 7 5 3 5　5　— ｜
我聽見雨滴落在 青青草地　　　　我聽見遠方下課 鐘聲響起

0 3 3 5 5 i i 7 ｜ 7 6 3 6　6　6 7 ｜ 0 #6 7 3 3 2 2 1 ｜ 1　—　—　— ‖
可是我沒有聽見 你的聲音　認真　呼喚我 姓 名

‖: 0 3 3 5 5 i i 7 ｜ 7 6 3 6　6　— ｜ 0 6 6 7 7 3 3 7 ｜ i 3 5　5　— :‖
愛上你的時候還 不懂感情　　　　離別了才覺得刻 骨銘心
2x青春是段跌跌撞 撞的旅行　　　　擁有著後知後覺 的美麗

91

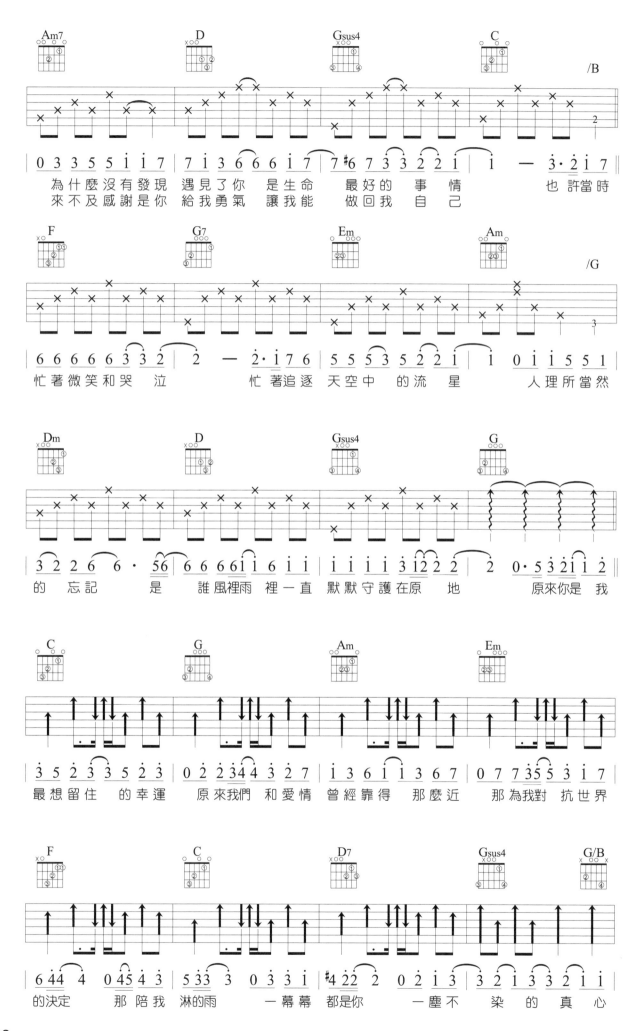

為什麼沒有發現　遇見了你　是生命　最好的　事情　　　也許當時
來不及感謝是你　給我勇氣　讓我能　做回我　自己

忙著微笑和哭　泣　　　忙著追逐　天空中　的流　星　　　人理所當然

的　忘記　是　誰風裡雨裡一直　默默守護在原　地　　　原來你是　我

最想留住　的幸運　　　原來我們和愛情　曾經靠得　那麼近　　　那為我對抗世界

的決定　　那陪我淋的雨　　　一幕幕　都是你　　　一塵不　染的　真　心

92

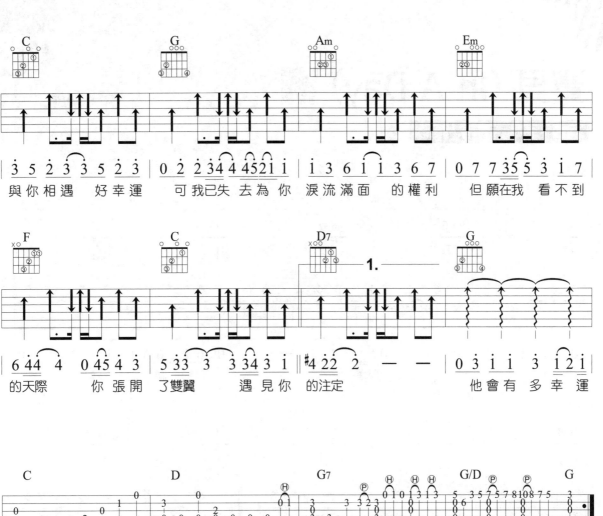

與你相遇 好幸運　可我已失 去為你 淚流滿面 的權利　但願在我 看不到

的天際 你張開 了雙翼　遇見你 的注定

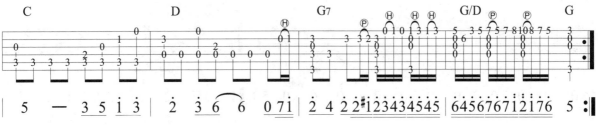

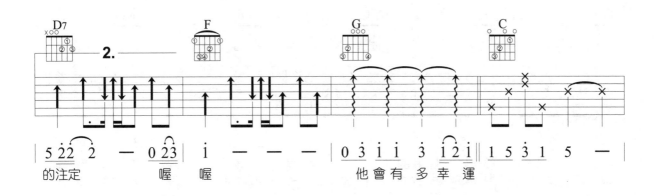

的注定 喔 喔　他會有 多幸運

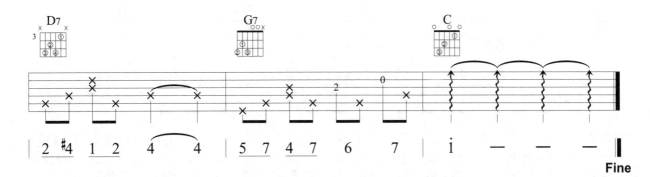

寶貝（In A Day）

詞曲 / 張懸　演唱 / 張懸

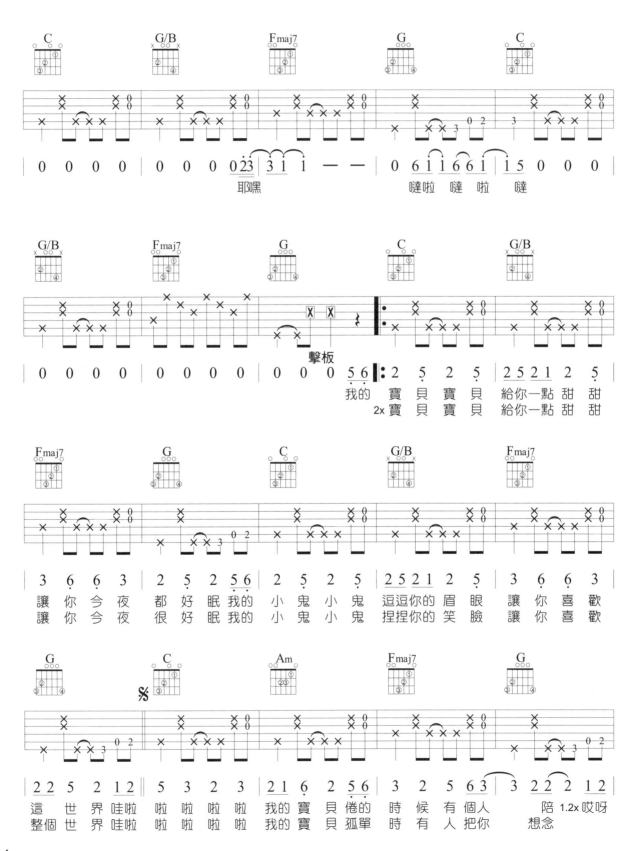

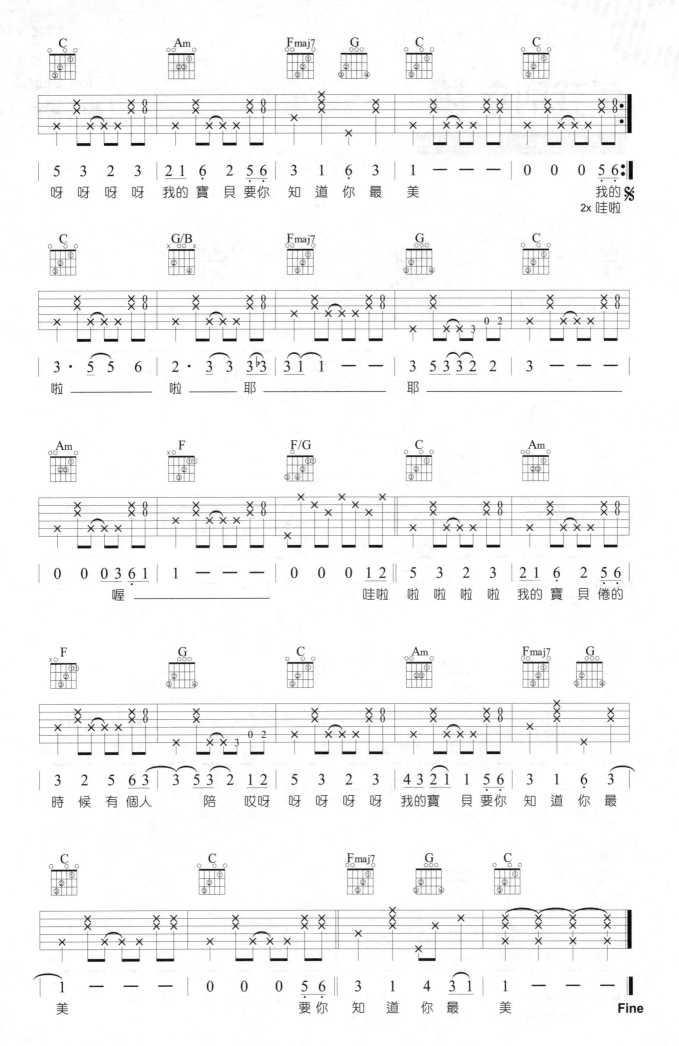

愛我別走

詞曲 / 張震嶽　演唱 / 張震嶽

Key : C
Play : C
Slow Soul
4/4 ♩= 92

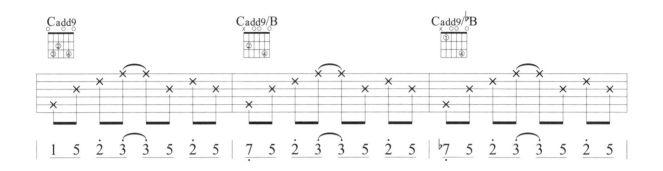

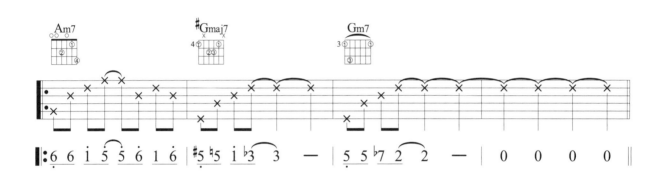

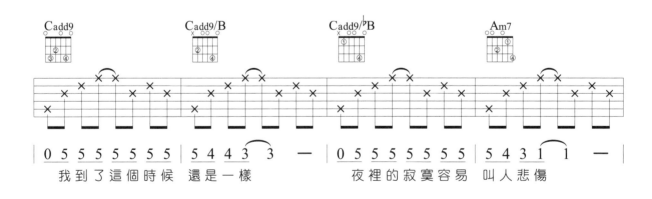

我到了這個時候　還是一樣　　　　夜裡的寂寞容易　叫人悲傷

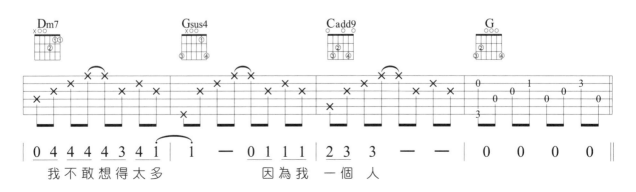

我不敢想得太多　　　　因為我　一個人

96

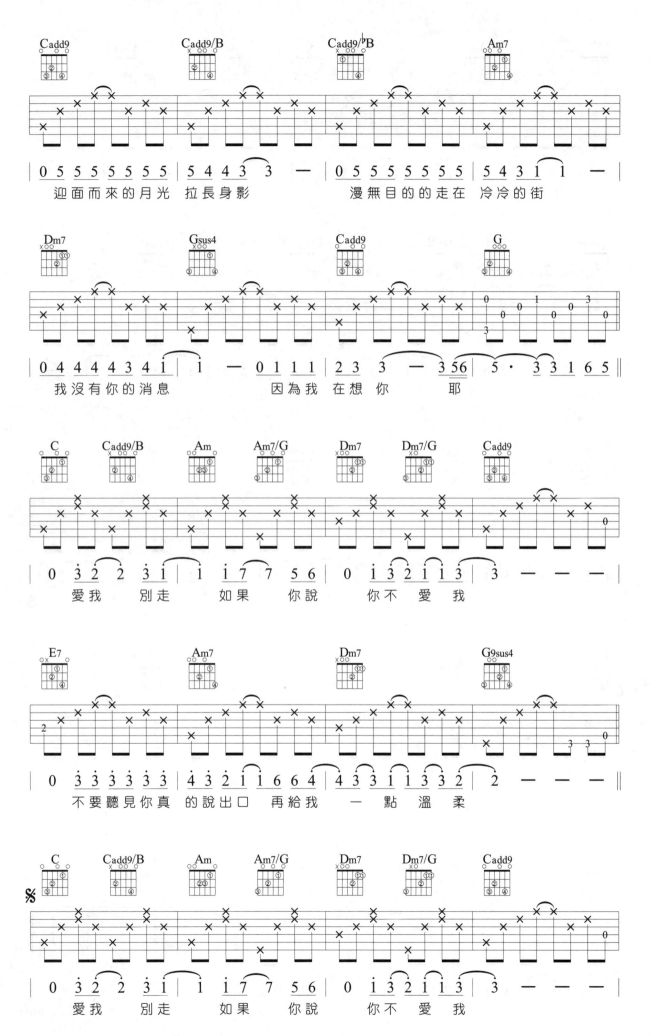

97

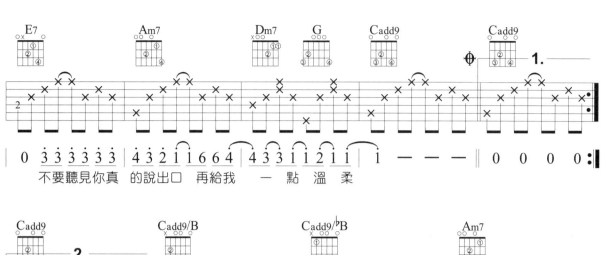

不要聽見你真 的說出口 再給我 一 點 溫 柔

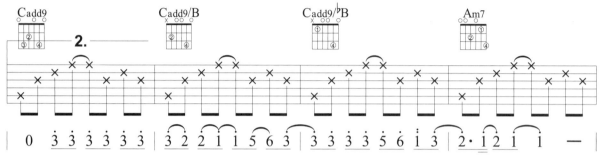

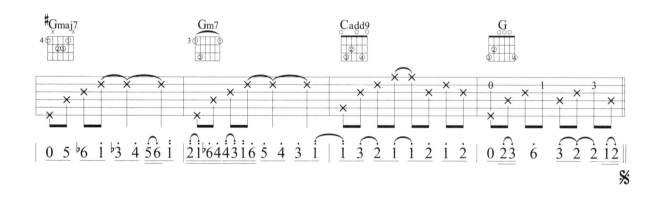

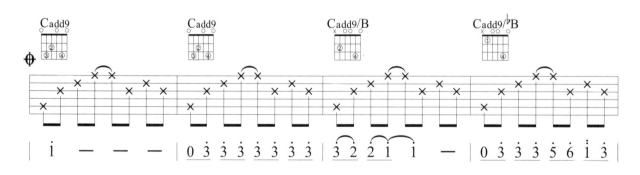

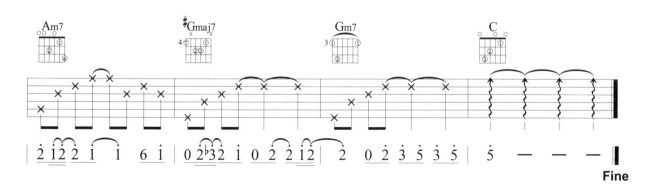

Fine

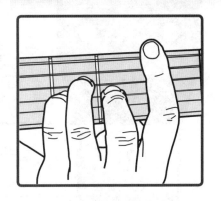

第19章

Barre Chord 封閉和弦

封閉和弦是使用食指將六條弦全部封住當作上弦枕或移調夾,其他的手指頭再壓一個開放和弦的形狀(如右圖),運用音程線的觀念往上推算到你要的和弦,這種方法省去許多尋找和弦的麻煩,一旦學會推算,在各調的彈奏上會有相當大的幫助。所以務必學會推算,並且初學者在學會推算之後,務必應用在歌曲上才能算是完整的學習。

以下就用幾個常用開放和弦推出封閉和弦,推算方法為:全音前進兩格,半音前進一格。

一、實例解說

如下圖,假設我們要找一個和弦叫 Bm,我們使用 Am 型或 Em 型來推算,若使用 Am 型必須要往前 2 格才能得到 Bm,若使用 Em 型必須前進 7 格才能得到 Bm。

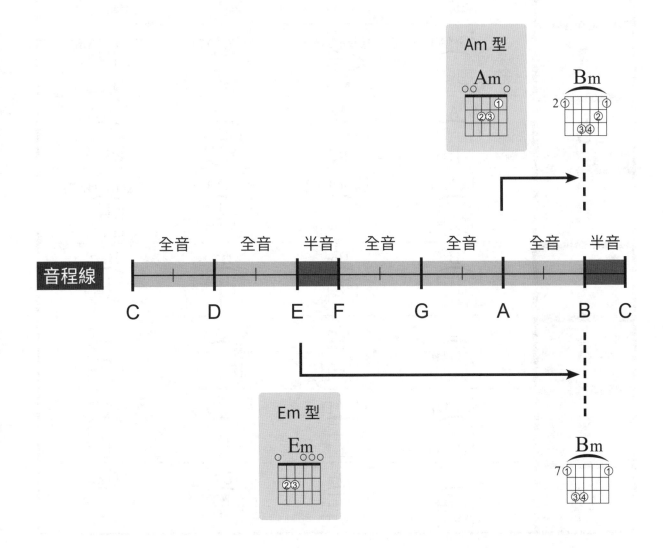

二、E 指型

0	E	Em	E7	Em7
1	F	Fm	F7	Fm7
2	#F(♭G)	#Fm(♭Gm)	#F7(♭G7)	#Fm7(♭Gm7)
3	G	Gm	G7	Gm7
4	#G(♭A)	#Gm(♭Am)	#G7(♭A7)	#Gm7(♭Am7)
5	A	Am	A7	Am7
6	#A(♭B)	#Am(♭Bm)	#A7(♭B7)	#Am7(♭Bm7)
7	B	Bm	B7	Bm7
8	C	Cm	C7	Cm7
9	#C(♭D)	#Cm(♭Dm)	#C7(♭D7)	#Cm7(♭Dm7)
10	D	Dm	D7	Dm7

三、A 指型

0	A	Am	A7	Am7
1	#A(♭B)	#Am(♭Bm)	#A7(♭B7)	#Am7(♭Bm7)
2	B	Bm	B7	Bm7
3	C	Cm	C7	Cm7
4	#C(♭D)	#Cm(♭Dm)	#C7(♭D7)	#Cm7(♭Dm7)
5	D	Dm	D7	Dm7
6	#D(♭E)	#Dm(♭Em)	#D7(♭E7)	#Dm7(♭Em7)
7	E	Em	E7	Em7
8	F	Fm	F7	Fm7
9	#F(♭G)	#Fm(♭Gm)	#F7(♭G7)	#Fm7(♭Gm7)
10	G	Gm	G7	Gm7

魚仔

詞曲 / 盧廣仲　演唱 / 盧廣仲

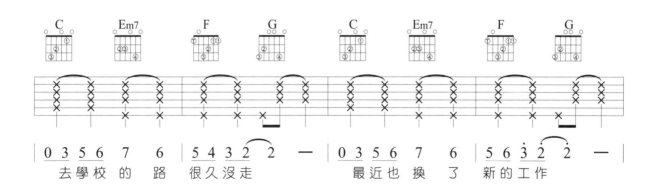

去學校的 路 很久沒走　　最近也 換 了 新的工作

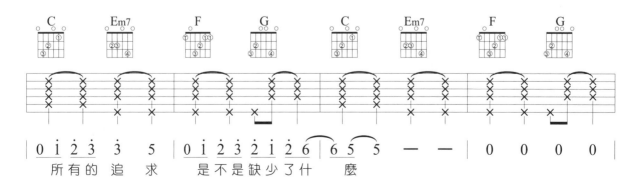

所有的 追 求 是不是缺少了什 麼

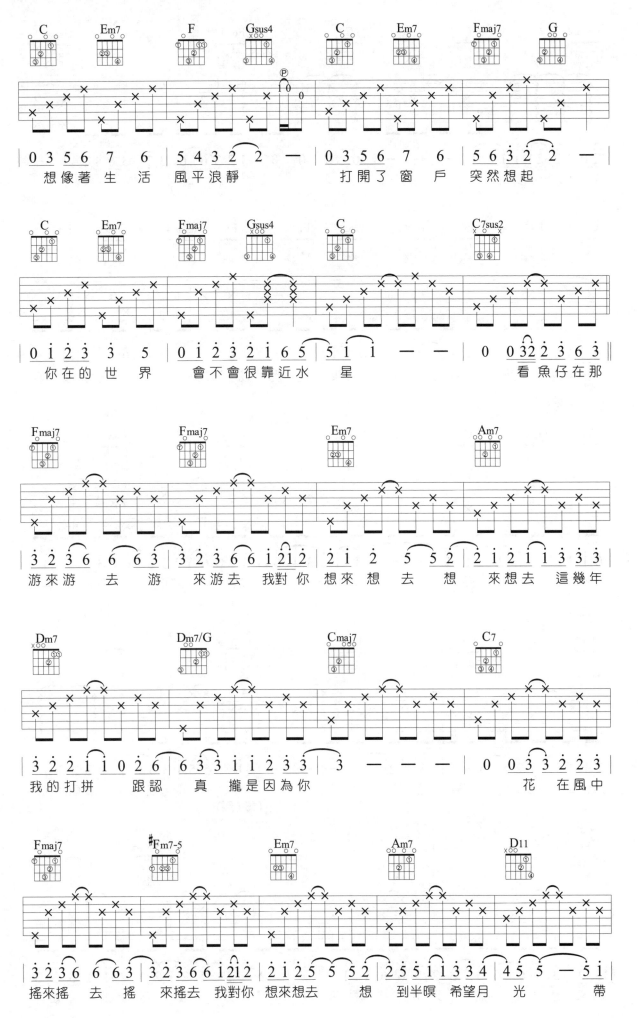

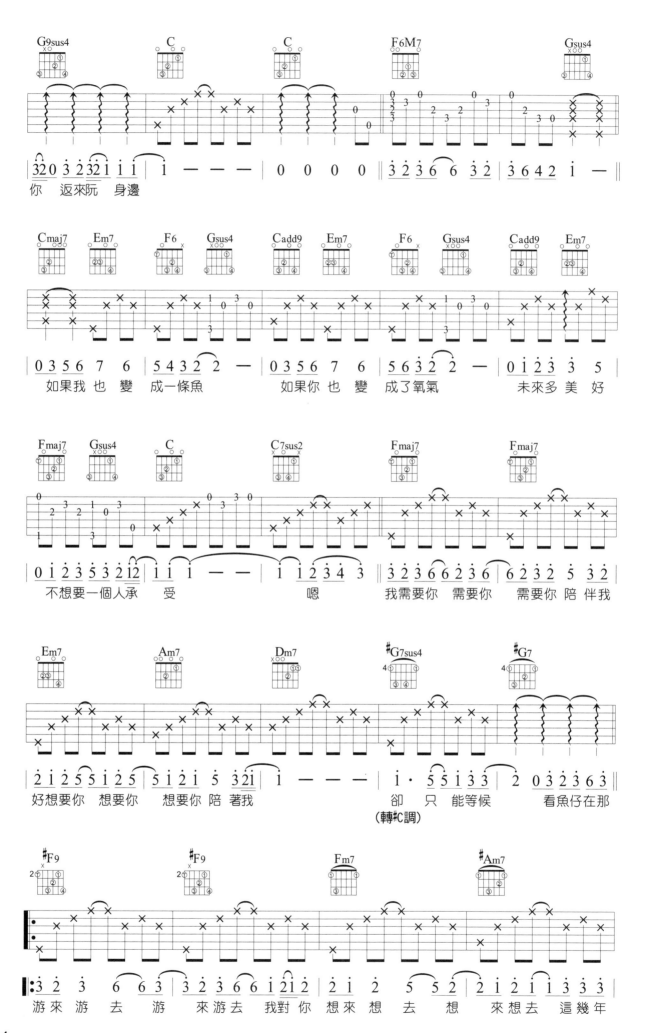

104

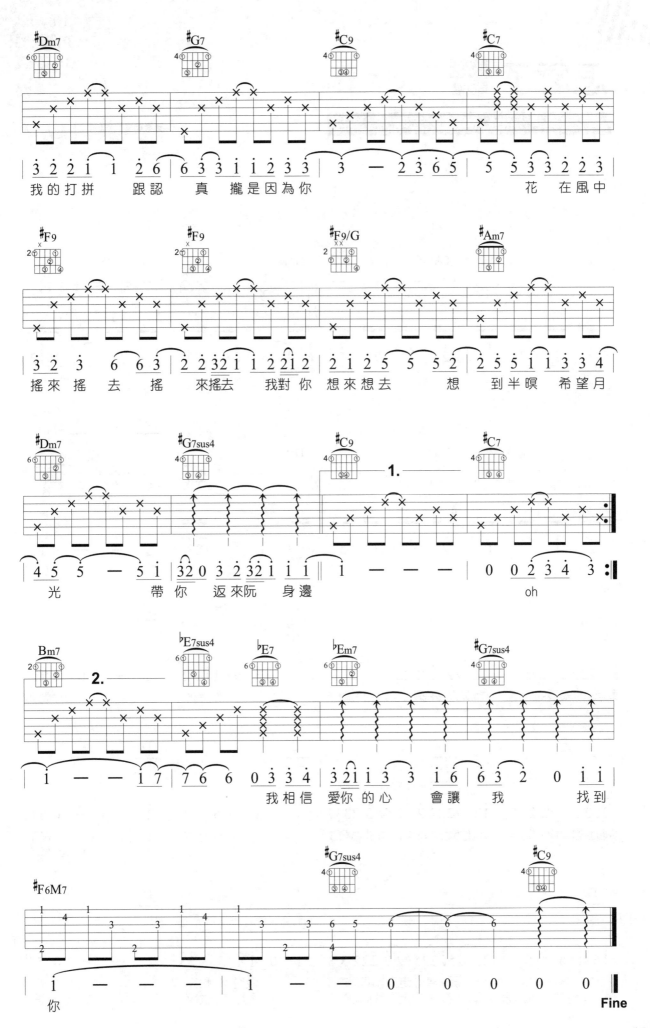

怎麼了

詞/周興哲　曲/周興哲　演唱/周興哲

Key : A
Play : G
Capo : 2
4/4　♩ = 70

參考節奏: | X ↑.↓ X↓X ↑X |

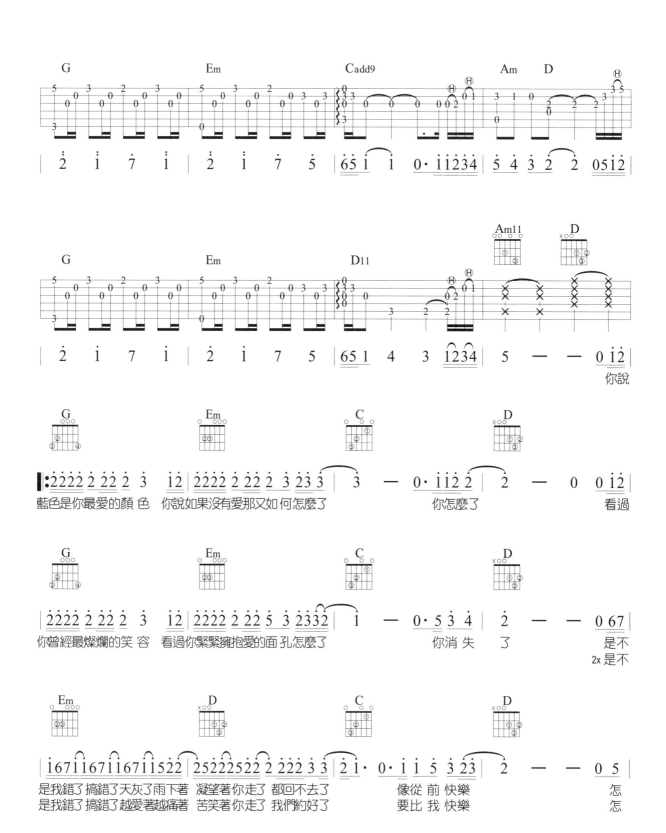

藍色是你最愛的顏 色　你說如果沒有愛那又如何怎麼了　　你怎麼了　　　看過

你曾經最燦爛的笑 容　看過你緊緊擁抱愛的面孔怎麼了　　你消失　了　　　是不
2x 是不

是我錯了 搞錯了天灰了雨下著 凝望著你走了 都回不去了　　像從 前 快樂　　　怎
是我錯了 搞錯了越愛著越痛著 苦笑著你走了 我們約好了　　要比 我 快樂　　　怎

106

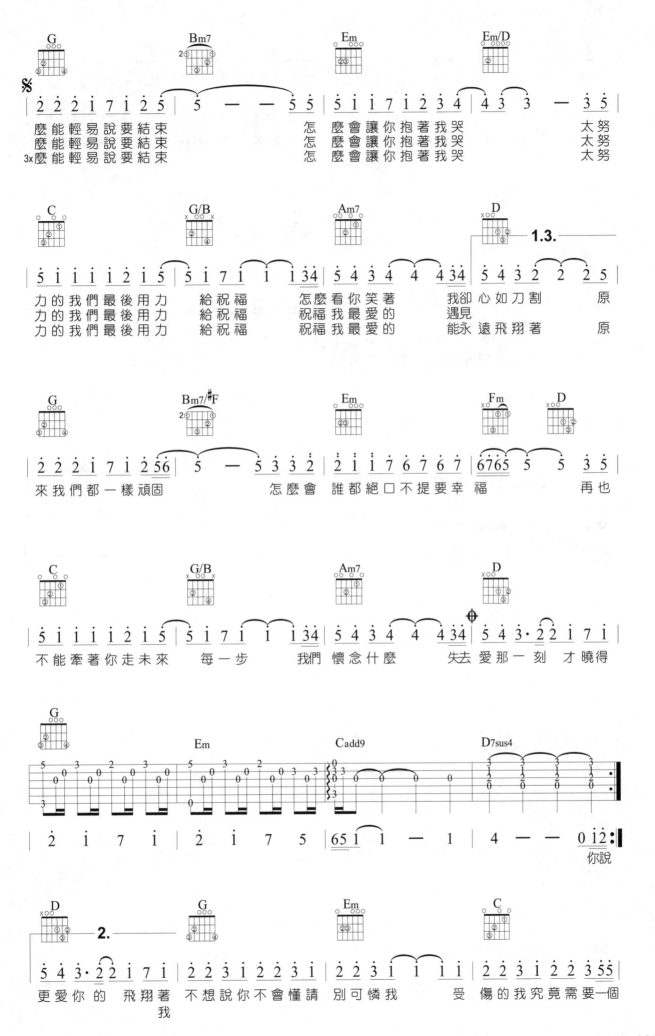

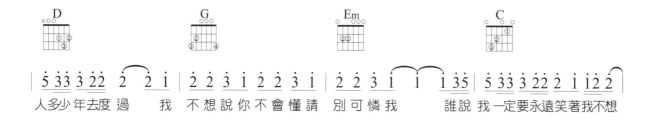

人多少年去度過　我　不想說你不會懂請　別可憐我　誰說 我 一定要永遠笑著我不想

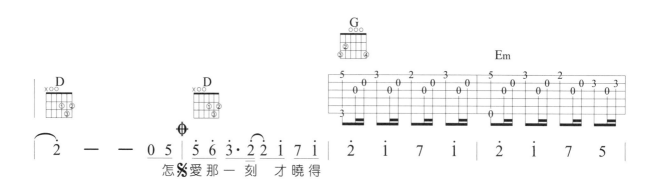

怎愛那一刻　才曉得

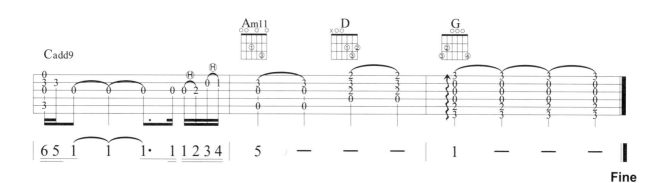

Fine

108

移調與移調夾的使用

移調

移調指的是當我們吉他彈奏的調（Key）與我們唱出來的調不合時，我們會將調性「平移」到適合自己的調性，這個動作我們稱它為「移調」。

一般來說移調的方法有兩種，一種是將和弦的名稱直接改到適合自己的調上，另一種則是使用「移調夾」直接夾在吉他的琴格上，來改變調性。而直接改調名並不適合在編曲複雜的歌上，只能在簡單指法或節奏上直接改變調名彈奏；遇到編曲複雜的時候，移調夾就像「救星」般，直接夾到所需要調性的格子上，然後彈原來的編曲。以下將兩種移調的方法做詳細的解說。

(1) 直接改變調號

假設我們要將 C 調的歌曲轉成 G 調來彈奏，這時 C 調到 G 調的音程距離為三個全音又一個半音，所以要將歌曲裡面的所有和弦都提高相同的音程，如下圖所示。

原和弦進行	移調後 和弦進行
C	G
Am	Em
F	C
G7	D7

移調後的和弦與原和弦相差
三個全音又一個半音。

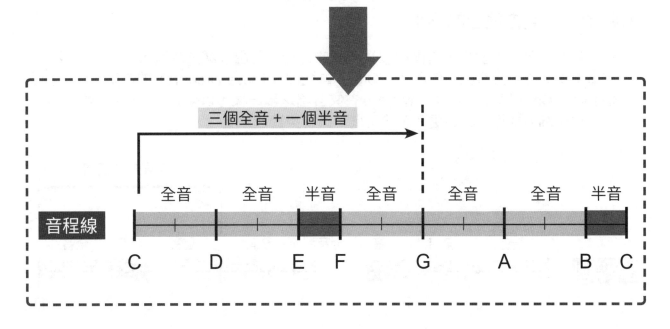

(2)使用移調夾（Capo）移調

有些調性彈奏難度頗高，譬如說「E調、B調、B♭調」這些調性的封閉和弦出現機率太高，造成彈奏上的困難，這時我們可以彈一個簡單的調性如「C、G」調，再用移調夾將格子夾到該調所需要的格數（在吉他上每前進一格為一個半音）。通常超過七格以後的格子，夾完之後能夠使用的格數變少了，所以一般不會把移調夾夾到那麼高的格數。

■ 移調夾計算公式解說

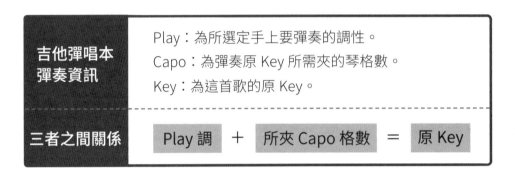

吉他彈唱本彈奏資訊	Play：為所選定手上要彈奏的調性。 Capo：為彈奏原 Key 所需夾的琴格數。 Key：為這首歌的原 Key。
三者之間關係	Play 調 ＋ 所夾 Capo 格數 ＝ 原 Key

舉例說明

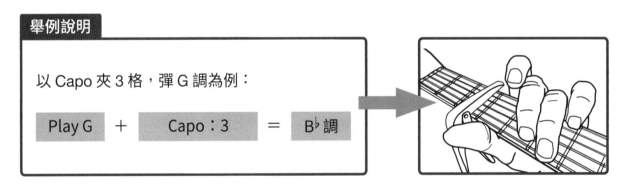

以 Capo 夾 3 格，彈 G 調為例：

Play G ＋ Capo：3 ＝ B♭ 調

(3)移調夾在雙吉他上的應用

在一個雙吉他的演奏中，將兩把調性不同的吉他，藉由移調夾將兩者的調性調成一樣來做演奏，在下頁譜例中使用 Jim Croce 的名曲〈These Dreams〉的前奏，第一把吉他 Play：Dm，第二把吉他 Play：Am 在夾五格之後一樣可以得到 Dm Key（如下圖），這種對位的方式可以得到更寬廣的音域，讓音樂聽起來更迷人。

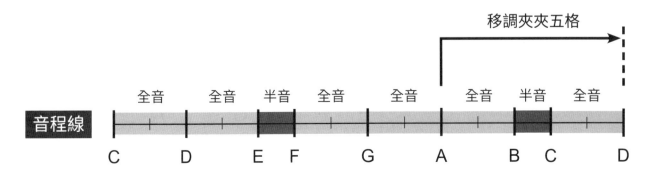

移調夾夾五格

| 全音 | 全音 | 半音 | 全音 | 全音 | | 全音 | 半音 | 全音 |

音程線

C　　D　　E　F　　G　　A　　B　C　　D

♣ 範例練習 ▸▸ 「These Dreams」

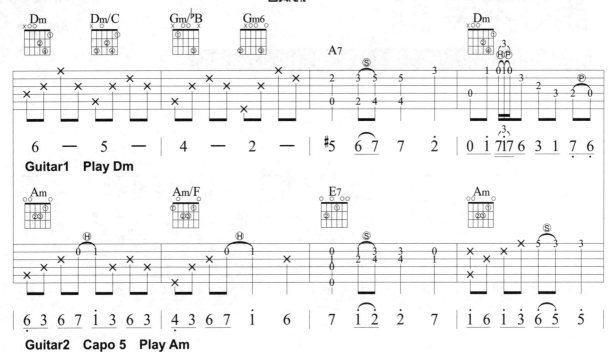

Guitar1　Play Dm

Guitar2　Capo 5　Play Am

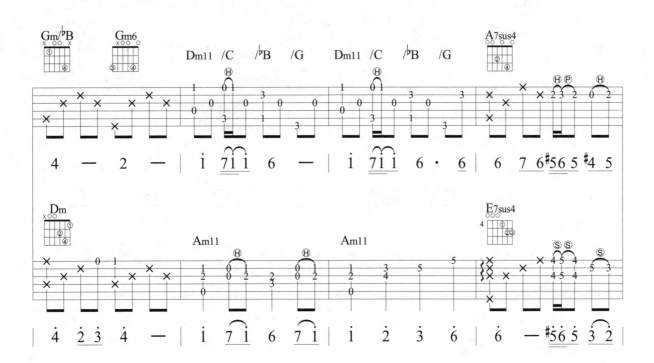

說好不哭

詞／方文山　曲／周杰倫　演唱／周杰倫 feat. 五月天阿信

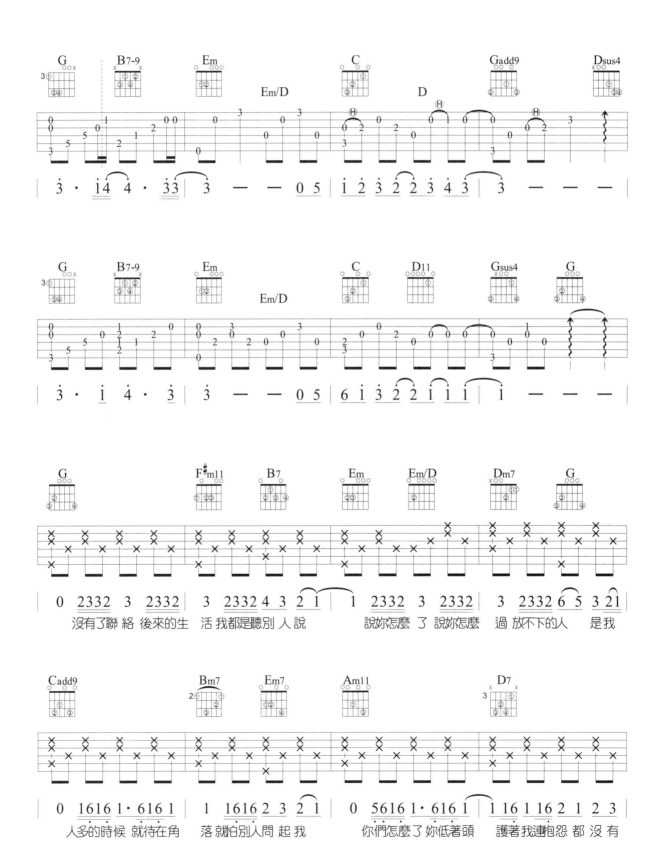

沒有了聯絡 後來的生 活 我都是聽別 人說　　 說妳怎麼 了 說妳怎麼 過 放不下的人　 是我

人多的時候 就待在角 落就怕別人問 起我　　 你們怎麼了 妳低著頭　 護著我連抱怨 都 沒 有

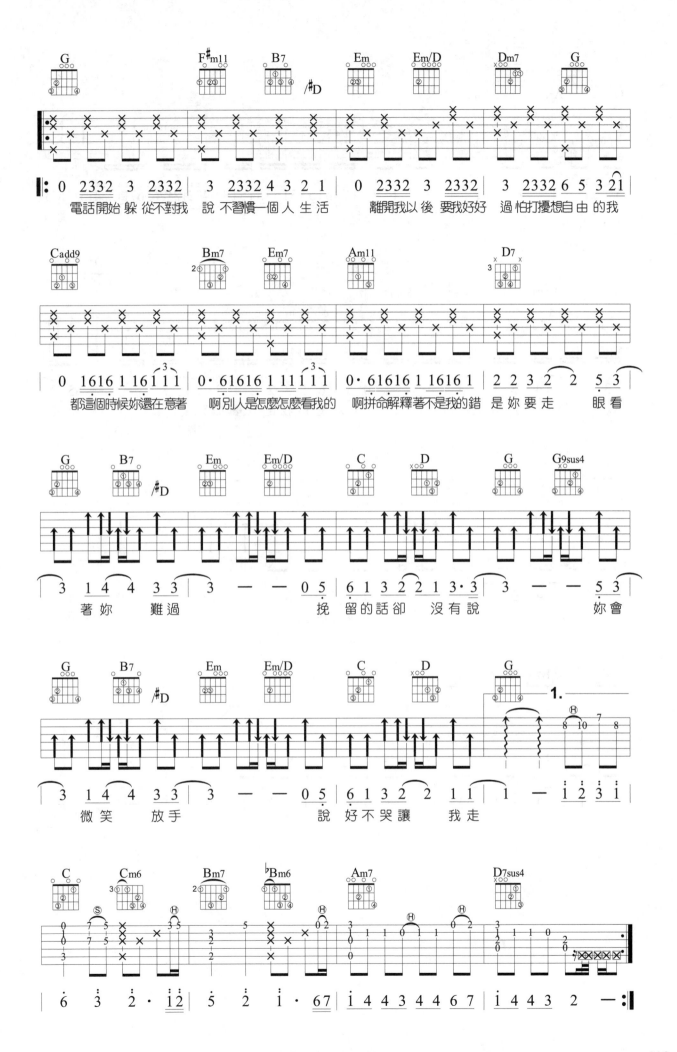

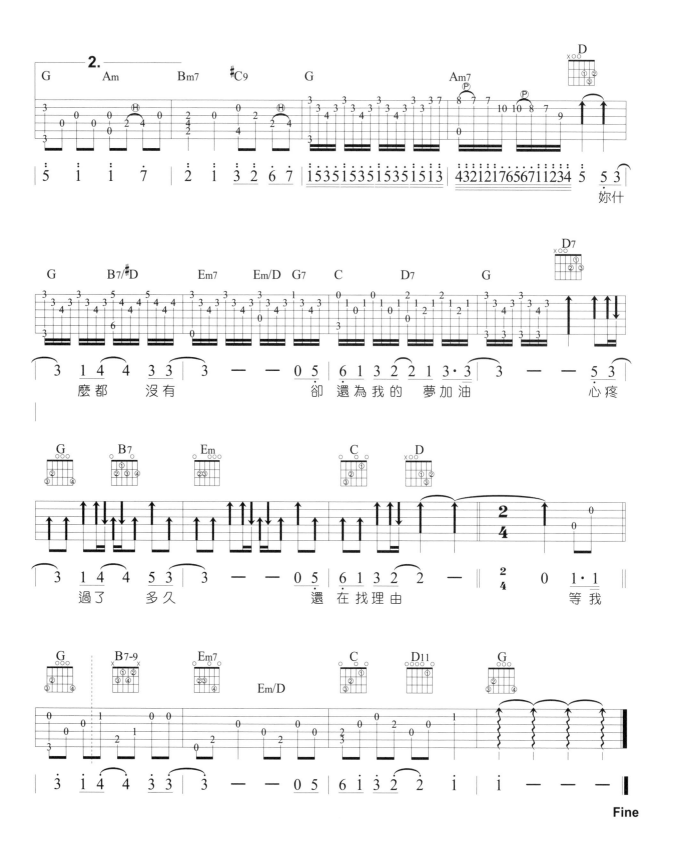

讓我留在你身邊

Key : #C - D
Play : C - #C
Capo : 1
Slow Soul
4/4 ♩ = 85

詞曲／唐漢霄　演唱／陳奕迅

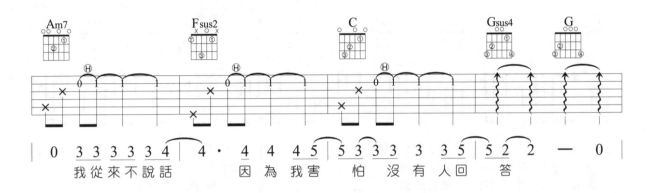

| 0 | 3 3 3 3 3 4 | 4 · 4 4 4 5 | 5 3 3 3 3 3 5 | 5 2 2 — 0 |

我從來不說話　因為我害　怕沒有人回　答

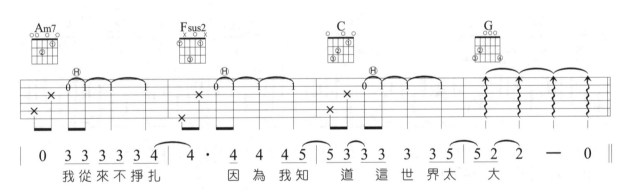

| 0 | 3 3 3 3 3 4 | 4 · 4 4 4 5 | 5 3 3 3 3 3 5 | 5 2 2 — 0 |

我從來不掙扎　因為我知　道這世界太　大

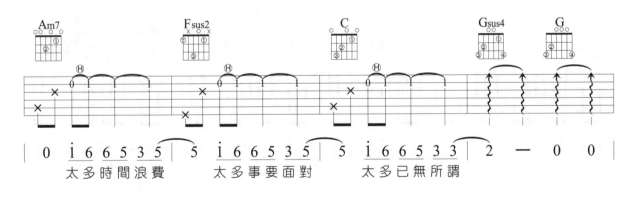

| 0 i̇ 6 6 5 3 5 | 5 i̇ 6 6 5 3 5 | 5 i̇ 6 6 5 3 3 | 2 — 0 0 |

太多時間浪費　太多事要面對　太多已無所謂

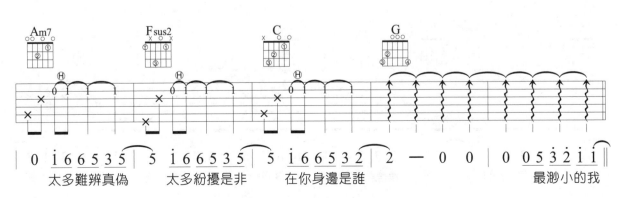

| 0 i̇ 6 6 5 3 5 | 5 i̇ 6 6 5 3 5 | 5 i̇ 6 6 5 3 2 | 2 — 0 0 | 0 0 5 3 2 i̇ i̇ |

太多難辨真偽　太多紛擾是非　在你身邊是誰　　　　最渺小的我

115

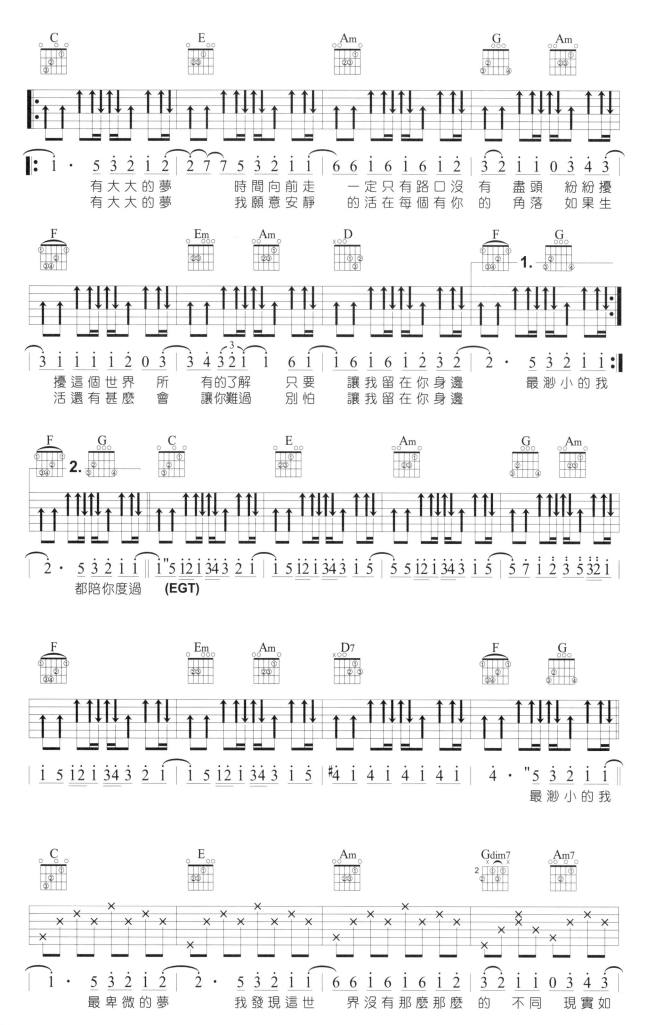

116

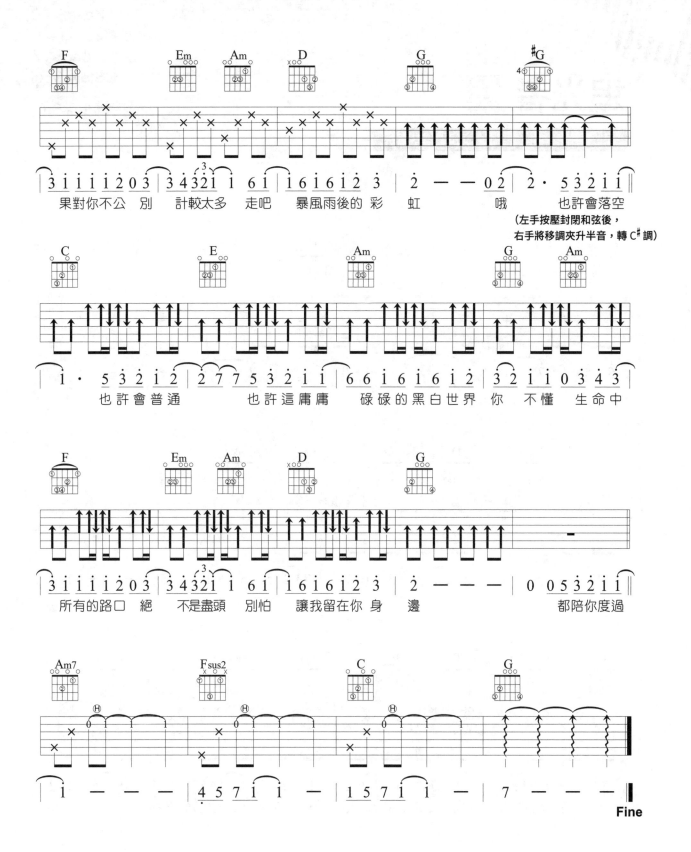

（左手按壓封閉和弦後，
右手將移調夾升半音，轉 C# 調）

| 果對你不公 | 別 | 計較太多 | 走吧 | 暴風雨後的 彩 | 虹 | 哦 | 也許會落空 |

| 也許會普通 | 也許這庸庸 | 碌碌的黑白世界 你 | 不懂 | 生命中 |

| 所有的路口 絕 | 不是盡頭 | 別怕 | 讓我留在你 身 邊 | 都陪你度過 |

Fine

Key :B - C
Play : G - #G
Capo : 4
Slow Soul
4/4 ♩ = 72

追光者

詞／唐恬　曲／馬敬　演唱／岑寧兒

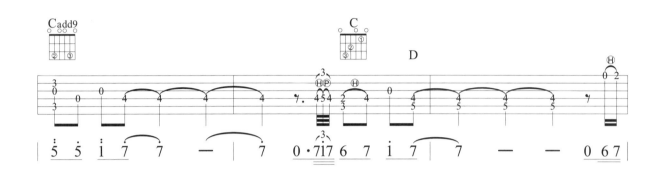

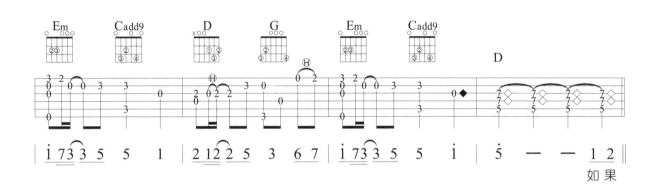

如果

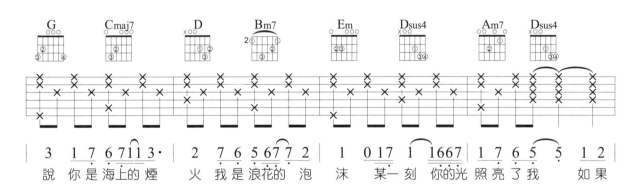

說　你是海上的煙　火　我是浪花的泡　沫　某一刻你的光照亮了我　　如果

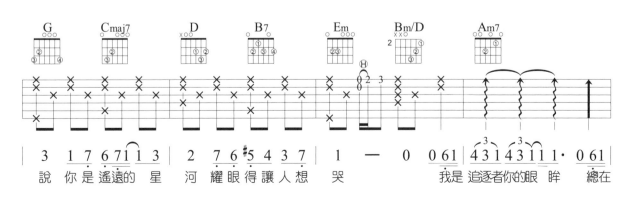

追　你是遙遠的星　河　耀眼得讓人想　哭　　　　　我是追逐者你的眼　眸　總在

118

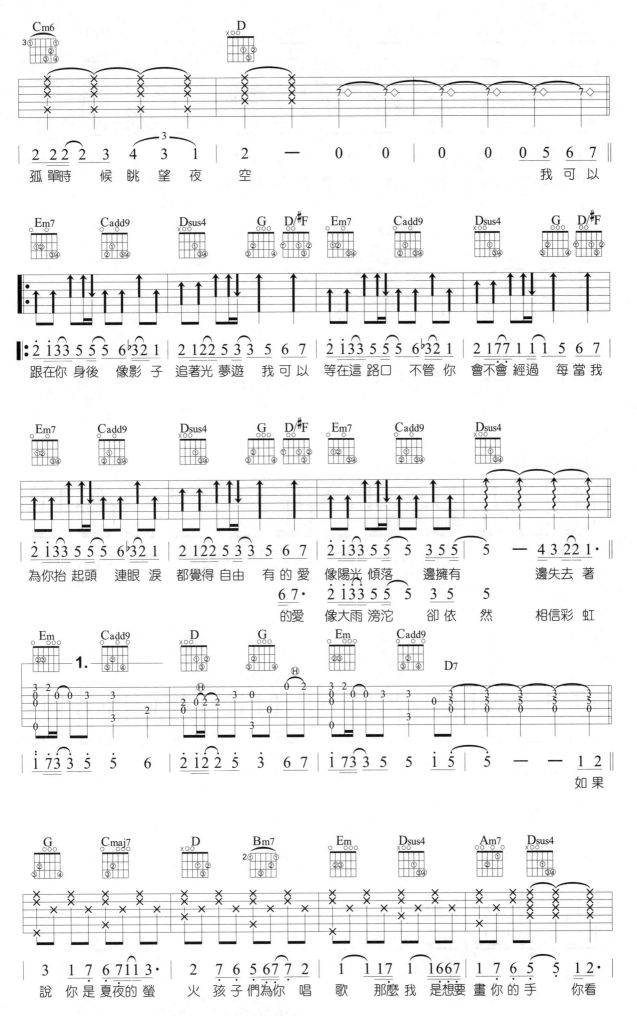

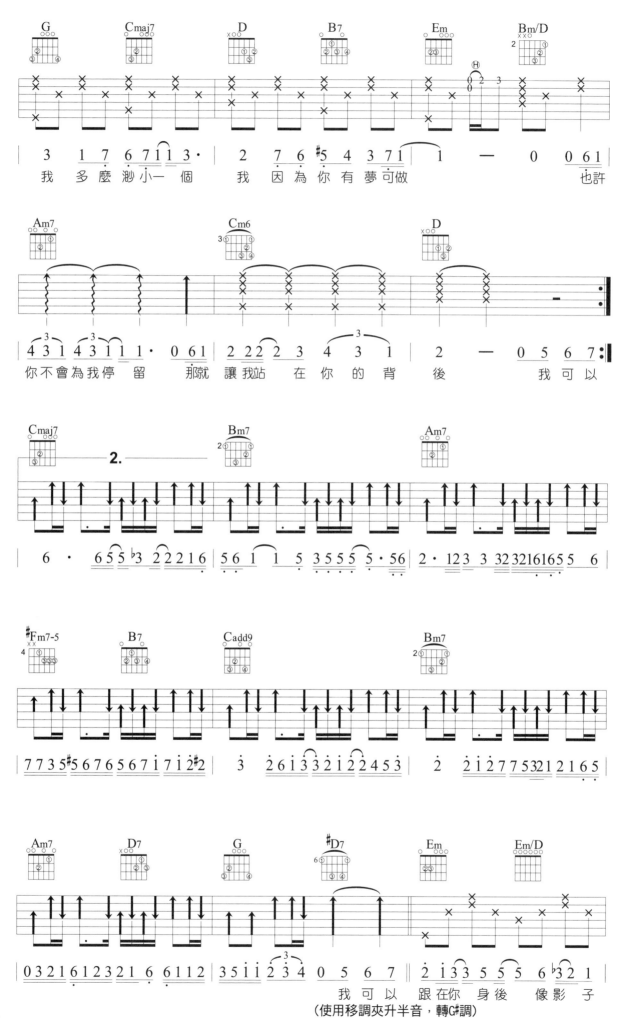

120

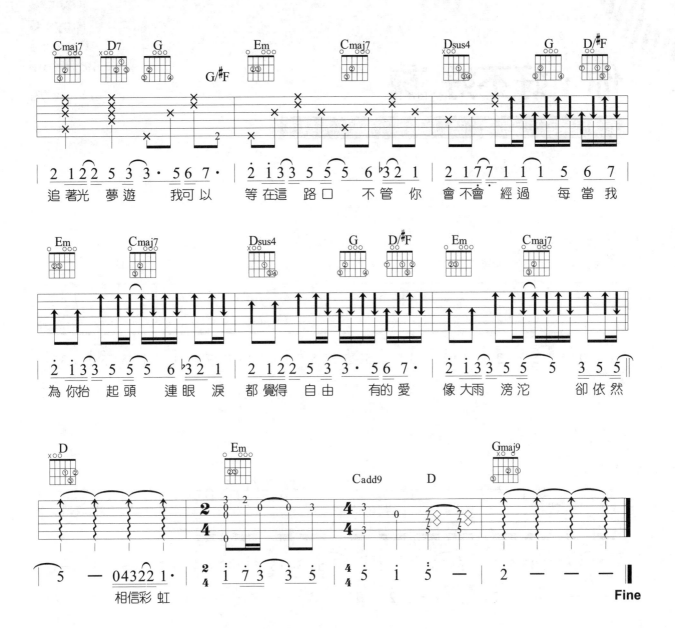

追著光 夢遊 我可以　等在這 路口　不管你 會不會 經過　每當我

為你抬 起頭　連眼淚 都覺得 自由　有的愛 像大雨 滂沱　卻依然

相信彩 虹

Fine

你，好不好

詞/周興哲、吳易緯　曲/周興哲　演唱/周興哲

Key : ♭B
Play : G
Capo : 3
Slow Soul
4/4 ♩ = 79

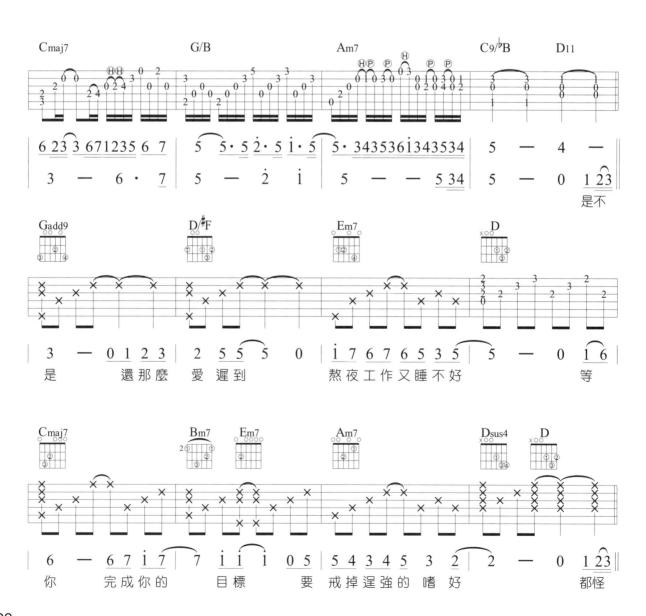

是不是 還那麼 愛 遲到 熬夜工作又睡不好 等

你 完成你的 目標 要 戒掉逞強的嗜 好 都怪

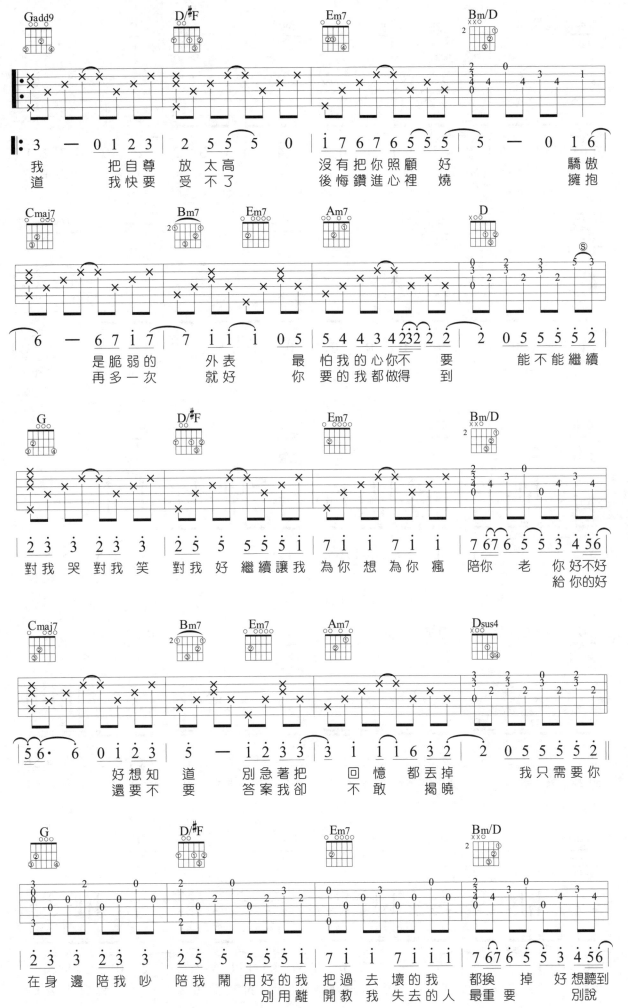

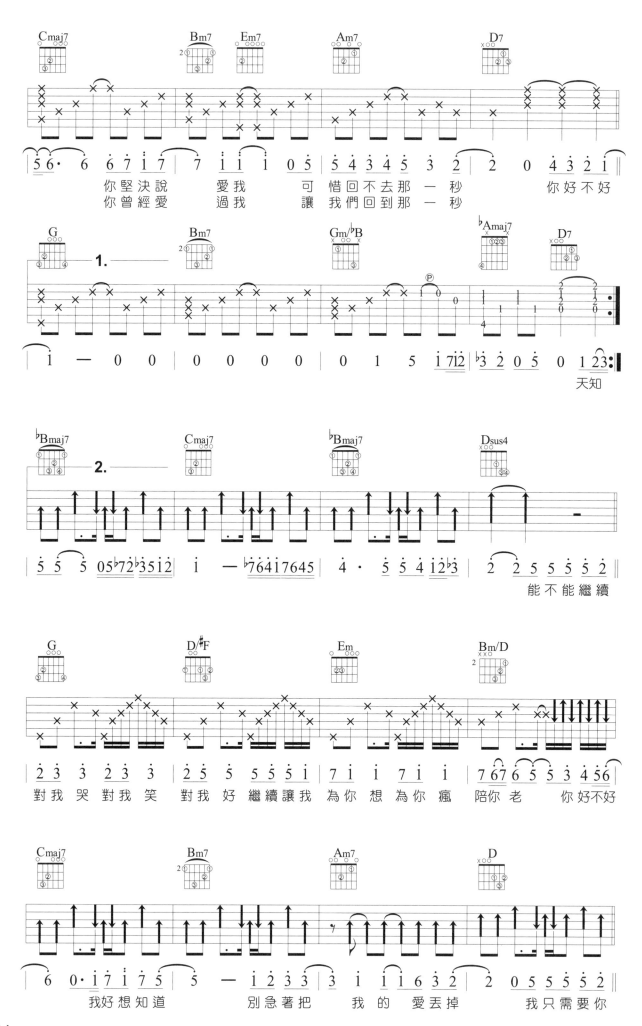

你堅決說 愛我 可惜回不去那一秒 你好不好
你曾經愛 過我 讓我們回到那一秒

1.
i — 0 0 0 0 0 0 0 1 5 i7i2 ♭32 0 5 0 1 23:
天知

2.
5 5 5 05♭72♭351 2 i — ♭7641 7645 4·55 412♭3 2 2 5 5 5 5 2
能不能繼續

對我哭 對我笑 對我好繼續讓我 為你想 為你瘋 陪你老 你好不好

我好想知道 別急著把 我的 愛丟掉 我只需要你

124

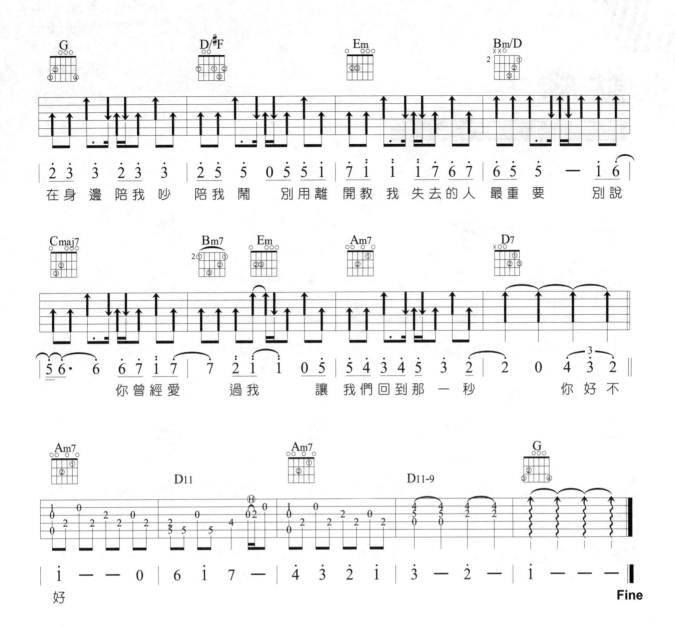

別說

你曾經愛 過我 讓我們回到那一秒 你好不

好

Fine

125

Key : Fm
Play : Em
Capo : 1
Slow Soul
4/4 ♩ = 70

默

詞/尹約 曲/錢雷 演唱/那英

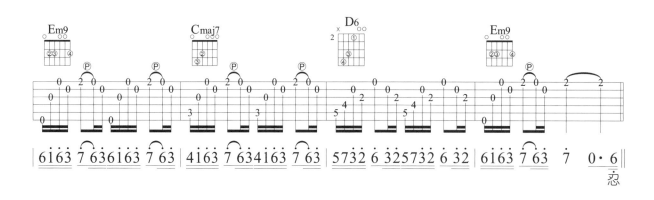

```
Em9                    Cmaj7                  D6                     Em9
| 6 1 6 3  7 6 3 6 1 6 3  7 6 3 | 4 1 6 3  7 6 3 4 1 6 3  7 6 3 | 5 7 3 2  6  3 2 5 7 3 2  6  3 2 | 6 1 6 3  7 6 3   7   0 · 6 ‖
                                                                                                              忍
```

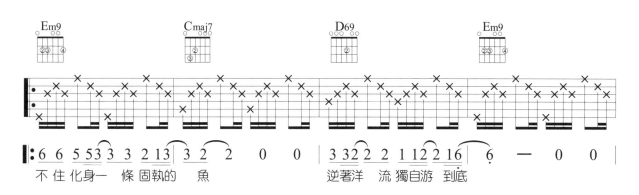

```
Em9                    Cmaj7                  D69                    Em9
‖: 6 6  5 5 3 3  3 2 1 3 | 3 2  2   0   0 | 3 3 2  2 1 1 1 2 2 1 6   6  —  0   0 |
   不 住 化 身 一  條 固 執 的    魚                逆 著 洋  流 獨 自 游 到 底
```

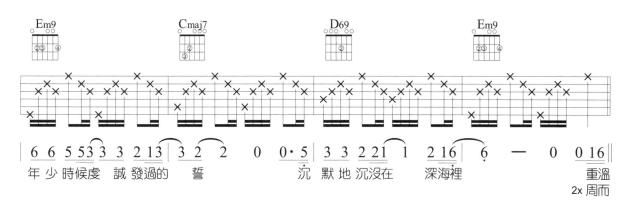

```
Em9                    Cmaj7                  D69                    Em9
| 6 6  5 5 3 3  3 2 1 3 | 3 2  2   0   0 · 5 | 3 3  2 2 1  1  2 1 6 | 6  —  0   0 1 6 ‖
  年 少 時 候 虔  誠 發 過 的    誓         沉  默 地 沉 沒 在  深 海 裡         重 溫
                                                                      2x 周 而
```

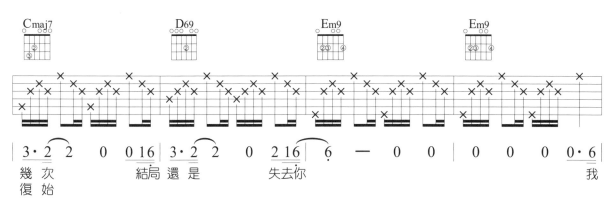

```
Cmaj7                  D69                    Em9                    Em9
| 3 · 2  2   0   0 1 6 | 3 · 2  2   0   2 1 6 | 6  —  0   0 | 0   0   0 · 6 |
  幾    次         結 局 還 是      失 去 你                              我
  復 始
```

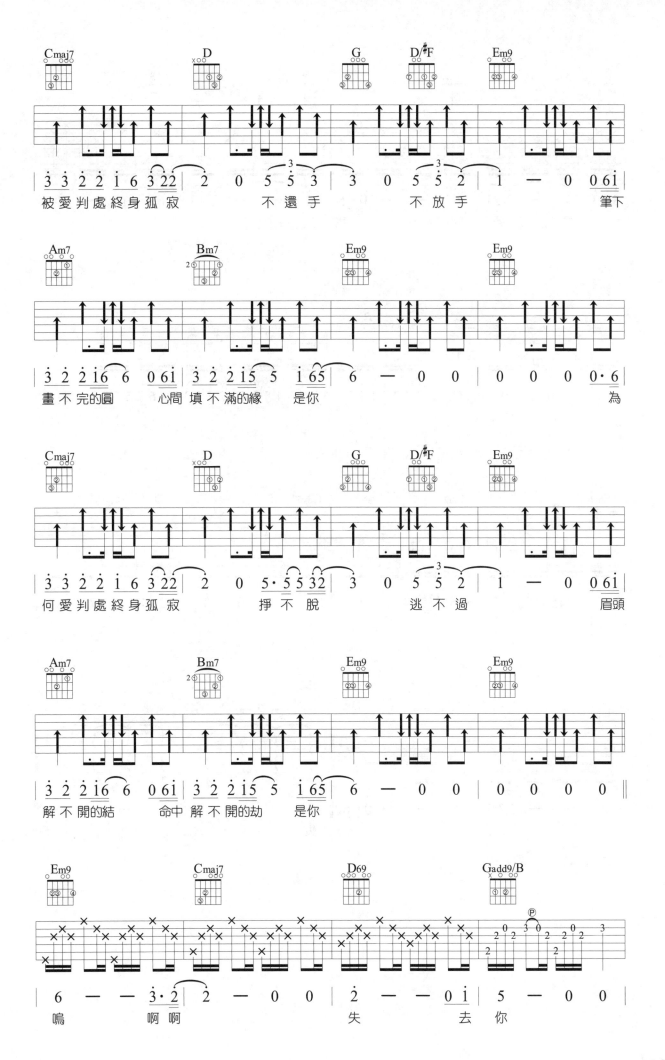

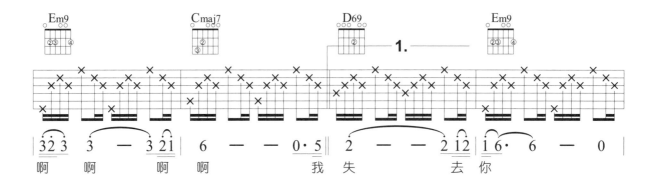

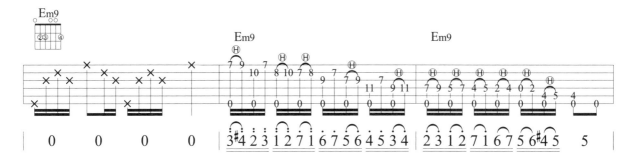

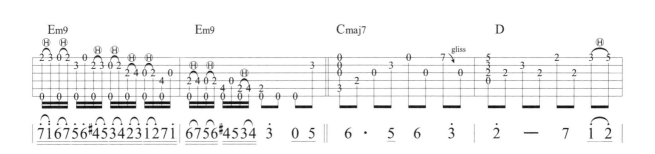

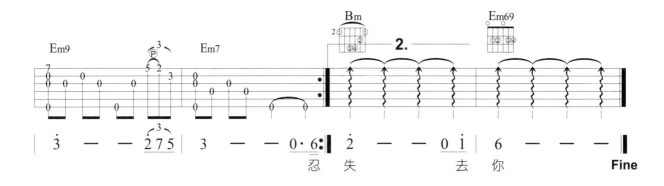

128

三指法

三指法係指用三隻手指（大拇指、食指、中指）所彈奏出來的指法，1920 年由美國歌手 Merle Travis 開始使用這類的彈法，故名為 Travis Picking，又因為指法上 4 個 Bass 明顯，也稱為 4 Bass 指法。 基本上無名指不需要使用，但實際上彈奏起來可以自由運用，這種指法也是指法裡面最快的一種，經過練習可以把速度拉到很快，若將這種指法加上 Swing（♩ = ♪）的節奏感就會變成鄉村風的音樂。

國內這類指法的名曲有〈外面的世界〉、〈鄉間小路〉、〈還是會寂寞〉、〈戀愛症候群〉等等，國外則有〈Leader of The Band〉、〈Dust In The Wind〉。筆者之前在《風之國度》演奏專輯內所編的〈吻上春風〉也是使用此指法編奏的歌曲。

✤ 範例練習（一）▶▶ 「鄉間小路」

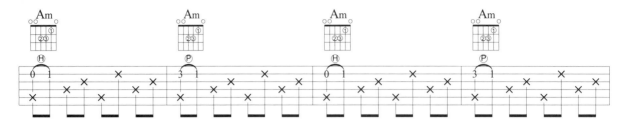

✤ 範例練習（二）▶▶ 「還是會寂寞」

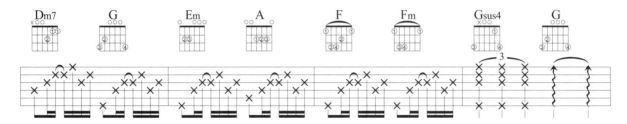

✤ 範例練習（三）▶▶ 「Leader of The Band」

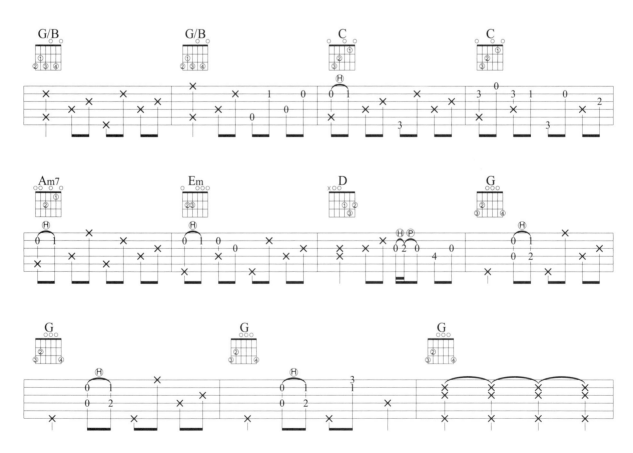

任意門

詞 / 阿信　曲 / 怪獸　演唱 / 五月天

Key : C - #C
Play : C - #C
Country
4/4 ♩ = 88

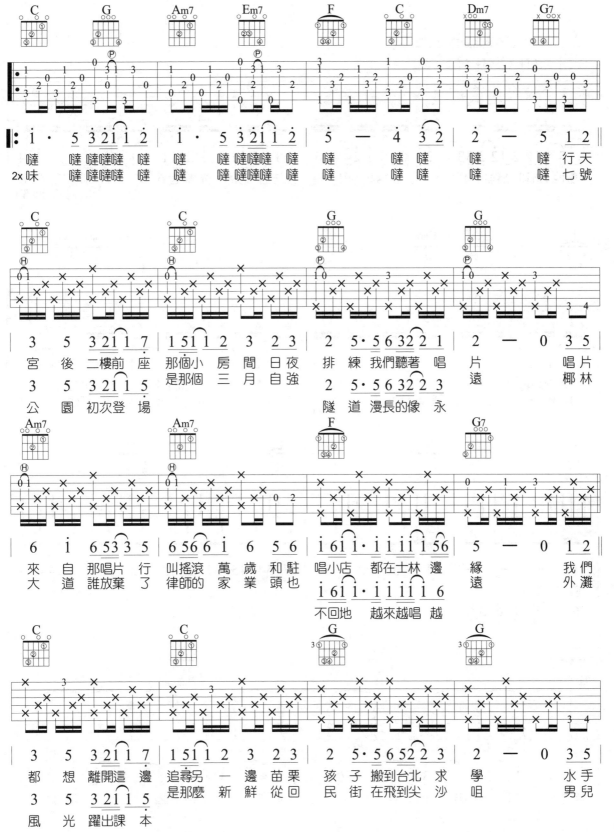

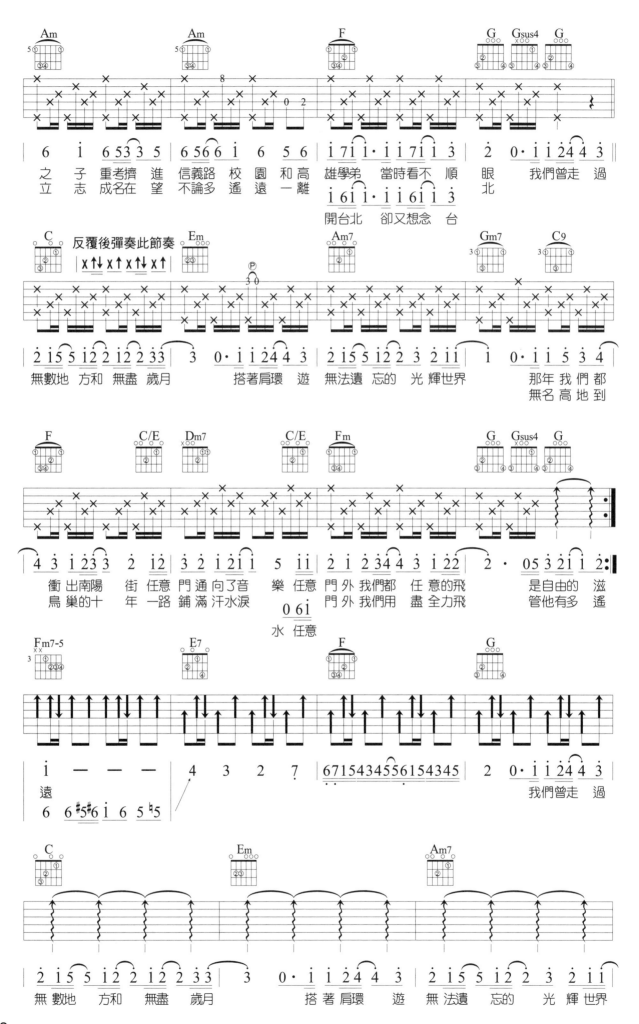

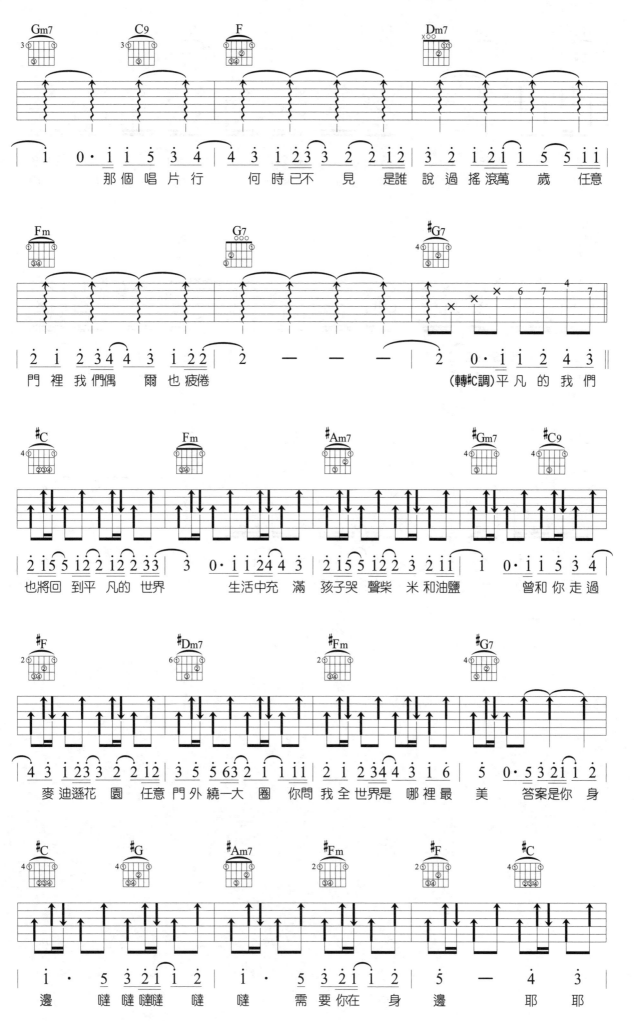

133

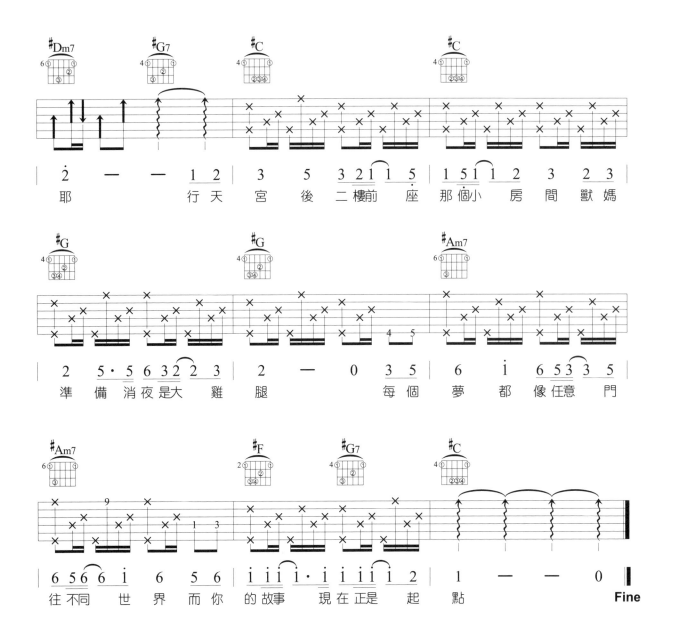

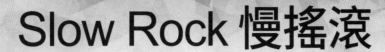

Slow Rock 慢搖滾

Slow Rock 是流行歌曲常見的音樂型態，它的特色就是每拍都是三連音，所以一個小節會有 12 個拍點，它的重音在第二拍與第四拍，有時也會以 12/8 的拍數記譜。如果將三連音的中間音拿掉後，放進休止符會形成 Shuffle 的節奏，若是將三個拍點中的第一個音跟第二個音用連結線連起來，就會形成 Swing 的節奏，藍調音樂常常用這種節奏來表現。

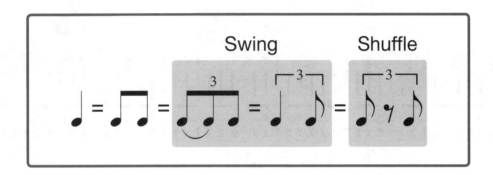

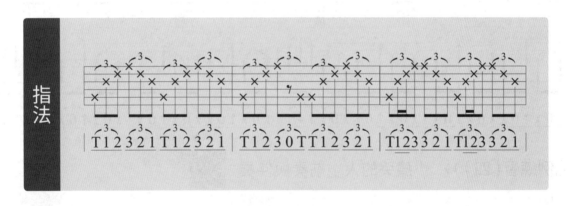

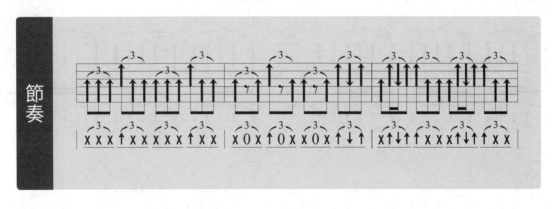

135

❧ 範例練習（一）

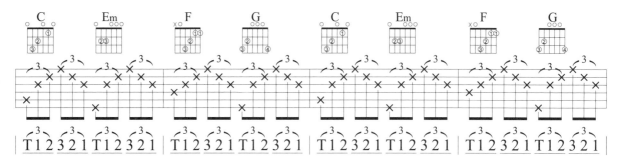

❧ 範例練習（二）

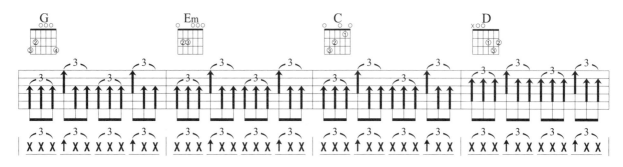

❧ 範例練習（三）

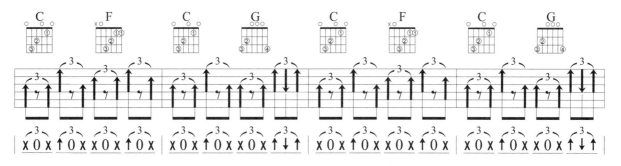

❧ 範例練習（四） ▸▸ 「痛哭的人」前奏與伴奏

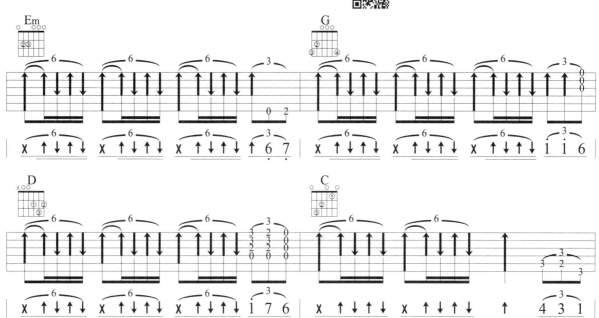

當你老了

詞曲／趙照　演唱／趙照

Key : D
Play : C
Capo : 2
Slow Rock
4/4 ♩ = 62

當你

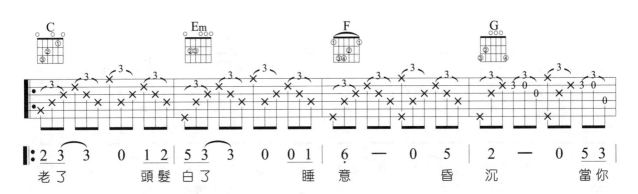

老了　　　頭髮白了　　睡意　昏沉　　當你

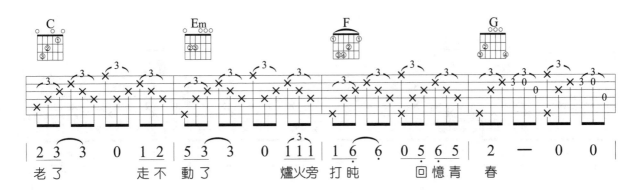

老了　　　走不動了　　爐火旁 打盹　　回憶青 春

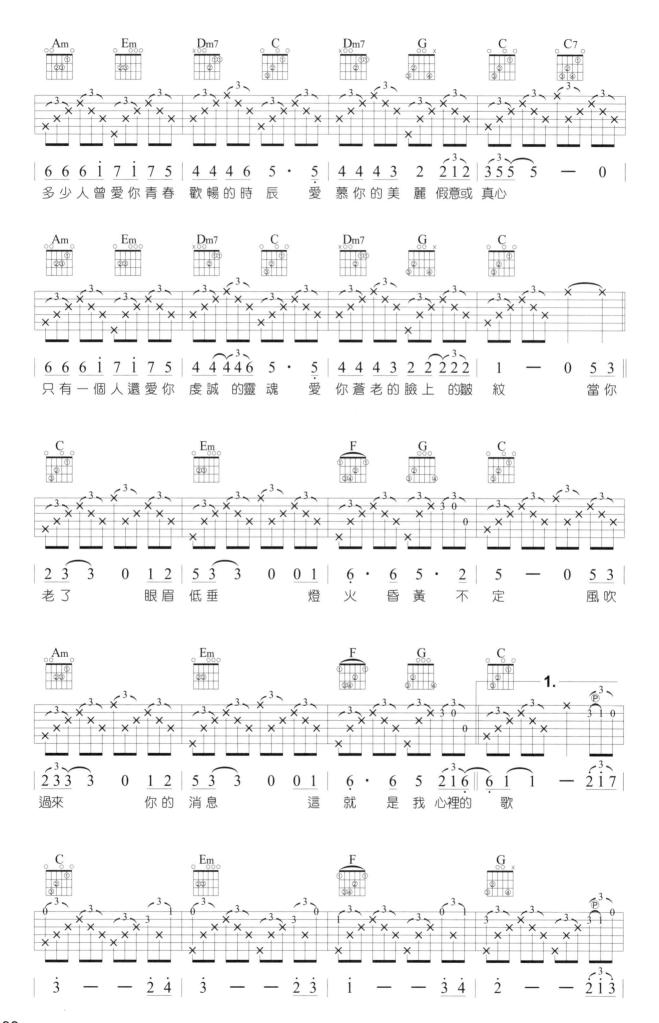

138

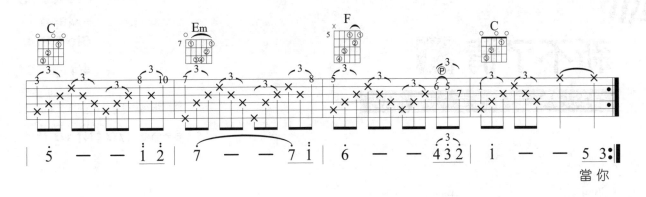

當你

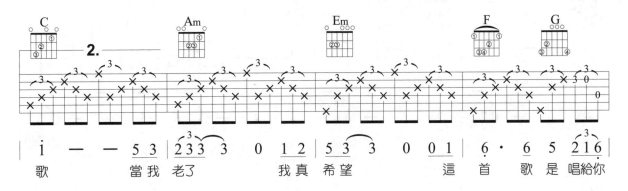

歌　　　當我　老了　　我真　希望　　這首　歌是　唱給你

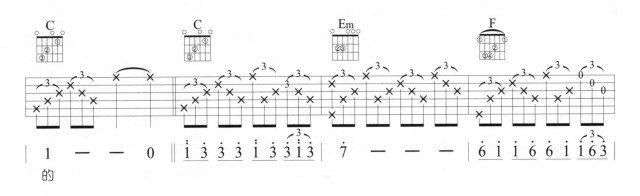

的

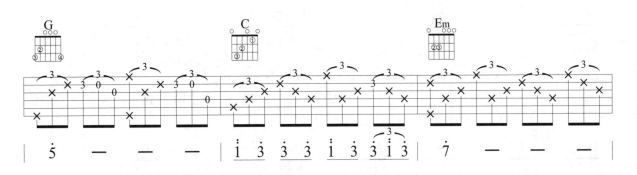

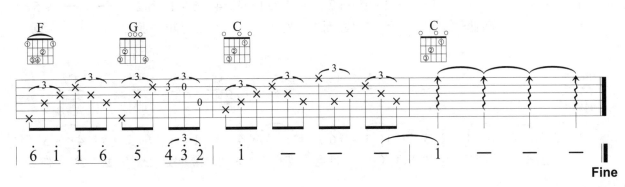

Fine

139

新不了情

詞／黃鬱　曲／鮑比達　演唱／萬芳

Key：G
Play：C
Capo：7
Slow Soul
4/4　♩=64

參考指法：T1 2 3 2 1 T 1 2 3 2 1
參考節奏：XXX ↑↑↓ XXX ↑↑↓

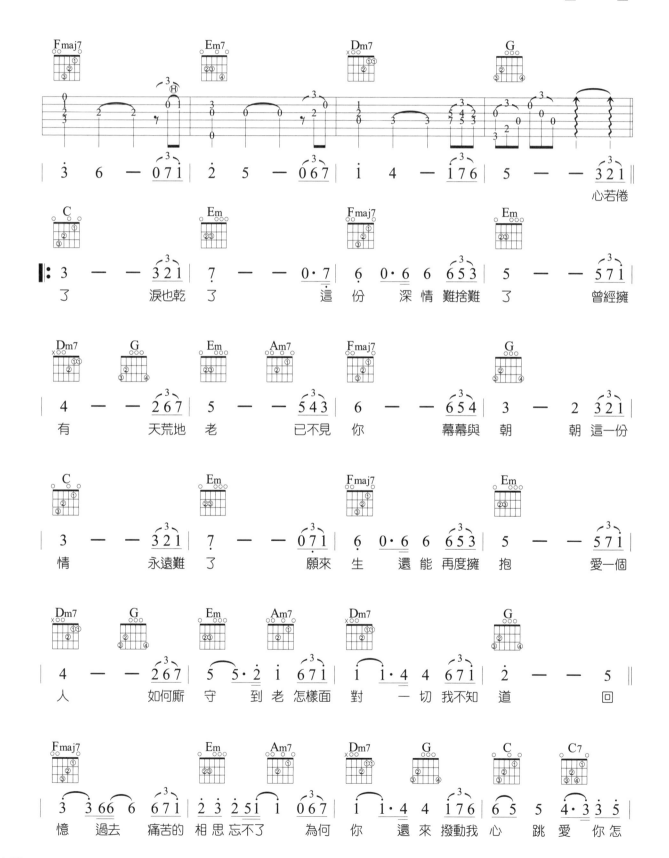

140

走在冷風中

詞／安立奎　曲／王于陞　演唱／劉思涵

Key：♭E
Play：C
Capo：3
Slow Rock
4/4 ♩ = 90

分　手　從你口中說出 十分冷 漠　　　　　難　過　沸騰心中然後 熄滅的 火

我以為留下來沒 有　錯　我以為努力過你 會懂怎麼　連落葉　都在嘲笑我　　要假裝堅強的 走
2x 我以為你暫時走 失 了　我以為你累了會 回頭怎麼　連複雜　的故事背後　　都是我聽朋友 說

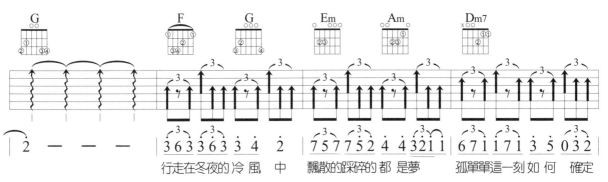

行走在冬夜的 冷 風　中　飄散的踩碎的都 是夢　孤單單這一刻如何　確定

142

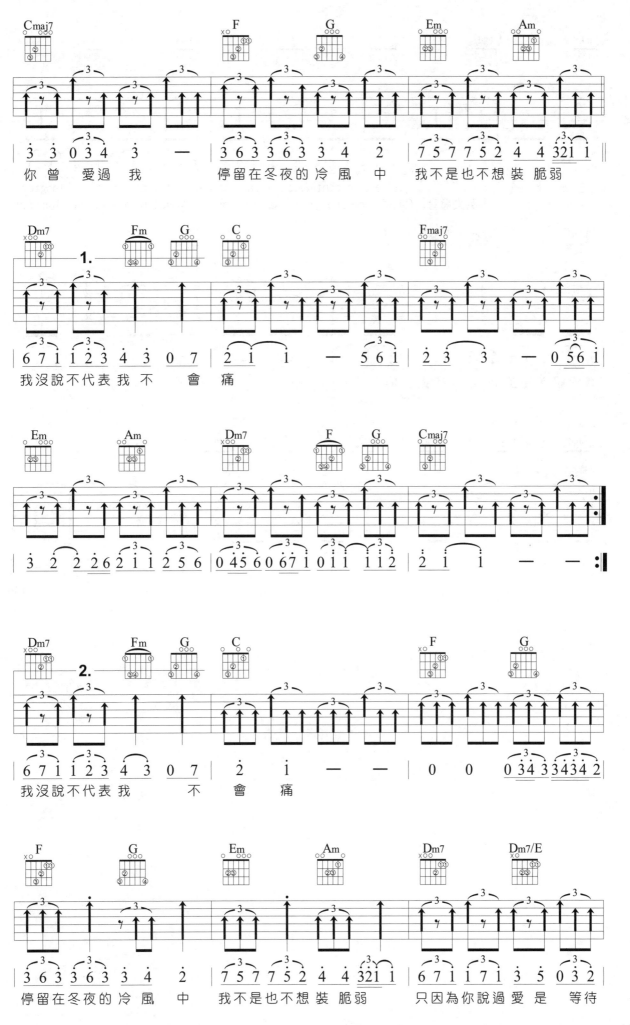

你曾 愛過 我　　停留在冬夜的冷風 中　我不是也不想裝 脆弱

我沒說不代表我不 會 痛

我沒說不代表我 不 會 痛

停留在冬夜的冷風 中　我不是也不想裝 脆弱　只因為你說過愛是 等待

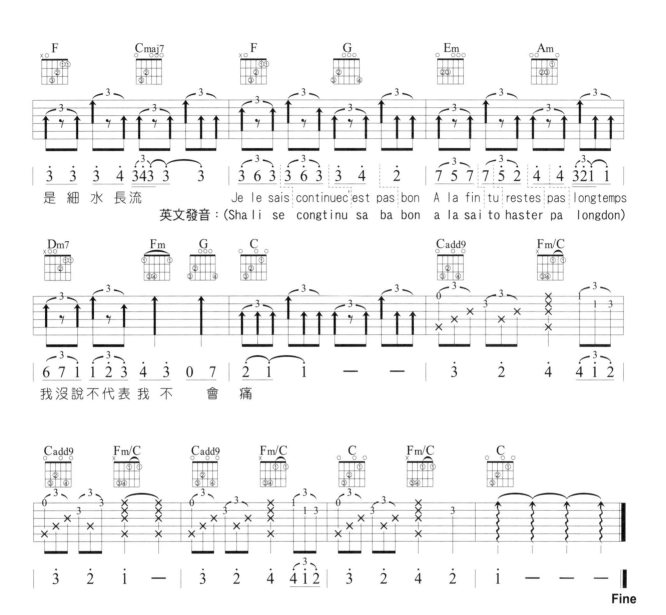

英文發音：(Sha li se congtinu sa ba bon a la sai to haster pa longdon)

是 細 水 長 流　　　Je le sais continue c'est pas bon　A la fin tu restes pas longtemps

我 沒 說 不 代 表 我 不　會 痛

Fine

144

級數與順階和弦

一、順階和弦

順階和弦是以「自然音階」排列堆疊而成，其排法是先選取主音往後再取 2 個 3 度音，以 C 和弦為例從主音 1（Do）往後找自然三度音得到 3（Mi），再從 3（Mi）往後找自然三度音得到 5（Sol），所以得到 C 和弦；若將 2（Re）當主音，往後再找 2 個自然三度音，則得到 2（Re）、4（Fa）、6（La），因為 2（Re）到 4（Fa）只有小三度（即 1 全 1 半），所以是小三和弦，稱它為 Dm。簡單的說就是一個跳一個（如下圖）來取第二個音與第三個音，以此類推則可推出以下圖表：

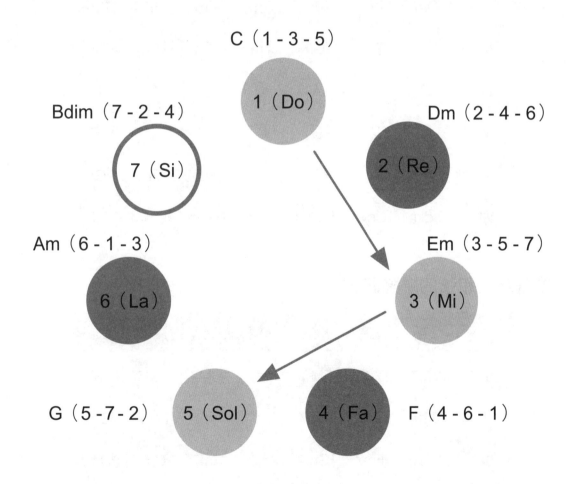

級 數	I	II	III	IV	V	VI	VII
和 弦	C	Dm	Em	F	G	Am	Bdim
組成音	1、3、5	2、4、6	3、5、7	4、6、1	5、7、2	6、1、3	7、2、4

二、級數和弦

級數和弦是把歌曲裡的各種調性，整合成數字型的和弦，其數字為某調中的級數，目的是讓樂手可以輕鬆的彈奏各種調性。為了方便稱呼這組和弦，我們用 1 級、2 級、3 級、4 級、5 級、6 級、7 級來稱呼他們。以 C 調來說 1 級是 C、2 級是 Dm、3 級是 Em、4 級是 F、5 級是 G、6 級是 Am、7 級則是 Bdim。假設歌曲為 G 調只要換成 G 調順階和弦即可。

以下為各調三和弦的順階和弦：

級　數	C 調	D 調	E 調	F 調	G 調	A 調	B 調
I	C	D	E	F	G	A	B
II	Dm	Em	#Fm	Gm	Am	Bm	#Cm
III	Em	#Fm	#Gm	Am	Bm	#Cm	#Dm
IV	F	G	A	♭B	C	D	E
V	G	A	B	C	D	E	#F
VI	Am	Bm	#Cm	Dm	Em	#Fm	#Gm
VII	Bdim	#Cdim	#Ddim	Edim	#Fdim	#Gdim	#Adim

以下為各調七和弦的順階和弦：

級　數	C 調	D 調	E 調	F 調	G 調	A 調	B 調
I	CM7	DM7	EM7	FM7	GM7	AM7	BM7
II	Dm7	Em7	#Fm7	Gm7	Am7	Bm7	#Cm7
III	Em7	#Fm7	#Gm7	Am7	Bm7	#Cm7	#Dm7
IV	FM7	GM7	AM7	♭BM7	CM7	DM7	EM7
V	G7	A7	B7	C7	D7	E7	#F7
VI	Am7	Bm7	#Cm7	Dm7	Em7	#Fm7	#Gm7
VII	Bm7-5	#Cm7-5	#Dm7-5	Em7-5	#Fm7-5	#Gm7-5	#Am7-5

三、各調順階三和弦圖表

	I	II	III	IV	V	VI	VII
C 調	C	Dm	Em	F	G	Am	Bm7-5
D 調	D	Em	#Fm	G	A	Bm	#Cm7-5
E 調	E	#Fm	#Gm	A	B	#Cm	#Dm7-5
F 調	F	Gm	Am	♭B	C	Dm	Em7-5
G 調	G	Am	Bm	C	D	Em	#Fm7-5
A 調	A	Bm	#Cm	D	E	#Fm	#Gm7-5
B 調	B	#Cm	#Dm	E	#F	#Gm	#Am7-5

147

分享

詞 / 姚謙　曲 / 伍思凱　演唱 / 伍思凱

Key : C
Play : C
Folk Rock
4/4 ♩ = 60

參考節奏：

```
              1            5           6m          3m
| 0   0   0  0 1̇ 2̇ | 3 5 1̇ 2̇  5  2̇ 5 7 2̇  5 | 1̇ 3 6 1̇  2̇ 1̇  3  6  5 |

     4      1/3     2m      5         1                    1
| 0 64̇ 1̇ 4 3̇ 1̇ 5 3̇ | 2̇ —  1̇  7 | 1̇ — — — | 1̇ — 0  0 34 ||
                                                              時間

     1      5/7    6m     3m7    4        1         2m7      5
| 5 566 3 5 5· 5 1̇ 2̇ 2̇ | 2̇ 3̇ 2̇ 1̇  1 | 0 7 1̇ 1̇ 5 6 | 6 — 0 5 1̇ 1̇ 3 4 | 3 3̇ 2̇ 2̇ 1̇ 5  5  0 34 |
  已做了 選擇   什麼人叫 做朋友     偶而 碰頭          心情 卻能    一點 就通    因為

     1      5/7    6m     3m7    4       1/3 1      2m7      5sus4
‖: 5 566 3 5 5· 5 1̇ 2̇ 2̇ | 2̇ 3̇ 2̇ 1̇  1 | 0 7 1̇ 1̇ 5 6 | 6 — 0 5 1̇ 1̇ 3 4 | 3 3̇ 2̇ 2̇ 1̇ 3 3̇ 2̇· 2̇ |
   我們曾 有過   理想類似 的生活     太多 感受          絕非 三言    兩語 能形 容

     5          4          1                  5          4          1       1sus4  1
| 0 777 1̇ 5 6 6 655 4 5 | 5 3̇· 3  — 0 | 0 777 1̇ 5 6 6 655 4 4 | 4̇ 5 3̇  3  — 0 3̇ 3̇ |
  可能有時我 們顧 慮太  多          太多決定需 要我 們去 選擇          擔心

     2sus4     27       6m                 5          4    5    1
| 3̇ 2̇ 2̇ 2̇  2̇  — 0 2̇ 3̇ | 2̇ 1̇ 1̇ 1̇  1  — 0 1̇ 1̇ | 1̇ 7 7̇7 7̇ 1̇ 5  6 | 7̇· 2̇ 2̇ 1̇· 1̇  — 0 1̇ 2̇ ||
  會 犯錯     難免 會 受挫         幸好 一 路上 有你  陪 我          與你
```

星空

詞/阿信 曲/石頭 演唱/五月天

Key : F
Play : C
Capo : 5
Slow Soul
4/4 ♩= 84

參考節奏：| X X ↑↑↓ X X ↑X |

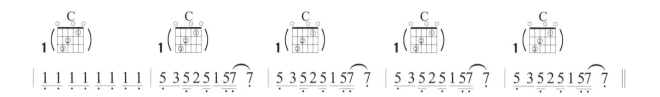

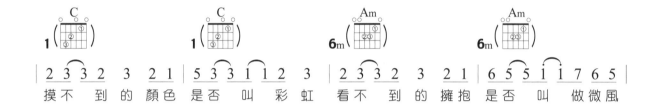

摸不到的顏色是否叫彩虹　看不到的擁抱是否叫做微風

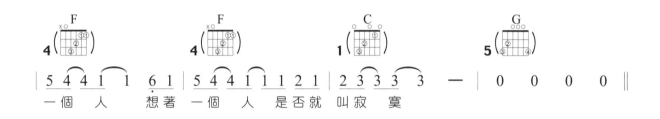

一個人　想著一個人　是否就叫寂寞

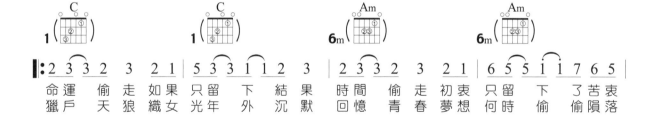

命運偷走如果只留下結果　時間偷走初衷只留下了苦衷
獵戶天狼織女光年外沉默　回憶青春夢想何時偷偷隕落

你來過　然後你走後　只留下星空　　　那一年我們
我愛過　然後我沉默　人海裡漂流　　　那一年我們

望著　星空　　有那麼多的燦爛的夢　以為快樂
望著　星空　　未來的未來從沒想過　當故事失

150

4 F 1. ———— 5 G 1 C 1 C
```
i 6 6 6 6 5 6 i | i · 7 7 3 2 1 | i — — — | 0  0  0  0 :‖
會永 久 像不變 星 空 陪著我
```

4 F 2. ———— 2m Dm 5 G 5 G
```
i 6 6 6 6 5 6 i | i 6 6 6  0 i | 7 7 7 7 7 6 5 | 5  0 3 3 3 4 5 |
去美 夢 美夢失去線 索   而 我 們失 去聯絡   這一片無言
```

1 C 1 C 6m Am 6m Am
```
i · 7 7 5 3 | 3  0 3 3 3 4 5 | i · 7 7 6 5 | 5  0 6 6 7 i |
無 語 星空   為什麼靜靜 看 我 淚流   如果你在
```

4 F 5 G 1 C 4 3m 2m 5 G
```
i 6 6 6 6 5 6 i | i · 7 7 5 2 i | i — — — | 0  0 5 5 6 5 ‖
的 時 候 會不會 伸 手 擁抱我     細數繁星
```

4m Fm 4m Fm 1 C 5 G 6m Am 5 G
```
♭3 · 2 2 6 5 | ♭3 4 3 2  2 6 5 | i i i 7 i 5 3 5 | i 7 i 2 5 5 6 5 |
閃 爍 細數 此生奔波   原來 所有所得所獲不如 一夜的星空氣中的
```

4m Fm 4m Fm 2m Dm 5 G 5 G
```
♭3 · 2 2 6 5 | ♭3 4 3 2  2 6 5 | 5 6 7 5 | 5 6 7 2 | 2 — — 0 ‖
溫 柔 回憶 你的笑容   彷彿 只要 伸手 就能 觸摸
```

1 C 1 C 6m Am 6m Am
```
2 3 3 2  3  2 1 | 5 3 3 1 1 2  3 | 2 3 3 2  3  2 1 | 6 5 5 1 1 7 6 5 |
摸不 到的 顏色 是否 叫 彩虹 看不 到的 擁抱 是否 叫 做微風
```

151

Fine

雙音的藝術

在吉他的編曲裡運用雙音可以增加曲子的渾厚度,有畫龍點睛之妙,常用的雙音有三度、四度、五度、六度、八度與十度。其中最常用的為六度雙音,那什麼是六度雙音呢?就是如果旋律音是 Do 的話,就往下數六個音得到 Mi 這個音,比較高的那個音為主旋律,比較低的音為和音,其他度數的推法也是一樣。

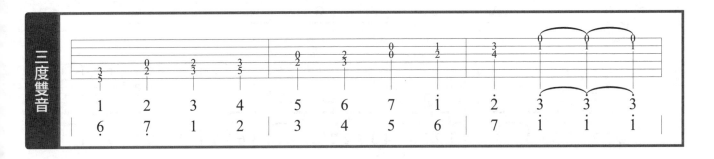

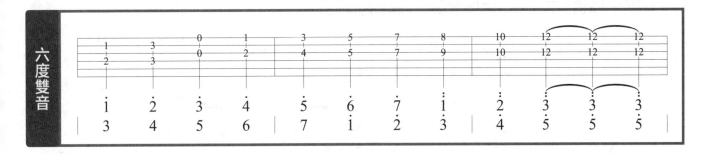

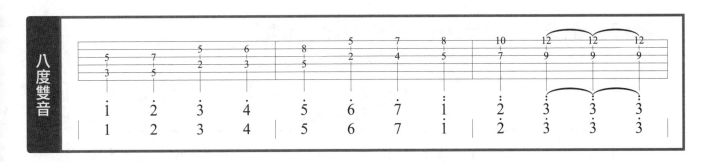

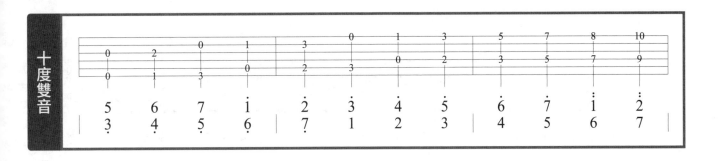

✤ 範例練習（一）▸▸ 三度雙音 「Right Here Waiting」前奏

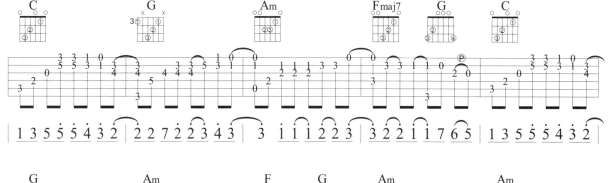

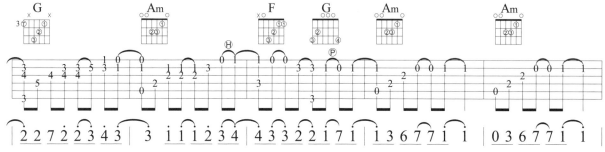

✤ 範例練習（二）▸▸ 六度雙音 「童話」前奏

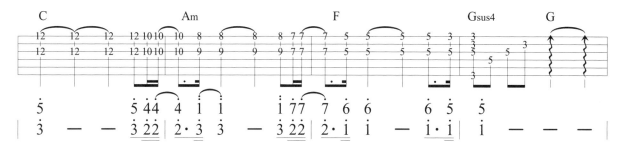

✤ 範例練習（三）▸▸ 八度雙音 「櫻桃小丸子」前奏

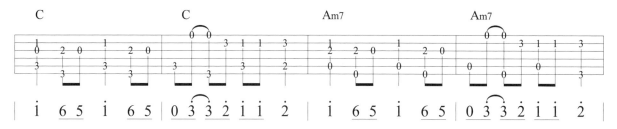

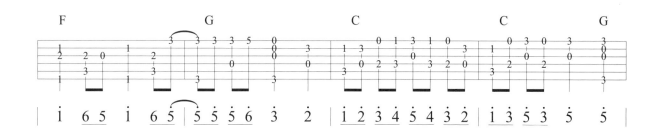

遇見

詞／易家揚 曲／林一峰 演唱／孫燕姿

Key : #G
Play : G
Capo : 1
Slow Soul
4/4 ♩ = 92

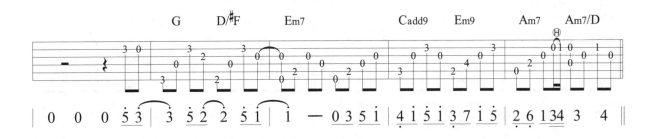

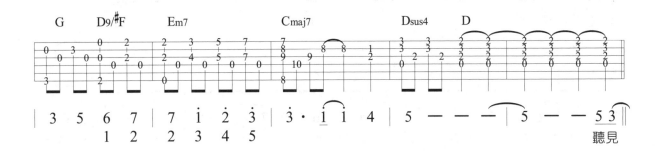

聽見

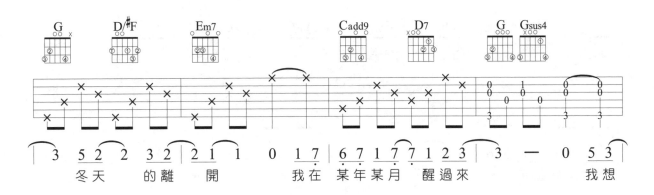

冬天 的離 開　　我在 某年某月 醒過來　　　　我想

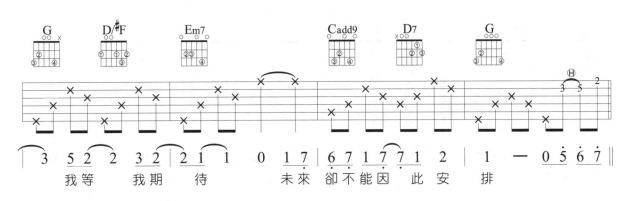

我等　我期　待　　未來 卻不能因 此安 排

155

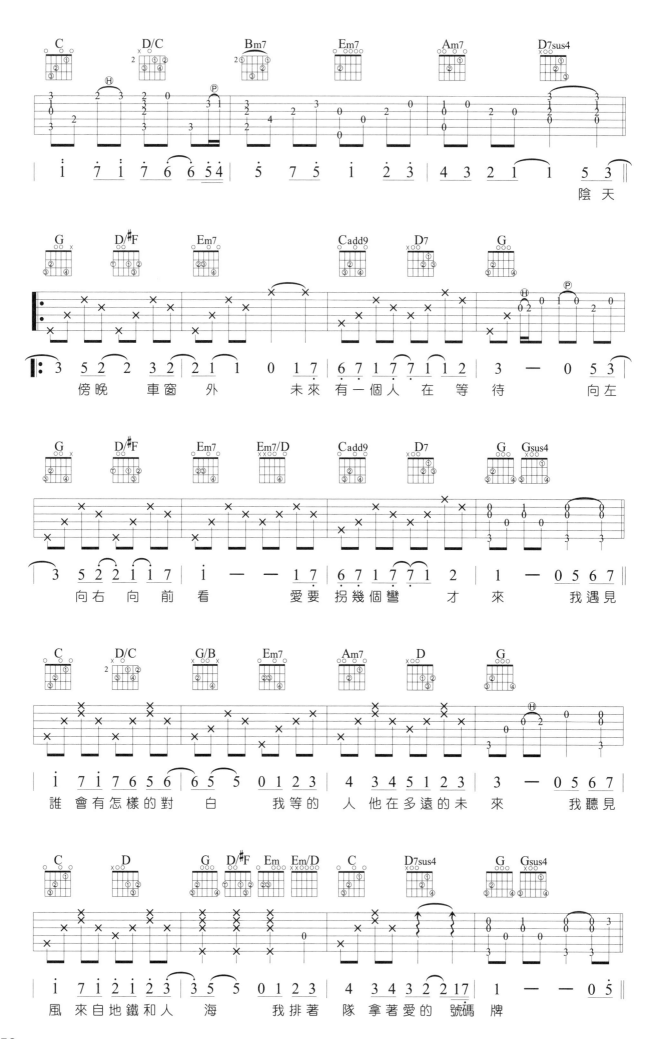

陰天

傍晚 車窗外　　未來 有一個人 在等待　　向左

向右 向前 看　　　愛要 拐幾個彎　才 來　　我遇見

誰 會有 怎樣的對 白　　我等的 人 他在 多遠的未 來　　我聽見

風 來自 地鐵和人 海　　我排著 隊 拿著 愛的 號碼 牌

156

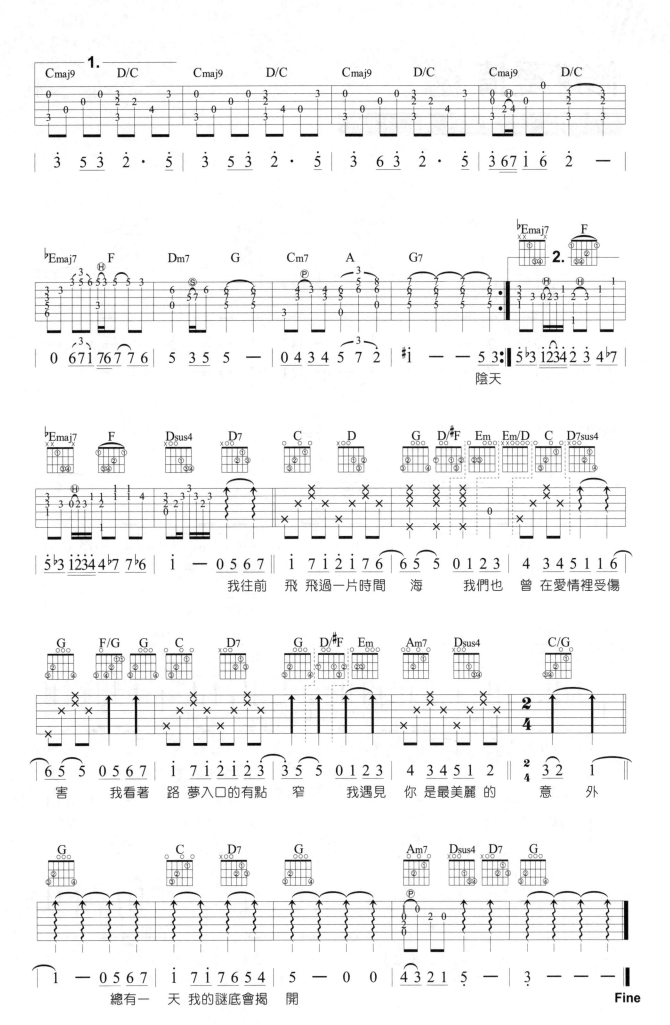

157

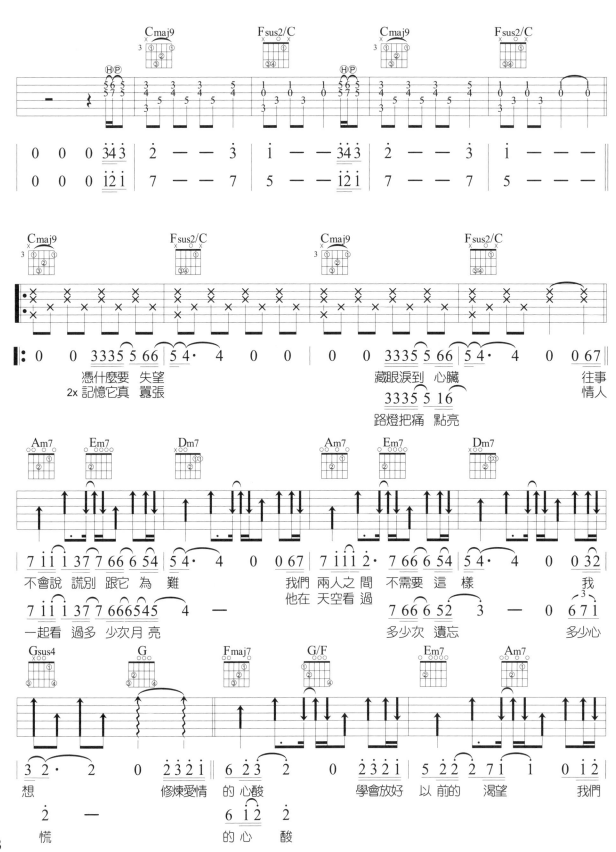

修煉愛情

詞／易家揚　曲／林俊傑　演唱／林俊傑

Key : ♭E - E
Play : C
Capo : 3 - 4
Slow Soul
4/4 ♩= 68

158

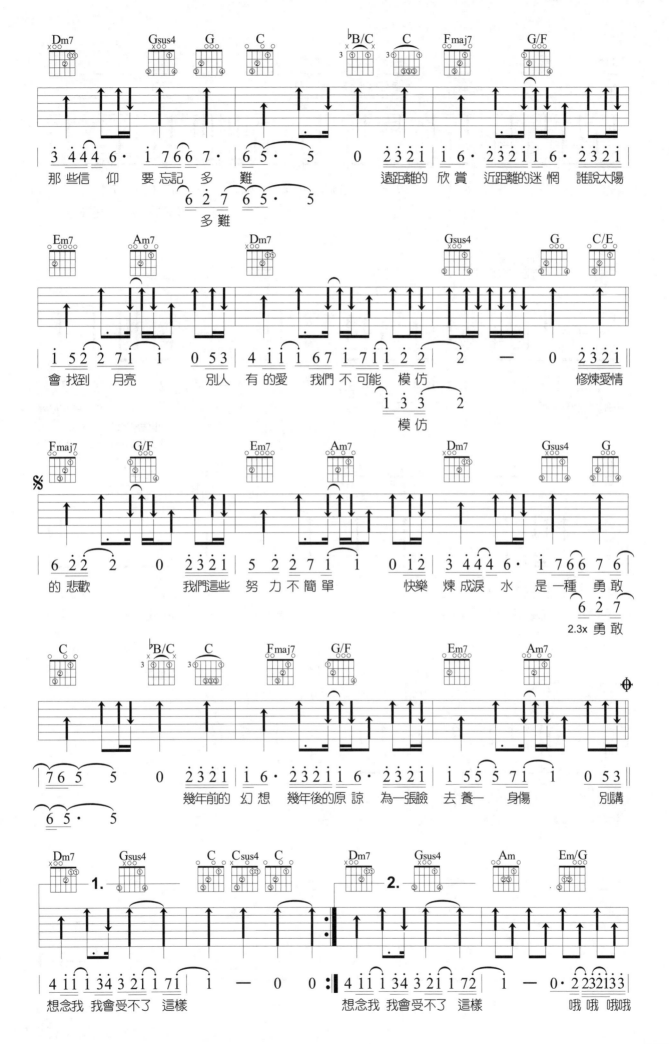

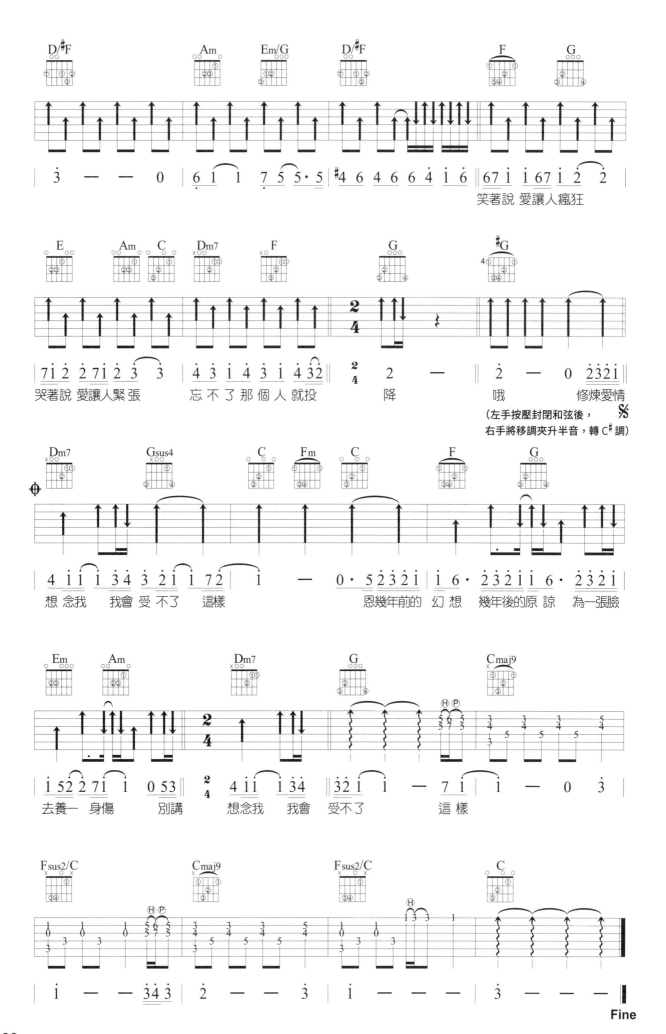

笑著說 愛讓人瘋狂

哭著說 愛讓人緊張　　忘不了那個人就投　　降　　哦　　修煉愛情

（左手按壓封閉和弦後，
右手將移調夾升半音，轉C#調）

想念我　我會受不了這樣　　　　　恩幾年前的幻想　幾年後的原諒　為一張臉

去養一身傷　　別講　　想念我　我會受不了　這樣

打板

「打板」這種技巧是從佛朗明哥吉他演奏技巧演變而來的，名字雖然叫打板，但實際上是一種「擊弦」，當歌曲節奏感較鮮明時，我們就會用打板讓歌曲的節奏強弱更加清楚。

一般來說，打板的聲音是來自於大拇指將弦往指板處敲擊所發出的聲音，通常在音孔與指板的交界處附近可以得到比較大的響聲，這樣的響聲是模仿音樂裡小鼓的聲音。它的拍點通常是在第二拍和第四拍的正拍處，依照曲子的需要也可以自由搭配樂曲，將拍點落點改到所需要的位子。本書中的打板符號為「区」。

✤ 範例練習(一)

上面範例練習(一)是伴奏型態的打板，如果運用在高階伴奏或演奏曲裡，在打板的位置常常會遇到主旋律，這個時候我們會用中指或無名指的指甲背面，在打板同時將旋律音敲出來，演奏起來有打板的聲音，旋律又能獨立出來不受打板影響的動作，我們稱它為「Nail Attack」。而這種技巧需要不斷地練習才會精準，最好有老師指導，姿勢與動作才會正確。以下範例練習(二)在第二拍與第四拍陰影處必須做 Nail Attack 的動作。

✤ 範例練習(二) ▶▶ 將打板編入「愛我別走」的指法

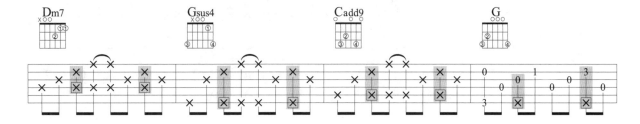

我多喜歡你，你會知道

詞曲 / 楊凱伊　演唱 / 王俊琪

Key : ♭E
Play : C
Capo : 3
Slow Soul
4/4　♩= 110

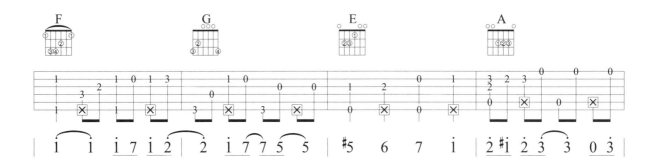

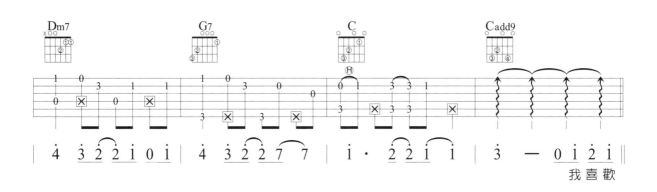

我喜歡

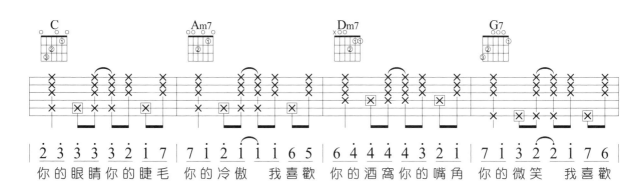

你的眼睛你的睫毛　你的冷傲　我喜歡　你的酒窩你的嘴角　你的微笑　我喜歡

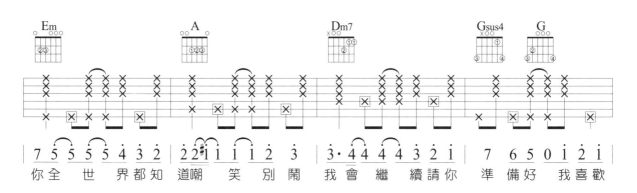

你全世界都知道嘲　笑別鬧　我會繼續請你　準備好　我喜歡

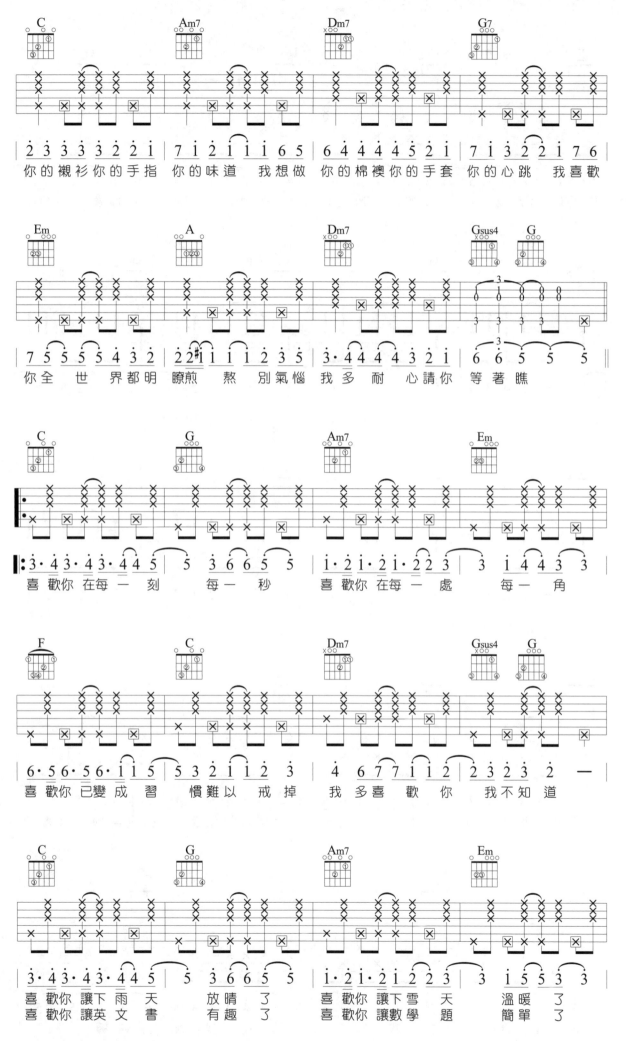

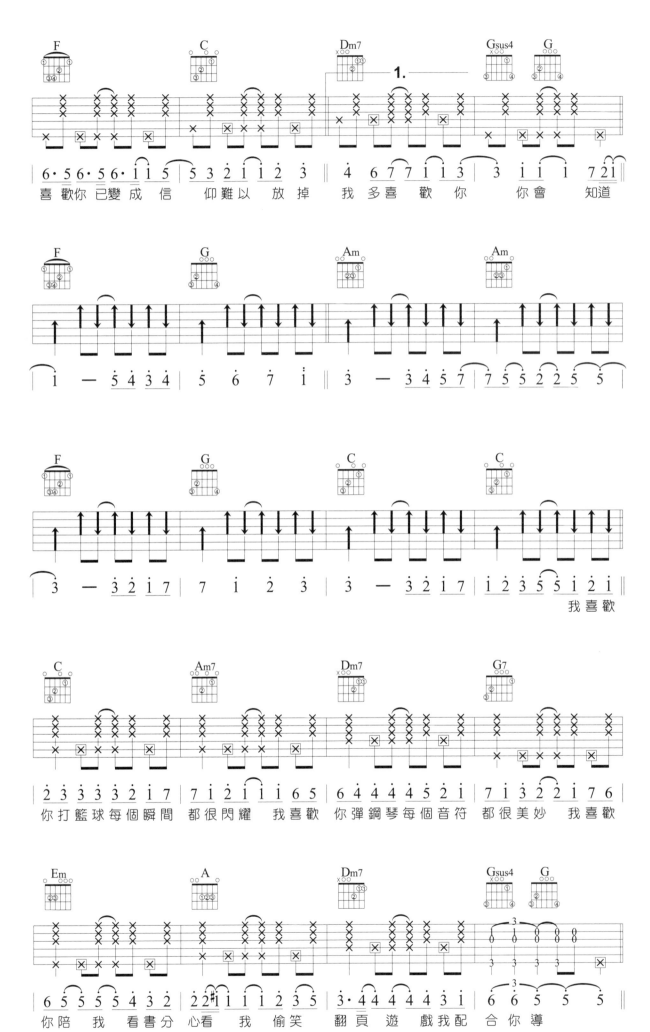

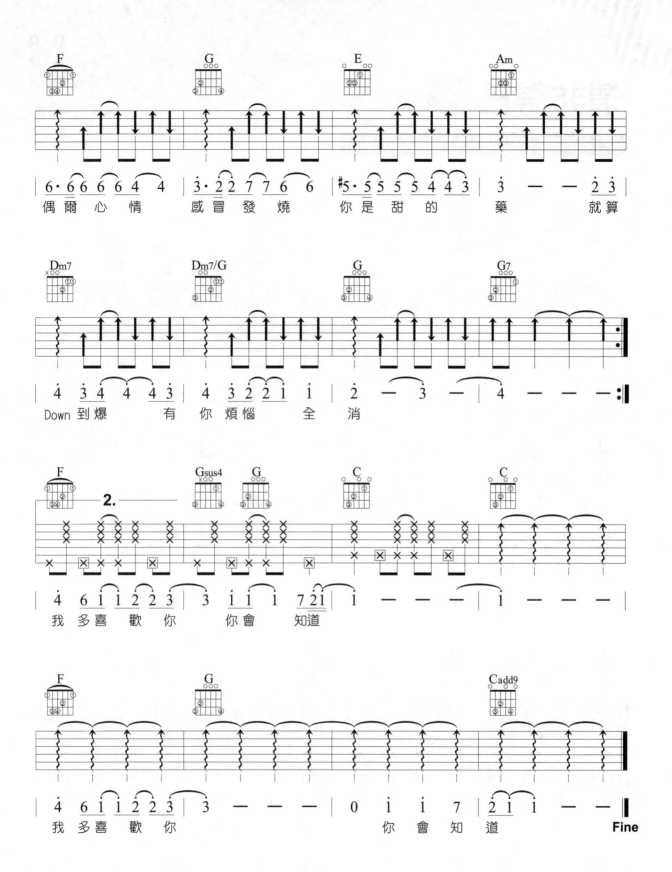

6·6 6 6 6 4 4	3·2 2 7 7 6 6	#5·5 5 5 5 4 4 3	3 — — 2 3
偶爾 心情	感冒 發 燒	你是 甜 的 藥	就算

4 3 4 4 4 3	4 3 2 2 1 1	2 — 3 —	4 — — —
Down 到 爆	有你 煩惱 全 消		

2.

4 6 1 1 2 2 3	3 1 1 1 7 2 1	1 — — —	1 — — —
我 多喜歡你	你會 知道		

4 6 1 1 2 2 3	3 — — —	0 i i 7	2 1 1 — —
我 多喜歡你		你會 知 道	**Fine**

165

情非得已

詞／張國祥　曲／湯小康　演唱／庾澄慶

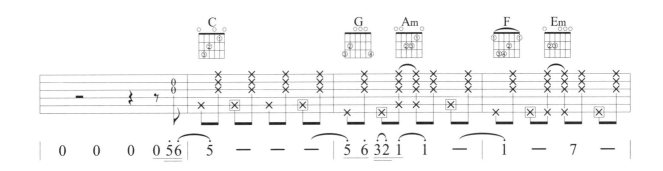

C		G	Am	F	Em

```
| 0  0  0  0 56 | 5  —  —  — | 5 6 32 1  1  — | 1  —  7  — |
```

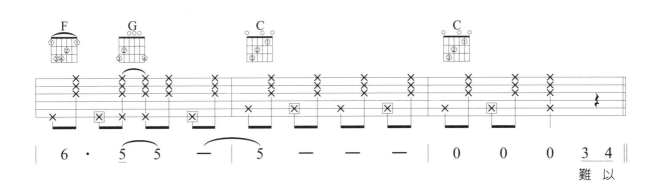

F	G	C	C

```
| 6 · 5  5  — | 5  —  —  — | 0  0  0  3  4 ||
                                      難 以
```

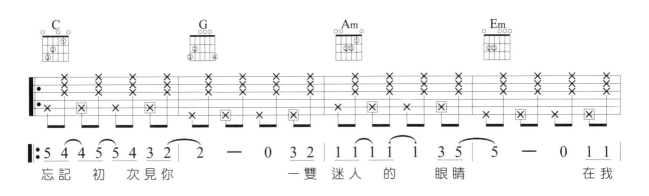

C	G	Am	Em

```
||: 5 44 5 5 43 2 | 2  —  0 32 | 1 1 1 1 1  35 | 5  —  0 11 |
   忘記 初 次見你       一雙迷人的 眼睛        在我
```

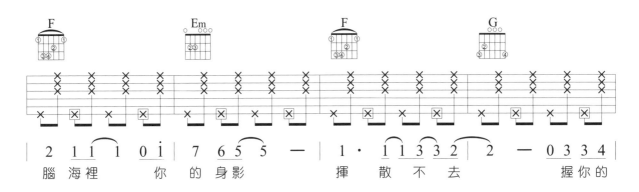

F	Em	F	G

```
| 2 11 1  0 i | 7 65 5  — | 1 · 1 1 33 2 | 2  —  0 33 4 |
  腦海裡 你 的身影   揮 散 不 去       握你的
```

166

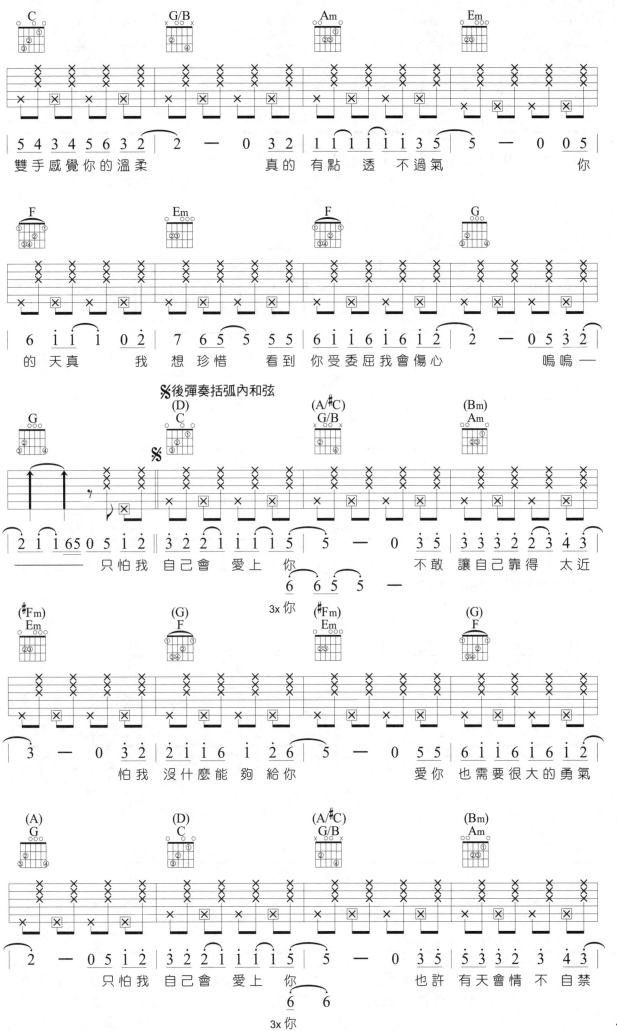

167

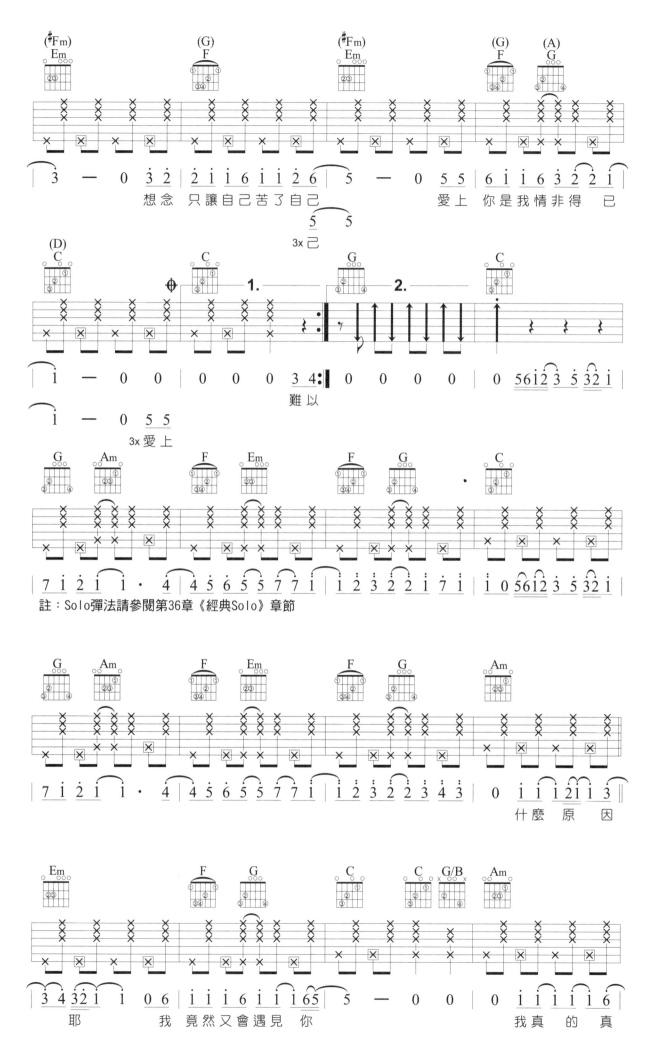

註：Solo彈法請參閱第36章《經典Solo》章節

想念 只讓自己苦了自己　　愛上 你是我情非得 已

難以

3x 愛上

什麼原因

耶　　我竟然又會遇見你　　我真的真

168

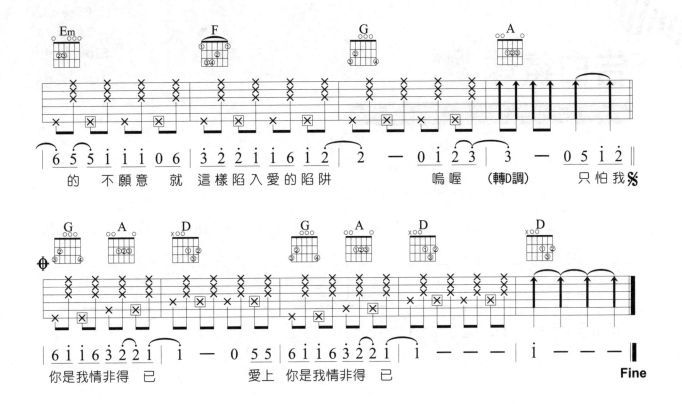

| Em | F | G | A |

```
|6 5 5 1 1 1 0 6|3 2 2 1 1 6 1 2|2 —  0 1 2 3|3 —  0 5 1 2‖
```
的　不願意　就　這樣陷入愛的陷阱　　嗚喔 （轉D調）　只怕我 %

| G | A | D | G | A | D | D |

```
|6 1 1 6 3 2 2 1|1 —  0 5 5|6 1 1 6 3 2 2 1|1 — — —|i — — —‖
```
你是我情非得　已　　　愛上　你是我情非得　已

Fine

169

告白氣球

詞 / 方文山　曲 / 周杰倫　演唱 / 周杰倫

Key : B
Play : G
Capo : 4
Slow Soul
4/4 ♩ = 90

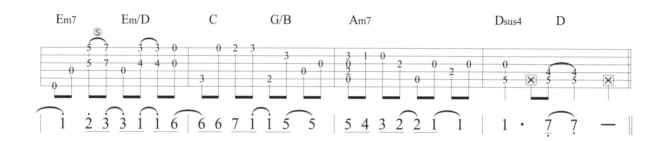

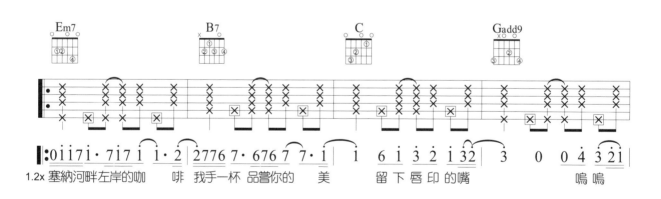

1.2x 塞納河畔左岸的咖　啡　我手一杯 品嘗你的　美　留下唇印 的嘴　　　嗚 嗚

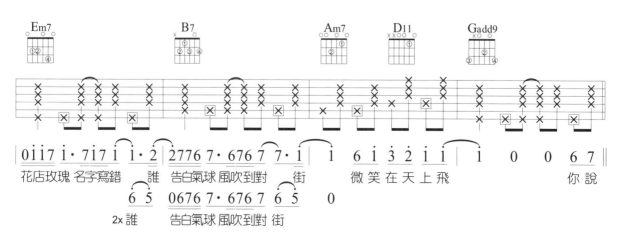

花店玫瑰 名字寫錯　誰 告白氣球 風吹到對　街　微 笑 在 天 上 飛　　　你 說

2x 誰　告白氣球 風吹到對 街

170

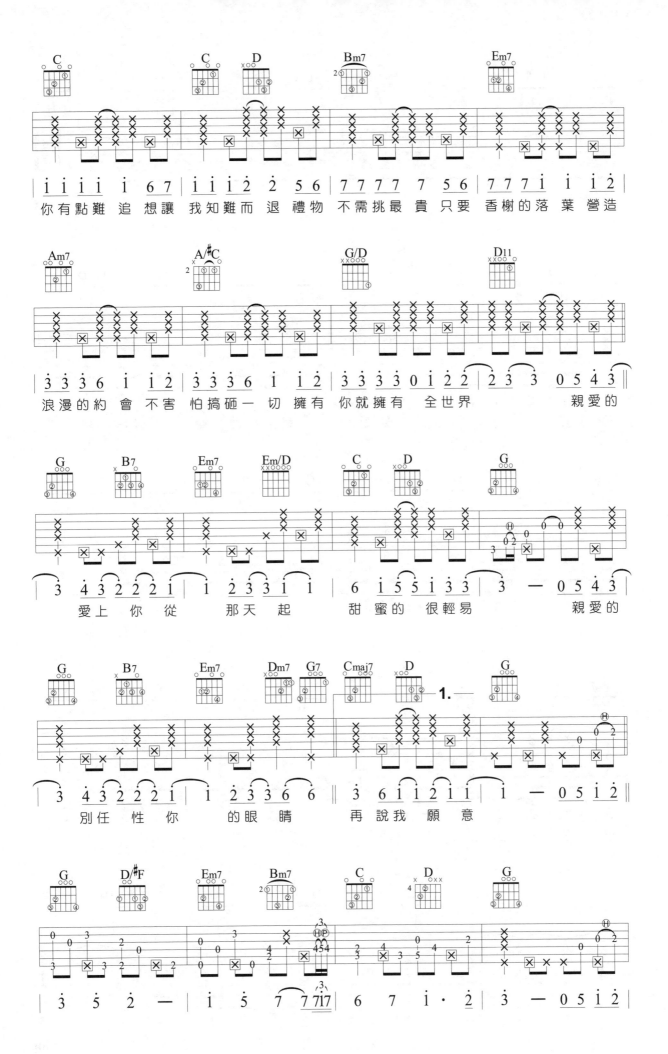

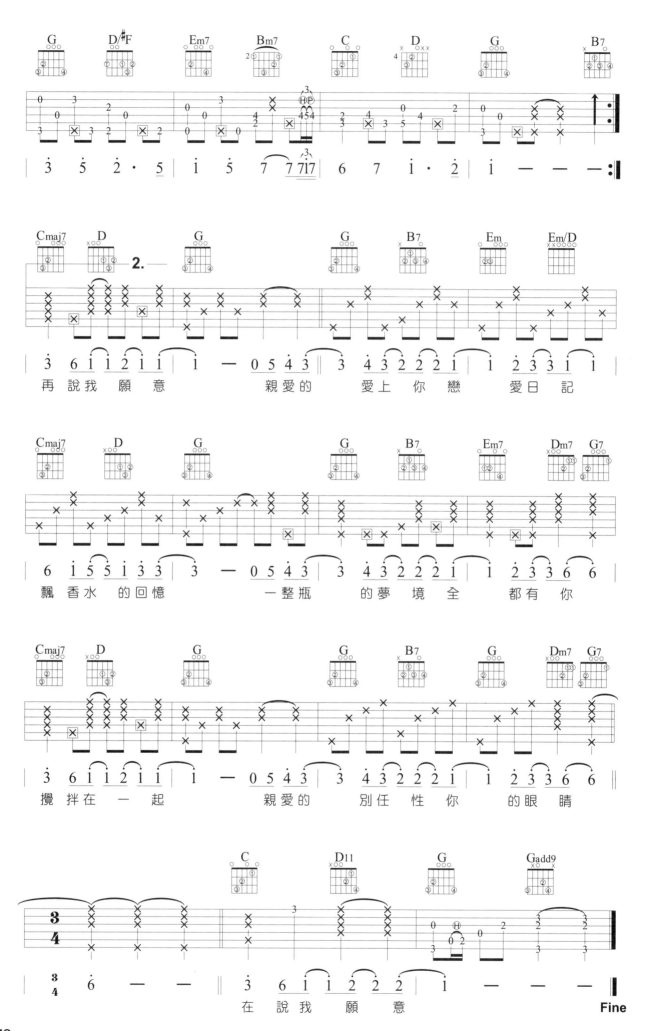

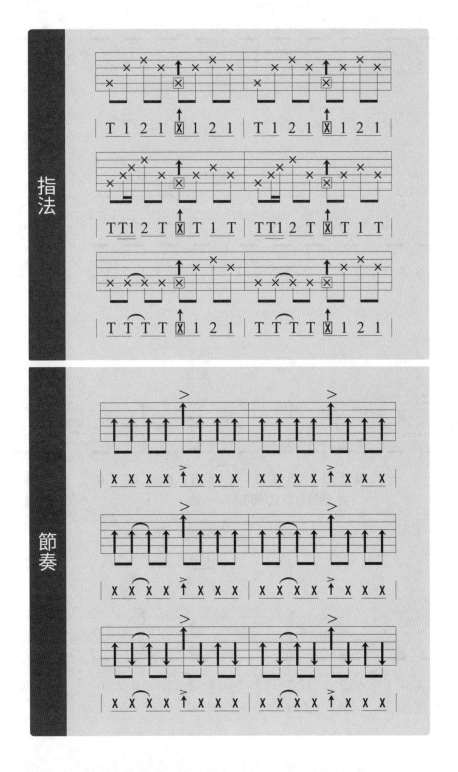

16 Beat Half與練習

在此單元我們來研究一些降半速的拍點，彈奏降半速（Half-time Groove）是一種用來改變節奏很好的方法，無論是在做伴奏或是幾小節的過門，都非常好用。當每小節 16 Beat 降半速之後，我們以 2 個小節的 8 分音符形式來表示，此時重音變化到第三拍，而以第三拍為重音就成了此節奏形態的特色。這裡我們使用打板帶刷的技巧來彈奏指法，其中右手大拇指負責擊弦，中指負責踢弦，如此一來可以讓伴奏不間斷，模擬小鼓的重音也會同時存在（打板技巧請參閱本書「第 25 章 打板」）。

演員

詞曲 / 薛之謙　演唱 / 薛之謙

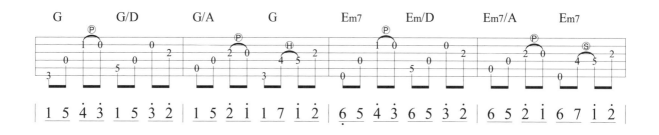

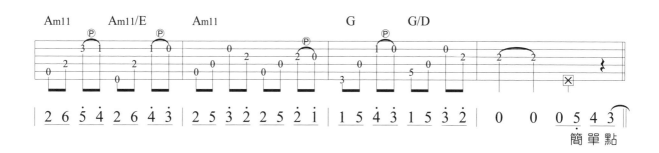

簡單點

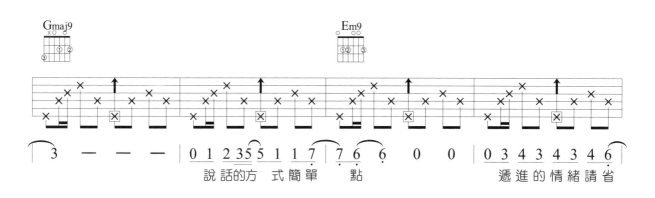

說話的方式簡單　點　　遞進的情緒請省

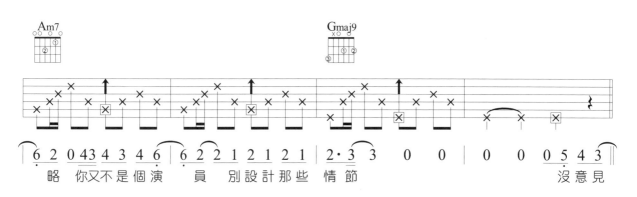

略　你又不是個演　員　別設計那些　情節　沒意見

174

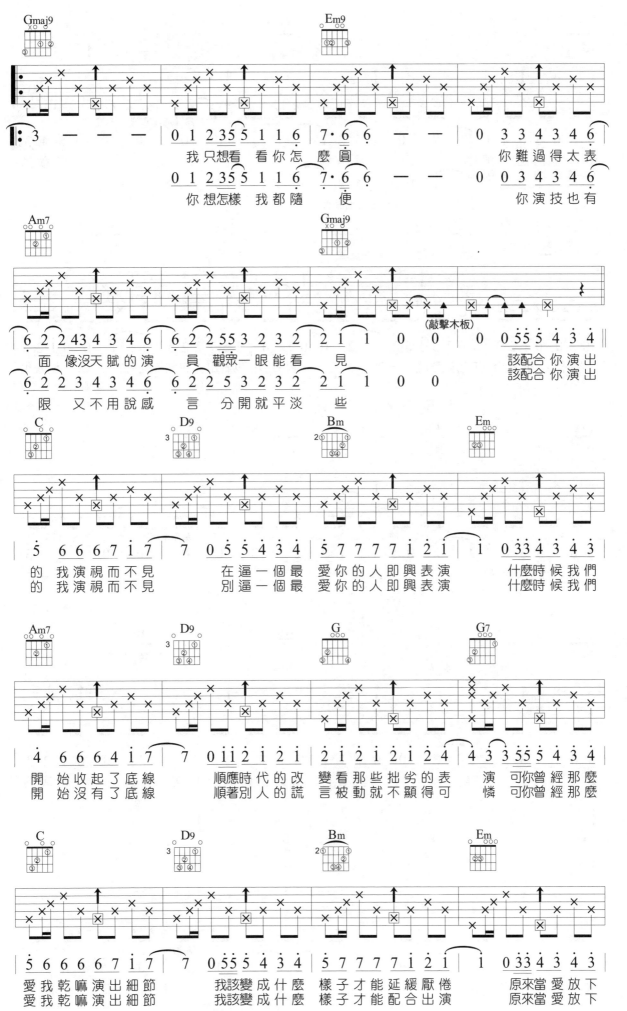

175

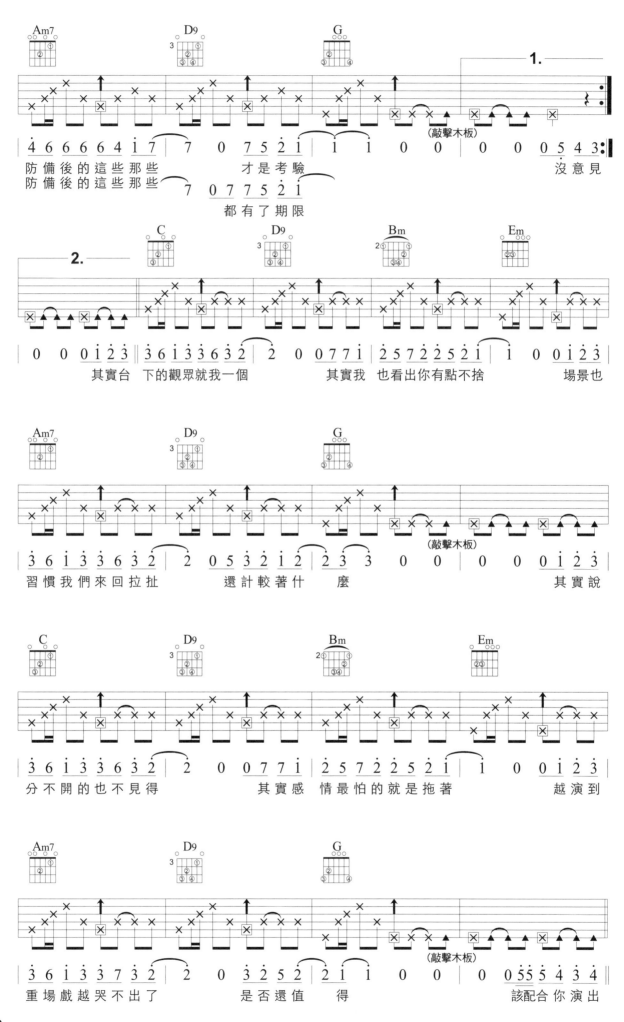

防備後的這些那些　　才是考驗　　　　沒意見

防備後的這些那些　　都有了期限

2.
其實台　下的觀眾就我一個　　其實我　也看出你有點不捨　　場景也

習慣我們來回拉扯　　還計較著什　麼　　　　其實說

分不開的也不見得　　其實感　情最怕的就是拖著　　越演到

重場戲越哭不出了　　是否還值　得　　　　該配合你演出

176

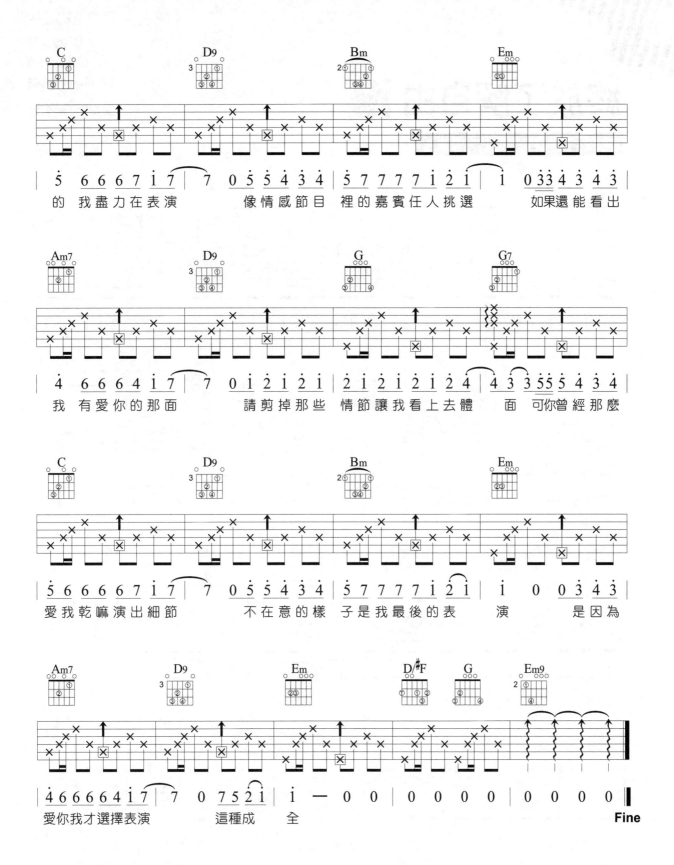

終於了解自由

詞曲 / 周興哲　演唱 / 周興哲

Key : #F
Play : C
Capo : 6
16 Beat Half
4/4 ♩= 100

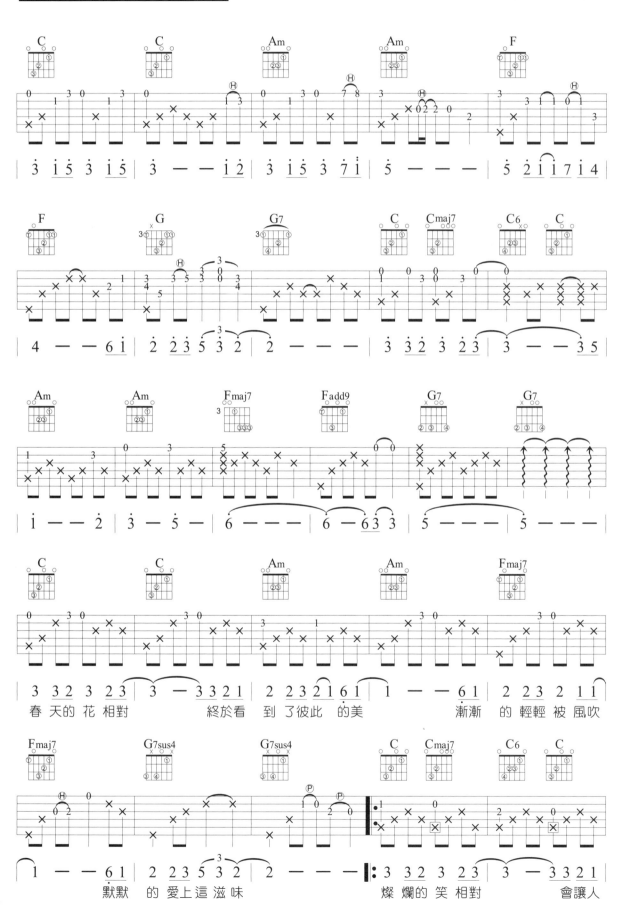

春 天的 花 相對　　終於看 到 了彼此 的美　　漸漸 的 輕輕 被 風吹

默默 的 愛上這滋味　　燦爛的 笑 相對　　會讓人

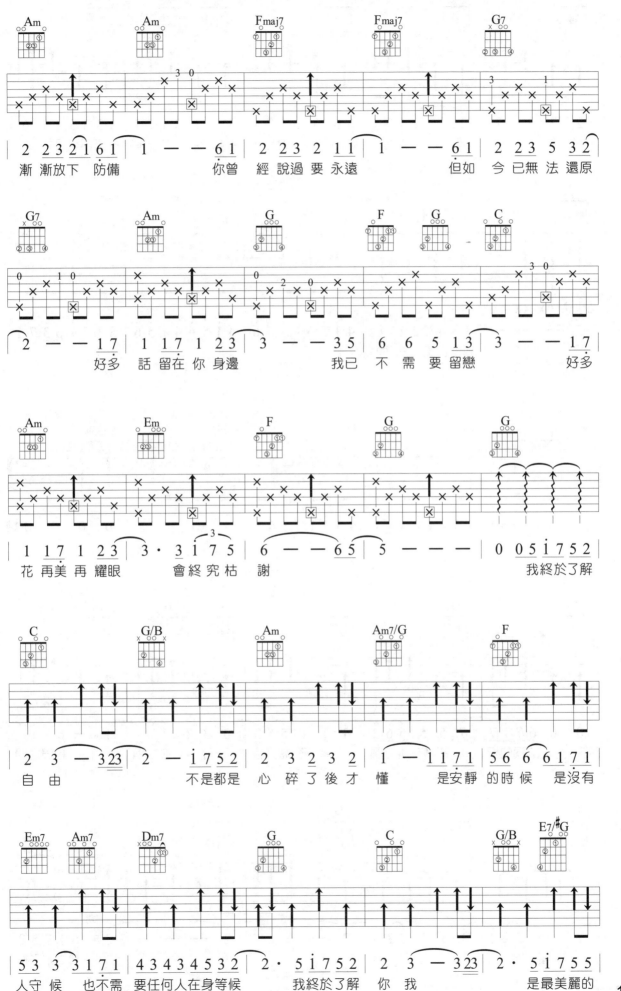

179

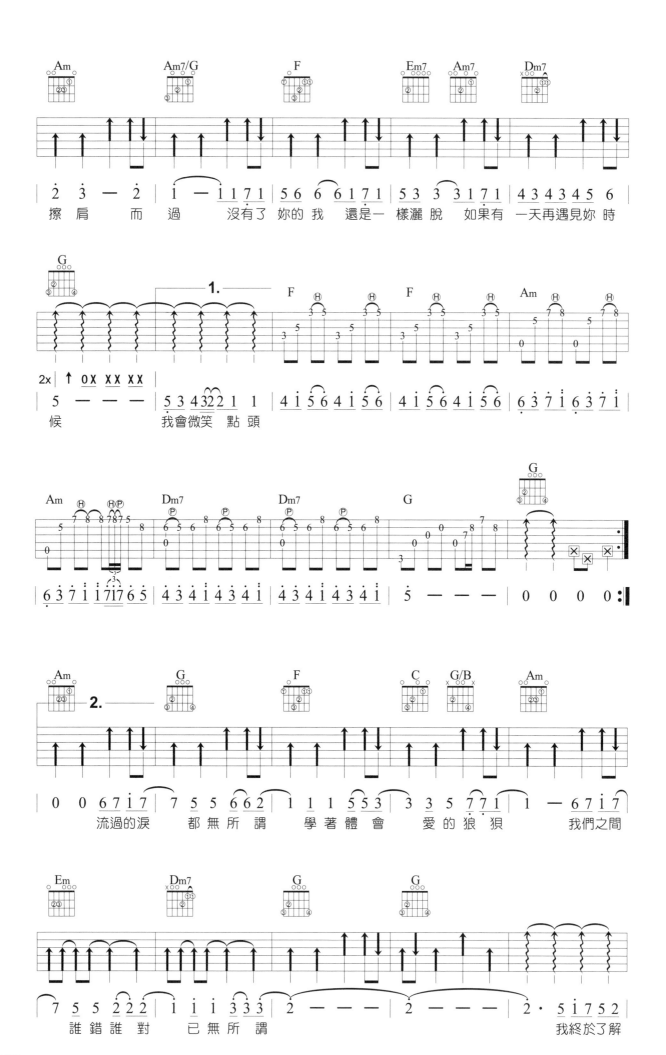

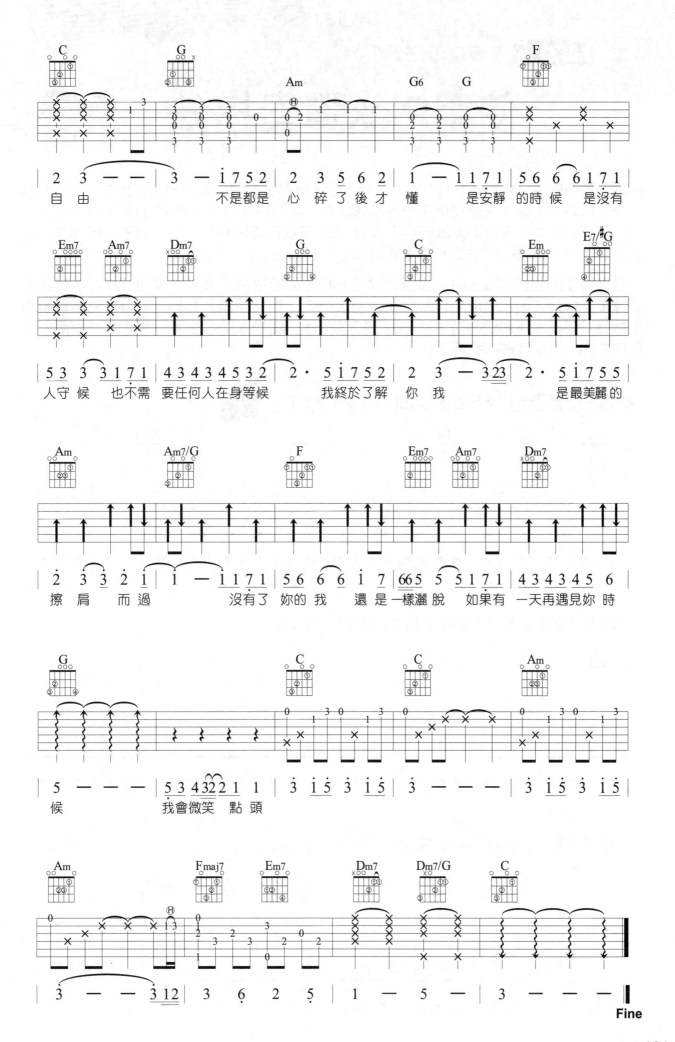

使用Pick彈奏指法

在歌曲的彈唱中，常常會遇到主歌部分使用指法彈奏，副歌卻是用刷的彈奏方式，這時候我們的解決方式除了繼續使用手指刷和弦以外，我們還可以在主歌時就使用 Pick 來彈奏指法。這樣一來，彈奏到副歌時手上就有 Pick 可以直接刷和弦，增加曲子的明亮度，所以學會使用 Pick 彈奏指法是相當重要的。

一般來說使用 Pick 彈奏指法就像彈奏單音一樣，必須把 Pick 握短一點，這樣可以更精準的彈奏。相反的刷和弦的時候，把 Pick 握長一點，配合手腕的放鬆，就可以刷出較柔和的琴聲。彈奏以下範例時請注意 Pick 的下撥「冂」與上勾「ｖ」，當然你也可以使用你自己的方式，只要流暢順手即可。

♣ 範例練習（一） ▶▶ Slow Soul T 1 2 1 3 1 2 1

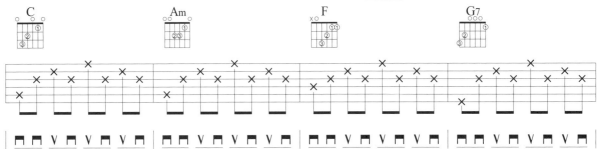

♣ 範例練習（二） ▶▶ Slow Soul T 1 2 3 3 1 2 1

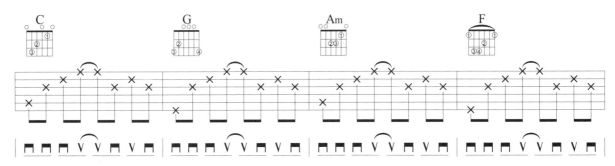

♣ 範例練習（三） ▶▶ Slow Rock T 1 2 3 2 1 T 1 2 3 2 1

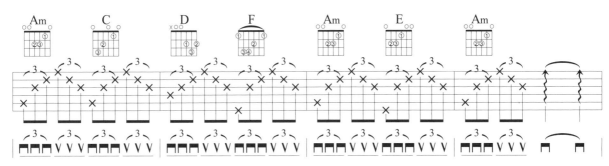

晴天

詞曲／周杰倫　演唱／周杰倫

Key : Em
Play : Em
Slow Soul
4/4 ♩ = 69

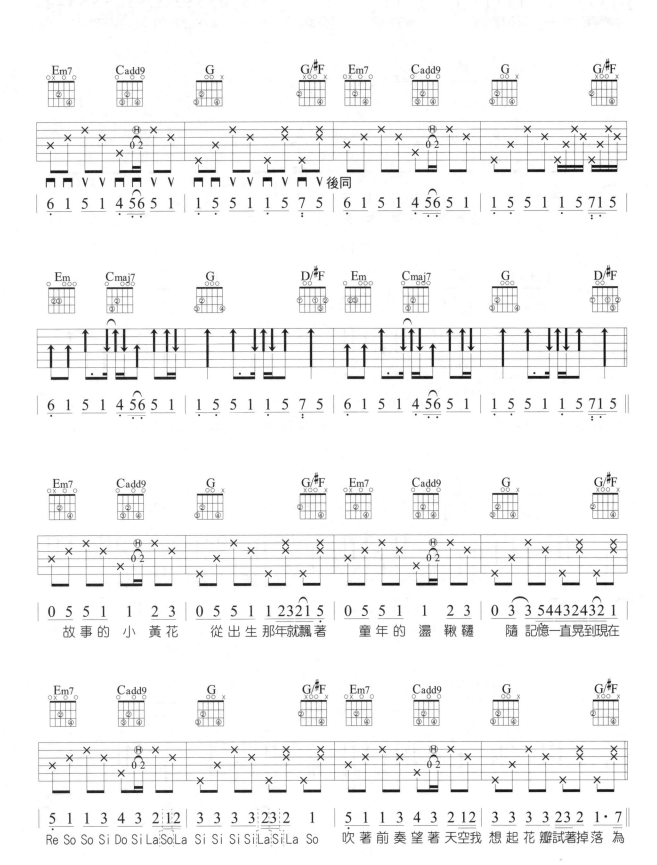

故事的 小 黃花　從出生那年就飄著　童年的 盪 鞦韆　隨 記憶一直晃到現在

Re So So Si Do Si La So La Si Si Si Si Si La Si La So　吹 著 前 奏 望 著 天 空 我 想 起 花 瓣 試 著 掉 落 為

183

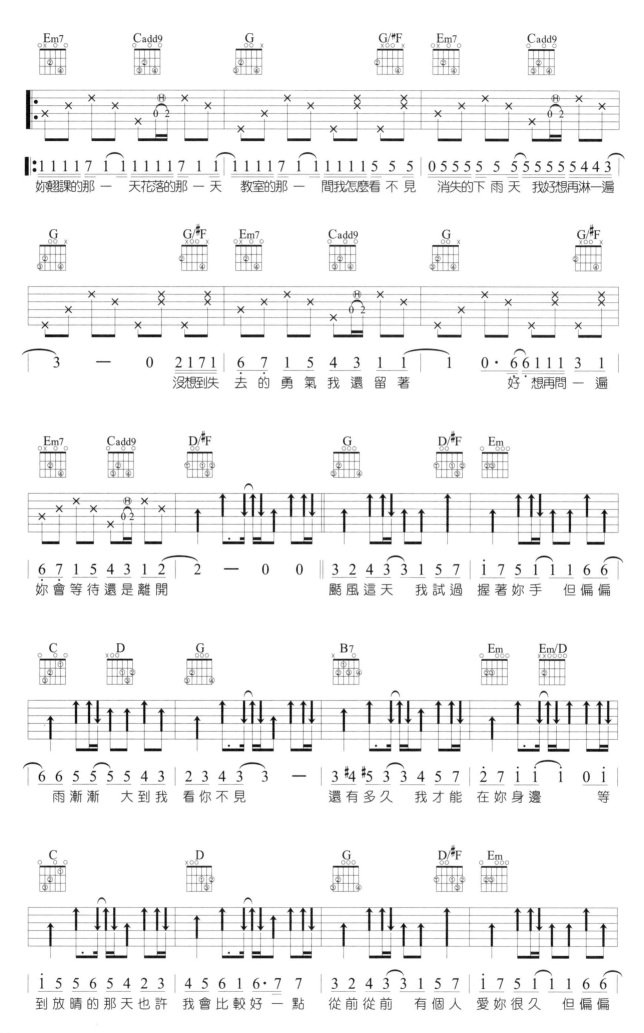



184

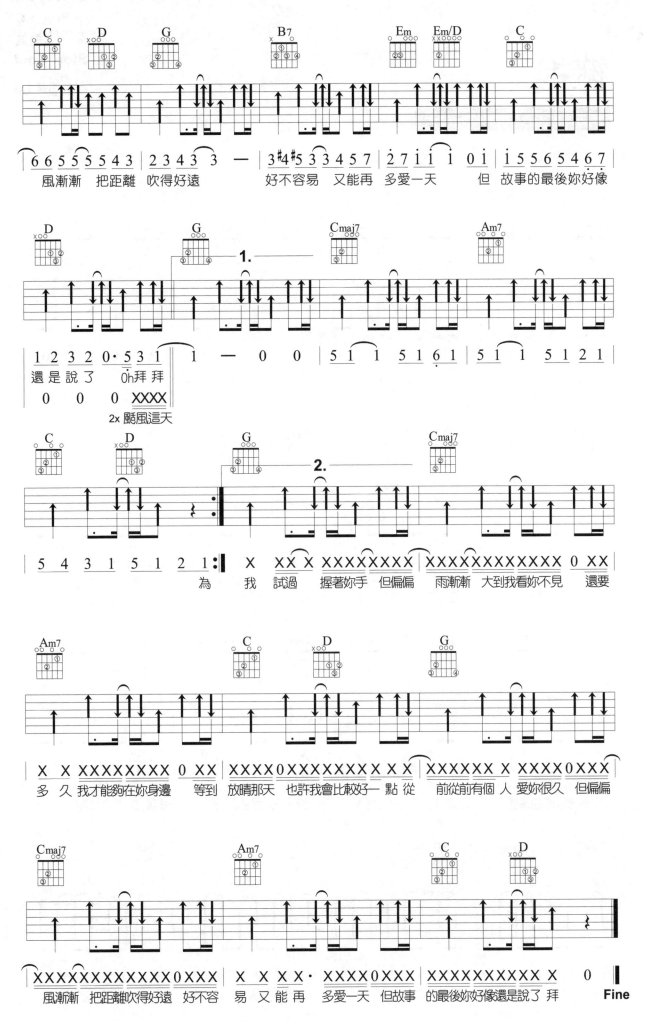

擁抱

詞曲 / 阿信　演唱 / 五月天

Key : B
Play : C
各弦調降半音
Slow Soul
4/4 ♩ = 66

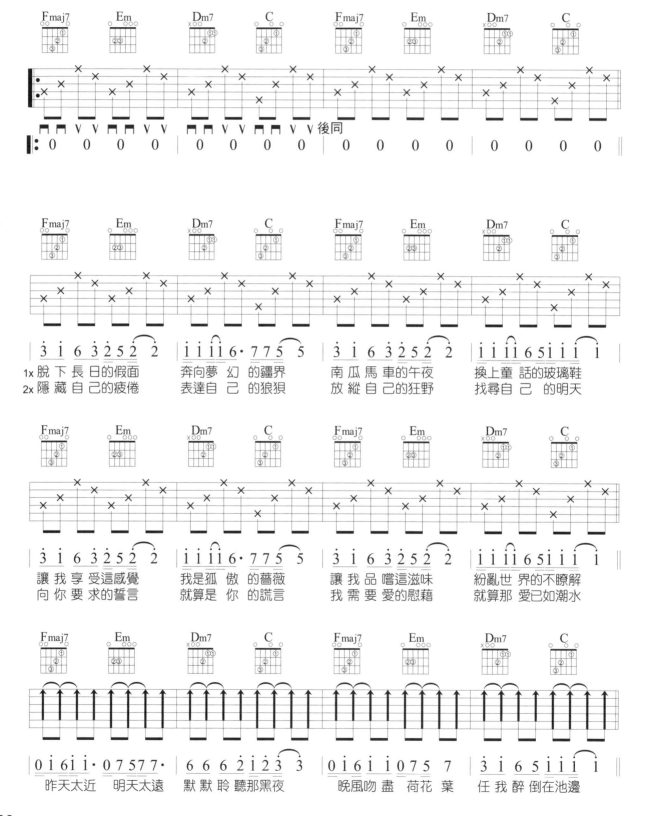

1x 脫下 長 日的假面　奔向夢 幻 的疆界　南 瓜 馬 車的午夜　換上童 話的玻璃鞋
2x 隱藏 自己的疲倦　表達自 己 的狼狽　放 縱 自己的狂野　找尋自 己 的明天

讓 我 享 受這感覺　我是孤 傲 的薔薇　讓 我 品 嚐這滋味　紛亂世 界的不瞭解
向 你 要 求的誓言　就算是 你 的謊言　我 需 要 愛的慰藉　就算那 愛已如潮水

昨天太近　明天太遠　默 默 聆 聽那黑夜　晚風吻 盡 荷花 葉　任 我 醉 倒在池邊

186

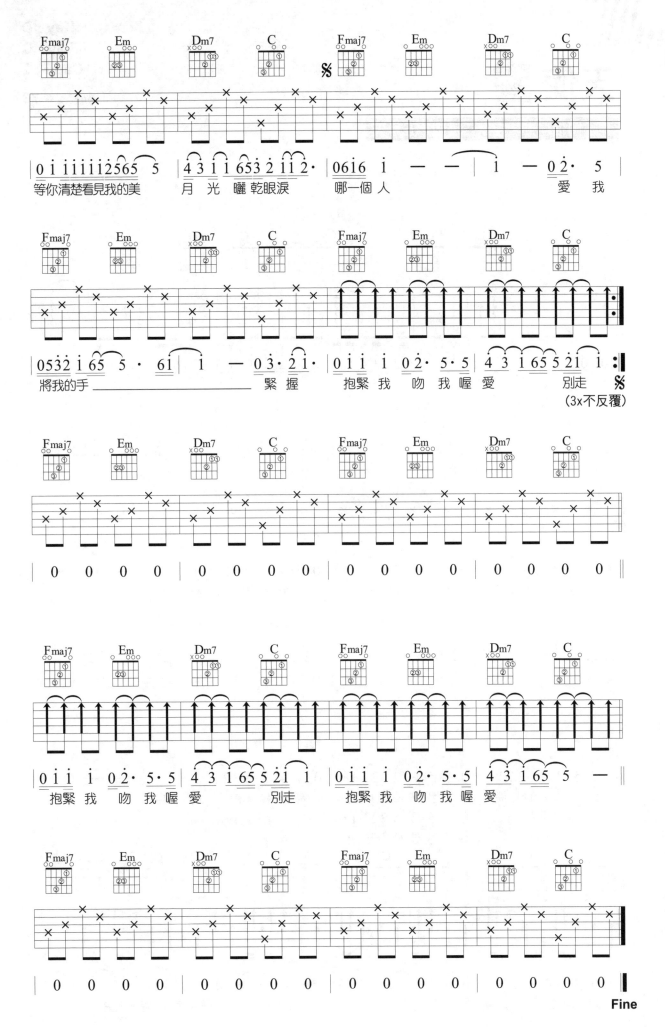

天使

詞/阿信 曲/怪獸 演唱/五月天

Key : D
Play : C
Capo : 2
4/4 ♩ = 73

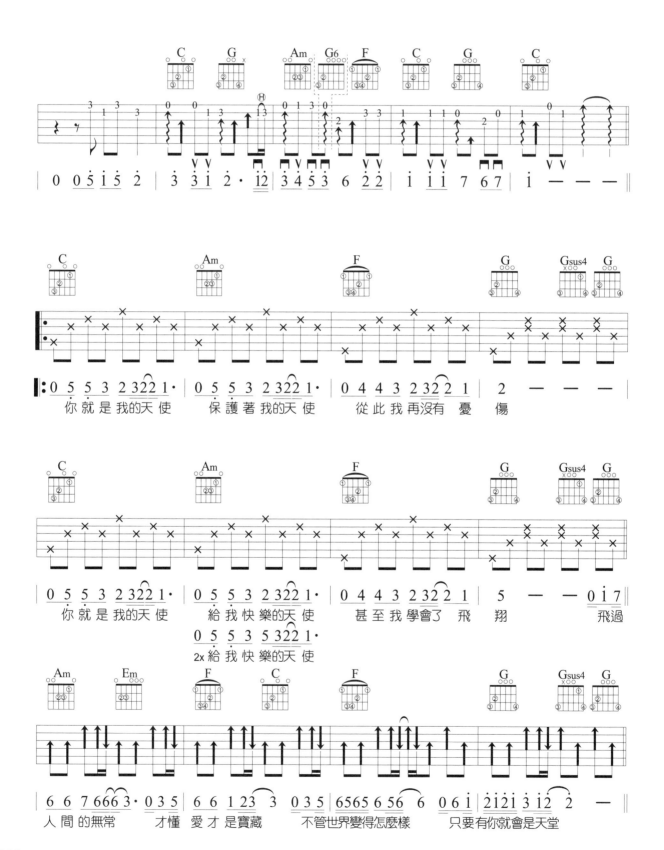

你就是我的天使　保護著我的天使　從此我再沒有憂傷

你就是我的天使　給我快樂的天使　甚至我學會了飛翔　飛過

2x 給我快樂的天使

人間的無常　才懂愛才是寶藏　不管世界變得怎麼樣　只要有你就會是天堂

188

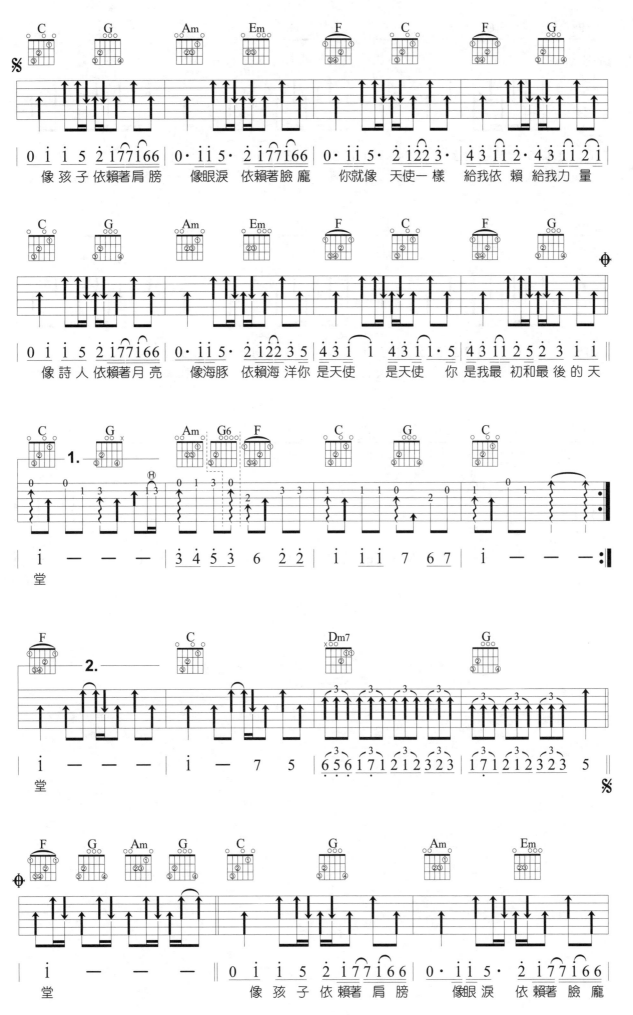

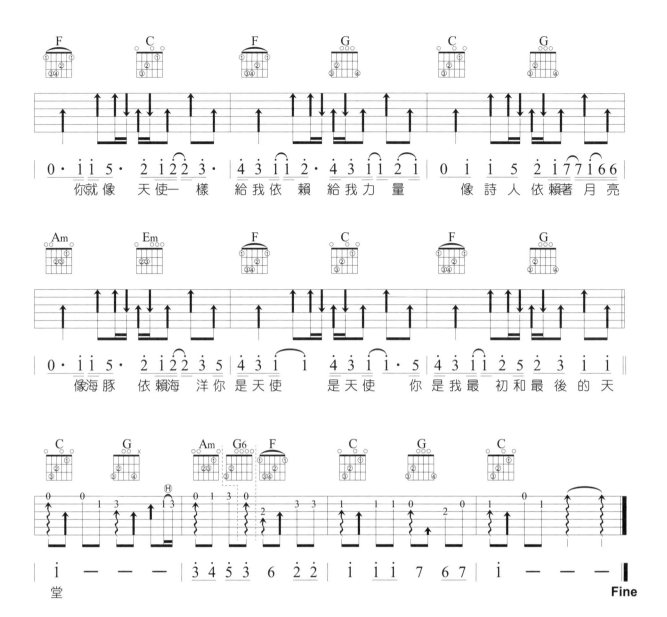

跑馬

跑馬是一種節奏強烈且鮮明有力的吉他伴奏型態，它的每個拍子的結構均為「」，所以每小節有四個「」，把它連續彈出來的時候會宛如馬蹄聲，再把節奏加快速度之後會彷彿萬馬般的奔騰。

彈奏時要注意，在每一拍的後半拍與相臨的下一拍前半拍會出現三個連音（如下圖），這種拍子速度很快，必須用「手腕」甩出來，而不是「手臂」，所以只要彈起來手臂會痠就是用錯施力點了。它的重音是每一拍的前半拍，每小節只有施力四次，剩下的音是手腕甩出來的，所以手才不會痠。記住，手臂會痠就是錯，手臂會痠便彈不完曲子了，一定要抓住重點練習，這樣這匹馬兒才能輕盈的奔跑起來。

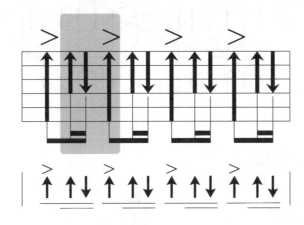

將節奏變化一下，彈起來更有立體感。

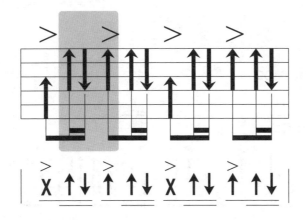

191

將跑馬式彈法應用在其他節奏

♣ 範例練習（一）▸▸ Folk Rock

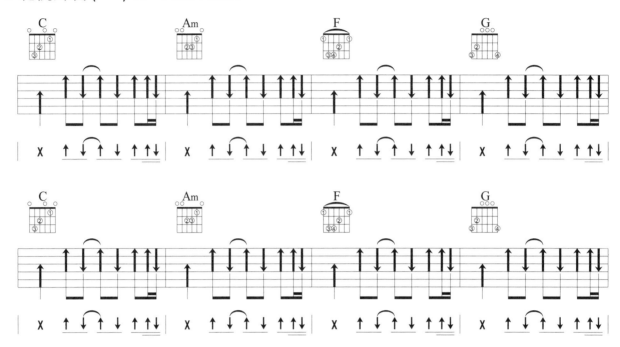

♣ 範例練習（二）▸▸ Slow Soul

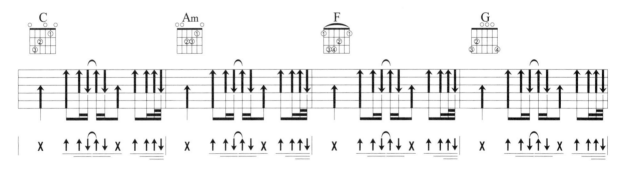

♣ 範例練習（三）▸▸ Rumba

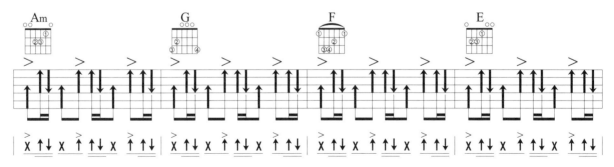

TIPS：Rumba 節奏練習時重音在一、四、七的拍點上。

如果我們不曾相遇

詞曲 / 阿信　演唱 / 五月天

Key : E
Play : E
Slow Soul
4/4 ♩ = 104

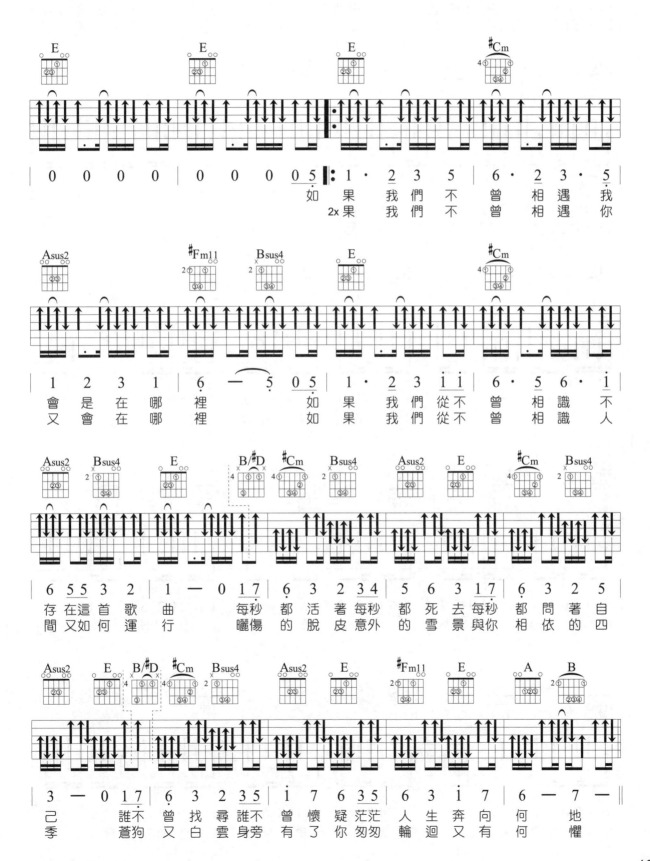

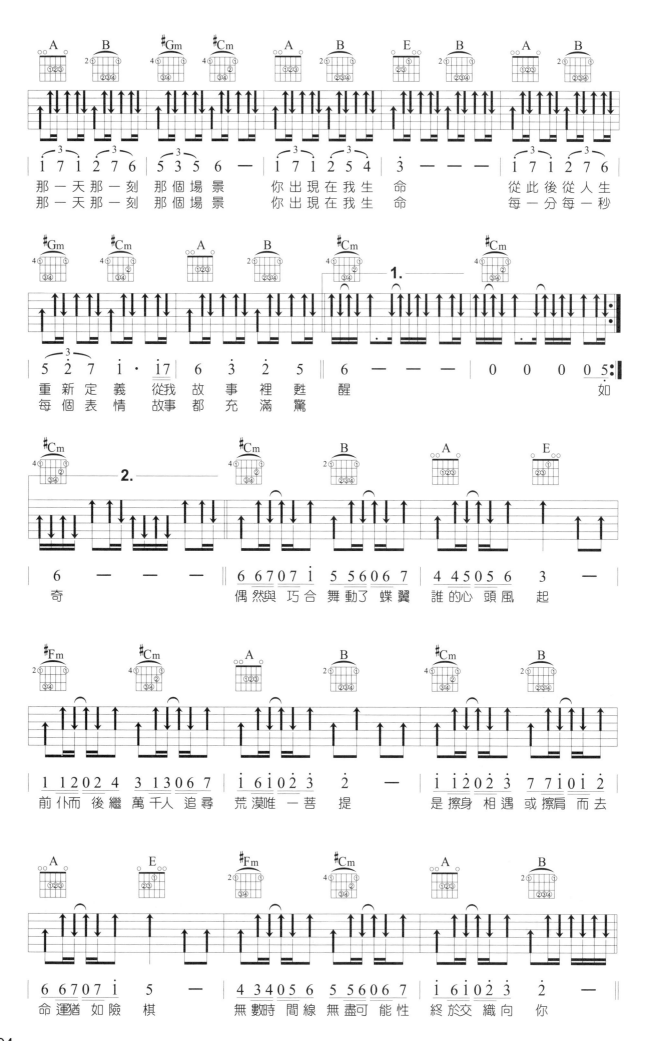

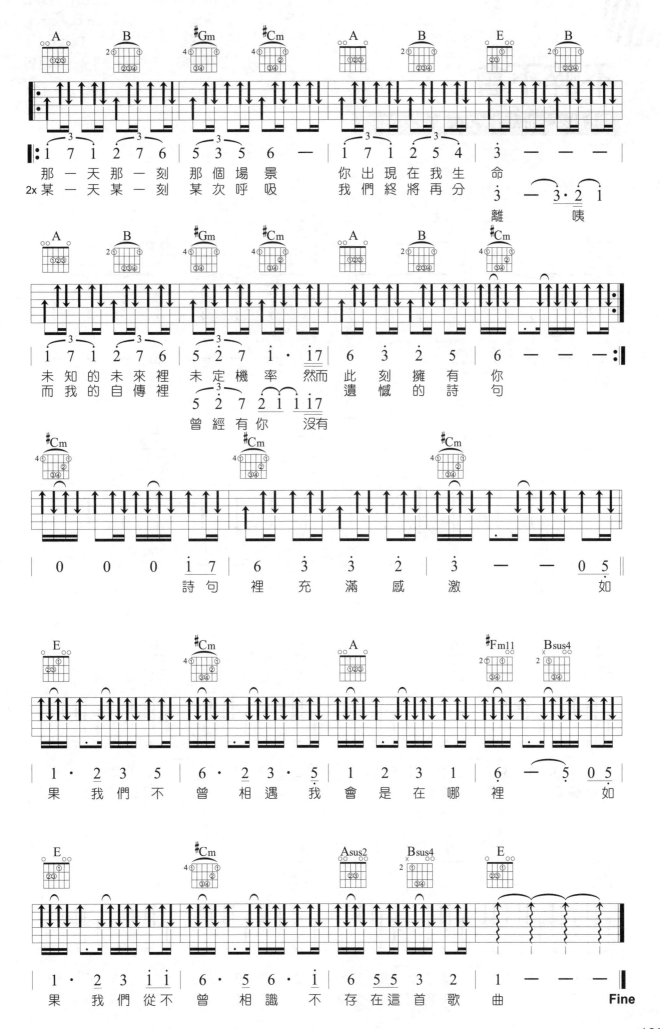

195

不醉不會

詞／林夕　曲／劉大江　演唱／田馥甄

Key : ♭Am
Play : Em
Capo : 4
跑馬
4/4 ♩ = 124

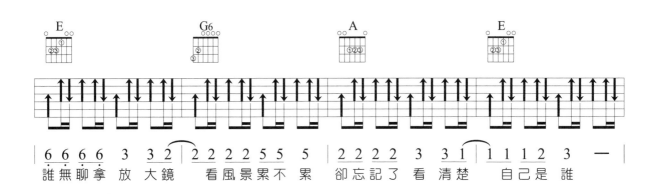

誰無聊拿放大鏡　看風景累不累　卻忘記了看清楚　自己是誰

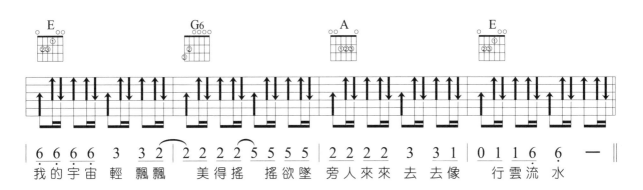

我的宇宙輕飄飄　美得搖　搖欲墜　旁人來來去　去像　行雲流水

196

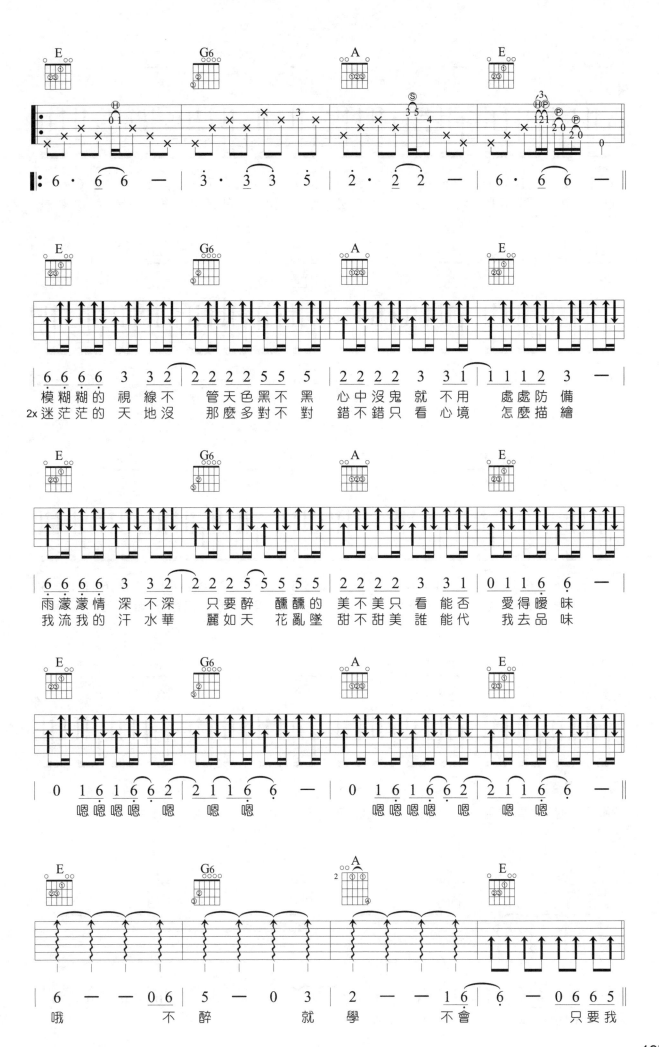

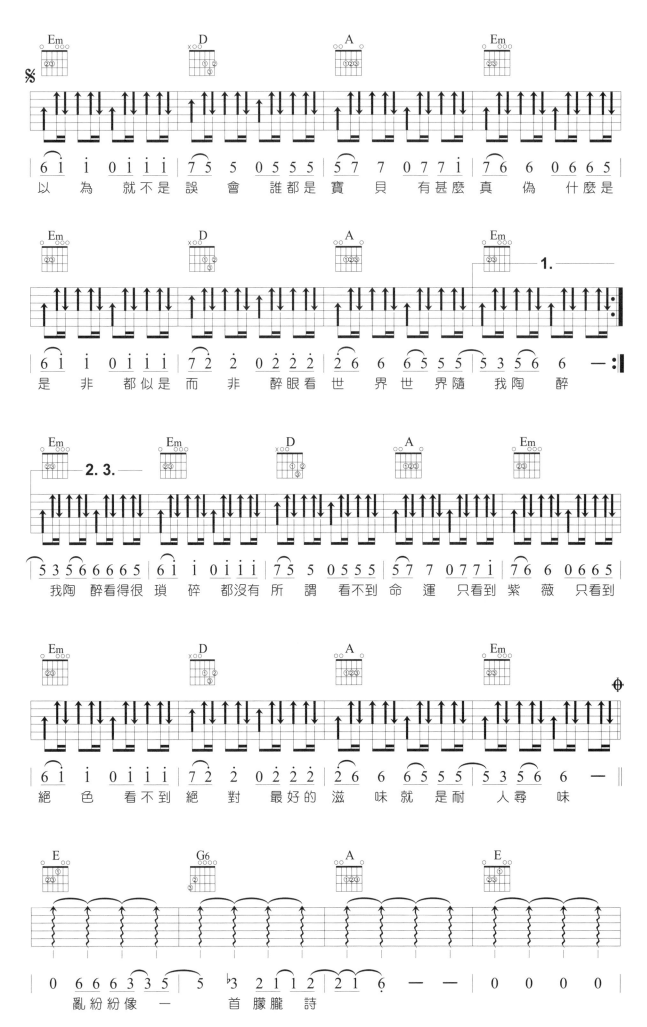

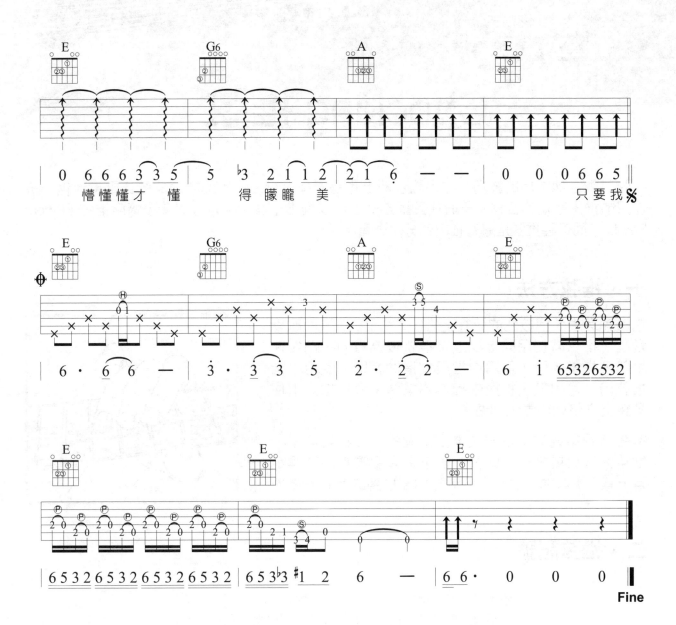

懵懂懂才懂　　得矇矓美　　　　　　　　只要我

199

第29章 彈奏技巧(四)

Chocking 推弦

推弦是電吉他常用的技巧,在民謠吉他上也是同樣可行,但民謠吉他的弦比電吉他粗,所以只能推出較短的音程。一般在民謠吉他上可以推出全音、半音,還有小幅度推弦(Smear Bend),而這種推弦是只有推出四分之一音。

一、推弦方法

在撥完音後,把按住的弦往上推(或往下拉)進而改變音程,推弦時使用兩指以上來推弦較為省力,例如使用無名指推弦時,可用中指與食指做輔助;使用小指推弦時,可用無名指與中指作為輔助,大拇指則扣住琴頸上方幫助施力,如右圖。

推弦時最重要的就是一次推出準確的「目標音高」,推得太過火或推得不到位,聽起來會像唱歌的時候走音一樣,所以你一定要十分清楚你要推到的音有多高。

二、推弦記號

© U	推弦向上(Chocking Up)
© D	推弦向下(Chocking Down)

♣ **範例練習** ▶▶ 推弦

李白

詞曲/李榮浩　演唱/李榮浩

Key : C
Play : C
Slow Soul
4/4 ♩= 115

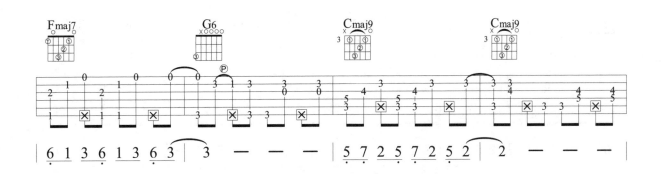

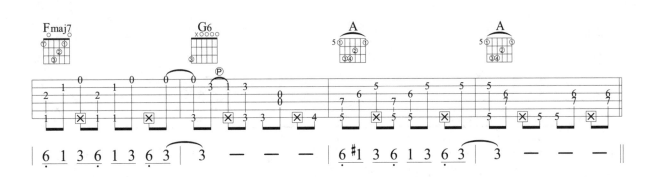

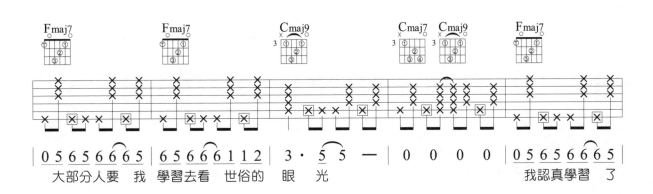

大部分人要 我 學習去看 世俗的 眼 光　　　我認真學習 了

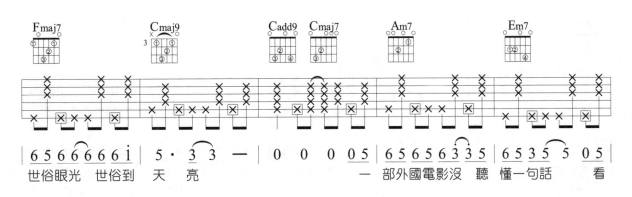

世俗眼光 世俗到 天 亮　　　一 部外國電影沒 聽 懂一句話　　看

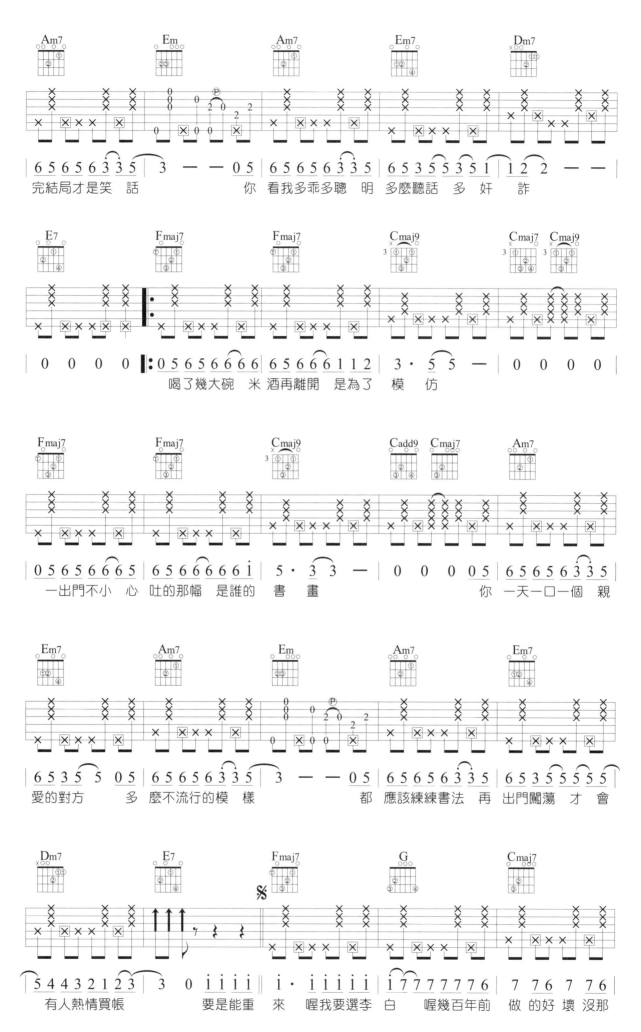

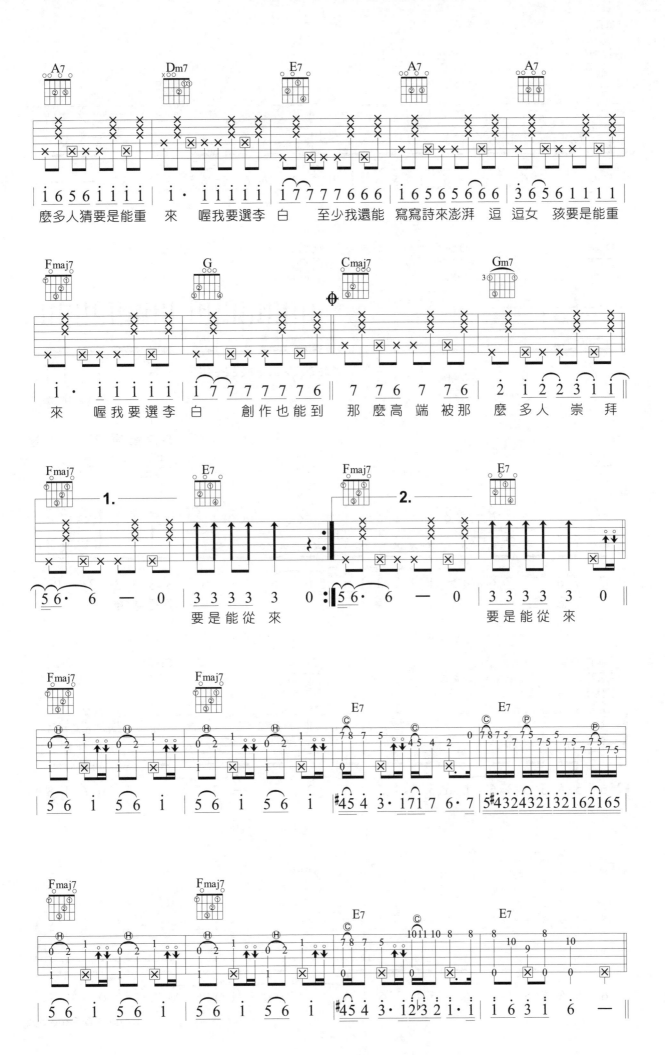

麼多人猜要是能重　來　喔我要選李　白　至少我還能　寫寫詩來澎湃　逗　逗女　孩要是能重

來　喔我要選李　白　創作也能到　那　麼高端被那　麼　多人　崇　拜

要是能從　來

要是能從　來

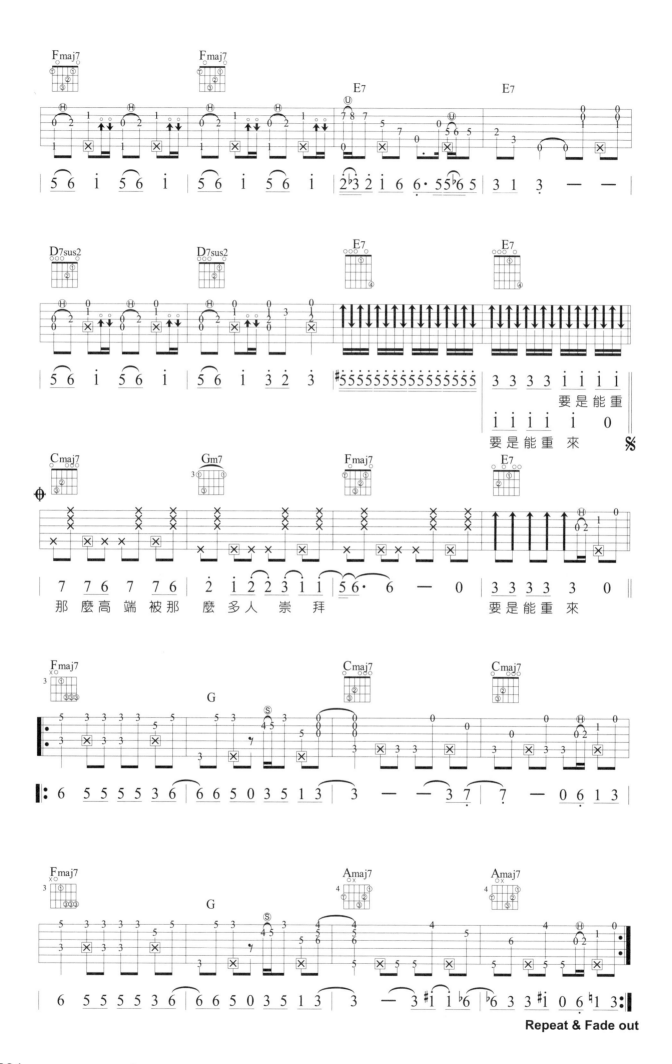

Country 鄉村

Country（鄉村節奏）是一種具有美國民族特色的流行音樂，其節奏與 Folk Rock（民謠搖滾）接近，不同的是 Country 多半會使用 Swing 的節奏感。其指法是使用「三指法」彈奏，美國鄉村歌手 John Denver（約翰丹佛）就是極具代表性的人物。

Swing 指的是把譜上等長的前半拍與後半拍演奏成不等長，可以是 2:1，也能是 3:1 的手法，在鄉村樂與爵士樂上常用此手法。

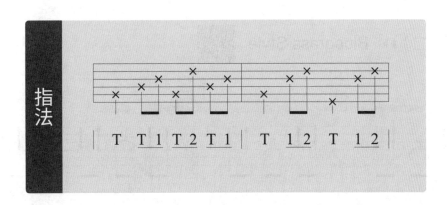

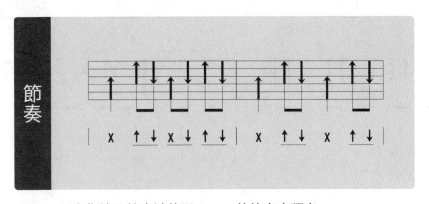

TIPS：以上指法及節奏請使用 Swing 的節奏來彈奏

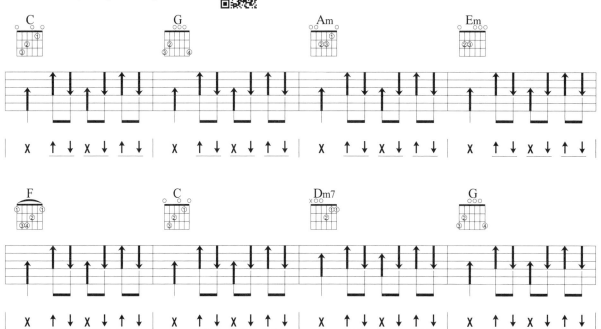

Bluegrass

Bluegrass 是一種美國南部的鄉村音樂，通常它的節拍速度在 160 以上，聽起來有點像「跑馬」，初學者練習時手腕放鬆自然擺動由慢而快。

❖範例練習（二）▸▸　Bluegrass Style

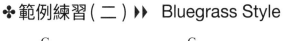

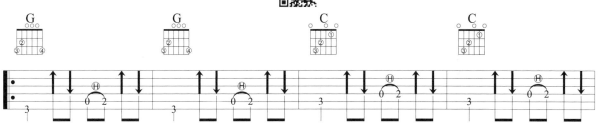

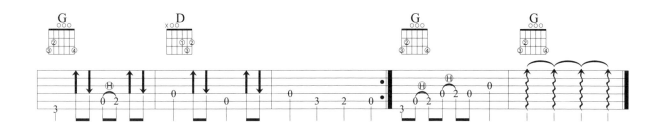

Take Me Home, Country Roads

Key : A
Play : G
Capo : 2
Country

4/4 ♩ = 160

詞曲 / John Denver、Bill Danoff、Taffy Nivert

演唱 / John Denver

參考節奏： | X ↑↓ X ↓ ↑↓ |

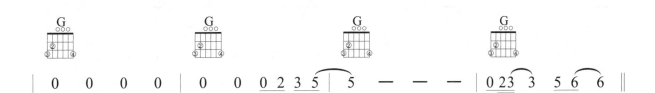

```
  G              G              G              G
| 0  0  0  0 | 0  0 0 2 3 5 | 5 — — — | 0 2 3  3  5 6  6 ||
```

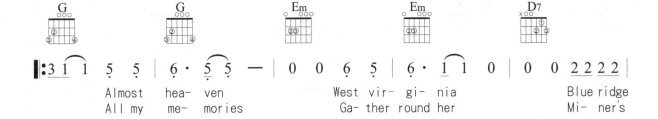

```
  G           G           Em          Em          D7
||:3 1 1 5̣ 5̣ | 6̣· 5̣ 5̣ — | 0 0 6̣ 5̣ | 6̣· 1 1 0 | 0 0 0 2 2 2 2 |
    Almost  hea- ven        West vir- gi- nia      Blue ridge
    All my  me- mories       Ga- ther round her     Mi- ner's
```

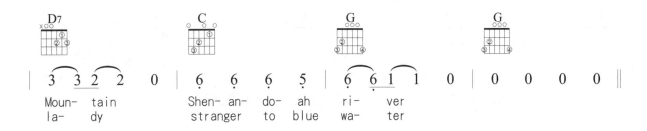

```
  D7              C            G              G
| 3 3 2 2  0 | 6̣ 6̣ 6̣ 5̣ | 6̣ 6̣ 1 1 | 0 0 0 0 0 ||
  Moun- tain    Shen- an- do- ah  ri-    ver
  la-    dy       stranger to blue wa-    ter
```

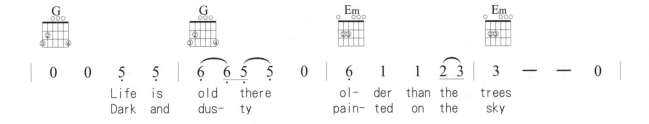

```
  G            G              Em              Em
| 0 0 5̣ 5̣ | 6̣ 6̣ 5̣ 5̣ 0 | 6̣ 1 1 2 3 | 3 — — 0 |
  Life is old there    ol- der than the trees
  Dark and dus- ty       pain- ted on the sky
```

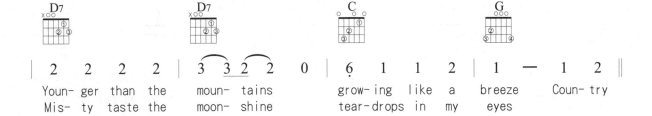

```
  D7            D7              C            G
| 2 2 2 2 | 3 3 2 2  0 | 6̣ 1 1 2 | 1 — 1 2 ||
  Youn- ger than the  moun- tains   grow- ing like a  breeze   Coun- try
  Mis- ty taste the   moon- shine   tear- drops in  my  eyes
```

```
  G           G              D7             D7
| 3 — — — | 0 0 3 2 1 | 2 — — — | 0 0 3 2 |
  roads            take me home                  to the
```

207

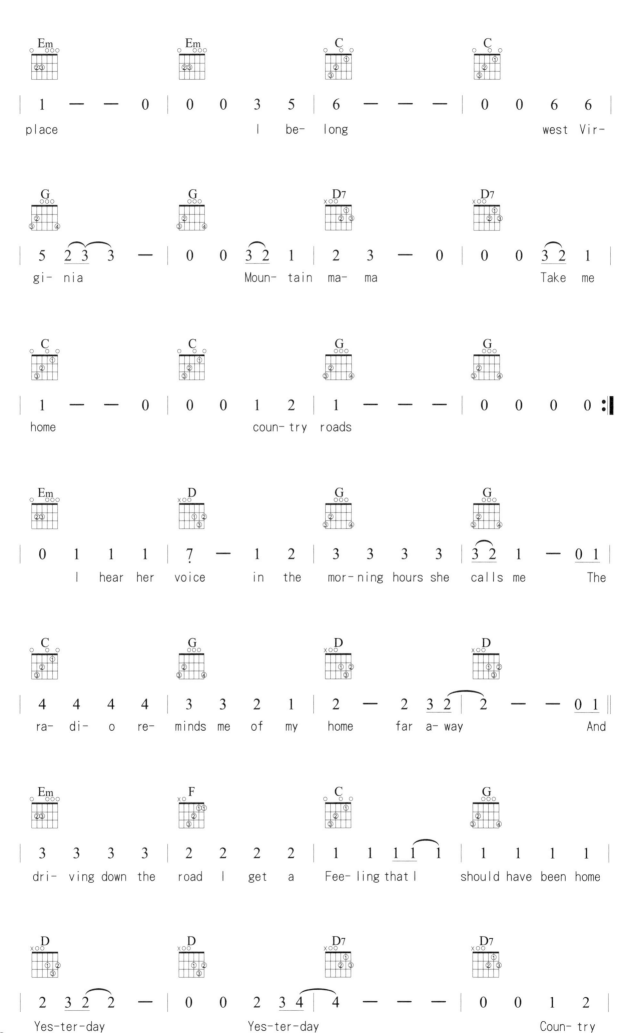

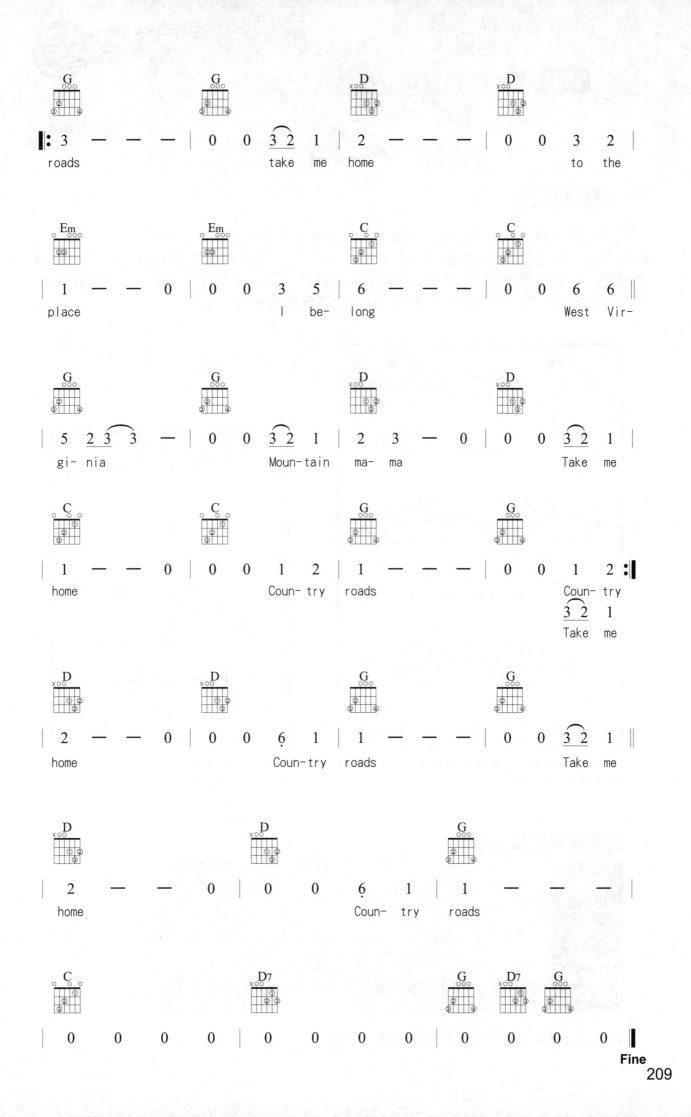

泛音

一、發音原理

在琴弦的等份點上輕輕地觸碰並撥動弦,讓琴弦不僅全部震動,弦的等份處(如圖一)也同時震動,這時所發出來的共鳴稱為泛音(如圖二),聲音聽起來類似鐘聲,是一種奇妙的音響,音色透明而清澈。泛音又可以分為「自然泛音」與「人工泛音」,因為自然泛音並不是每個音都有,所以當自然泛音不夠用的時候就會使用人工泛音。

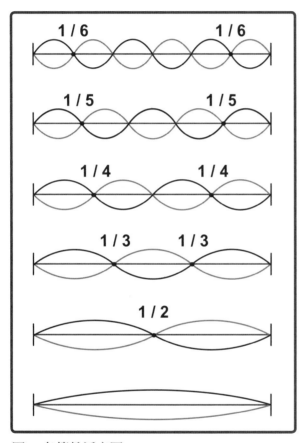

圖一 各等份泛音圖

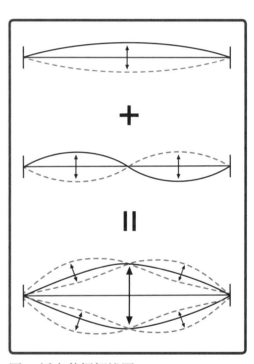

圖二 泛音共振解說圖

吉他泛音位置整理

格數	12	7	5	4	3
長度	1/2	1/3	1/4	1/5	1/6
與基音相差	高八度	高十二度	高十五度	高十七度	高十九度

TIPS:1/3 等份以上都會有 2 個泛音觸發點,如圖一。

二、自然泛音 (Natural Harmonic)

左手手指頭輕輕虛按在弦的等份點上，不碰觸到指板，要注意觸碰的位子是在琴格正上方而非格子內，接下來右手撥弦後左手立即離開琴弦，如右圖所示，這時所發出來的聲音為自然泛音。

從前一頁表格整理中能發現，以空弦音為基音在吉他的 12 格（弦的二分之一處）、7 格（弦的三分之一處）、5 格（弦的四分之一處）、4 格（弦的五分之一處）、3 格（弦的六分之一處）都可以找到自然泛音，而這些泛音分別會比基音高八度、十二度、十五度、十七度、十九度。

以第一弦為例在二分之一處會發出比基音（$\dot{3}$）高八度的音就是（$\ddot{3}$），在三分之一處會發出十二度音（$\ddot{7}$），在四分之一處會發出十五度的音就是（$\dddot{3}$），依此類推。

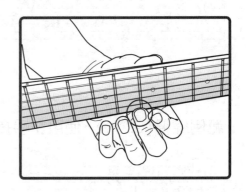

譜上記號：N.H.（◇）或（⌒）

三、人工泛音 (Artificial Harmonic)

當自然泛音發不出你要的音的時候，這時我們會用人工的方法製造出我們所要的音，左手按出你所需要的音，再用右手的食指在二分之一處，也就是往後算 12 格的地方輕輕碰觸，再用無名指（如右圖）或大拇指（可以配合拇指套，如圖四）撥動弦，也可以使用中指和大拇指拿 Pick（如圖三），這個時候會發出比左手實按的音高一個八度的泛音，當然在各等分上也可以得到人工泛音，但是意義不大。也因為是人工泛音，所以什麼音都彈得出來。

譜上記號：A.H.（◆）

圖三　使用 Pick 撥人工泛音

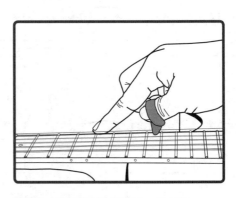

圖四　使用拇指套撥人工泛音

✤ 範例練習（一）▶▶ 使用自然泛音彈奏校園鐘聲

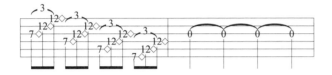

✤ 範例練習（二）▶▶ 使用左手食指與小指做自然泛音

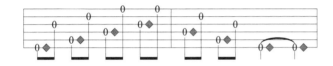

✤ 範例練習（三）▶▶ 人工泛音與空弦音的交錯練習

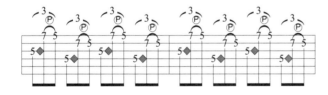

✤ 範例練習（四）▶▶ 人工泛音與勾弦法的交錯練習

✤ 範例練習（五）▶▶ 人工泛音「Sakura」

倒帶

詞/方文山　曲/周杰倫　演唱/蔡依林

Key : C - #C
Play : C - #C
Slow Soul
4/4 ♩= 160

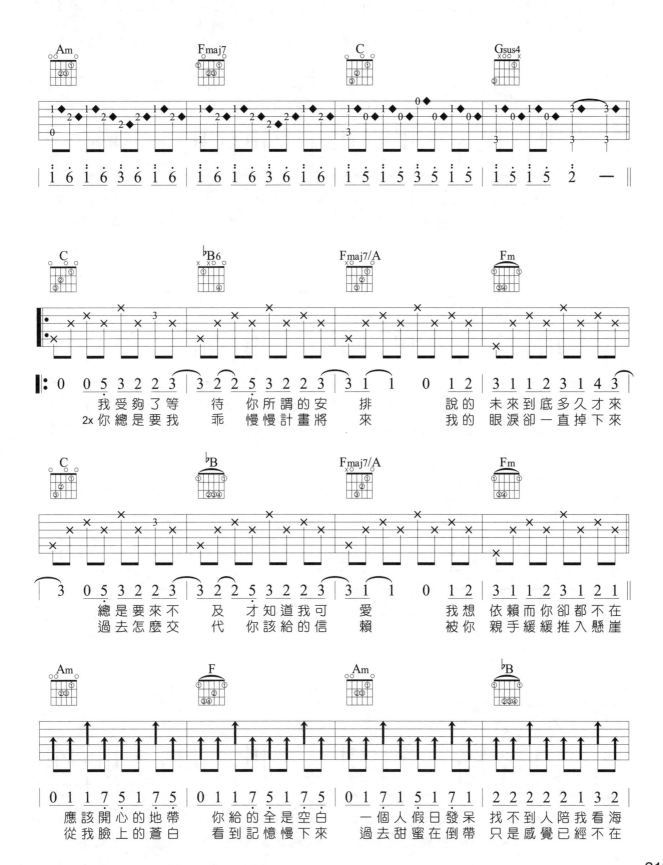

我受夠了等　待　你所謂的安　排　　　說的　未來到底多久才來
2x 你總是要我　乖　慢慢計畫將　來　　　我的　眼淚卻一直掉下來

總是要來不　及　才知道我可　愛　　　我想　依賴而你卻都不在
過去怎麼交　代　你該給的信　賴　　　被你　親手緩緩推入懸崖

應該開心的地帶　你給的全是空白　一個人假日發呆　找不到人陪我看海
從我臉上的蒼白　看到記憶慢下來　過去甜蜜在倒帶　只是感覺已經不在

213

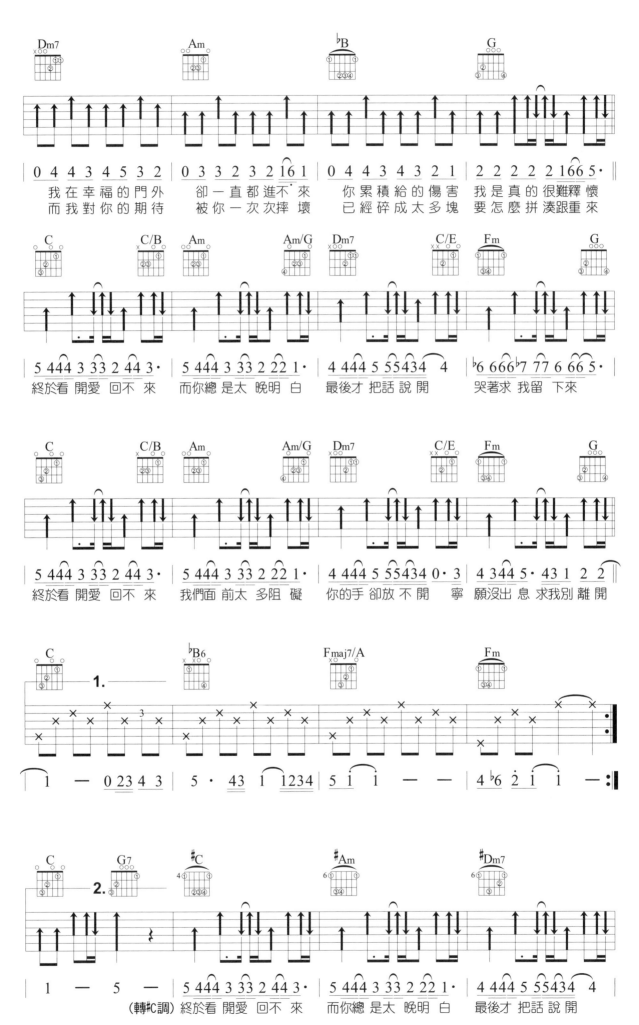

214

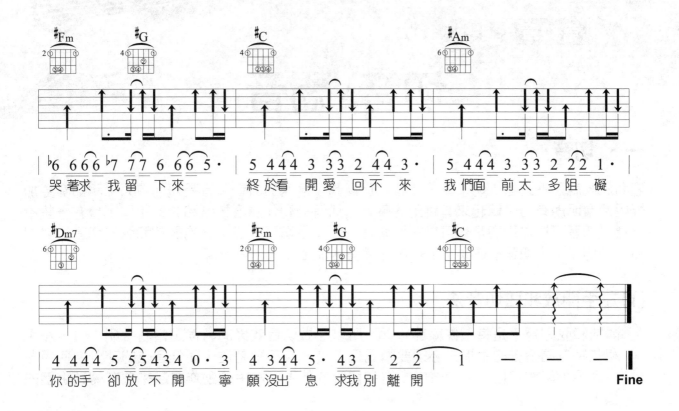

哭著求 我留 下來　　終於看 開愛 回不來　　我們面 前太 多阻 礙

你的手 卻放不 開　　寧 願沒出 息 求我別 離開

Fine

切音、悶音

一、切音

顧名思義就是把聲音「切」掉,使弦停止震動,急速的斷音,音長短而有力,讓節奏更加鮮明活潑明朗有力,聽起來有跳動的感覺。切音的動作隨著按壓和弦的不同,會有一些不一樣,切音可以左手切音也可以右手切音,而左手切音一般又分為開放和弦的切音與封閉和弦的切音。「切音」在樂譜上通常在彈奏處加上「•」表示。

(1)左手開放和弦切音法

開放和弦因為不是每一條線都有壓,所以在做切音效果的時候,當右手刷下弦,左手和弦壓在高音弦的手指頭必須要瞬間倒下來把聲音壓制住,而低音弦的部分則使用左手大拇指瞬間扣住,使琴聲中斷得到切音的效果,左手的動作看起來會有轉動手腕的樣子。

♣ 範例練習(一) ▶▶ ♩ = 120 左手開放和弦切音

(2)左手封閉和弦切音法

封閉和弦因為每一條線都有壓,所以在做切音的時候,只需要將左手的封閉和弦放鬆,進而將聲音制住得到切音的效果。

♣ 範例練習(二) ▶▶ ♩ = 120 左手封閉和弦切音

(3)右手切音法

在刷弦後把右手掌側面靠在弦上（如右圖），將聲音制住，以達到切音的效果。若是將右手靠在弦上的同時順勢用 Pick 往下刮一下弦，又可以帶出另外一種「恰」的音效。

♣ 範例練習（三）▸▸ ♩=120 右手切音

二、悶音

悶音的動作跟切音的動作恰巧相反，先將左手或右手輕輕靠在弦上，然後刷弦，左手悶出來的聲音是不會有音高的，聲音只會有「嘎嘎」的聲音，是一種音效。

右手悶音的位置是在下弦枕與弦的交界處（如右圖），用右手手掌側面悶住弦然後撥弦，這時可以發出悶悶的旋律音，聲音帶一點點厚度，演奏曲通常會配合拇指套撥出這種重重的低音，吉他大師 Tommy Emmanuel 以及 Chet Atkins 都常用這種技巧。本書中的〈Pipeline〉演奏曲也是使用這種悶音技法。樂譜中通常用「。」或「M」、「Mute」表示。

吉他悶音位置

♣ 範例練習（四）▸▸ ♩=120 左手悶音

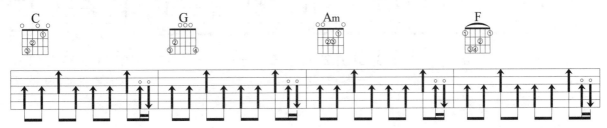

♣ 範例練習（五）▸▸ ♩=120 右手悶音

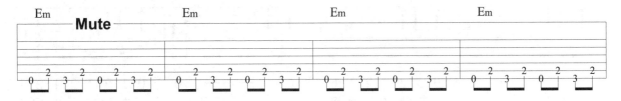

愛的初體驗

Key : Gm - G
Play : Gm - G
Soul
4/4 ♩ = 120

詞曲／張震嶽　演唱／張震嶽

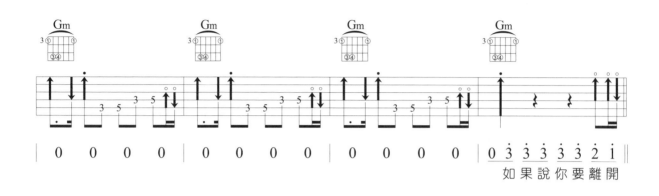

如果說你要離開

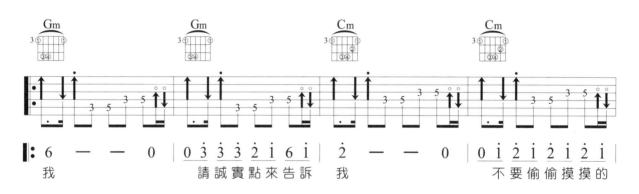

我　　請誠實點來告訴　我　　不要偷偷摸摸的

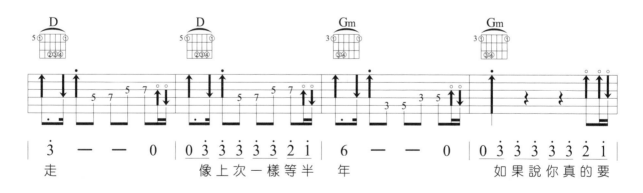

走　　像上次一樣等半　年　　如果說你真的要

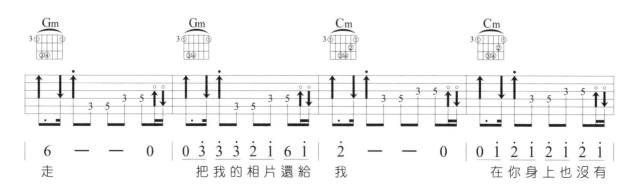

走　　把我的相片還給　我　　在你身上也沒有

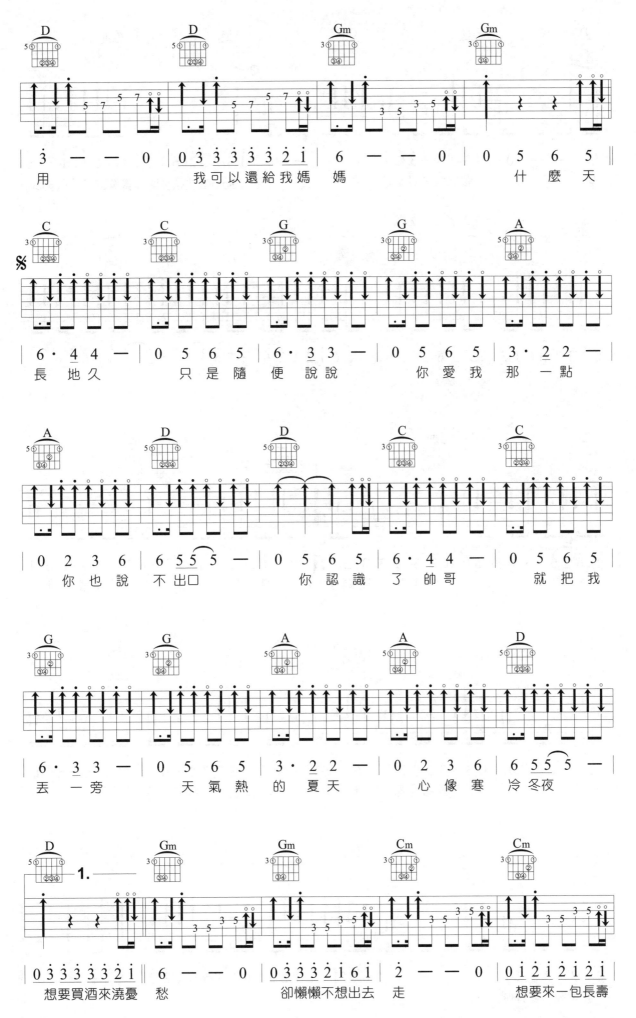

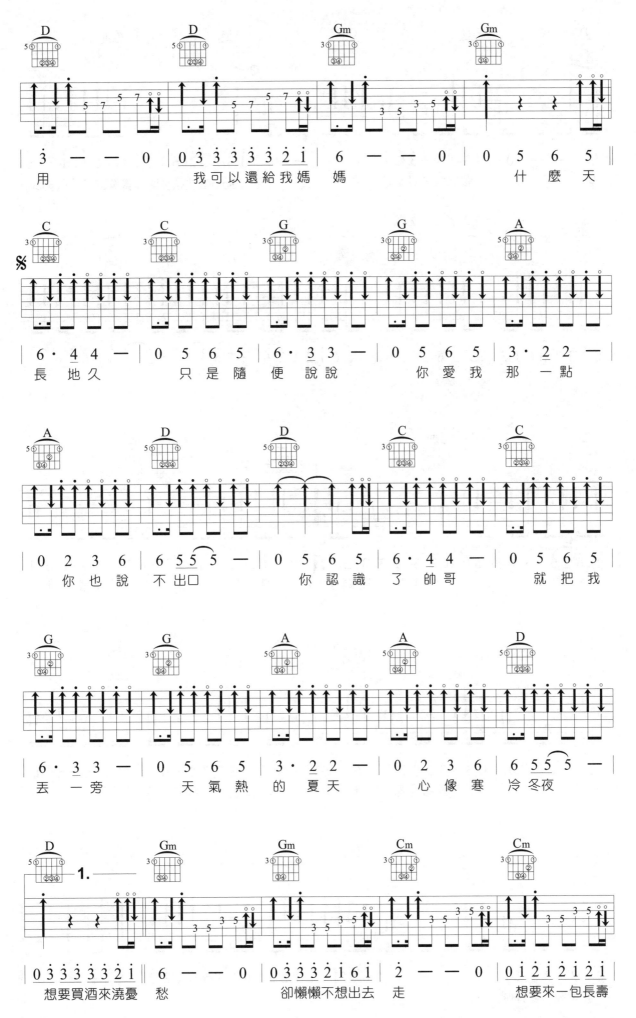

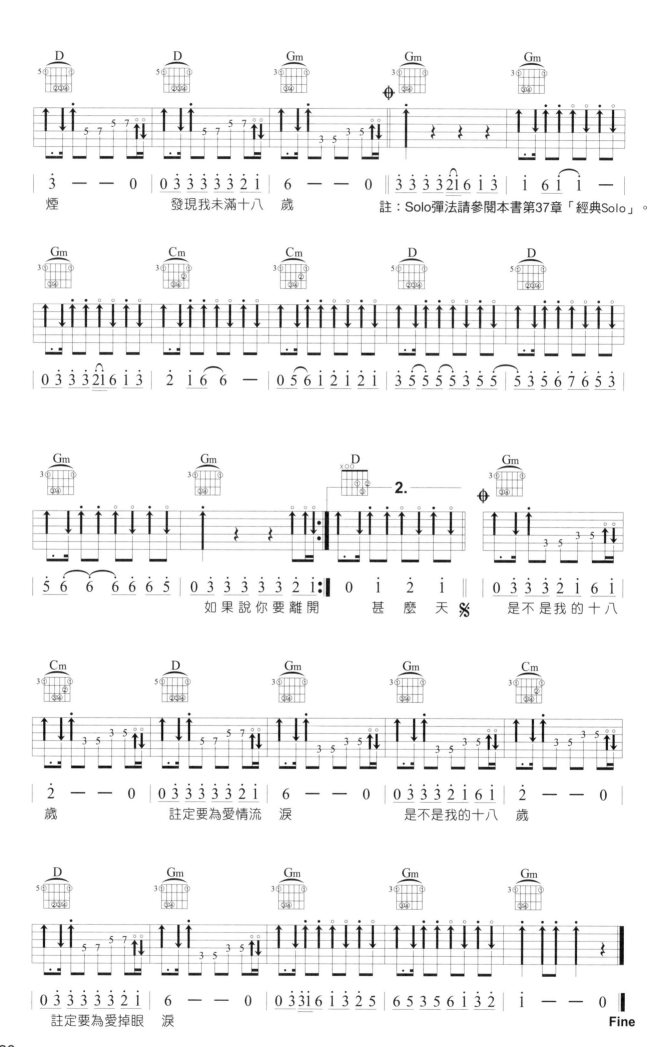

註：Solo彈法請參閱本書第37章「經典Solo」。

如果說你要離開　甚麼天　是不是我的十八

歲　　註定要為愛情流　淚　　是不是我的十八　歲

註定要為愛掉眼　淚

Fine

漂向北方

詞曲 / 黃明志　演唱 / 黃明志、王力宏

Key : Cm - #Cm
Play : Am - #Am
Capo : 3

4/4　♩= 83

參考節奏：X X ↑↓ ↑↓ X ↑↓

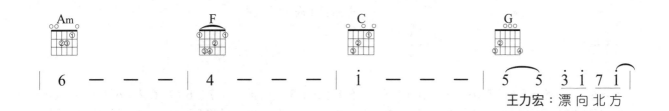

Am	F	C	G
6 — — —	4 — — —	i — — —	5 5 3 i 7 i

王力宏：漂向北方

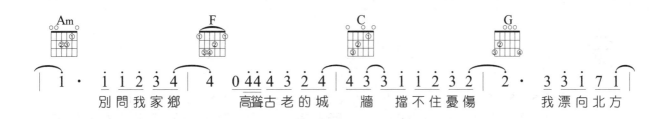

Am	F	C	G
i · i i 2 3 4	4 0 4 4 4 3 2 4	4 3 3 i i 2 3 2	2 · 3 3 i 7 i

別問我家鄉　高聳古老的城　牆　擋不住憂傷　我漂向北方

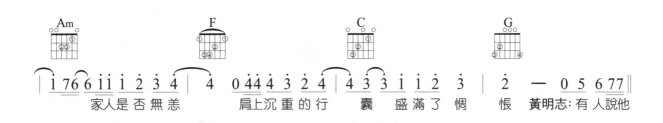

Am	F	C	G
i 7 6 6 i i i 2 3 4	4 0 4 4 4 3 2 4	4 3 3 i i 2 3	2 — 0 5 6 7 7

家人是否無恙　肩上沉重的行　囊　盛滿了惆　悵　黃明志：有人說他

Am	F	C	
‖: X X X X X X X X X X X X X X X X X X 0 X X X X	X X X X X X X X X X X X X X X X X X	X X	X X X X X X X X X X X X X X X X

在老家欠了一堆錢需要避避風頭有人說他練就了一身武藝卻沒機會嶄露有人失去了自 我 手足無措四處漂流有人

2x
| 6 6 6 5 6 6 5 6 5 i 0 6 6 5 | 6 6 5 6 6 5 6 5 i i 5 5 5 | 5 5 5 5 i 5 5 5 5 5 5 i i i i |

太髒太混 濁 他說不喜 歡　車太混　亂 太匆 忙 他還不習 慣　人行道 一雙又一　雙 斜視冷漠的眼光他經常

G	Am	F
X X X X X X X X X X X X X X X X 6 6 5	6 6 6 6 6 6 5 6 6 6 i 6 6 5	6 6 6 6 5 6 6 6 6 5 X X X X 6 6 5

為了夢想為了三餐為養家餬口他住在　燕　郊 區殘破的求職 公 寓擁擠的 大樓裡堆滿陌生人都來自外地他埋頭

| X X X X X X X 0 X X X X X 6 5 | 6 6 6 i 6 5 6 6 6 6 6 6 6 6 | 6 6 6 5 6 6 6 5 6 6 6 i 0 5 5 |

將自己灌醉強迫融入 這大染 缸 走著 腳步蹣 跚 二鍋頭在搖 晃失意的 人啊偶爾醉倒在那胡同陌巷 咀嚼

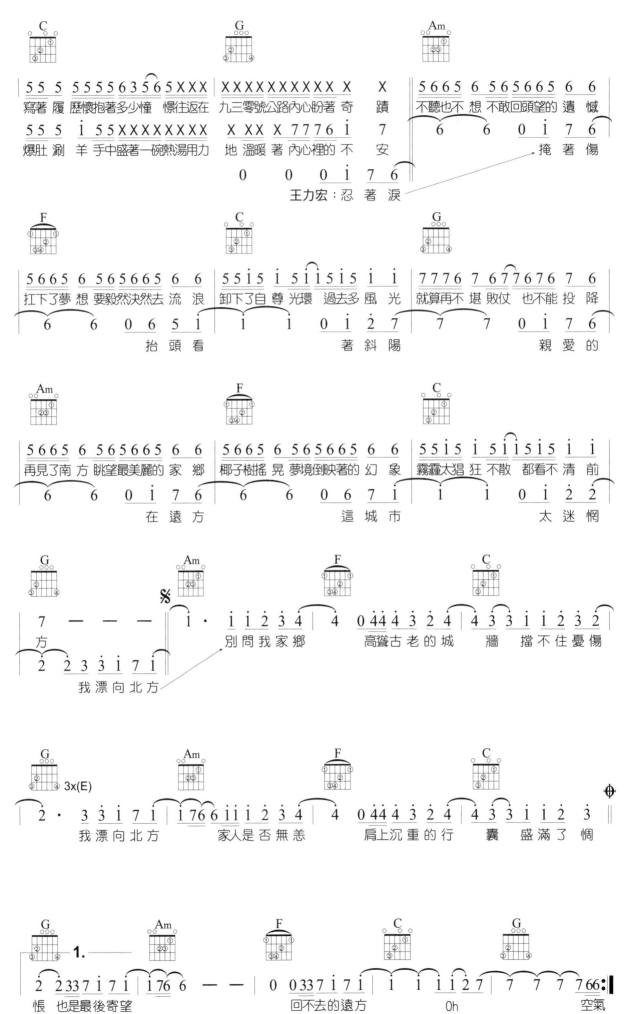

222

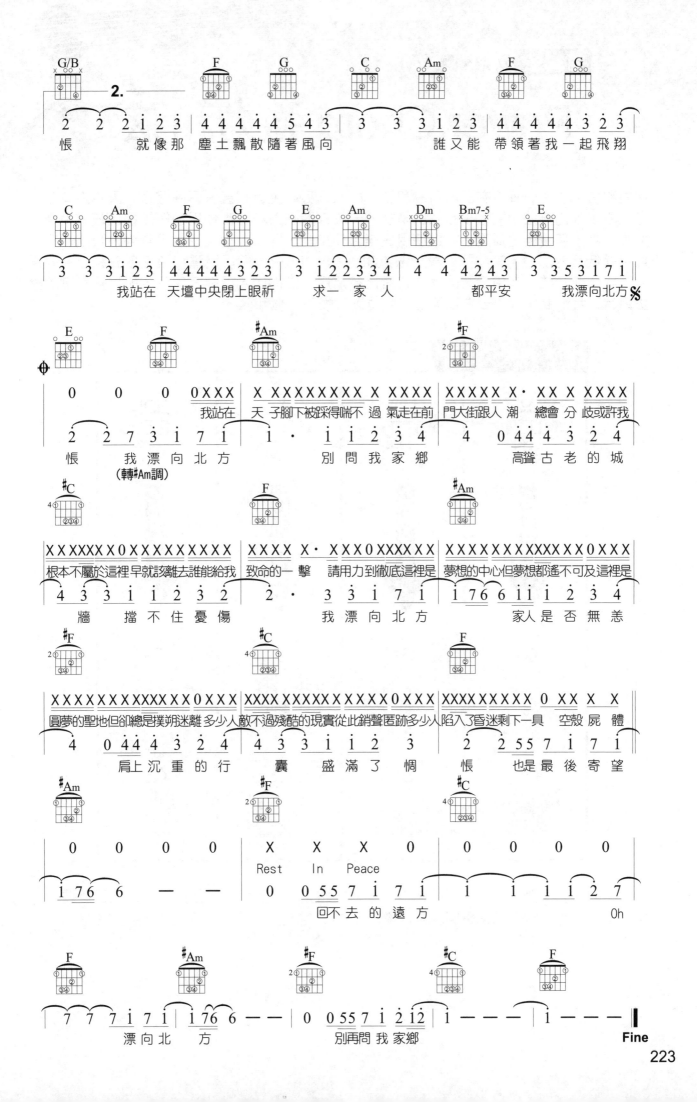

Fine

Power Chord 強力和弦

強力和弦，它是一種沒有三度音的和弦，所以它只有主音跟五度音兩個音，因為沒有三度音，所以我們無法判別大小和弦的屬性。一般來說強力和弦都使用在樂團裡比較重金屬的樂風，為了使聲響更渾厚，不過使用民謠吉他來彈，同樣也很搖滾，平常強力和弦都會刻意只彈低音的部分。其和弦的表示法為C5、D5、E5…，所以這種和弦又名五和弦，通常只壓兩弦或三弦，其中三弦的壓法聲音比較渾厚，然而因為沒有三度音，所以整首歌的壓法只有一種形狀，只需要在指板上移動位置來換下一個和弦。

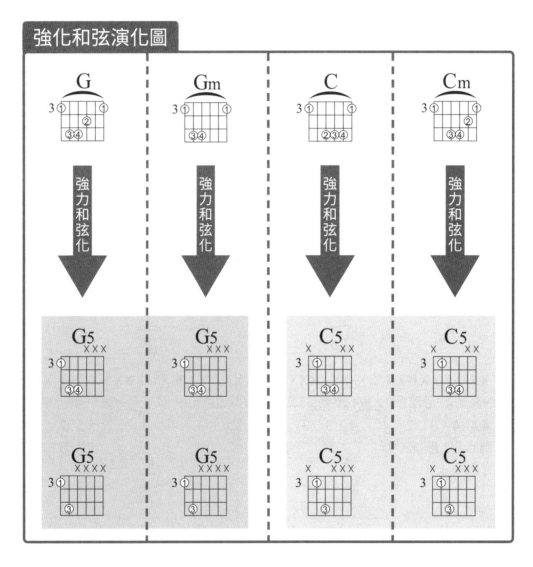

從以上的和弦不難看出強力和弦化以後，大三和弦與小三和弦壓法是一樣的，至於要用三指的壓法或兩指的壓法就看個人喜好囉！

派對動物

詞曲 / 阿信　演唱 / 五月天

Key : Em
Play : Em
Soul
4/4　♩ = 135

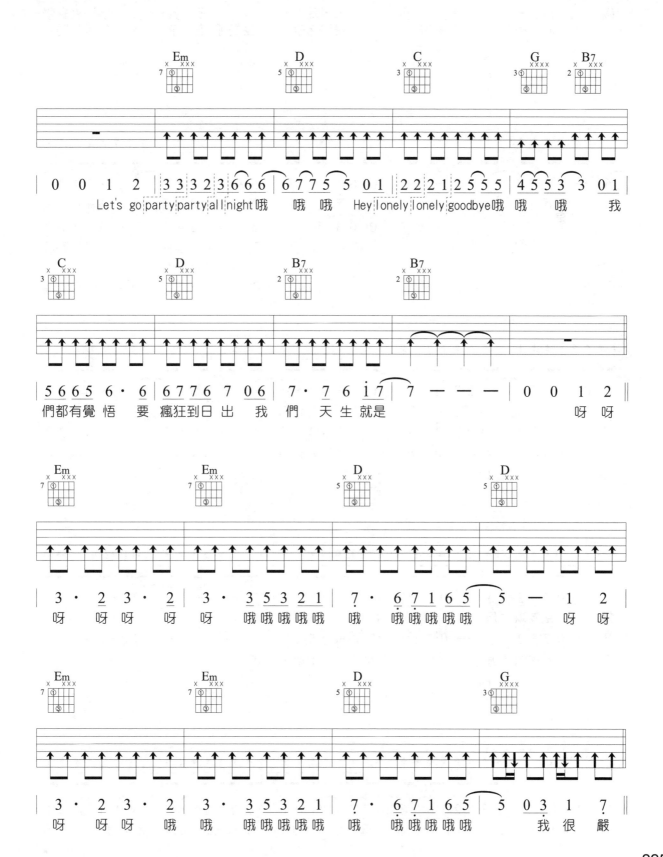

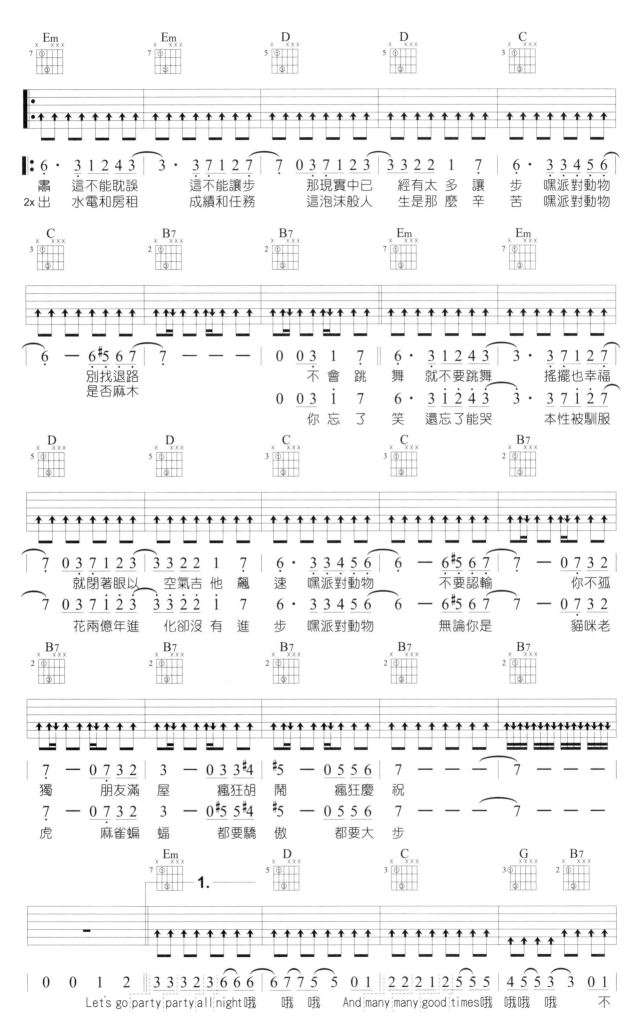

226

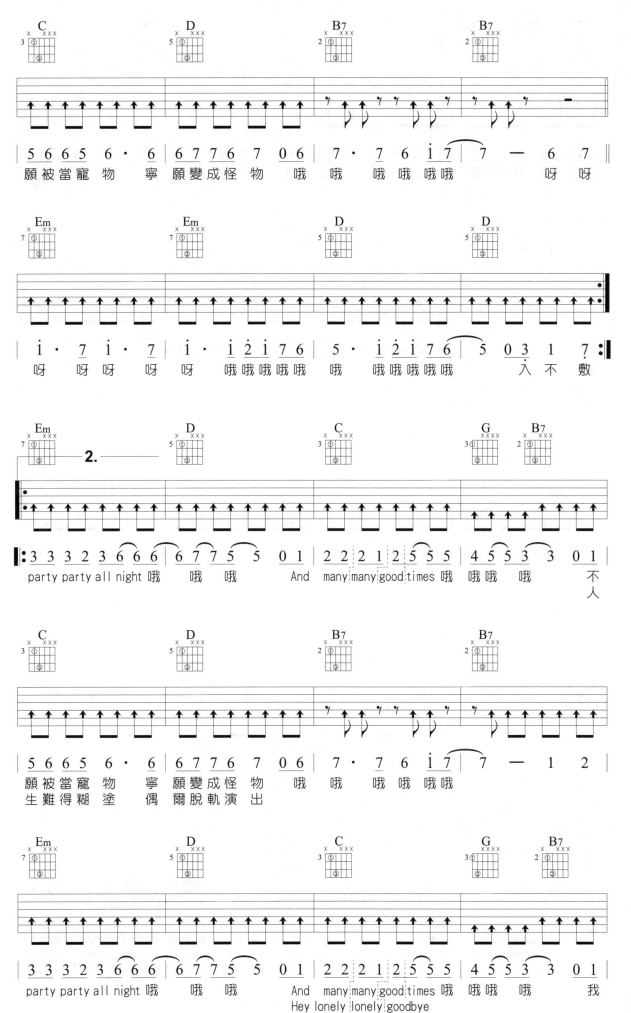

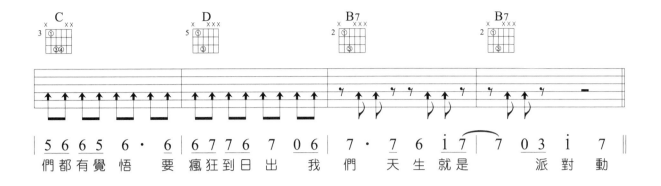

們 都 有 覺 悟　要 瘋 狂 到 日 出　我 們 天 生 就 是　　派 對 動

物

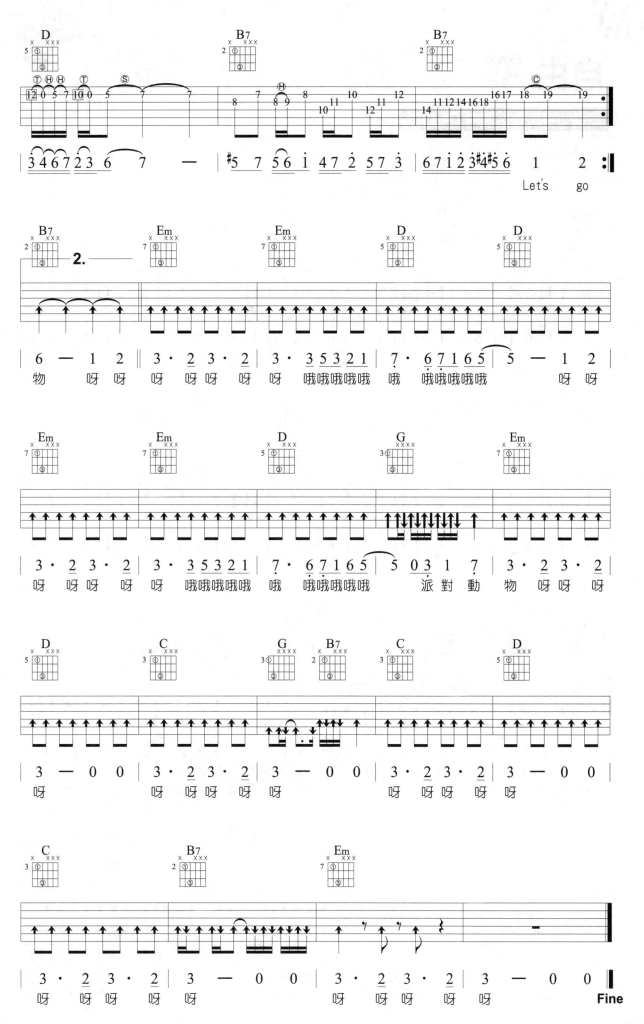

自由

Key : #F
Play : G
各弦調降半音
Soul
4/4 ♩ = 150

詞曲 / 張震嶽　演唱 / 張震嶽

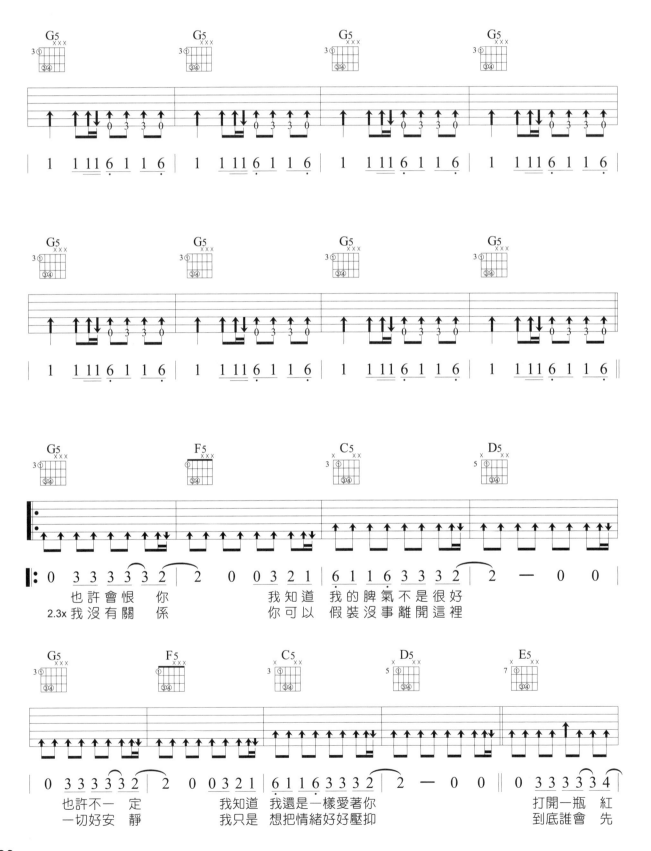

也許會恨　你　　　我知道　我的脾氣不是很好
2.3x 我沒有關　係　　　你可以　假裝沒事離開這裡

也許不一　定　　　我知道　我還是一樣愛著你
一切好安　靜　　　我只是　想把情緒好好壓抑
　　　　　　　　　　　　打開一瓶　紅
　　　　　　　　　　　　到底誰會　先

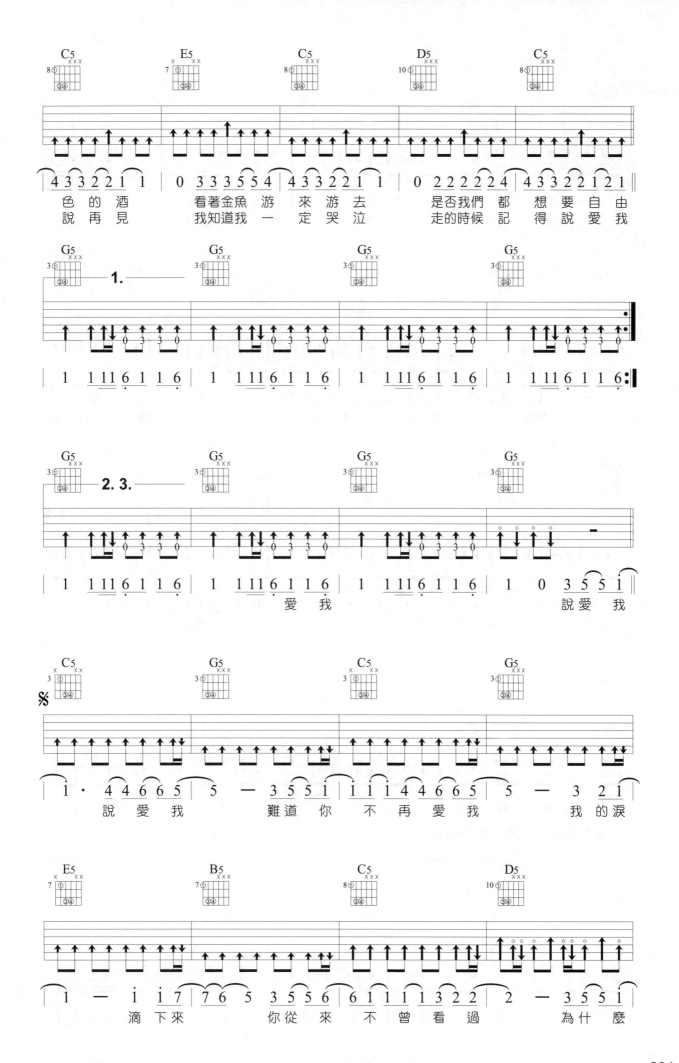

231

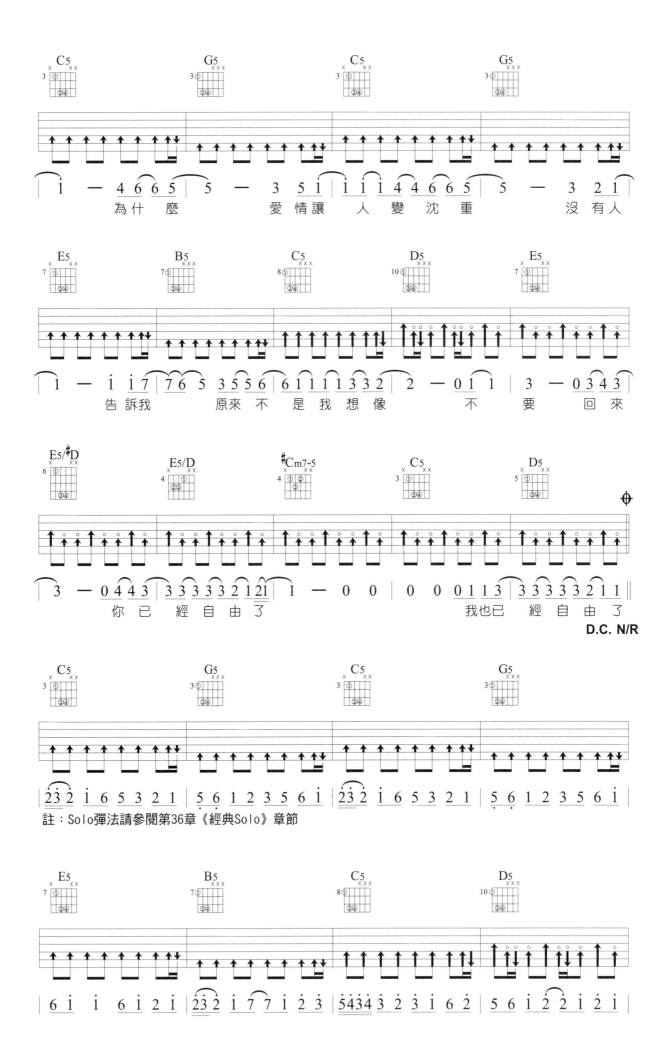

註：Solo彈法請參閱第36章《經典Solo》章節

232

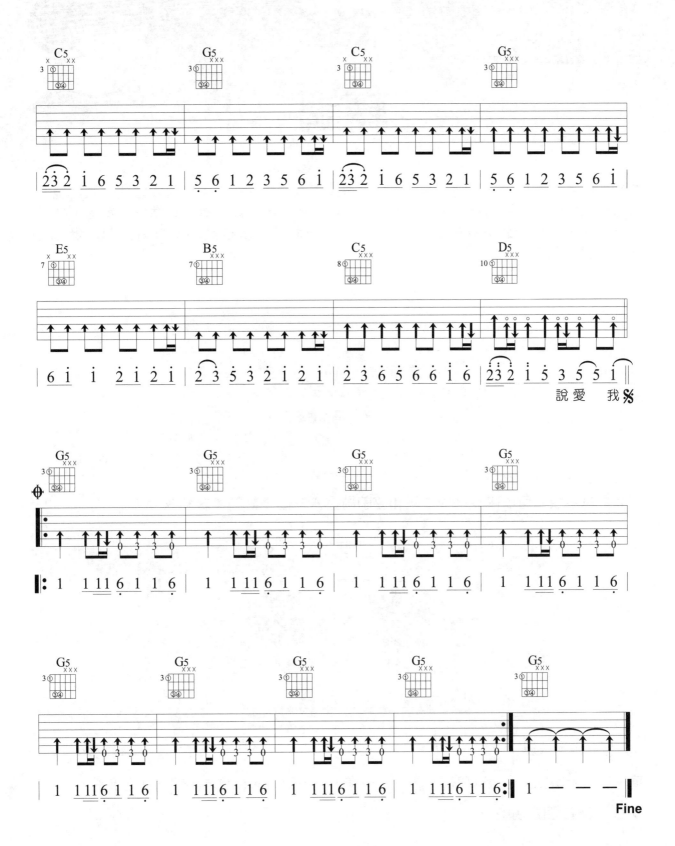

說愛 我

233

第34章 編曲觀念(四)

轉調

在歌曲中為了製造下波高潮，通常會利用轉調來改變歌曲氣氛。首先要營造一個環境使它有轉調的氛圍，才能順利進入該調。這樣唱歌的人也不致於沒有心理準備而走音，轉調的方法很多，常用的做法為放置一個五級的前置導和弦，以 C 調轉為 D 調為例前置導和弦為 D 調的 5 級即為 A7。

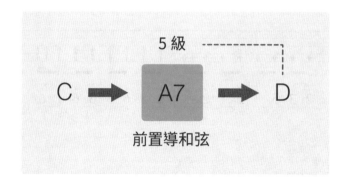

若要更為平順，可以在 D 調的 5 級和弦前再置入一個 D 調的 4 級和弦。

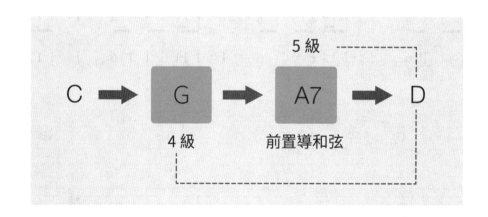

另一種常用轉調方法原理與第一種方法一樣，只是進入的和弦為該調的 4 級和弦。

以 C 調轉 G 調為例：

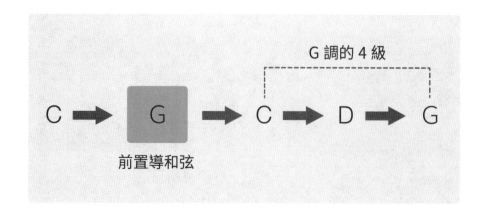

使用五度圈快速找出五級前置導和弦

以順時針方向為例：C 的五級和弦為 G，G 的五級和弦為 D，D 的五級和弦為 A，依此類推。
了解轉調的原理之後，對於作曲編曲、抓歌、串歌都非常有幫助。

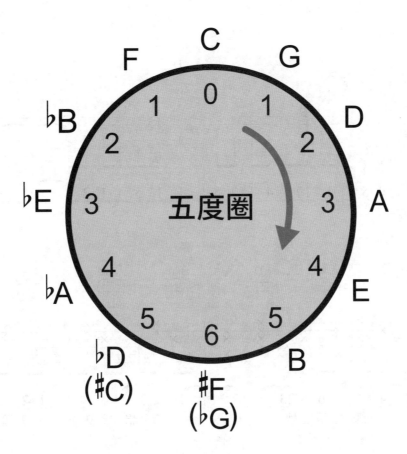

國境之南

Key : D - B - C
Play : D - B - C
Slow Soul
4/4 ♩ = 67

詞／嚴云農　曲／曾志豪　演唱／范逸臣

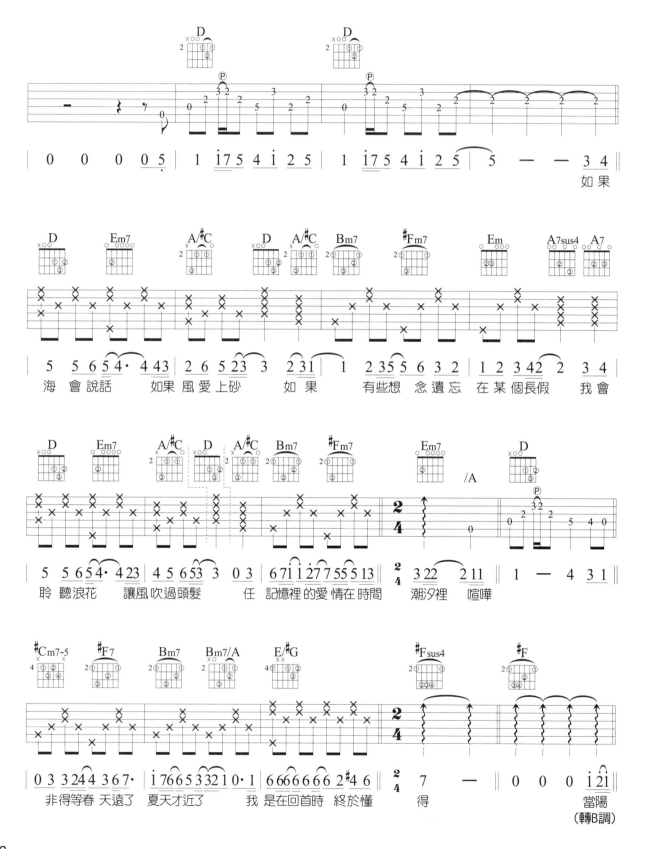

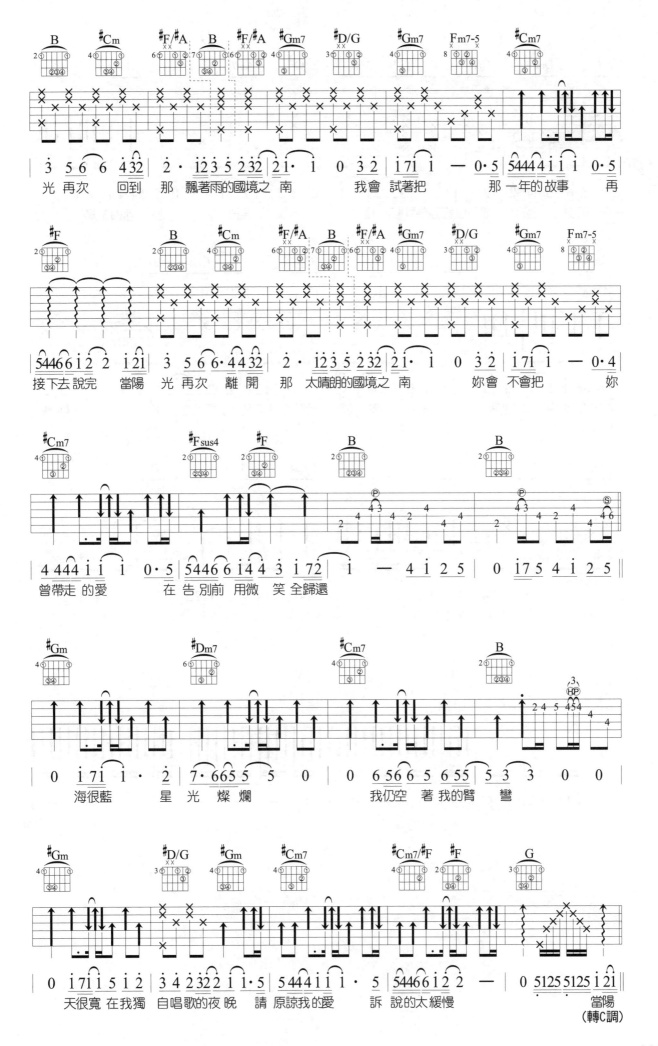

237

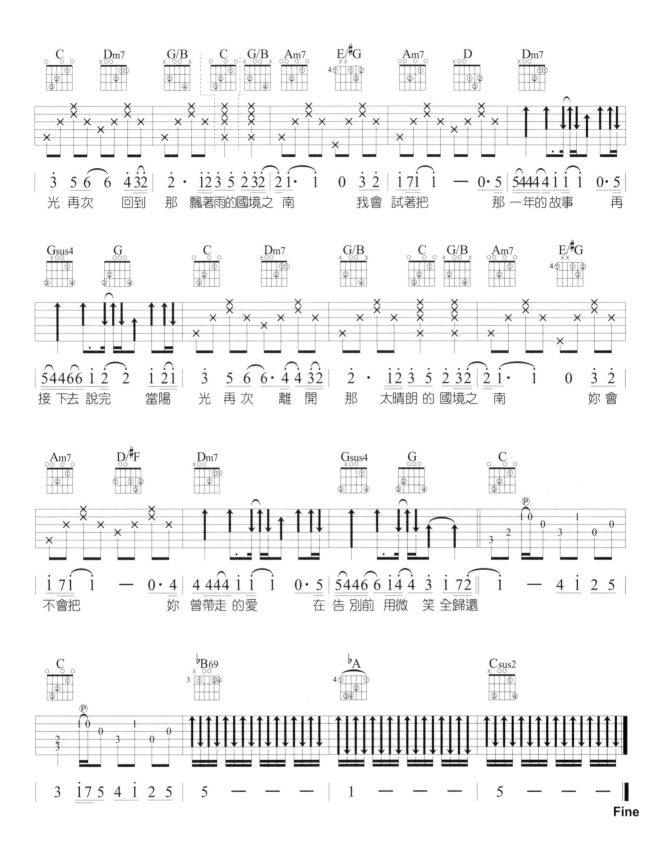

音階與調式

一、音程

音與音之間的距離，我們稱它為「音程」。音程的最小單位為「半音」，另一種音程單位叫做「全音」，一個全音等於兩個半音。在吉他上每相差一格就是一個「半音」，相差兩格為一個「全音」。

二、調式

簡單的說，在一個調性中，音與音的排列並不是等距的，在各調中的「音與音排列模式」稱為調式。

三、大小調

當我們說大調與小調時就是指調式，一般常用的只有這兩種，實際上則不只。在一個自然音的八度音程（1～i）中有七個音，把每一個音都當第一個音來推算，而以它的八度音為最後一個音，可以得到以下調式音階，其中 Ionian 就是自然大調，而 Aeolian 就是自然小調。

調式名稱	音階順序	
Ionian	C - D - E - F - G - A - B - C	➜ 自然大調
Dorian	D - E - F - G - A - B - C - D	
Phrygian	E - F - G - A - B - C - D - E	
Lydian	F - G - A - B - C - D - E - F	
Mixolydian	G - A - B - C - D - E - F - G	
Aeolian	A - B - C - D - E - F - G - A	➜ 自然小調
Locrian	B - C - D - E - F - G - A - B	

所以我們可以整理出以下資訊：

自然大調的排列模式	全音 - 全音 - 半音 - 全音 - 全音 - 全音 - 半音
自然小調的排列模式	全音 - 半音 - 全音 - 全音 - 半音 - 全音 - 全音

四、關係大小調

在上頁我們使用自然大調音階（C 大調）排列出自然小調音階（A 小調），很明顯發現這兩個調性音階組成分子，本來就來自同一個音階，所以如果當一個大調的音階與小調的音階組成分子完全相同，走在同一個音階上（如下圖），只是起始音不同，我們就稱它們互為「關係大小調」。知道這個觀念後，可以馬上判斷出要使用哪一個音階來彈奏該小調。

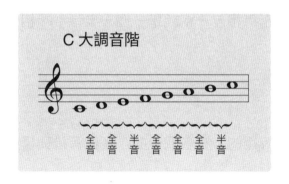

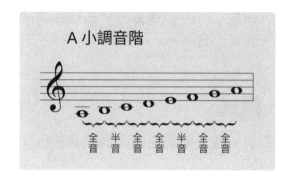

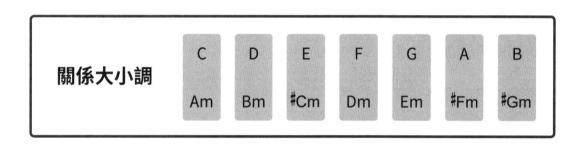

五、平行大小調

如果我們起始音為 Do，使用小調的排列模式「全音 - 半音 - 全音 - 全音 - 半音 - 全音 - 全音」可以排出 C 小調（1 - 2 - ♭3 - 4 - 5 - ♭6 - ♭7），就成了 C 大調的平行調。

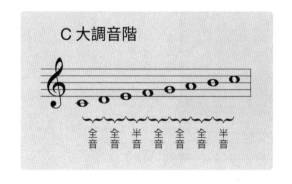

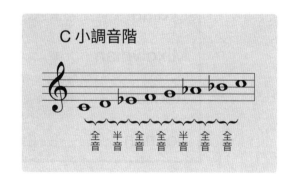

六、和聲小調

將自然小調的七度音升高半音，讓小調也能產生「導和弦」的效果，有利和弦的進行，這樣子的方式稱它為「和聲小調」。

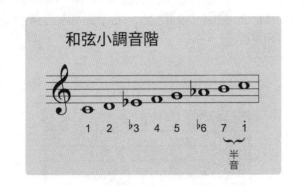

和弦小調音階

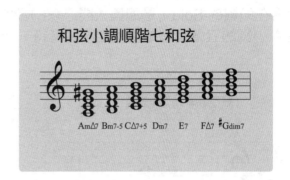

和弦小調順階七和弦

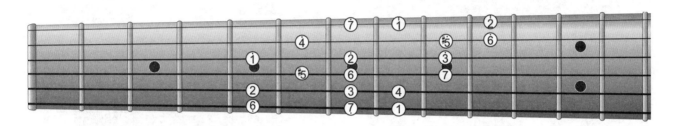

七、旋律小調

旋律小調又稱曲調小調，因為和聲小調將七度音升高半音後產生音階上的缺陷，所以又將六度音也升高半音，這樣比較適合編曲或歌唱，這種音階又分上行與下行兩種，下行的時候回到自然小音階的型態。

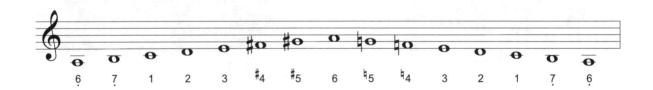

上行音階

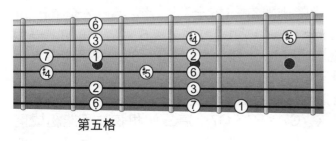

第五格

下行音階還原成自然小調音階

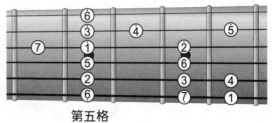

第五格

八、五聲音階（Pentatonic Scale）

將大調音階中的 Fa 跟 Si 去掉，就會得到我們要的五聲音階（Do、Re、Mi、Sol、La），中國古代的「宮、商、角、徵、羽」就是現在的五聲音階，而鋼琴中的黑鍵也是五聲音階。這種音階可以說是用途最廣泛的音階，幾乎所有的音樂裡都會使用到這種音階，所以常常使用在即興的 Solo，是即興入門必練的音階。它也有大調與小調之分，C 大調的五聲音階與 A 小調的五聲音階是使用相同的音符，起始音不同而已。

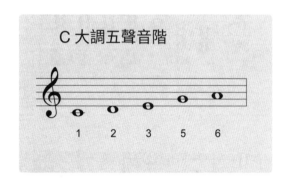

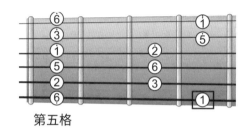

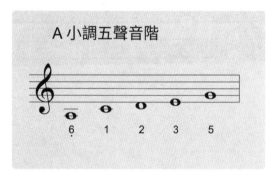

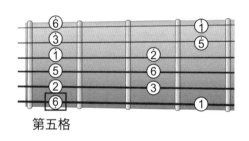

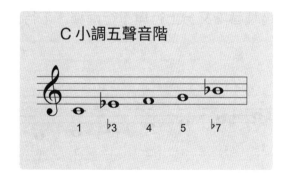

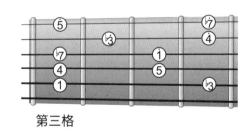

九、藍調音階 (Blues)

藍調音階就是「1 - ♭3 - 4 - ♭5 - 5 - ♭7」，它的音階排列為「1½全 - 全 - 半 - 半 - 1½全 - 全」，不難看出它就是小調五聲音階（Minor Pentatonic Scale）「1 - ♭3 - 4 - 5 - ♭7」再加上一個藍調音（Blues Note「♭5」），不論是 Blues 或是 Minor Blues，其進行的和弦不能像大小調音樂一樣，可以構成藍調音階，所以藍調音階可以應用在大多數的和弦上面，你可以在大和弦上彈奏藍調音階，也可以在小和弦上彈奏藍調音階，但是這種音階卻無法組成藍調的順階和弦。舉例來說，藍調 12 小節的和弦「C7、F7、G7」這三個和弦並不能組成藍調音階。

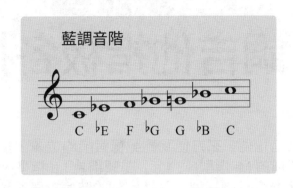

藍調音階

上圖為 A 調藍調音階

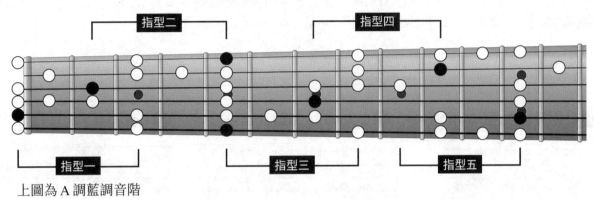

♣ 範例練習（一）▸▸ ♩=120　C 大調五聲音階練習

♣ 範例練習（二）▸▸ ♩=120　A 小調五聲音階練習

♣ 範例練習（三）▸▸ ♩=120　C 小調五聲音階練習

C大調吉他指板各指型

常用的音階指型

將吉他琴格分成數個音階指型，來方便我們記憶音階的位置，指型的名稱是以第一個起始音來命名，「Mi」開頭稱為 Mi 指型、「La」開頭稱為 La 指型、「Si」開頭稱為 Si 指型，依此類推。下圖為 C 大調各音階指型，彈奏別調的時候需要移到該調的把位，利用音程線的觀念移調（移調的方法請參閱本書「第 20 章 移調與移調夾的使用」）。

❶ C 大調 Mi 指型（Am 調）　　❷ C 大調 La 指型（Am 調）　　❸ C 大調 Do 指型（Am 調）

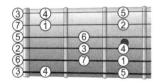
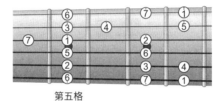
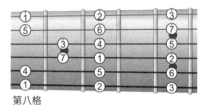

第五格　　　　　　　第八格

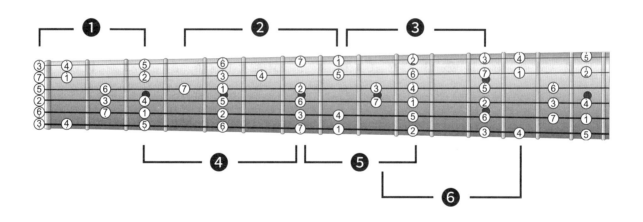

❹ C 大調 Sol 指型（Am 調）　　❺ C 大調 Si 指型（Am 調）　　❻ C 大調 Re 指型（Am 調）

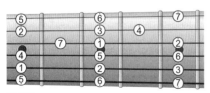

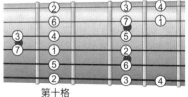

第三格　　　　　　　第七格　　　　　　　第十格

✤範例練習▶▶ C 大調各指型音階

A. Mi 型音階

B. Sol 型音階

C. La 型音階

D. Si 型音階

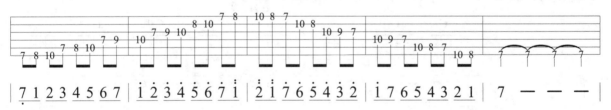

E. Do 型音階

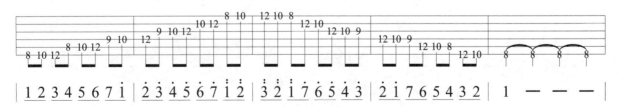

F. Re 型音階

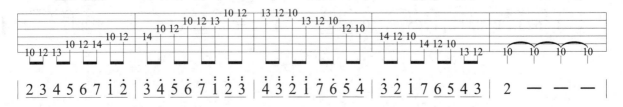

245

經典Solo

Solo 是「單獨飛行」或「獨奏」的意思，在前奏、間奏、尾奏中最突出，也最吸引人的那一段音樂主旋律，如果是吉他單音獨奏我們就稱它為「Guitar Solo」，此外如果你彈的是吉他演奏曲，即稱它為「Fingerstyle」或「Solo Guitar」，不過現在更常聽到的是「指彈吉他」。以下將幾首經典必練的 Guitar Solo 收集成一個單元方便練習，練習時會以簡譜為主，TAB 譜為輔。

❖ 範例練習（一）▶▶ ♩ = 100 「Kiss Me」

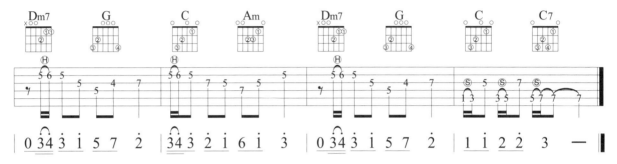

❖ 範例練習（二）▶▶ ♩ = 69 「愛很簡單」

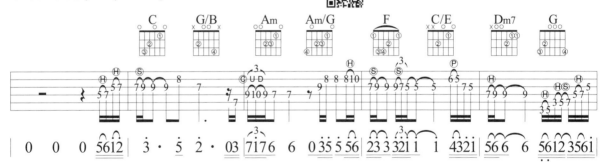

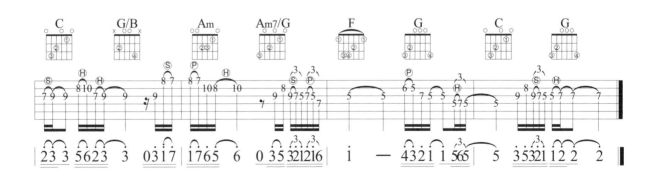

♣ 範例練習（三） ▶▶ ♩= 92　「愛我別走」

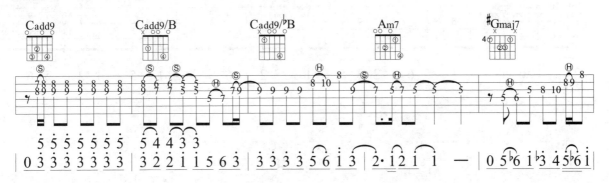

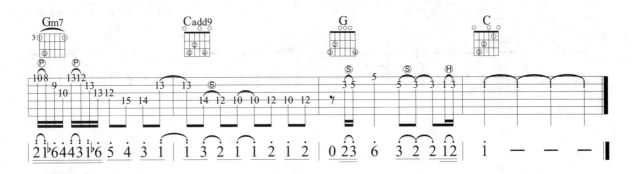

♣ 範例練習（四） ▶▶ ♩= 110　「情非得已」

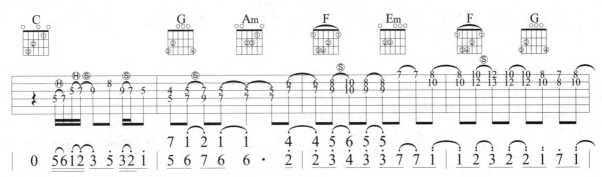

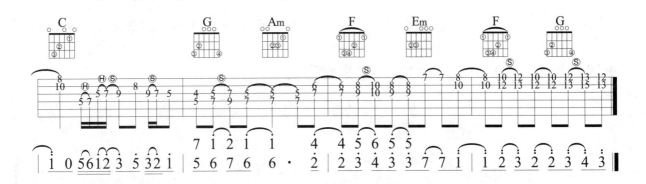

♣ 範例練習（五）▶▶ ♩＝162 「自由」

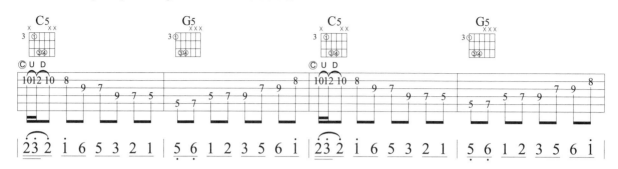

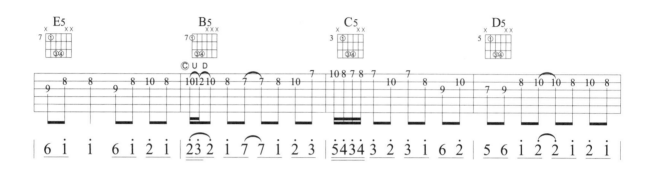

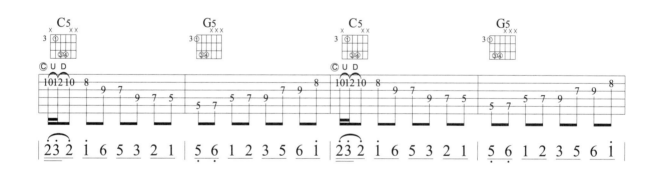

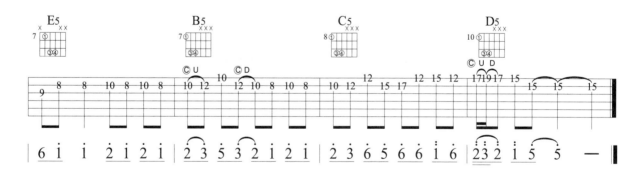

♣ 範例練習（六）▶▶ ♩＝162 「還是會寂寞」

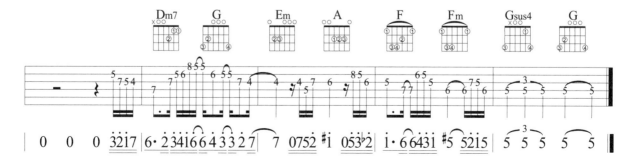

♣ 範例練習（七）▶▶ ♩=78 「小薇」

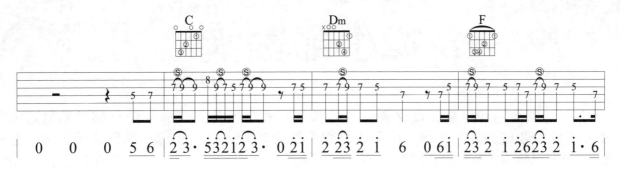

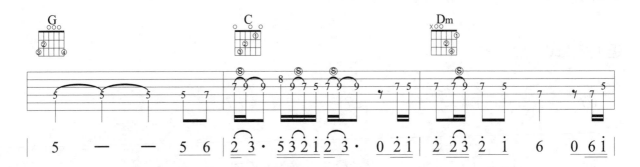

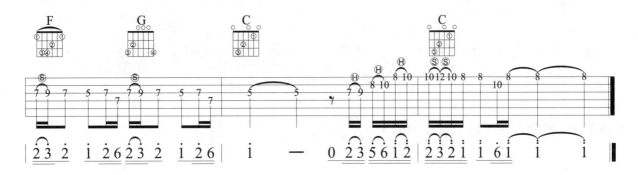

♣ 範例練習（八）▶▶ ♩=110 「愛的初體驗」

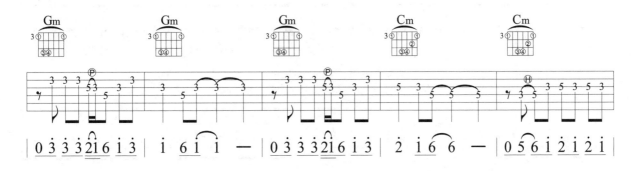

12小節藍調

12 小節藍調是 Blues 長久以來最常用的基本模式,所有的吉他手幾乎都很熟悉這種模式,所以想要成為好的藍調吉他手通常都先從這種藍調模式學起。他是使用三種主要和弦(I級、IV級、V級)的七和弦,例如 C 調裡面的 C7、F7、G7,樂曲通常是用 Shuffle的節奏來伴奏,旋律的部分則即興彈奏。

進行模式

♣範例練習(一) ▶▶

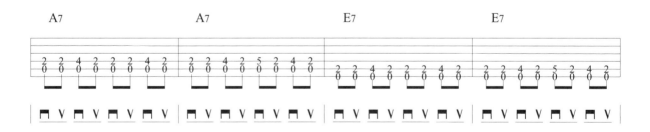

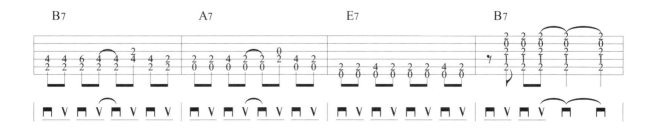

♣ 範例練習（二） ▶▶ ♩ = 200

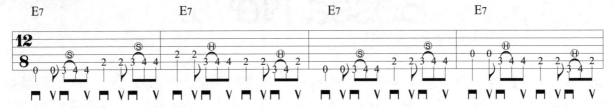

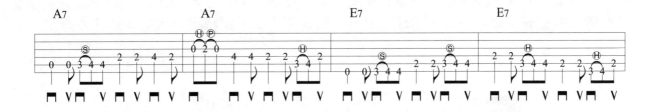

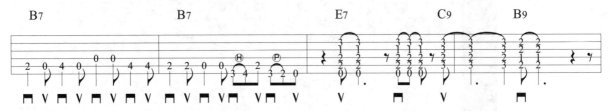

TIPS：彈奏時請注意 Pick 的方向，並搭配節拍器練習。

Bossa Nova

Bossa Nova 源自巴西，是一種結合巴西音樂與美國酷派爵士（Cool Jazz）的一種音樂，風行於南美，所以有「拉丁爵士樂」之稱。它沒有像森巴（Samba）那樣的強烈節奏感，而是呈現一種慵懶低調且浪漫的音樂風格，和弦不像爵士樂那麼複雜，是一種簡單的爵士樂。另外 II→V→I 的和弦進行模式常常使用在其中，並且使用 Swing 的節奏讓音樂帶點「搖擺」的感覺，順帶一提，這種曲風高音弦通常不彈，這樣可以增加和聲的渾厚度。

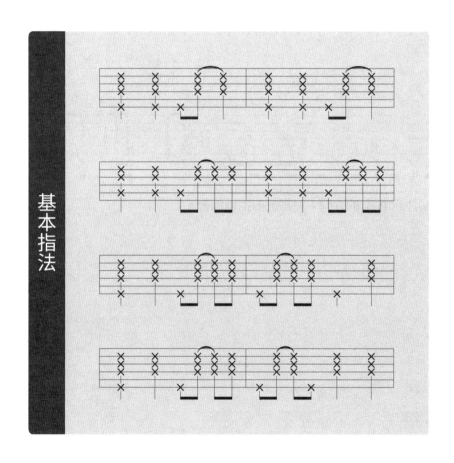

基本指法

♣範例練習（一）▶▶ ♩= 120 加入五度根音

❖ 範例練習（二）▸▸ ♩ = 120 五度根音變化

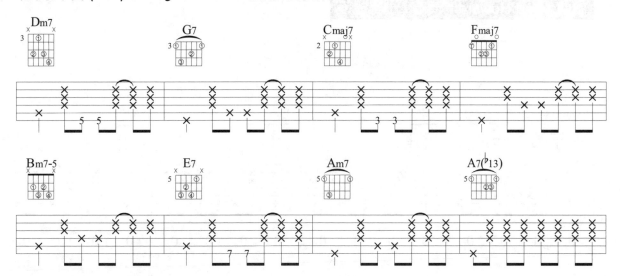

❖ 範例練習（三）▸▸ ♩ = 120

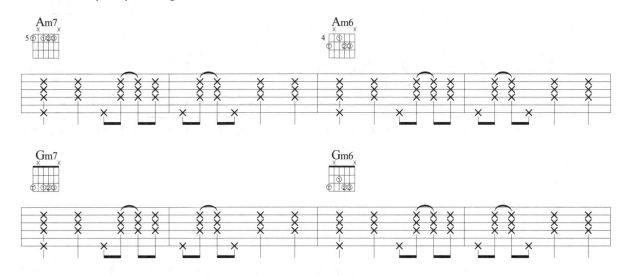

❖ 範例練習（四）▸▸ ♩ = 120

Fly Me To The Moon

詞曲 / Bart Howard　演唱 / 小野麗莎

Key : Dm
Play : Dm
Bossa Nova
4/4 ♩ = 102

| 0 0 0 0 | 0 0 0 0 | 0 0 0 0 | 0 0 0 0 ‖

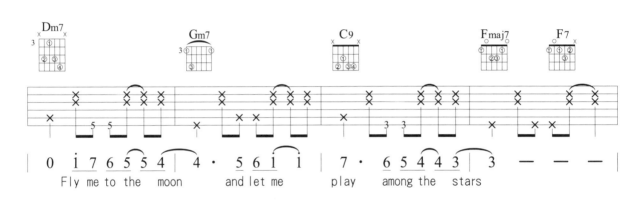

| 0 i 7 6 5 5 4 | 4 · 5 6 1 1 | 7 · 6 5 4 4 3 | 3 — — — |

Fly me to the　moon　and let me　play　among the　stars

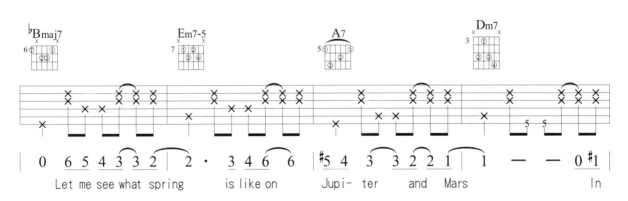

| 0 6 5 4 3 3 2 | 2 · 3 4 6 6 | #5 4 3 3 2 2 1 | 1 — — 0 #1 |

Let me see what spring　is like on　Jupi- ter　and　Mars　　　In

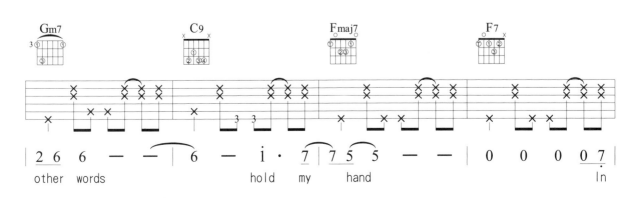

| 2 6 6 — — | 6 — i · 7 7 5 | 5 — — | 0 0 0 0 7 |

other words　　　　hold　my　hand　　　　　In

254

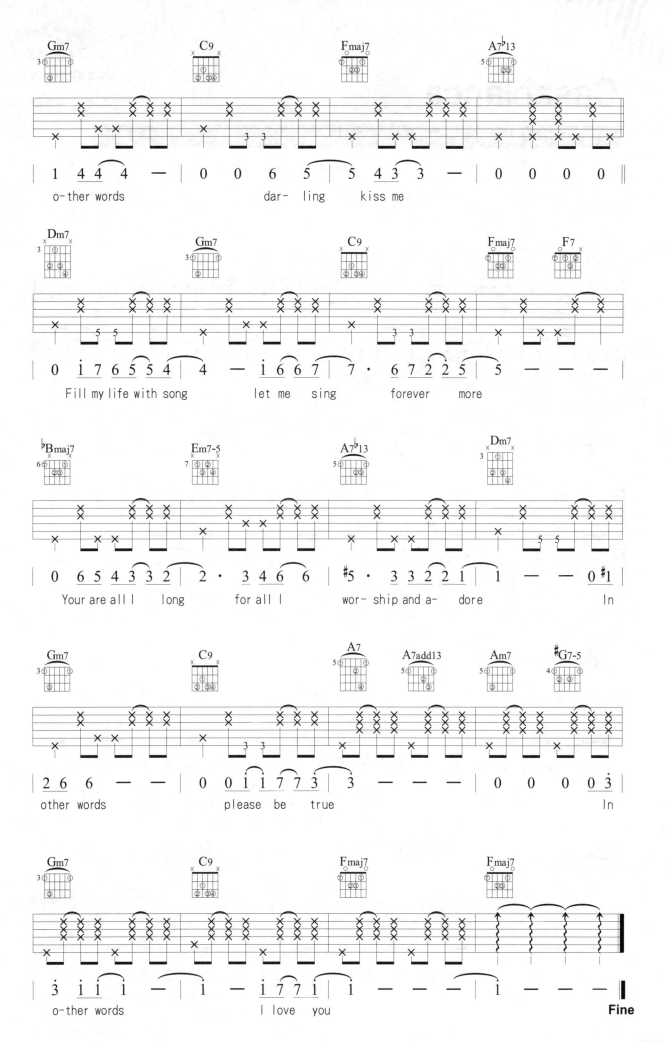

Casablanca

Key : Bm
Play : Am
Capo : 2
Bossa Nova
4/4 ♩ = 106

詞曲 / Bertie Higgins、Sonny Limbo、John Healy 演唱 / Bertie Higgins

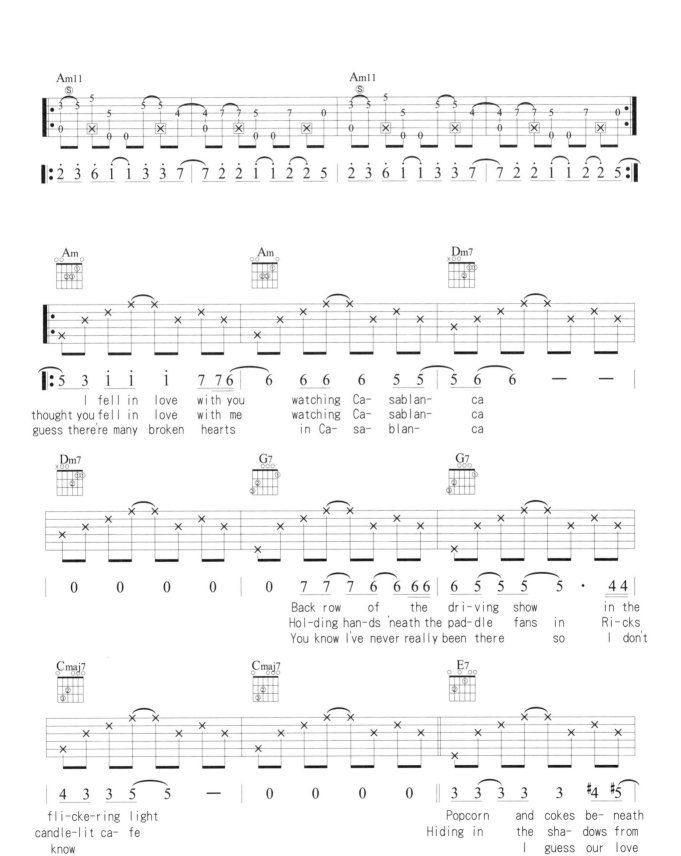

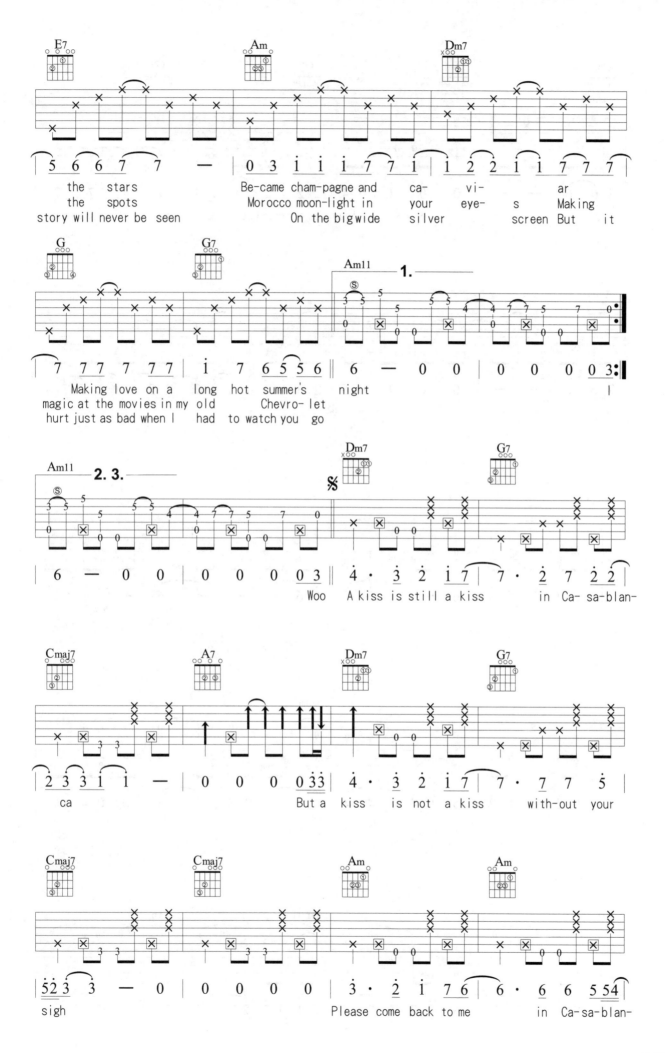

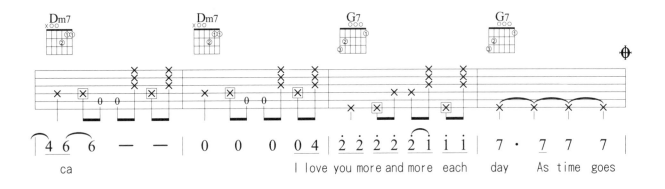

ca

I love you more and more each day As time goes

by

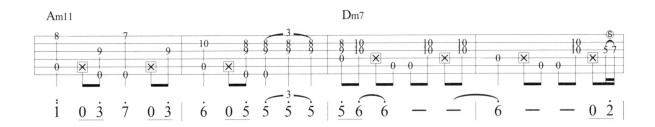

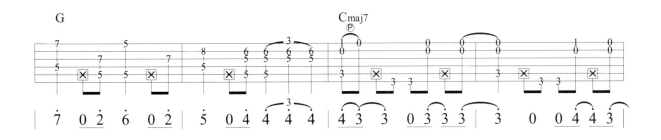

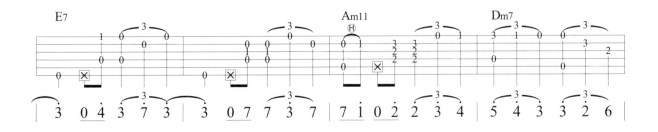

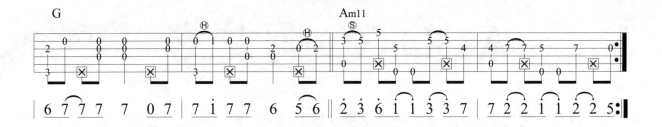

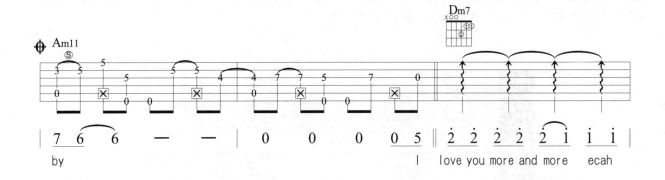

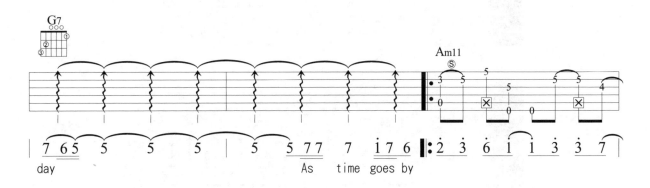

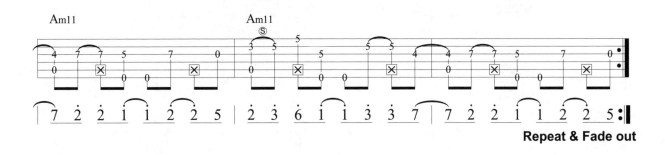

Repeat & Fade out

A GO GO 阿戈戈

A GO GO 是一種搖擺舞的節奏,這種節奏快速而活潑,帶點俏皮的感覺,彈起來既新潮又充滿活力。它的特色在於第二拍有兩個重音,分別落在第二拍的前半拍與後半拍,而第四拍的重音則與其他節奏一樣落在第四拍前半拍,練習時注意拍子的強弱與左手悶音的音效。(悶音技巧請參閱本書「第32章 切音、悶音」)

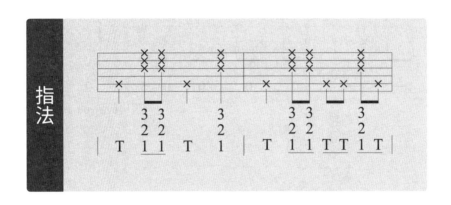

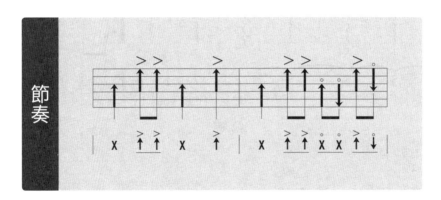

✿ 範例練習

姊姊妹妹站起來

詞/劉思銘　曲/劉志宏　演唱/陶晶瑩

Key : Gm
Play : Gm
A GO GO
4/4 ♩ = 123

262

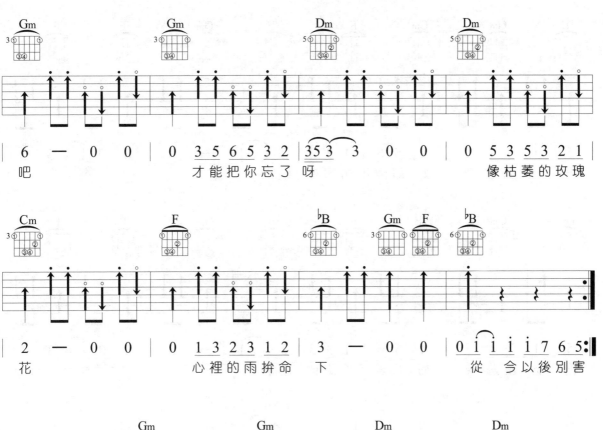

| 6 — 0 0 | 0 3 5 6 5 5 3 2 | 3 5 3‿ 3 0 0 | 0 5 3 5 3 2 1 |
吧　　　　　　　才能把你忘了　呀　　　像枯萎的玫瑰

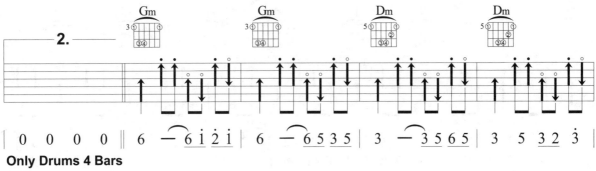

| 2 — 0 0 | 0 1 3 2 3 1 2 | 3 — 0 0 | 0 1 1 1 1 7 6 5 :‖
花　　　　　　　心裡的雨拚命　下　　　從　今以後別害

2.

| 0 0 0 0 ‖ 6 —‿6 1 2 1 | 6 —‿6 5 3 5 | 3 —‿3 5 6 5 | 3 5 3 2 3 |

Only Drums 4 Bars

| 2 —‿2 1 6 1 | 2 —‿2 1 6 1 | 6 —‿6 5 3 5 | 6 — — — | 0 1 1 1 1 7 6 5 ‖
十個男人七個 %

| 5 5 3 6 6 5 | 6 6 5 7 1 7 6 | 5 5 3 6 6 5 6‿| 6 6 5 7 1 7 6 |
傻　八個呆九個　壞　還有一個人人　愛　姐妹　們跳出來　　就算甜言蜜語

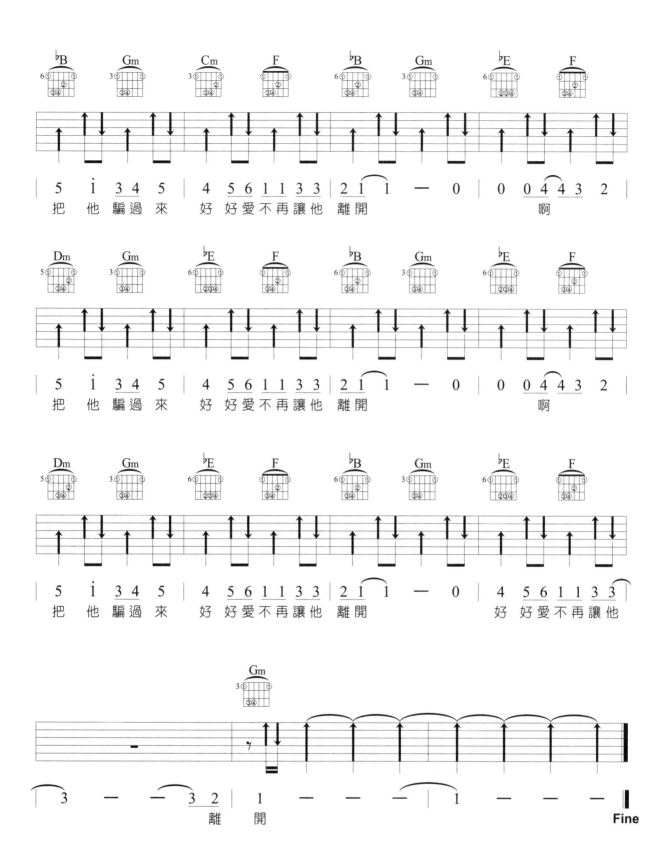

第41章 編曲觀念（五）

刷出琴韻自如的旋律

當曲子遇到較強烈的節奏時，會用刷和弦來伴奏它，這時彈奏單音與彈奏節奏通常分別會由兩把吉他彈奏出來的，但礙於常常我們都只有一把琴，此時我們需要一種既可以刷節奏同時又可以兼顧旋律的刷法。我們的做法是在該節奏中順勢撥出所需要的音，在彈奏時要注意盡量不要撥出比主旋律還高的和弦音，這樣才不至於干擾主旋律，這種刷法只要經過練習就能刷出琴韻自如的旋律。

♣範例練習 ▶▶ 崔健「花房姑娘」

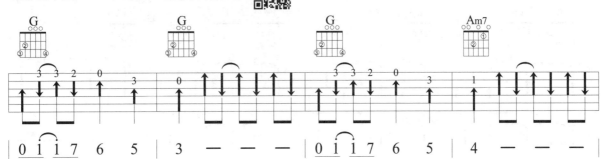

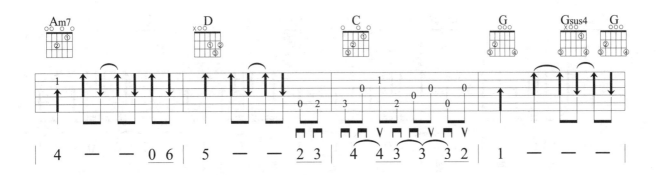

Love More

詞曲 / 畢書盡、陳又齊　演唱 / 畢書盡

Key : #C
Play : C
Capo : 1
Slow Soul
4/4 ♩ = 91

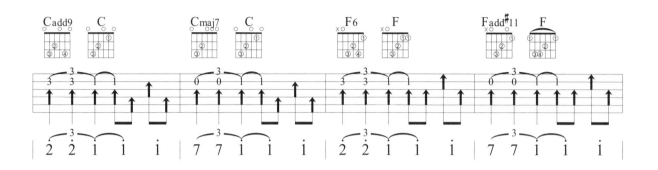

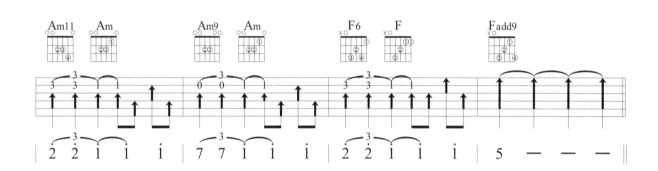

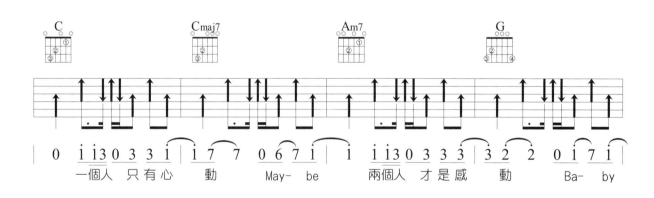

一個人 只有心 動　May- be　兩個人 才是感 動　Ba- by

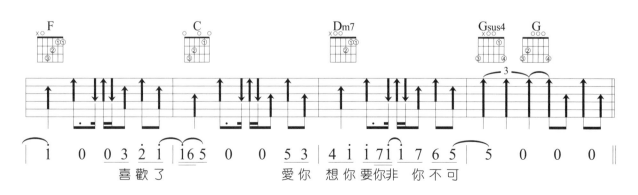

喜歡了　愛你 想你要你非 你不可

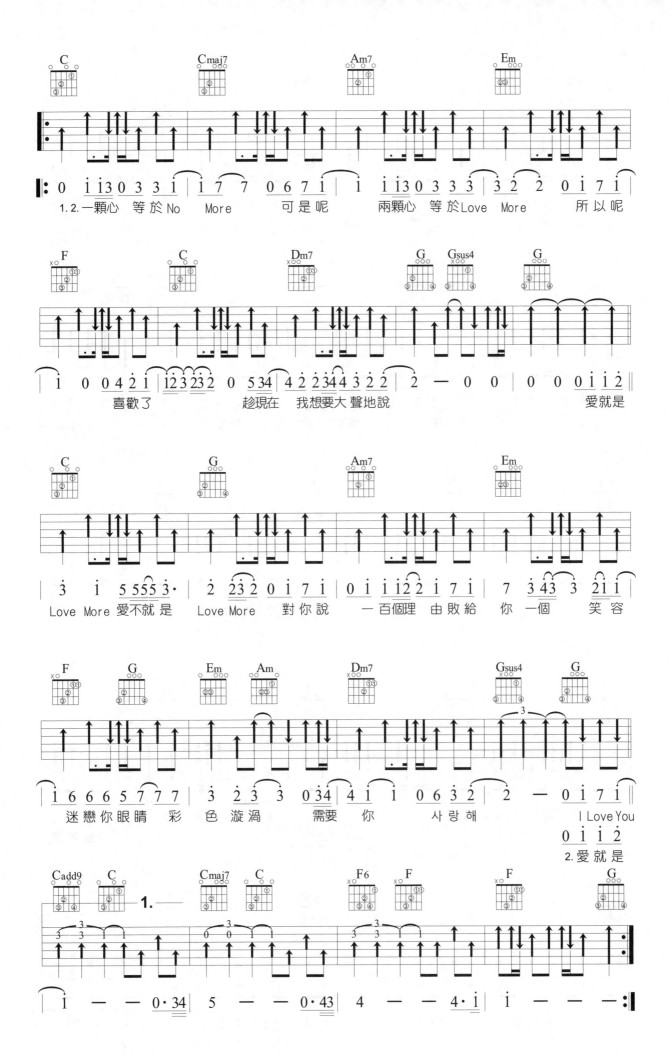

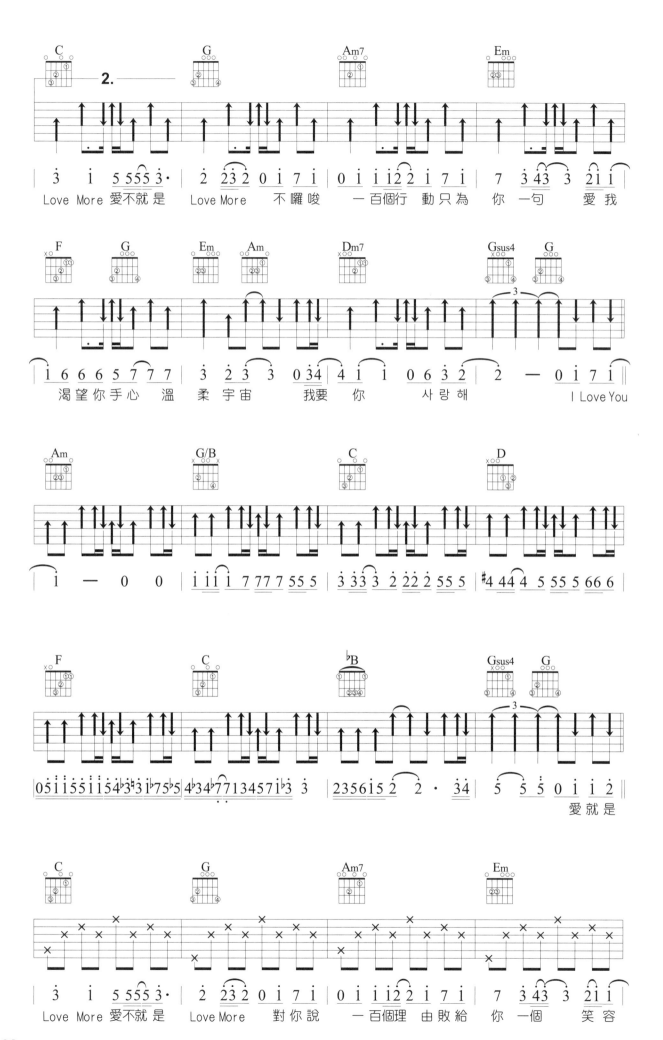

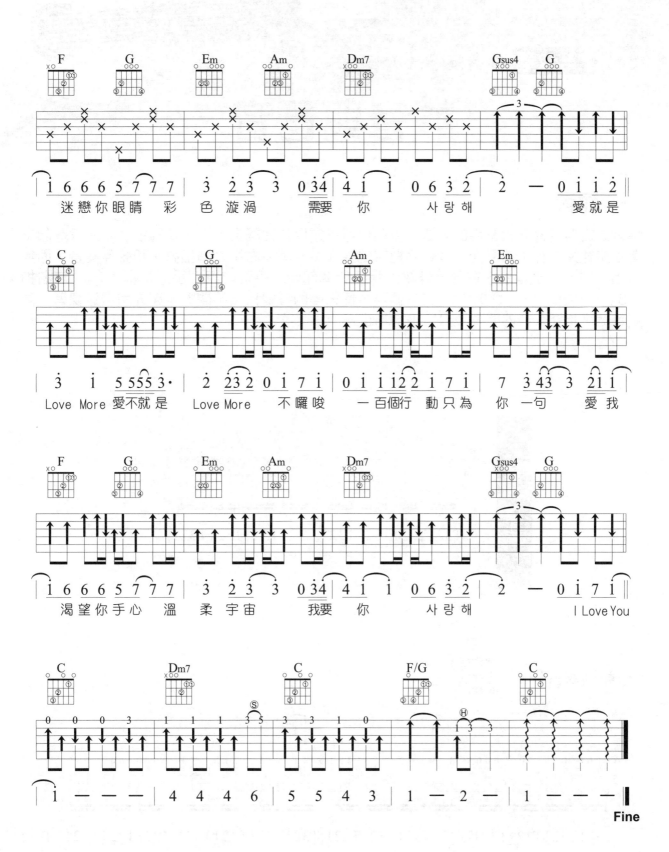

顫音與琶音

一、顫音

顫音是古典吉他非常常用的技法，我們也可以運用在民謠吉他上，這種技法讓人家聽起來有主旋律又有伴奏的感覺，像是兩把吉他的演奏。其中右手大拇指彈奏和弦伴奏音，而無名指、中指、食指依序在同一條弦上彈奏旋律部份，練習時讓右手大拇指（T）、無名指（3）、中指（2）、食指（1）交替循環，使細碎的琴聲持續不間斷，起先用慢速練習，直到每個手指運動時的間隙及力度平均為止。

✿ 範例練習（一）

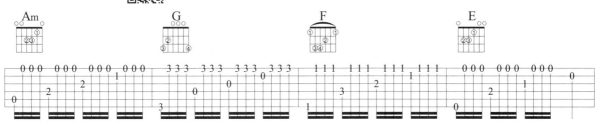

二、琶音

琶音在吉他彈奏上是一個重要的表現方式，這種彈法聽起來宛如使用 Pick 慢慢地向下刷弦，但是其實是用手指頭撥出來的，琶音可以使曲子更加柔和綿密，同時和弦的黏稠度也更高。而琶音有兩個音的琶音，如：T1、T2、T3、12、13、23 的琶音；三個的琶音，如：T12、T13、T23、123 的琶音；四個的琶音有 T123，此外更可以彈出五個音或六個音的琶音，但是筆者認為四個音的琶音就已經很足夠了，要注意琶音時每個音的音色，音量要相同，才會達到最佳的效果。練習時將右手同時擺在正確的弦上，依次將手指頭由大拇指開始往外翻出，直到琶音流暢為止。

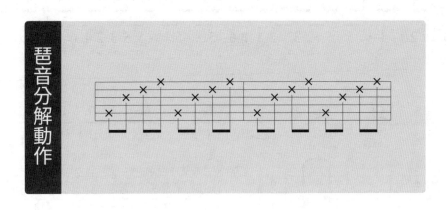

❖範例練習（二）▶▶ 「卡農」

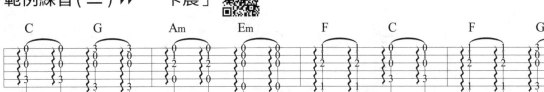

菊花台

詞／方文山　曲／周杰倫　演唱／周杰倫

Key：#F - #G
Play：G - A
各弦調降半音
Slow Soul
4/4 ♩= 68

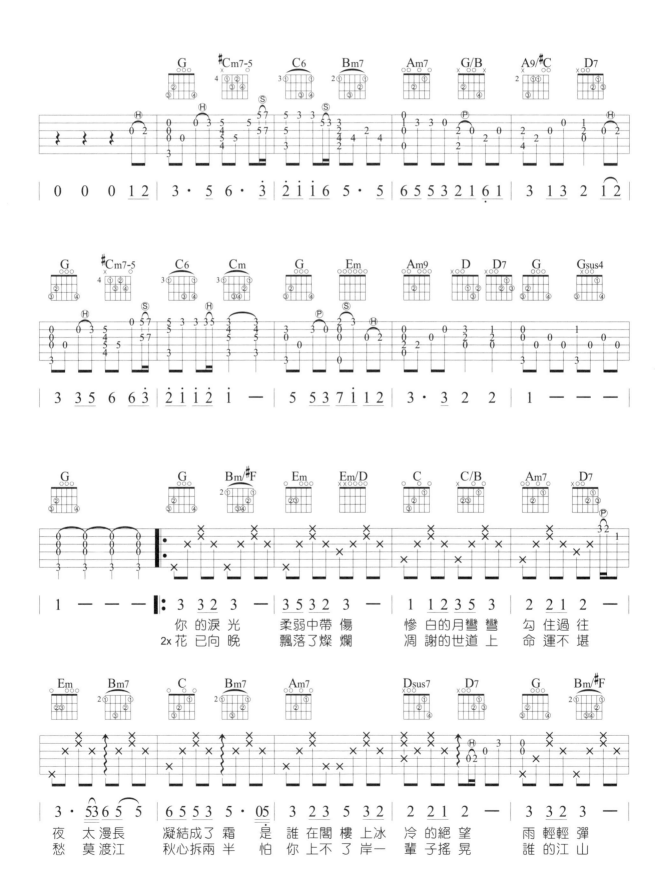

你 的淚 光　柔弱中帶 傷　慘 白的月彎 彎　勾 住過 往

2x 花 已向 晚　飄落了燦 爛　凋 謝的世道 上　命 運不 堪

夜 太漫長　凝結成了霜 是 誰 在閣 樓 上冰 冷 的絕 望　雨 輕輕 彈

愁 莫渡江　秋心拆兩 半 怕 你 上不 了 岸一 輩 子搖 晃　誰 的江 山

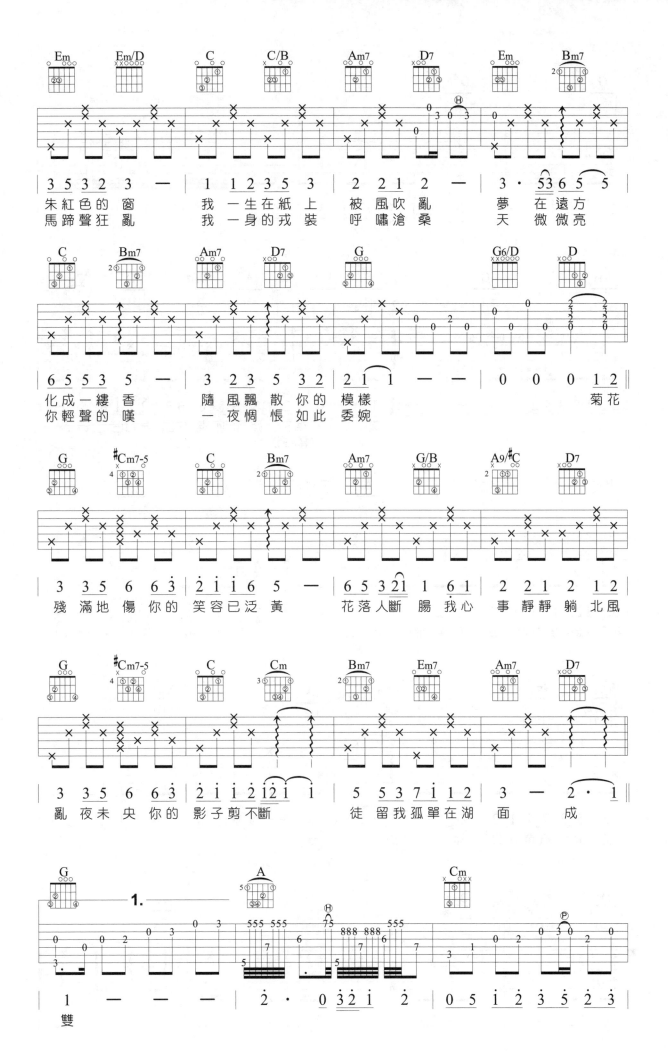

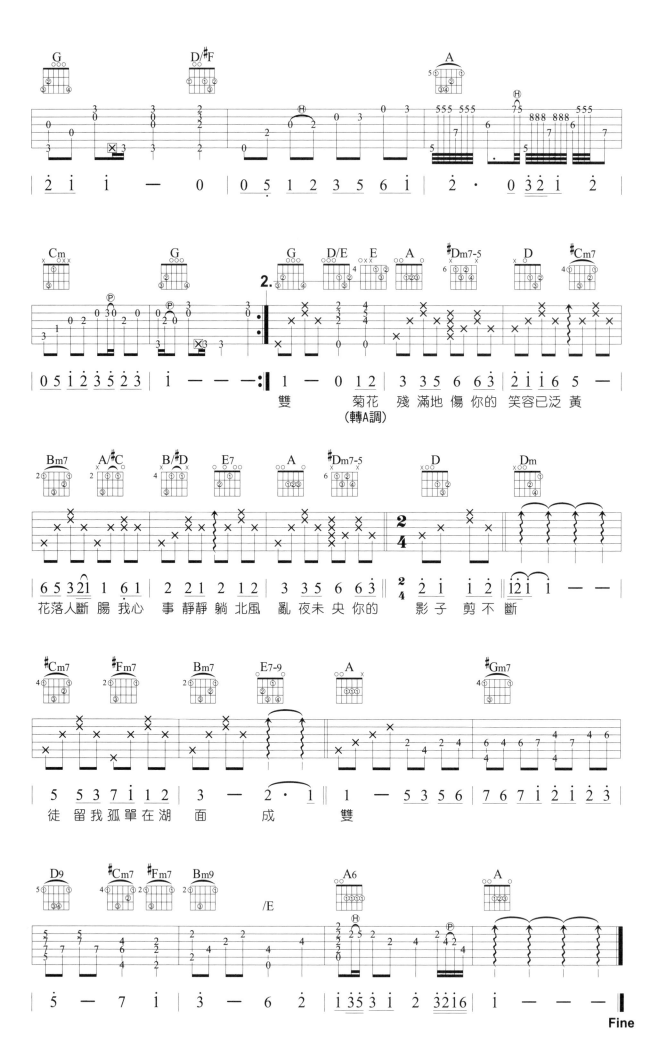

Slapping & Tapping 拍弦、點弦

一、敲（拍）弦法

敲（拍）弦「Slap」這種技巧是Bass手常用的技法，現在「Slap」已經是吉他手常用的手法，日本吉他大師Kotaro Oshio（押尾光太郎）就常用這種技法，像是〈Fight〉這首曲子就是一首「Slap」的名曲。「Slap」跟「打板」不同的地方是「Slap」在拇指敲完弦後會有旋律音，打板則只會出現「恰」的音效。通常「Slap」只用大拇指去敲Bass音，也可以用食指或中指拍泛音。以下範例使用大拇指敲弦（右下圖），敲弦時「放鬆」敲，讓大拇指敲弦後快速「反彈」離開弦，就可以敲出又厚又重帶點金屬聲的Bass音。

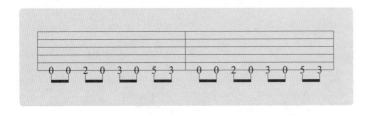

二、點弦

點弦（Tapping）是直接靠手指用力點擊琴弦而發出聲響的技巧，其原理跟搥弦很像，不同的是搥弦需要先撥弦再搥弦，而點弦是直接從空中搥弦。這種點弦可以用左手點，也能用右手點，雙手一起點弦的技巧能夠讓你演奏得非常快，此技巧通常會使用在電吉他的快速彈奏上。

以上為雙手點弦法，先在指版上使用左手食指按壓第五格，再用右手點十二格的位置，點弦完成後順勢往下撥，撥出第五格的音，最後使用左手小指再搥出第八格的音，經過練習後將速度加快，可以得到非常華麗的旋律。

三、泛音拍弦

泛音拍弦（Harmonic Slapping）指的是在所有可發出泛音的「琴格位置上」（泛音位置請參閱本書「第31章 泛音」），使用右手食指或中指拍出泛音，拍弦的重點在於當右手指拍下琴弦之後，手指頭必須要迅速反彈離開弦，才不至於拍不出聲音。通常記號為「T.H.」意思為Touch Harmonic。本書中的演奏曲〈有點甜〉就是使用這種技巧。

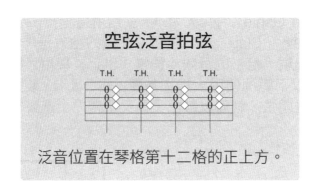

空弦泛音拍弦

泛音位置在琴格第十二格的正上方。

❖範例練習▶▶ ♩= 60

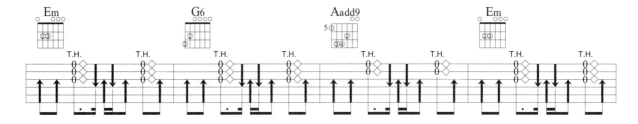

276

第44章 和弦樂理篇(一)

音程線與度的算法

定義

完全一度、完全四度、完全五度、完全八度為較純美的和聲,即完全諧和音程,所以加上「完全」兩個字,有些書則稱它為純一度、純四度、純五度與純八度。了解度的算法對和弦組成的計算很有幫助。

完全一度為兩個同樣的音也就是音程為零。例如:Do到Do、Re到Re、Mi到Mi,兩音的距離為零。

音程線	將大調音階排列在一條線上,分別標出每一個音的距離,我們稱它為「音程線」。
度	計算音程距離的單位我們稱它為「度」,如下圖所示。

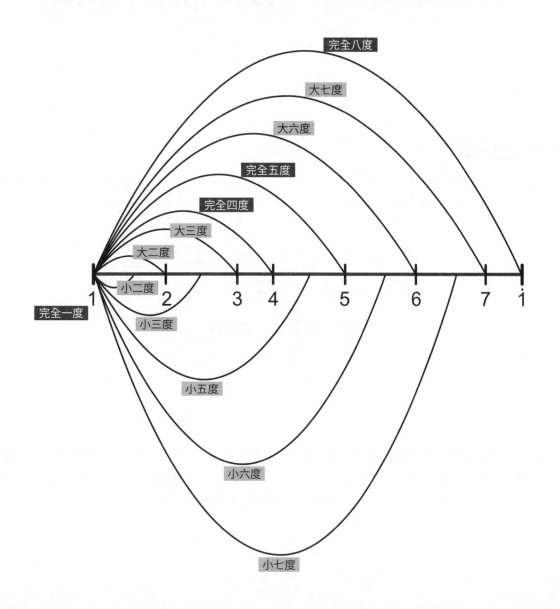

三和弦

當一個音配上三度、五度的音構成的和弦稱為三和弦，三和弦的種類有大三和弦、小三和弦、增三和弦、減三和弦。其最低音稱為「根音」，中間音為「三度音」，最高音為「五度音」。而三度音又分大三度（2個全音）與小三度（1個全音又1個半音），其定義在本書「第44章 音程線與度的算法」中有詳細解說。

一、大三和弦

當使用大三度堆疊中間音此時音程結構為「大三度+小三度」，則稱為大三和弦。以C和弦為例，和弦名唸作Cmajor，記為C。

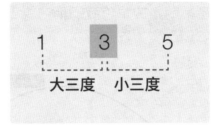

二、小三和弦

使用小三度堆疊中間音，此時音程結構變為「小三度+大三度」則稱為小三和弦。以Cm和弦為例，和弦名唸作Cminor，記為Cm。

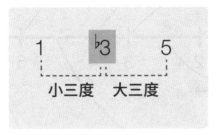

簡單來說，若將大三和弦的中間音降半音，則可以馬上推出小三和弦。以G和弦來舉例，它組成音為「5-7-2」，將中間音降半音（♭7），則可以得到Gm的組成音（5，♭7，2）。反之，若和弦為Fm（4，♭6，1），只要將中間音升半音，則可以推出F（4，6，1），以此類推。

三、減三和弦

減三和弦的結構為「小三度+小三度」。以Cdim為例，和弦名稱為減三和弦，記為Cdim
或C⁻。

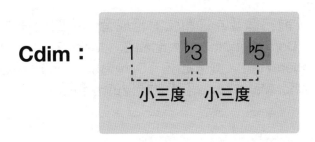

四、增三和弦

增三和弦的結構為「大三度+大三度」。以Caug為例，和弦名稱為增三和弦，記為Caug
或C⁺。

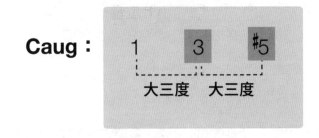

增三和弦因為每音的距離相同，所以會有同音異名的狀況，如Caug = Eaug = ♯Gaug。

七和弦

七和弦是由四個音組成，前三個音為三和弦的組成音，第四個音為7度音，常用的七和弦可分為五種：屬七和弦（Dominant 7th）、大七和弦（Major 7th）、小七和弦（Minor 7th）、半減七和弦（Half-diminished 7th）、減七和弦（Diminished 7th）。除上述五種常見的七和弦外，還有小大七和弦（Minor Major 7th）等其他類型的七和弦。

一、屬七和弦

指由大三和弦加上一個小七度音所組成，記為C7、D7、E7…，以下和弦結構以C7為例。

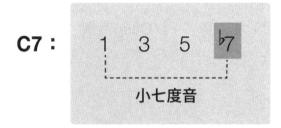

二、大七和弦

指由大三和弦加上一個大七度音所組成的和弦，記為CM7或Cmaj7、DM7或Dmaj7、EM7或E△7…，以下和弦結構以Cmaj7為例。

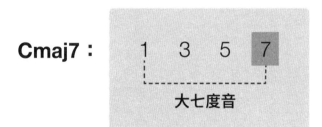

三、小七和弦

指由小三和弦再加上一個小七度音所組成的和弦，記為Cm7、Dm7、Em7…，以下和弦結構以Cm7為例。

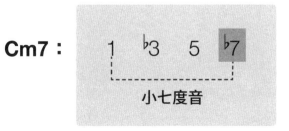

四、小大七和弦

指由小三和弦加上一個大七度音所組成的和弦，記為Cm+7或CmM7、Dm+7或DmM7、Em+7或EmM7⋯，以下和弦結構以Cm+7為例。

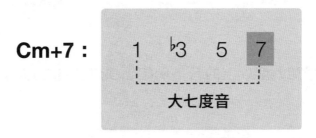

五、半減七和弦

指由減三和弦加上一個小七度音所組成的和弦，記為Cm7-5或Cm7(♭5)、Dm7-5或Dm7(♭5)、Em7-5或Em7(♭5)⋯，以下和弦結構以Cm7-5為例。

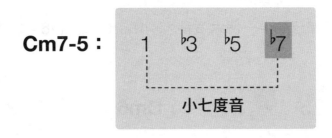

六、減七和弦

指由減三和弦加上一個減七度音組成的和弦，記為Cdim7或C7、Ddim7或D7、Edim7或E7⋯，也可視為全由小三度所組成。因為每個組成音的距離相同，所以會出現同音異名的狀況，像是Cdim7 = ♭Edim7 = ♭Gdim7 = Adim7。以下和弦結構以Cdim7為例。

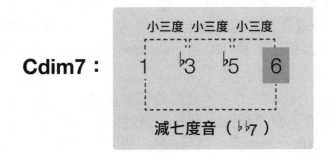

附加和弦

一、Added 和弦

是指以三和弦為基礎,增加九度以上的音,例如:Cadd9或Cadd11。以下和弦結構以Cadd9為例。

Cadd9: 1 3 5 2̇

加上九度音

二、六和弦

是指一個大三和弦或小三和弦加上一個六度音,例如:C6或Cm6。以下和弦結構以C6及Cm6為例。

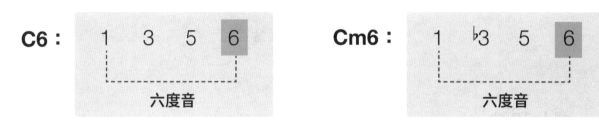

C6: 1 3 5 6

六度音

Cm6: 1 ♭3 5 6

六度音

三、掛留和弦

掛留和弦(Suspended Chord)最常見的做法是將音階上的第4音取代原本的3音,使之距離根音為完全四度所形成的和弦(Sus4 Chord),因其3音被取代,沒有大和弦與小和弦的聲響,因此和弦聽起來較為中性。掛留和弦會帶來緊張的感覺,古典樂理作用是增加音樂的張力(Tension),所以在和弦的彈奏上,需要再解決(Release)回到原本的和弦;但爵士樂理就可不解決。此和弦記為Csus4、Dsus4、Esus4,sus4有時候也會只寫成「sus」。

這種和弦的進行通常為C-Csus4-C,也就是說彈完掛留和弦後必須回到原和弦,不過現代的流行歌或爵士歌也有不回原和弦的例子,這就好像小時候在鄉下吊掛在樹上時媽媽叫你趕快下來,但是小朋友不想下來,媽媽說:「那就掛著吧!」,另一種掛留和弦為Csus2是以二度音取代三度音。以下以Csus4、Csus2為例。

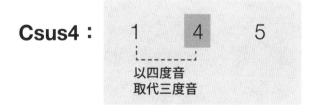

Csus4: 1 4 5

以四度音
取代三度音

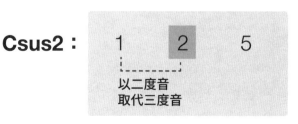

Csus2: 1 2 5

以二度音
取代三度音

延伸和弦

在屬七和弦（如G7）之後繼續往九度、十一度與十三度音堆疊的和弦，我們稱它為延伸和弦。在流行歌曲中，通常它的作用是替換歌曲裡的五級屬七和弦，將屬七和弦置換成九和弦，十一和弦或是十三和弦，其目的是增加歌曲的聲響效果。而延伸在爵士曲子中則不一定在五級，可以說是到處可見。現在的流行歌曲也常常把歌曲爵士化了。

由下圖可以看出，因為延伸和弦是往上堆疊上去的，所以十三和弦等於十一和弦加上十三度音、十一和弦等於九和弦加上十一度音、而九和弦等於七和弦加上九度音，而了解這種關係之後，其實你只要學會十三和弦就等於學會十一和弦、九和弦與七和弦了。

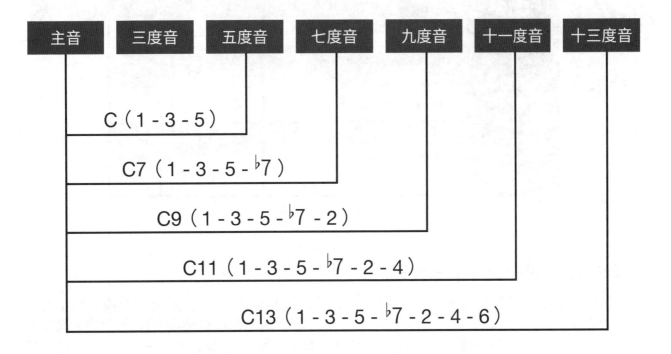

一、變化和弦 (Altered Chords)

和弦進行時有時為了顧及到和聲，偶爾會將和弦中的某些音作升降調整，稱為變化和弦。一般來說在變化的那個音前面加上一個「+」代表升半音，或是一個「-」代表降半音。舉例來說，C11-9的意思就是把十一和弦的九度音降半音，此和弦名稱為十一減九和弦。下圖以C11-9和弦為例。

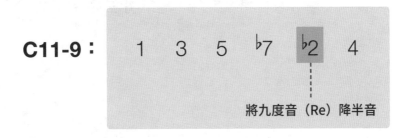

二、和弦速記法

(1)公式一：原本的七和弦 + 二級小三和弦

當和弦組成音很多的時候，如十三和弦一共有七個音，很難記得起來，而在樂譜上需要能快速判讀和弦，這時要用一些技巧，舉例來說C13組成音為（1，3，5，♭7，2，4，6），不難發現它是一個C7（1，3，5，♭7）+Dm（2，4，6）的組合。如果在鍵盤上可以很簡單的左手按一個C7，右手按一個Dm就可以得到C13。所以十三和弦的公式可視為原本的七和弦+二級小三和弦。如下表分析：

	主音	三度音	五度音	七度音	九度音	十一度	十三度
C13	C7				Dm		
	1	3	5	♭7	2	4	6
Cm13	Cm7				Dm		
	1	♭3	5	♭7	2	4	6
C△13	C△7				Dm		
	1	3	5	7	2	4	6

(2)公式二：減一加一小三大三

這次以 G13 為例比較容易看出其規則，如下圖我們從和弦的主音（5）減掉一個全音可以得到一個小七度音（4），之後我們又從主音加一個全音可以得到九度音（6），再從九度音（6）往後推算一個小三度可以得到十一度音（1），最後再從十一度音（1）往上推算一個大三度便可得到一個十三度音（3）這樣就大功告成了，我們這裡用一個小口訣來速背它：「減一加一小三大三」。

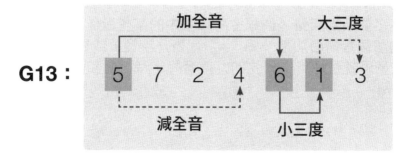

孤獨的總和

詞曲 / 吳汶芳　演唱 / 吳汶芳

Key : E
Play : D
Capo : 2
Slow Soul
4/4 ♩ = 56

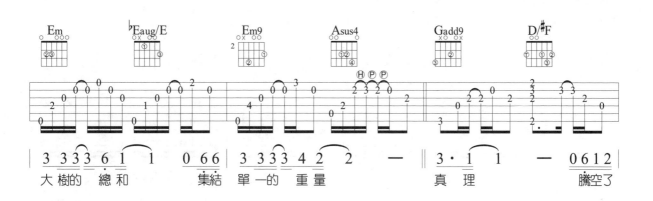

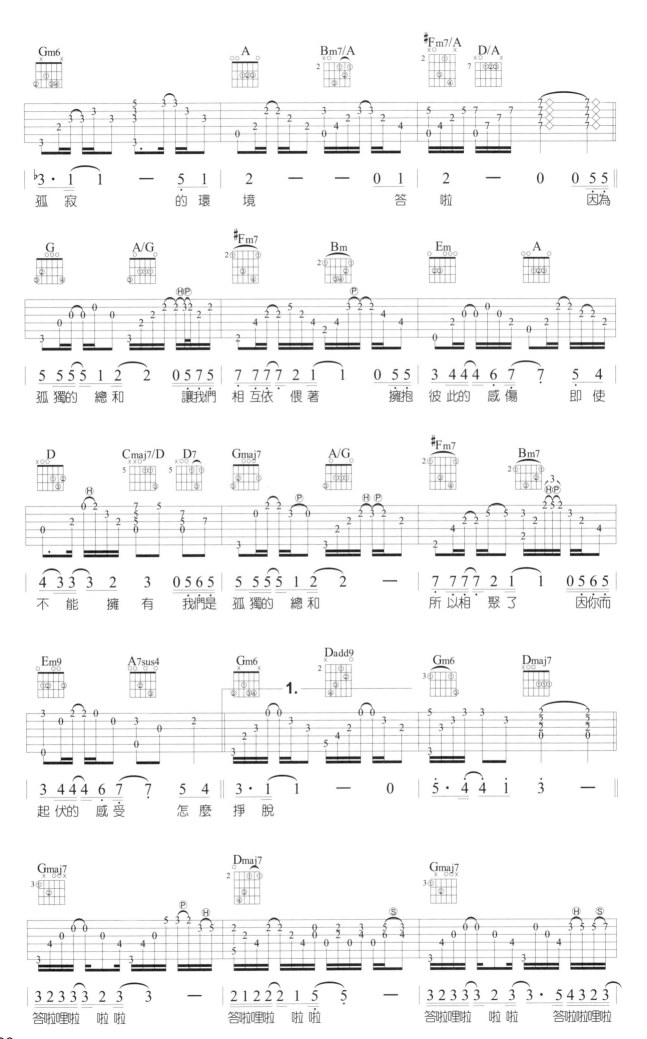

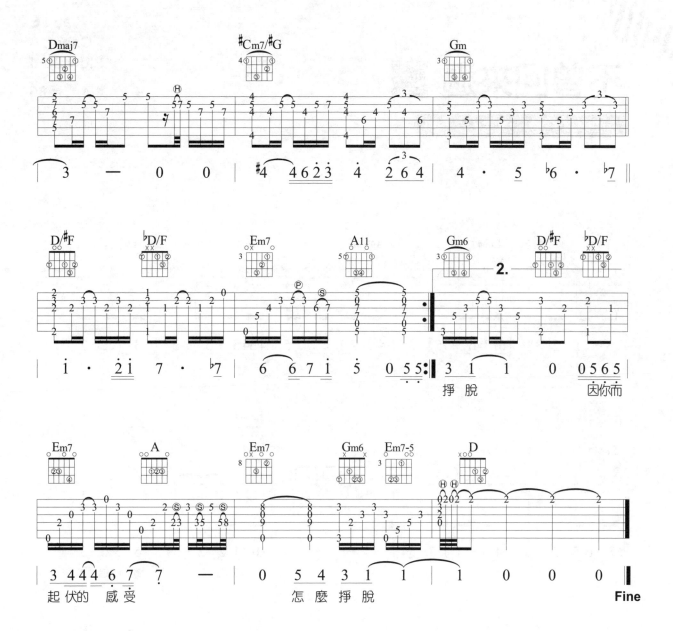

不曾回來過

詞曲/陳鈺羲　演唱/李千那

Key : ♭A
Play : E
Capo : 4
Slow Soul
4/4 ♩ = 85

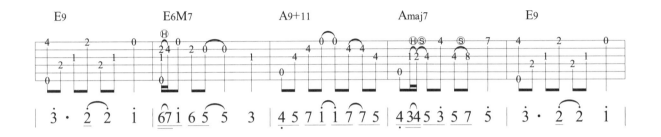

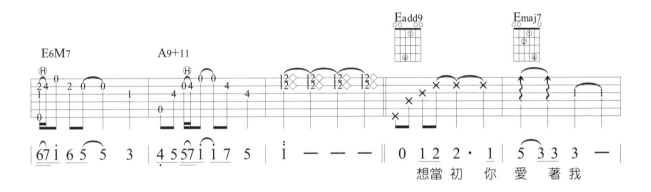

想當初 你愛著我

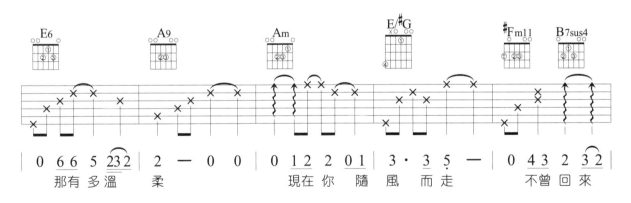

那有多溫　柔　　　現在你隨風而走　　不曾回來

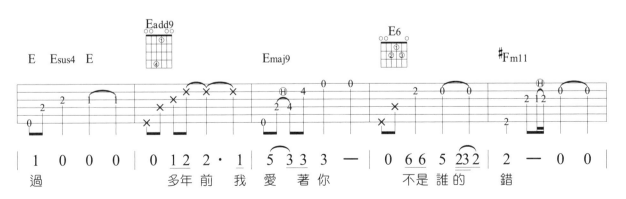

過　　　　多年前我愛著你　　不是誰的　錯

288

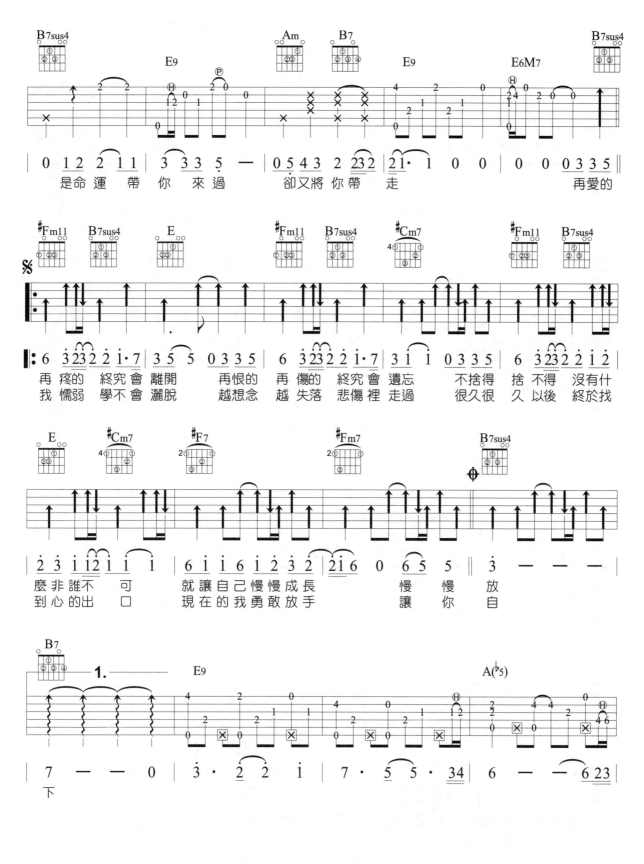

是命運帶你來過　卻又將你帶　走　　　　再愛的

再疼的　終究會離開　再恨的　再傷的　終究會遺忘　不捨得　捨不得　沒有什
我懦弱　學不會灑脫　越想念　越失落　悲傷裡走過　很久很　久　以後　終於找

麼非誰不　可　就讓自己慢慢成長　慢　慢　放
到心的出　口　現在的我勇敢放手　讓　你　自

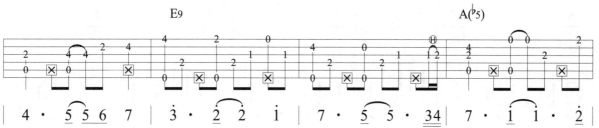

289

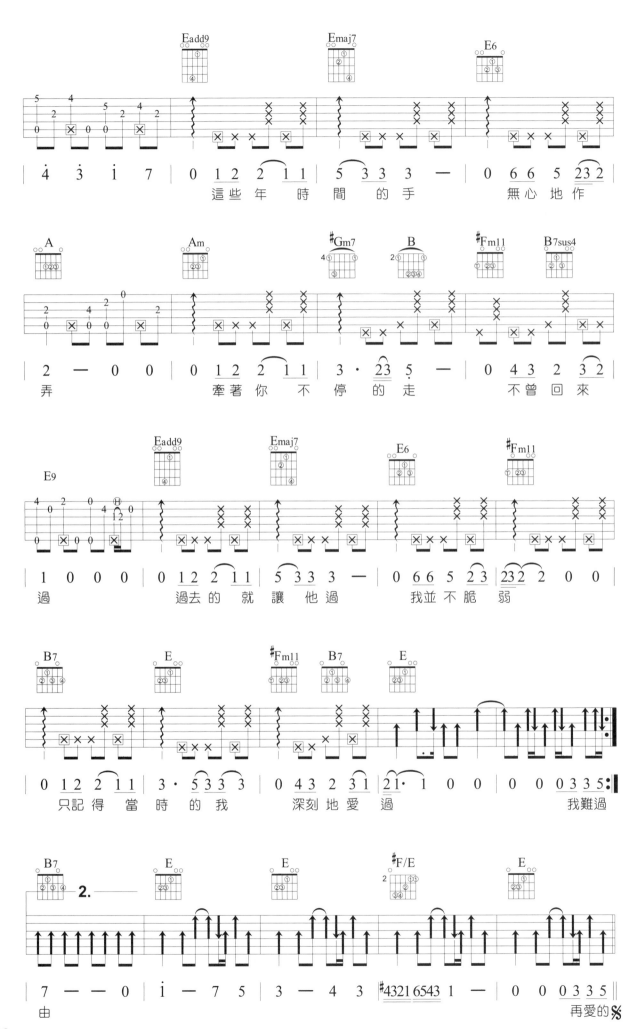

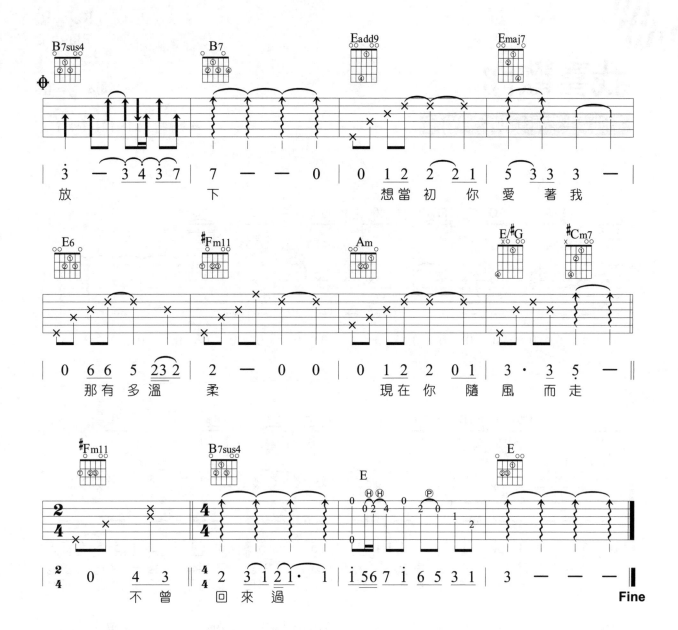

我喜歡你

詞曲 / 洪安妮　演唱 / 洪安妮

Key : #C
Play : C
Capo : 1

4/4 ♩ = 66

參考節奏：| x ↑↓ ↑↑↓ ↑↓x ↑ x |

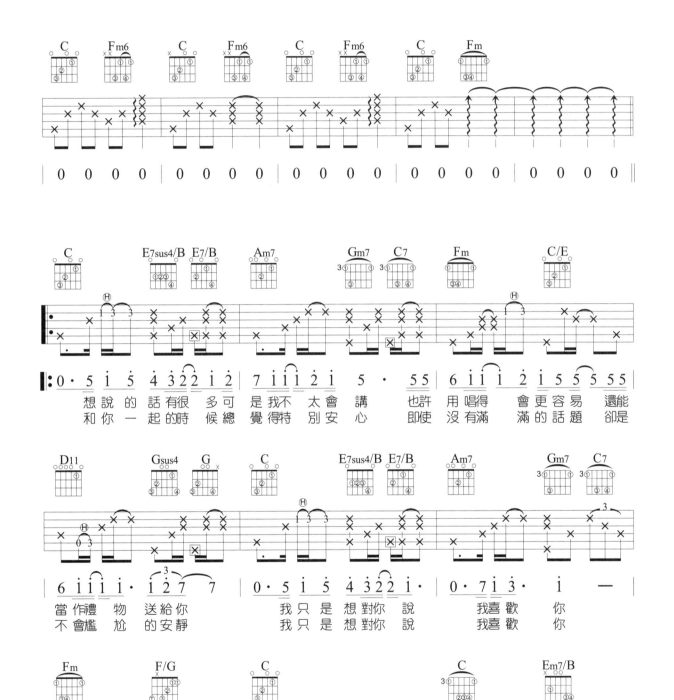

想說的話有很多可是我不太會講　也許用唱得會更容易　還能
和你一起的時候總覺得特別安心　即使沒有滿滿的話題　卻是

當作禮物送給你　我只是想對你說　我喜歡你
不會尷尬的安靜　我只是想對你說　我喜歡你

沒什麼特別的原因　　　　　因為你會替我高興偶
都是很簡單的原因

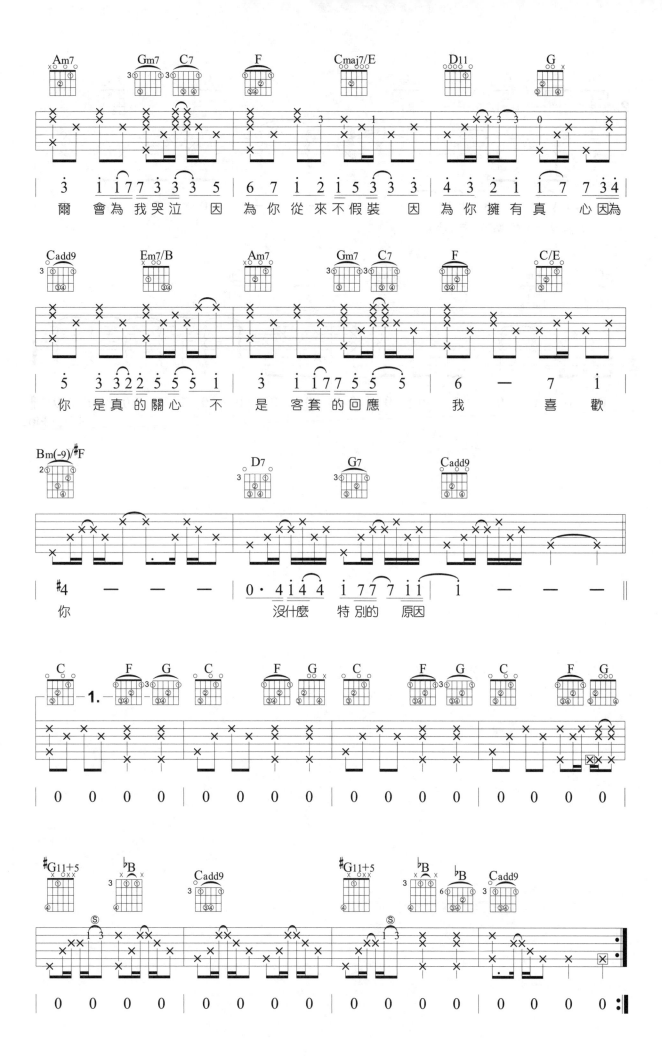

爾 會 為 我 哭 泣 因 為 你 從 來 不 假 裝 因 為 你 擁 有 真 心 因 為

你 是 真 的 關 心 不 是 客 套 的 回 應 我 喜 歡

你 沒什麼 特 別 的 原因

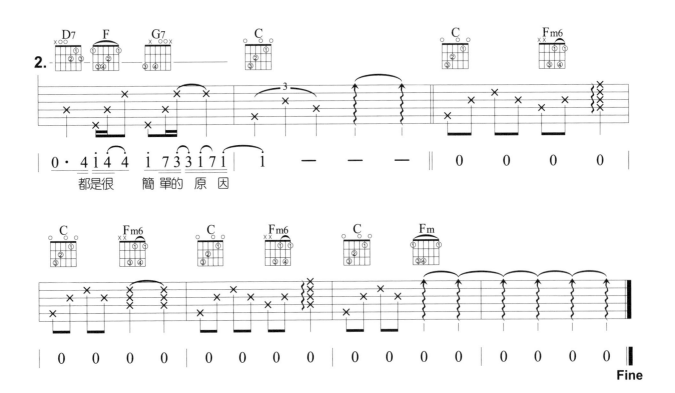

都是很　簡單的　原　因

Fine

和弦進行的修飾

當歌曲的和弦太過於簡單乏味、沒有變化的時候,我們會使用一些技巧將和弦修飾一下,使和弦進行聽起來更有旋律感,讓它不至於枯燥單調。除了使用「經過音」讓和弦連接更流暢以外,我們還可以修飾和弦的進行,如果一個和弦用太久產生枯燥感,像是範例練習(一)的 C 和弦用了四小節,這個時候我們會找出與 C 同類型的和弦來修飾它,如 Cadd9、Cmaj7、C7、C6、Caug、C9 或使用掛留和弦來修飾。這種修飾法可以在刷和弦的時候使用,如範例練習(一)、(二),也可以將它編入演奏曲如範例練習(三),以下我們將舉例說明。

✤ 範例練習(一)

修飾前和弦進行

修飾後和弦進行

✤ 範例練習(二)

修飾前和弦進行

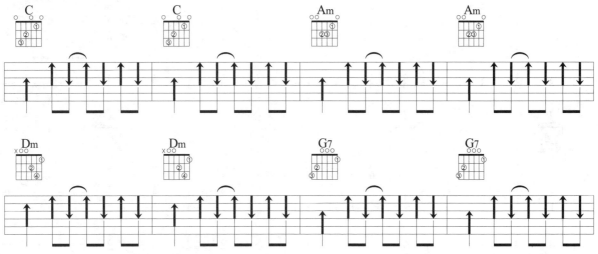

修飾後和弦進行

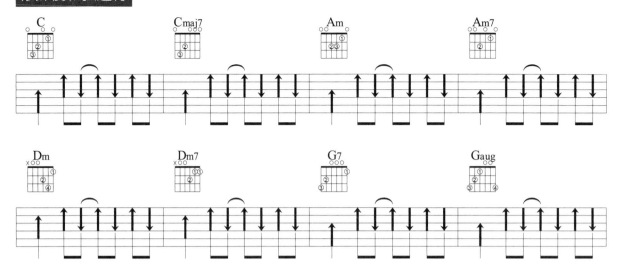

❖範例練習（三）▶▶ 「Jingle Bell」

修飾前和弦進行

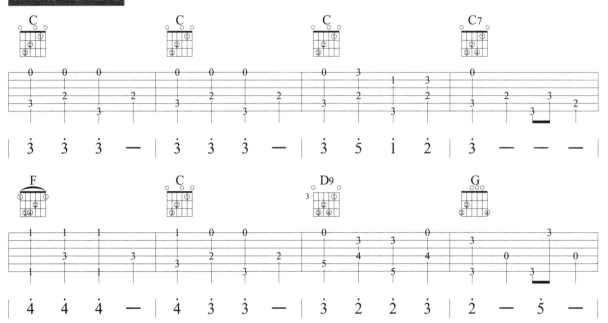

修飾後和弦進行

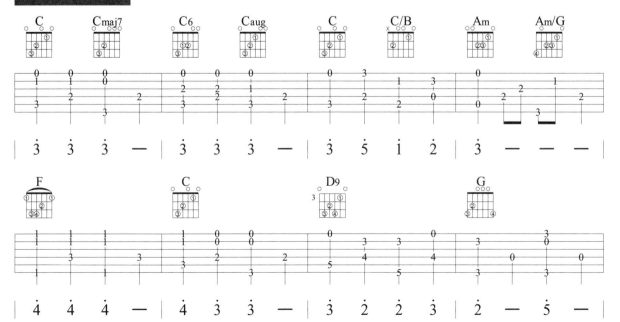

聽見下雨的聲音

詞／方文山　曲／周杰倫　演唱／魏如昀

Key : A
Play : G
Capo : 2
Slow Soul
4/4 ♩= 84

竹

籬上停留著蜻　蜓　　玻璃瓶裡插滿小　小　森　林

青春嫩綠的很　　鮮明　　百

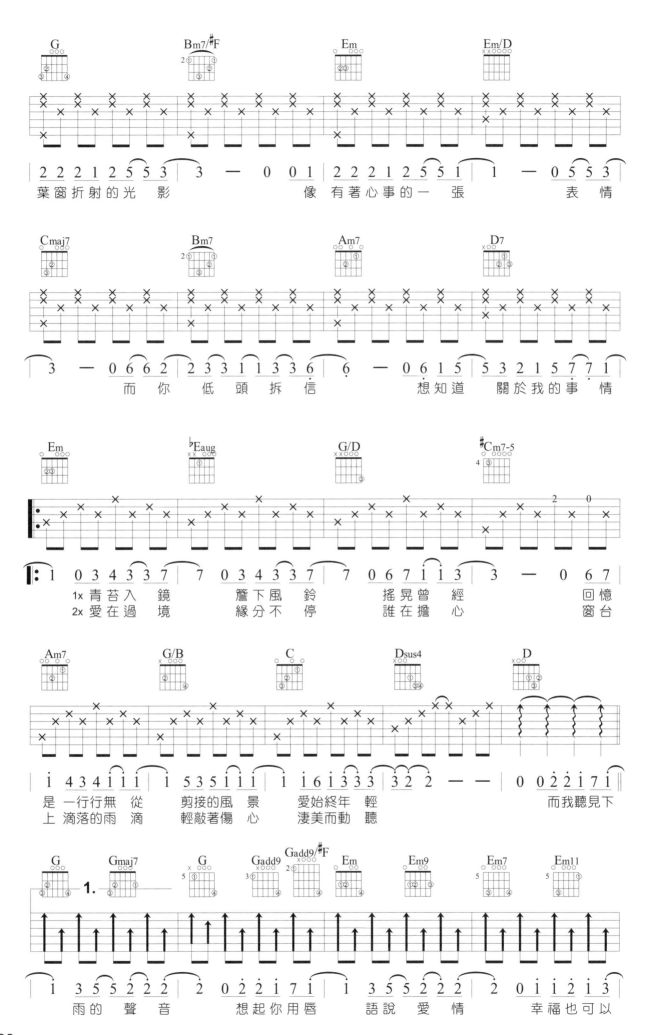

葉窗折射的光 影　像　有著心事的一 張　表 情

而 你 低 頭 拆 信　想知道　關於我的事 情

1x 青苔入 鏡　簷下風 鈴　搖晃曾 經　　回憶
2x 愛在過 境　緣分不 停　誰在擔 心　　窗台

是 一行行無 從　剪接的風 景　愛始終年 輕　　而我聽見下
上 滴落的雨 滴　輕輕敲著傷 心　凄美而動 聽

雨 的 聲 音　想起你用唇　語說愛 情　幸福也可以

298

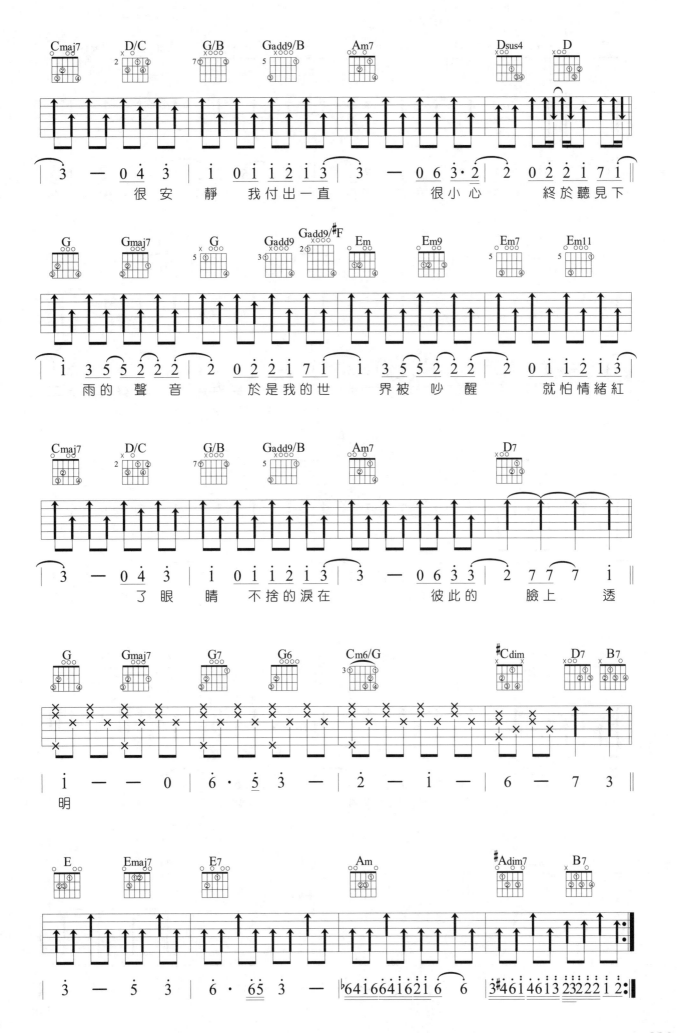

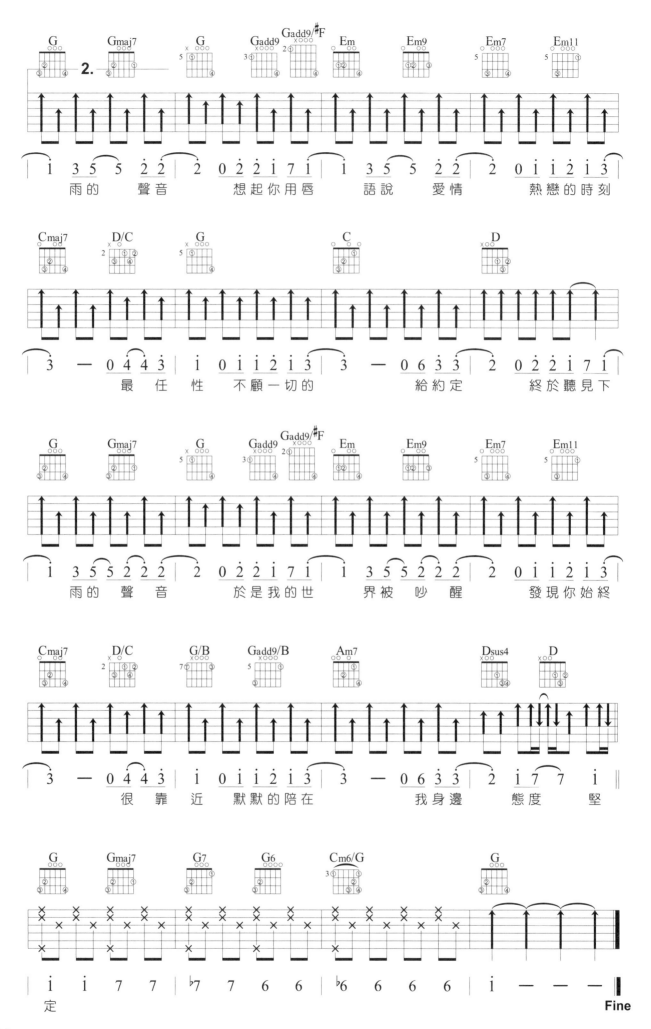

切分音(拍)與應用

切分音指的是一種變化拍,所以重點在拍子上而不是音,它是一種不在原拍落下的拍,簡單來說就是「搶拍」。拍子可以提前落下也可以延後落下,這是編曲中常用的手法,它的作用是要讓曲子活潑化,有時也會配合指法讓旋律音彈起來更方便順手。以下將〈Love Me Tender〉這首曲子的切分前後做一個對照:

✤範例練習(一) ▶▶　♩= 90　拍子切分前的「Love Me Tender」

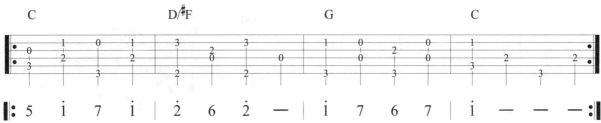

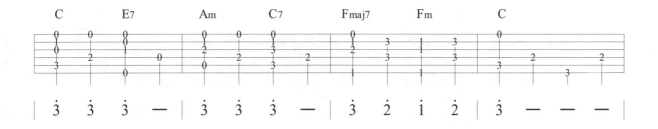

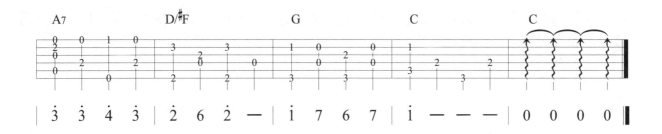

這首曲子在切分前似乎有點呆版,在接下來的範例練習(二)裡面,我們將「前來拍」與「後來拍」應用到曲子裡面,讓曲子活潑起來,聽起來更生動有趣。

♣ 範例練習（二）▸▸ ♩ = 90 拍子切分後的「Love Me Tender」

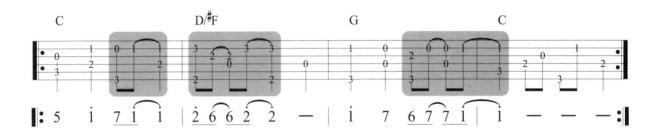

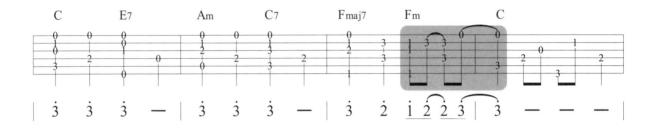

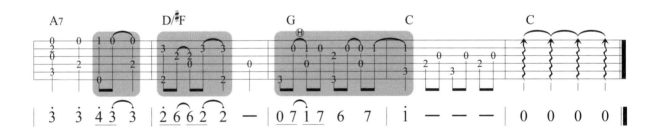

以上反黑的部分即為切分後的拍子，最後的反黑部分（倒數第3小節）使用「後來拍」的技巧，
讓曲子聽起來有耳目一新的感覺。

編出完美低音線

一首好的吉他編曲，除了和弦與優美的旋律之外，更需要完美的 Bass 進行，為了讓曲子聽起來宛如兩把琴演奏的豐富感，這裡提供幾個 Bass 編曲模式，將獨特的 Bass 低音線與旋律、和弦合而為一，經過練習之後便可撥弄出觸動心靈的動人樂章。

一、二指法

此種指法是從鋼琴的改編過來，聽起來會像鋼琴彈奏般的豐富。

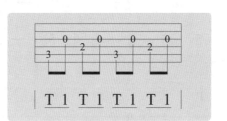

♣範例練習（一）▶▶ ♩= 120 「小蜜蜂」

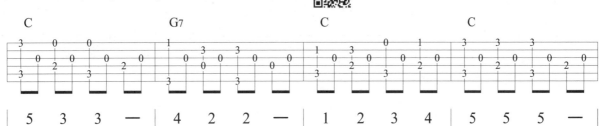

303

二、Alternating(交替) – Bass Style

此種低音線排列模式，就是三指法的Bass進行常用在
輕快的歌曲上。

✤ 範例練習 (二) ▶▶　♩ = 120　「Jingle Bell」

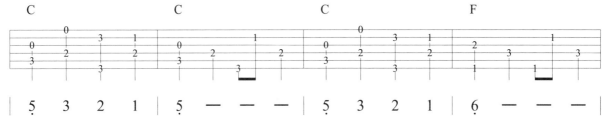

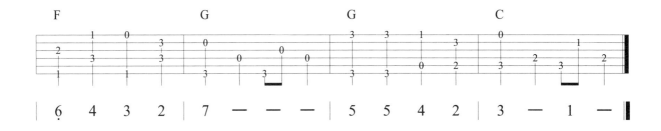

三、Double Bass

此種 Bass 模式在流行歌裡面非常常用，筆者在這裡
加入打板的技巧，讓曲子更有節奏感。

✤ 範例練習 (三) ▶▶　「小酒窩」

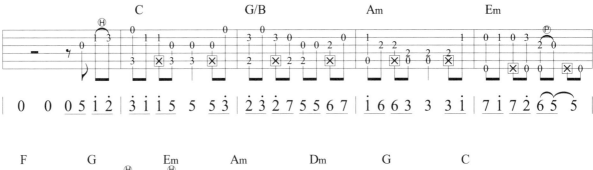

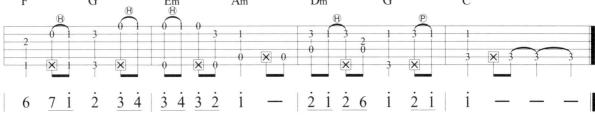

四、Steady Bass

Steady Bass 是一種穩定型的低音線，用拇指彈奏出
規律的低音可以做出渾厚且有力的背景。

✤ 範例練習（四）▶▶ ♩ = 130 「男兒當自強」

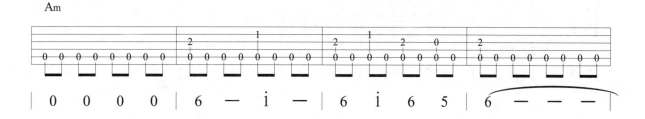

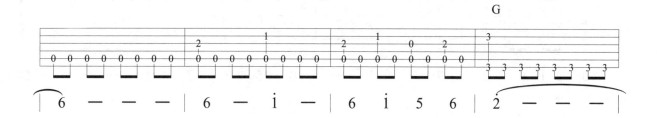

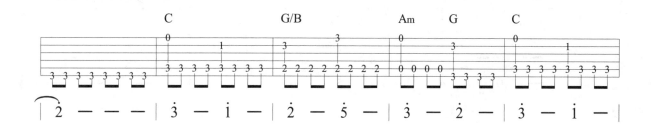

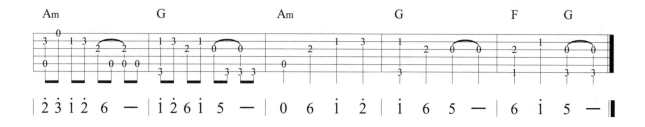

305

五、Walking Bass

此範例將藍調常用的低音線進行模式編入歌曲，便可同時演奏兩個聲部。

♣ 範例練習（五）▶▶　♩ = 152　「給我一個吻」（吻上春風）

Fingerstyle 指彈

有時候吉他彈唱到某種階段，會開始不滿足自己處於伴奏狀況，而開始進一步學習彈奏吉他演奏曲（Fingerstyle），也就是「指彈」吉他。這類樂曲會有多種聲部的集合，加上酷炫的技巧，演奏起來有多種樂器的效果，宛如一人樂隊般豐富。早期由林慧哲老師出版的《摩登民謠吉他》慢慢地帶動了台灣吉他演奏曲的彈奏，但是當時彈鋼弦吉他演奏的人數並不多，直到在黃家偉老師的帶領下與國內吉他好手出版了《風之國度》專輯與譜，才開始引爆了這股指彈的流行風潮。

當然學習這種樂曲練習難度較高，以下是幾個指彈練習的叮嚀。

指彈練習行前叮嚀

1、注意 Bass 音長

除了主旋律外，我們更應該注意 Bass 音的伴奏背景，若在 Bass 音還沒結束就先行放開手指，會有背景空掉的感覺，就像是在彈單音一樣，所以練習一定要儘可能壓滿 Bass 音的拍數，讓曲子聽起來更飽滿。

2、了解和弦進行

彈曲子若不知道自己在壓什麼和弦是很茫然的事，就像鸚鵡學說話，並不知道自己在說什麼一樣，再者研究編曲者的和弦進行更可以累積日後編曲的能量，彈出自己的作品。

3、用節拍器驗收

當曲子練到有點熟練度的時候，用節拍器來作拍子的校正是必要的，當然前提是要練到會踩拍，這樣一來對於日後的演奏才會有穩定的速度。

4、錄下影音檢視

自己彈琴的當下並無法聽出或看出自己的缺點，所以通常曲子練熟以後，可以經過影片自己檢視一下有哪些缺點，或許是動作不漂亮，或許是拍子不正確，改掉它讓自己演奏的曲子更完美。

鄰家的龍貓

曲/久石讓　編曲/吳進興

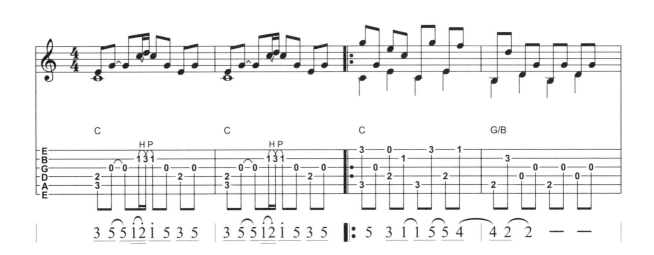

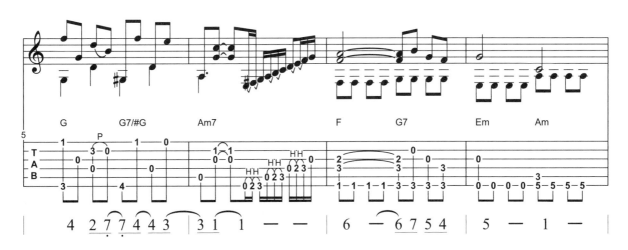

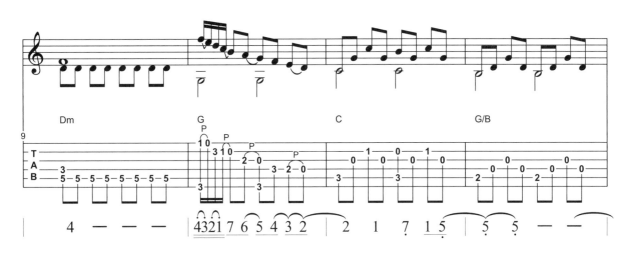

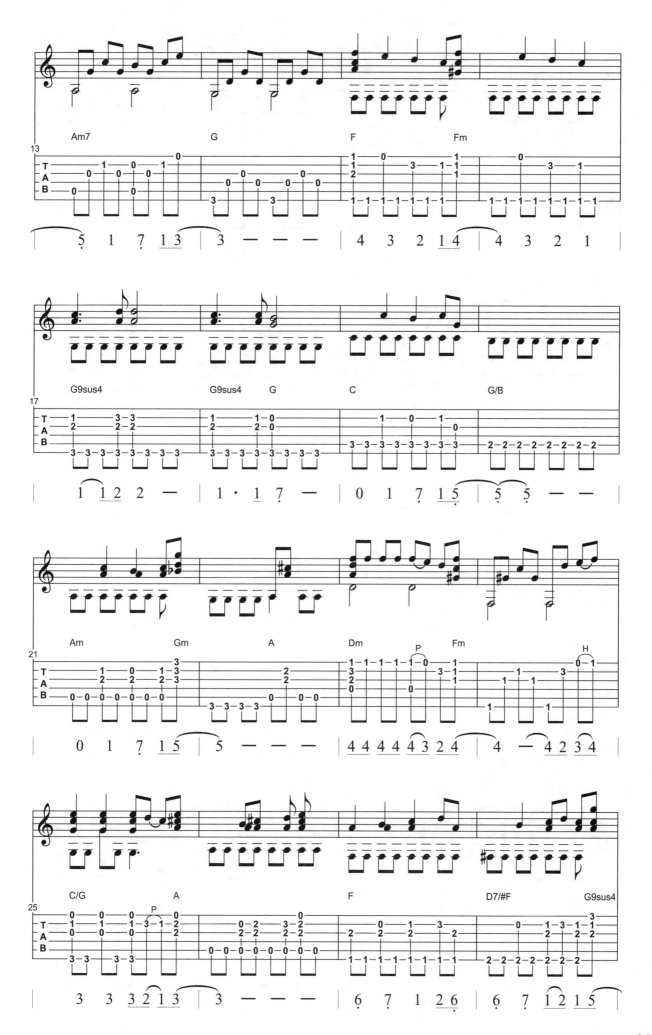

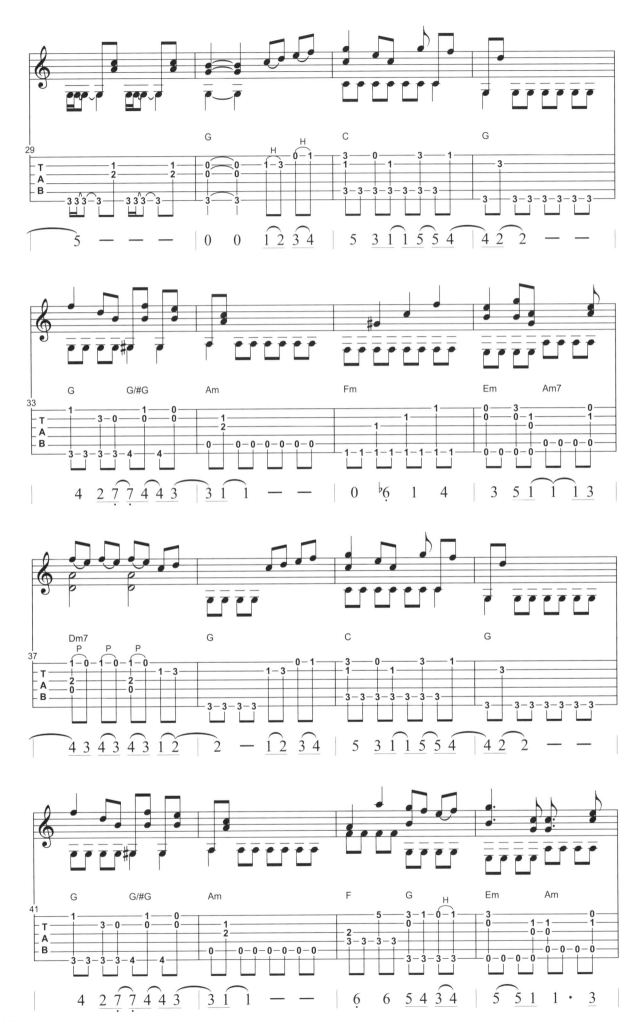

310

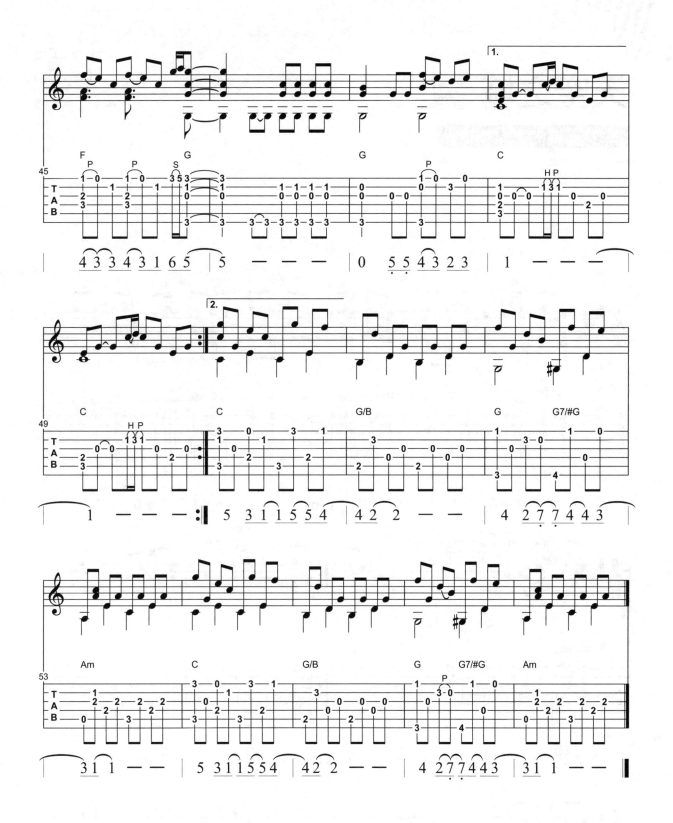

天空之城

曲／久石讓　編曲／吳進興

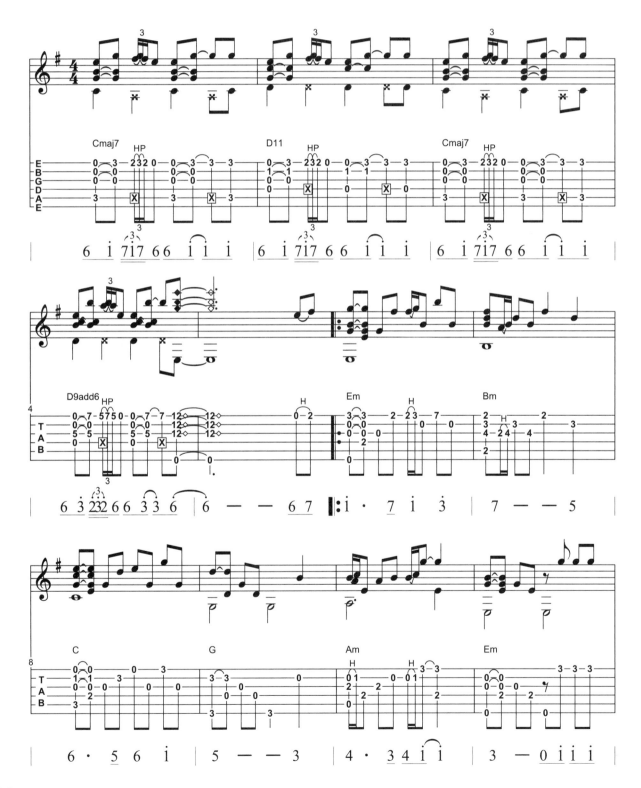

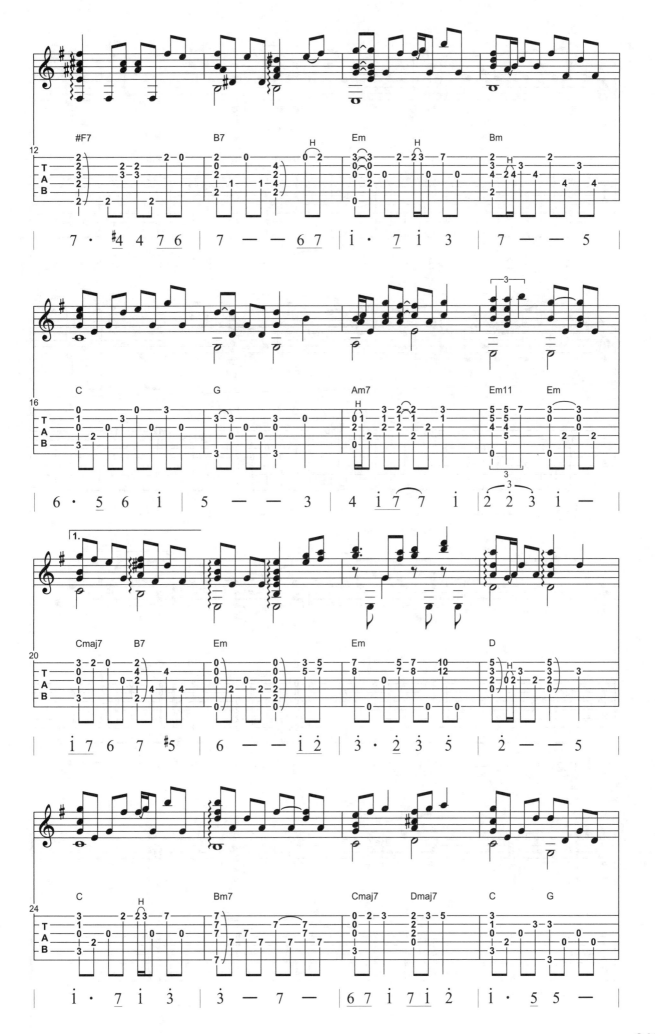

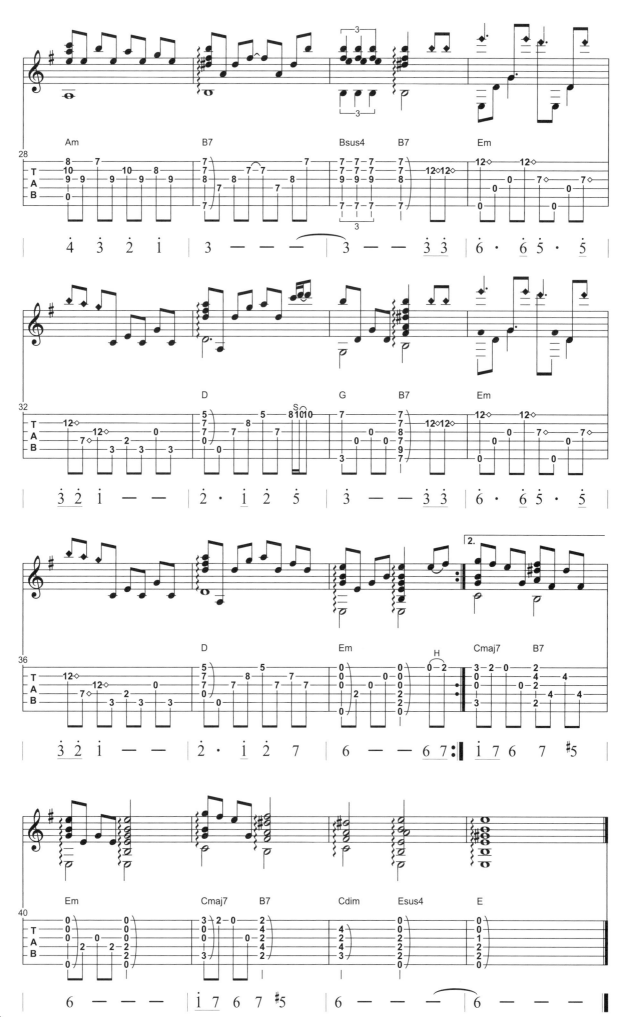

314

有點甜

曲／汪蘇瀧　演唱／汪蘇瀧、By2　編曲／吳進興

Key : E
Play : C
Capo : 4
4/4 ♩ = 105

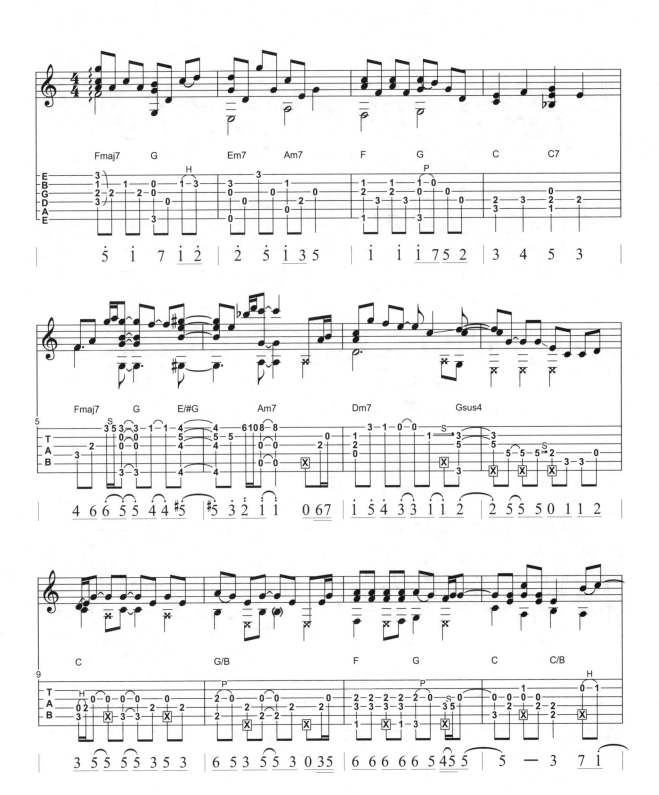

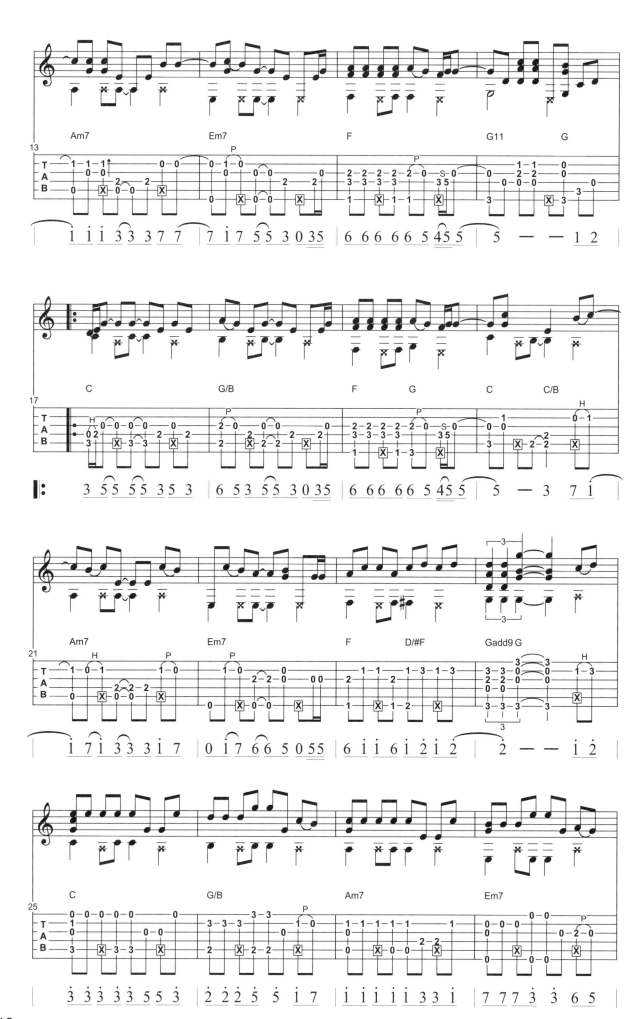

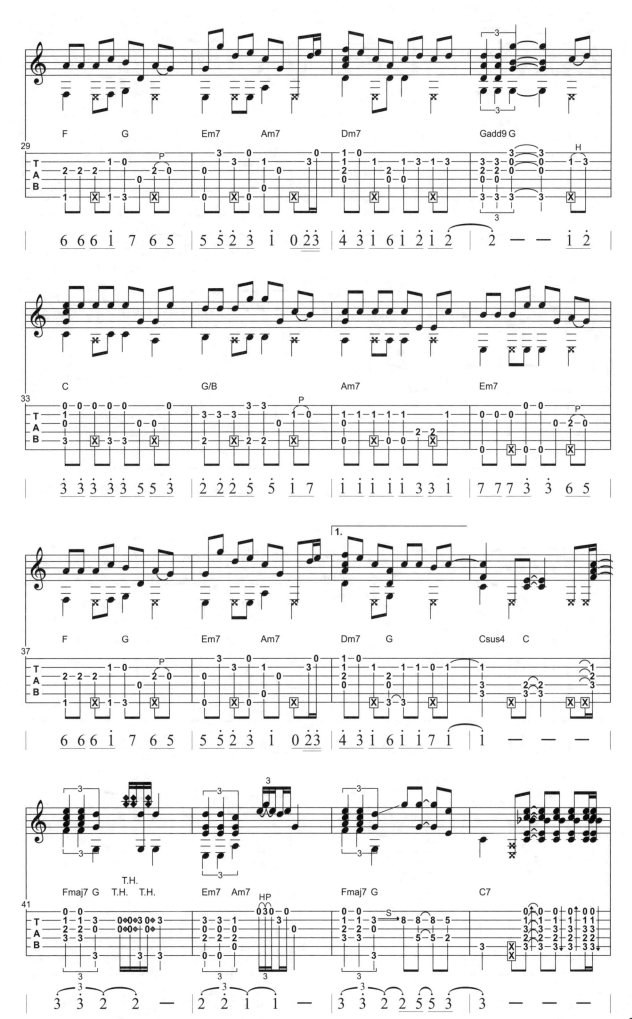

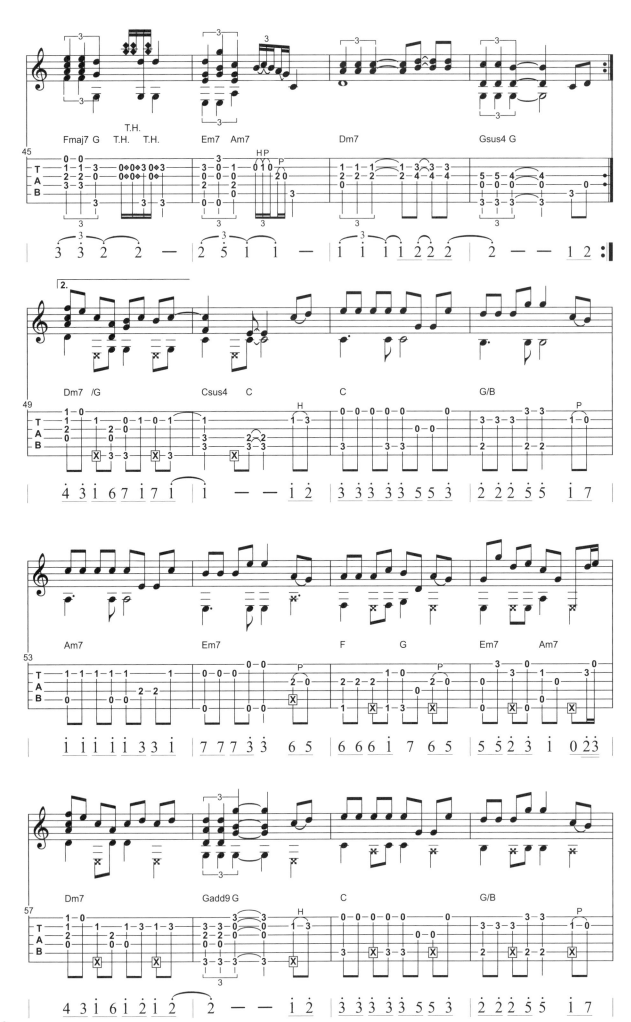

318

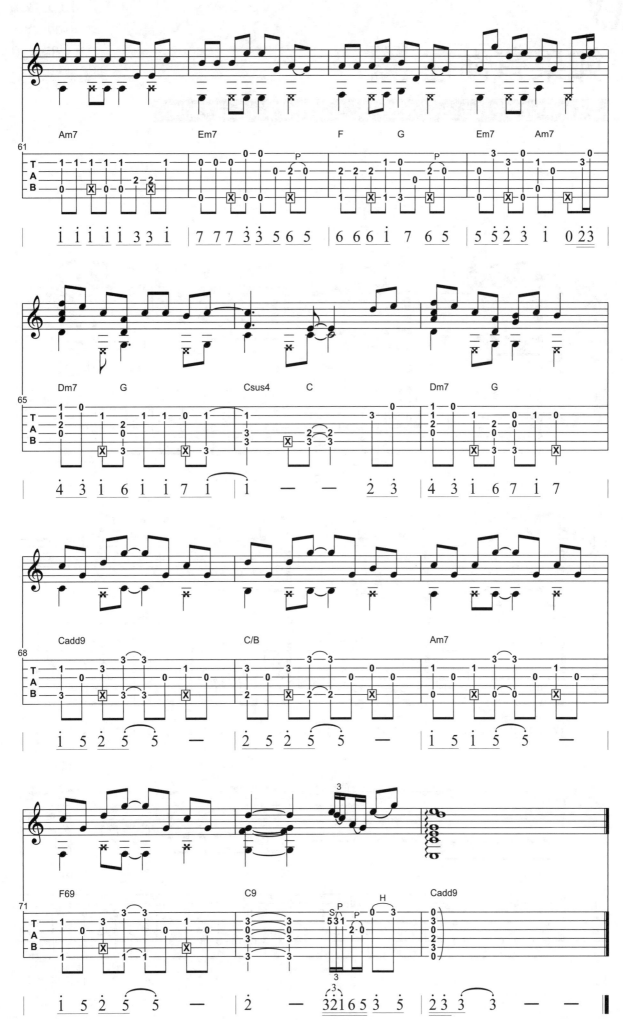

319

如果有你在

《名偵探柯南》主題曲　曲/大野克夫　演唱/伊織　編曲/吳進興

Key : Fm
Play : Em
Capo : 1

4/4 ♩= 136

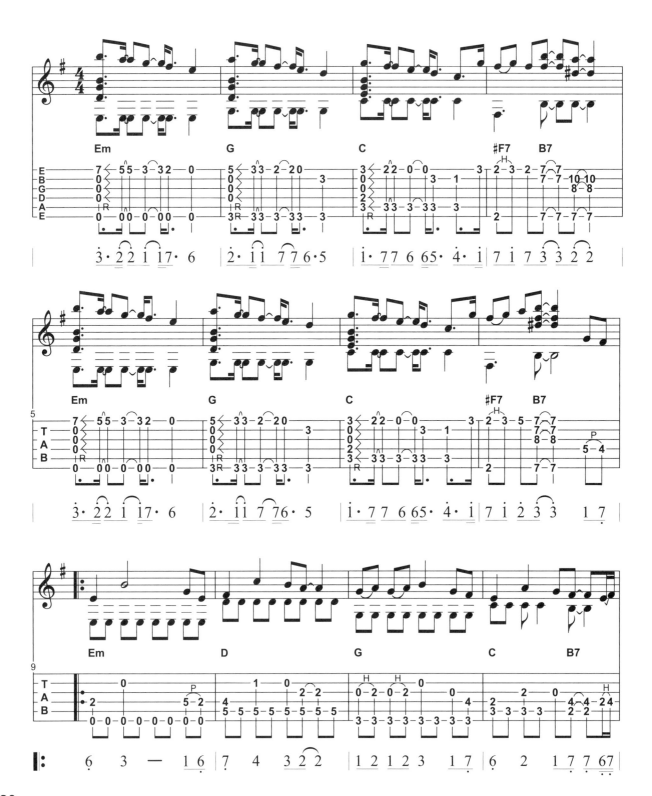

320

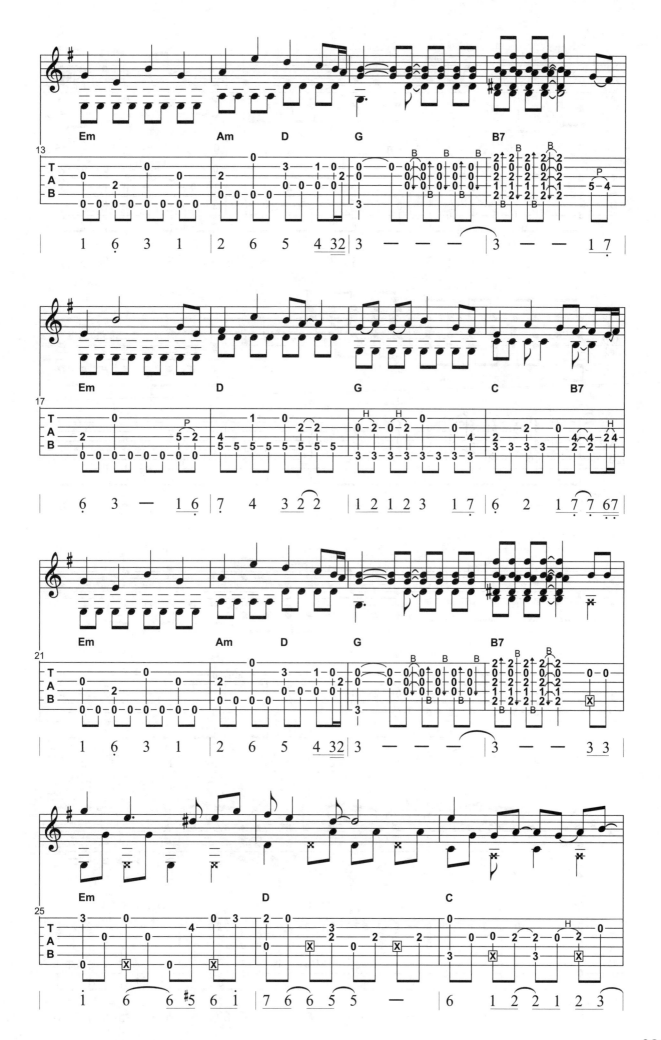

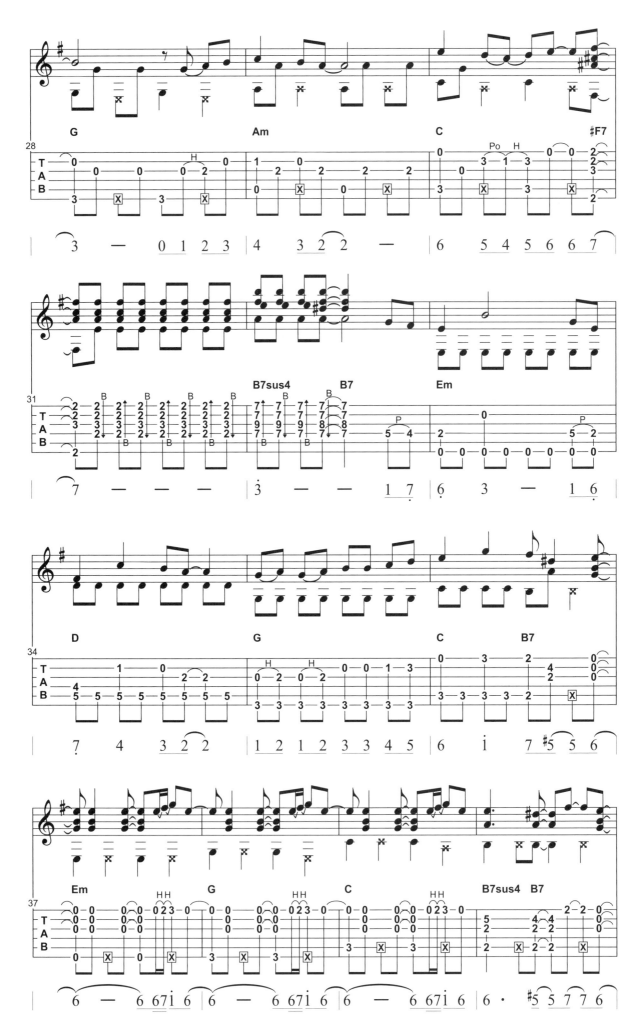

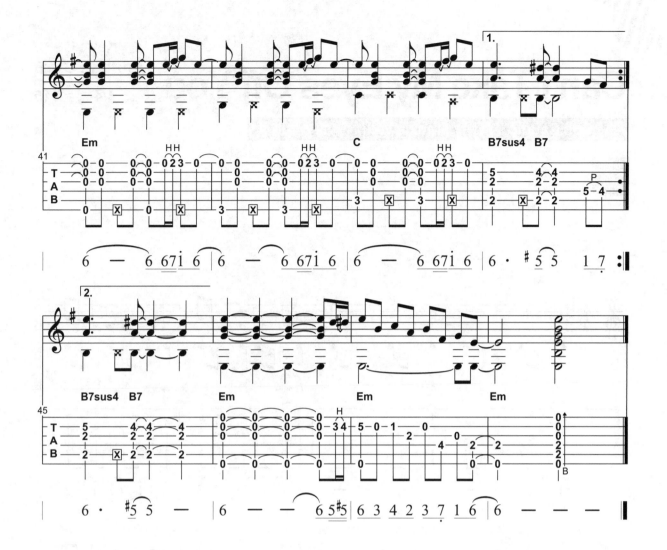

Can't Take My Eyes Off You

曲 / Bob Gaudio　演唱 / Frankie Valli　編曲 / 吳進興

Key : G - ♭B
Play : G - ♭B
4/4　♩ = 115

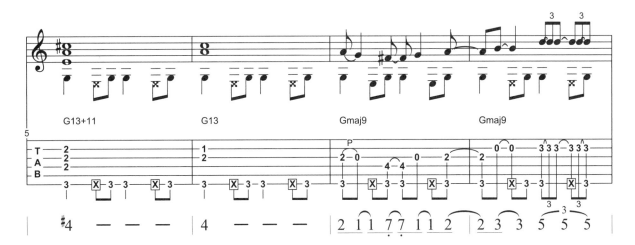

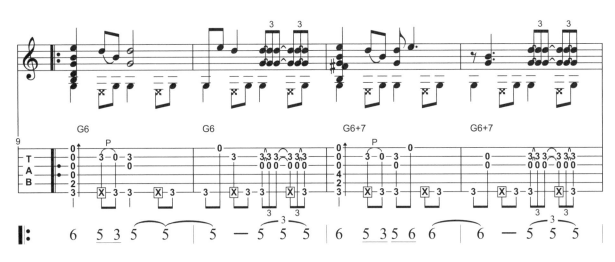

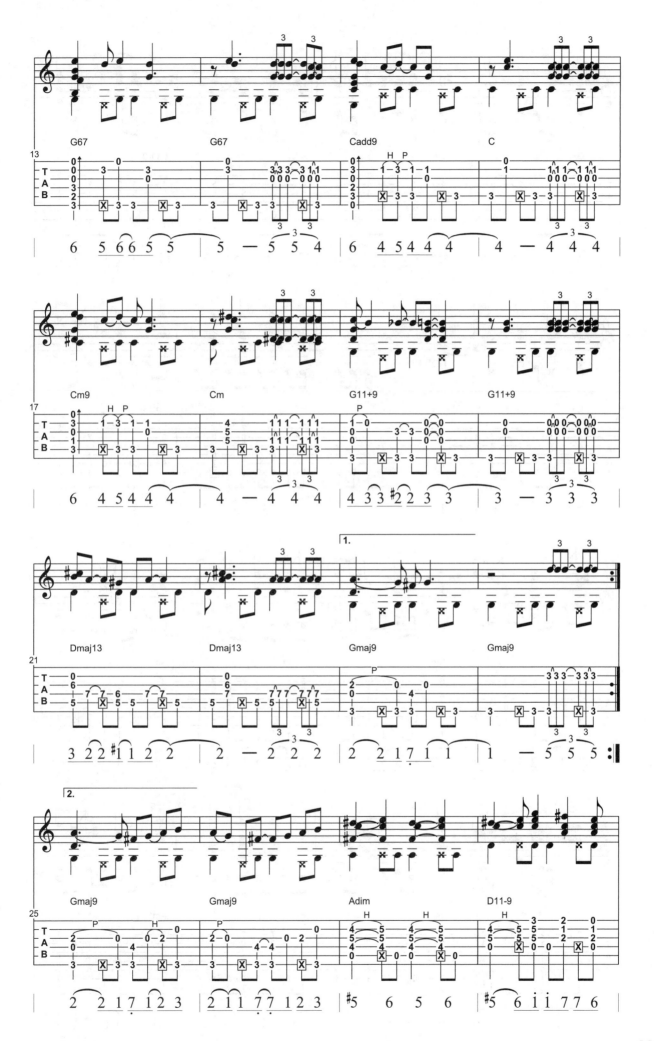

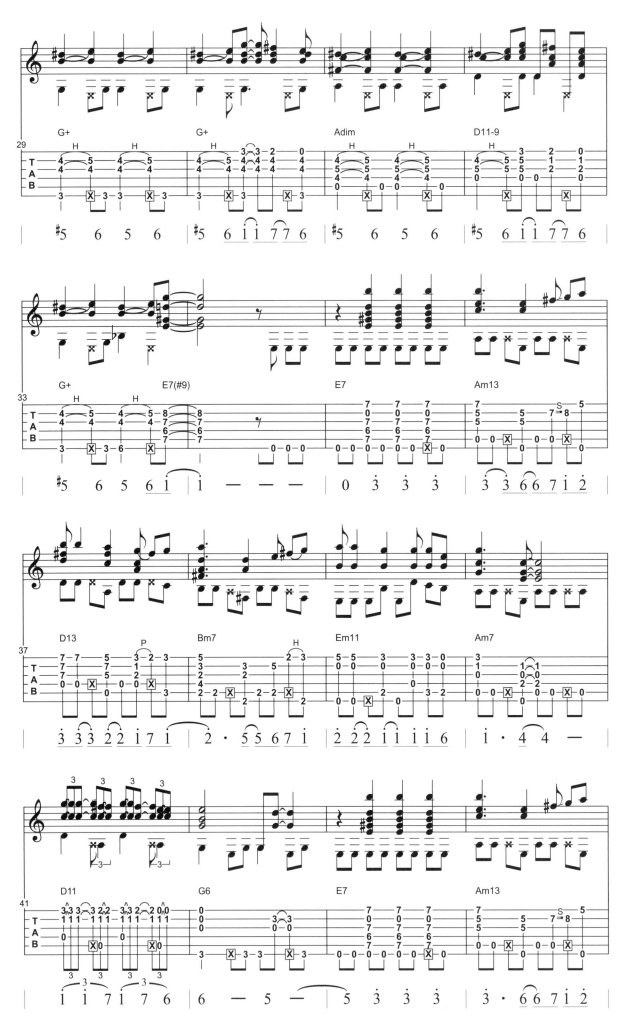

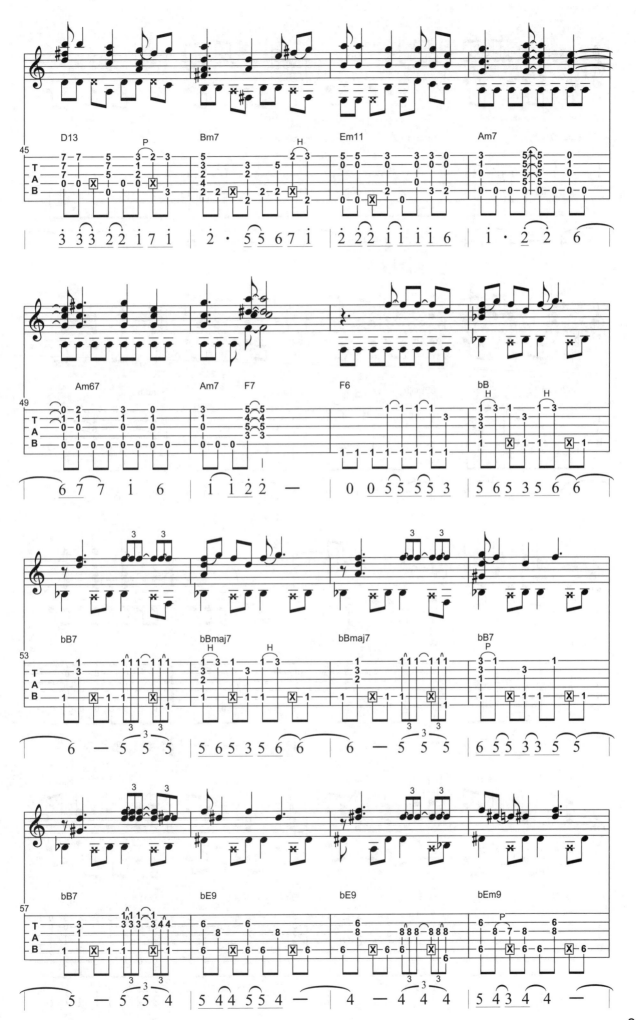

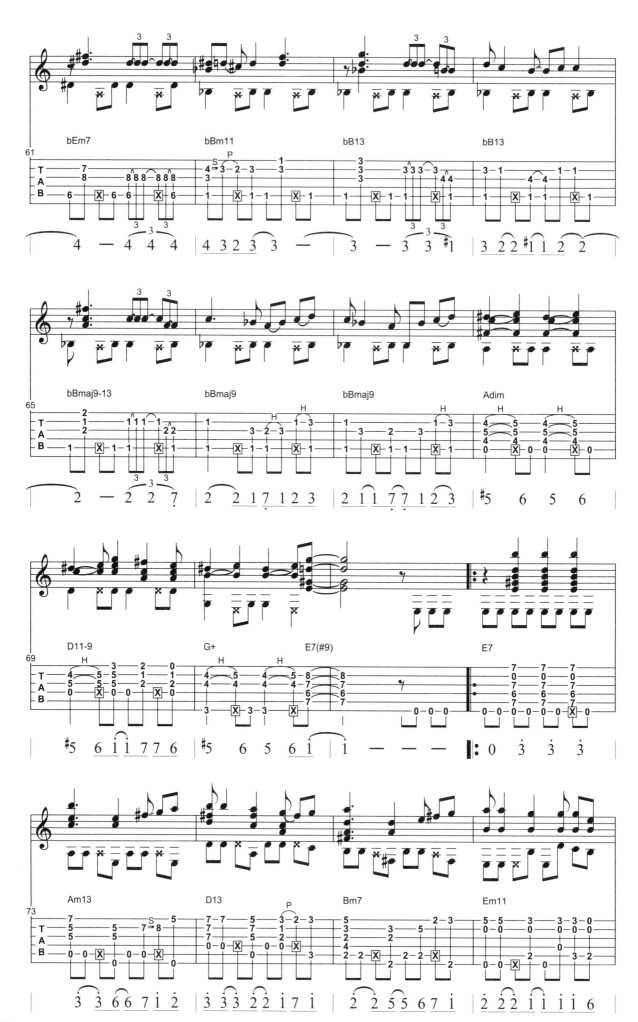

328

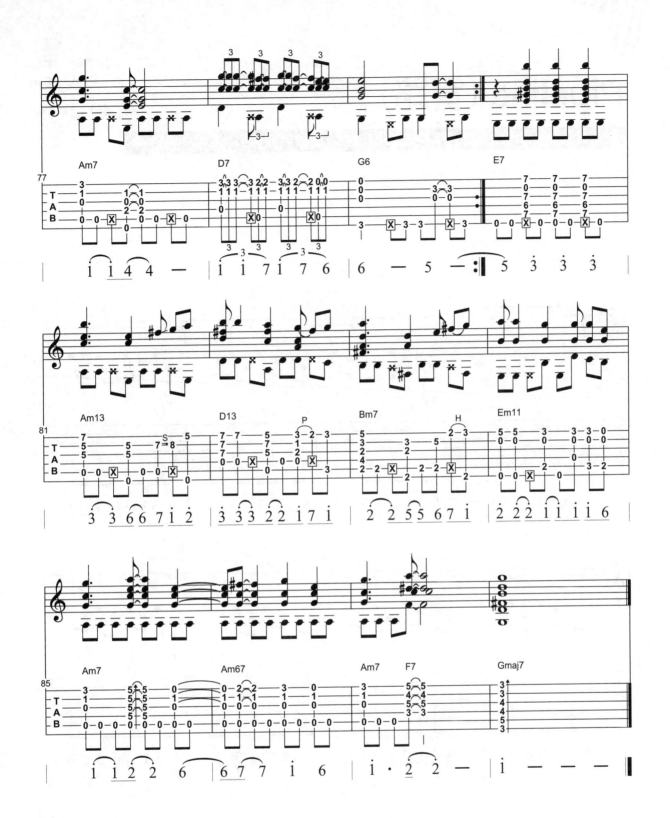

Pipeline（管路）

曲 / Johnny Smith　演唱 / The Ventures（投機者樂團）　演唱 / 吳進興

Key : Em
Play : Em

4/4　♩ = 140

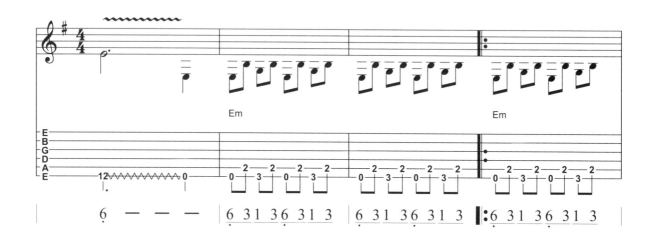

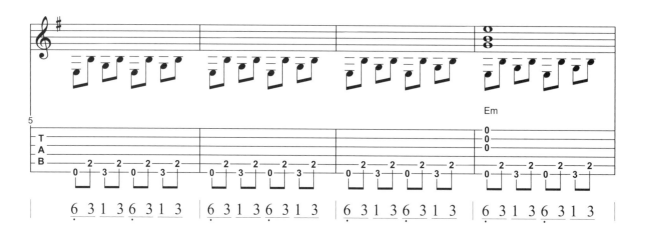

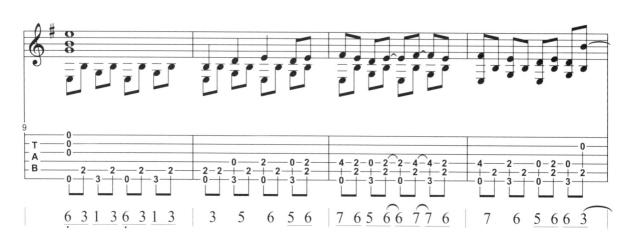

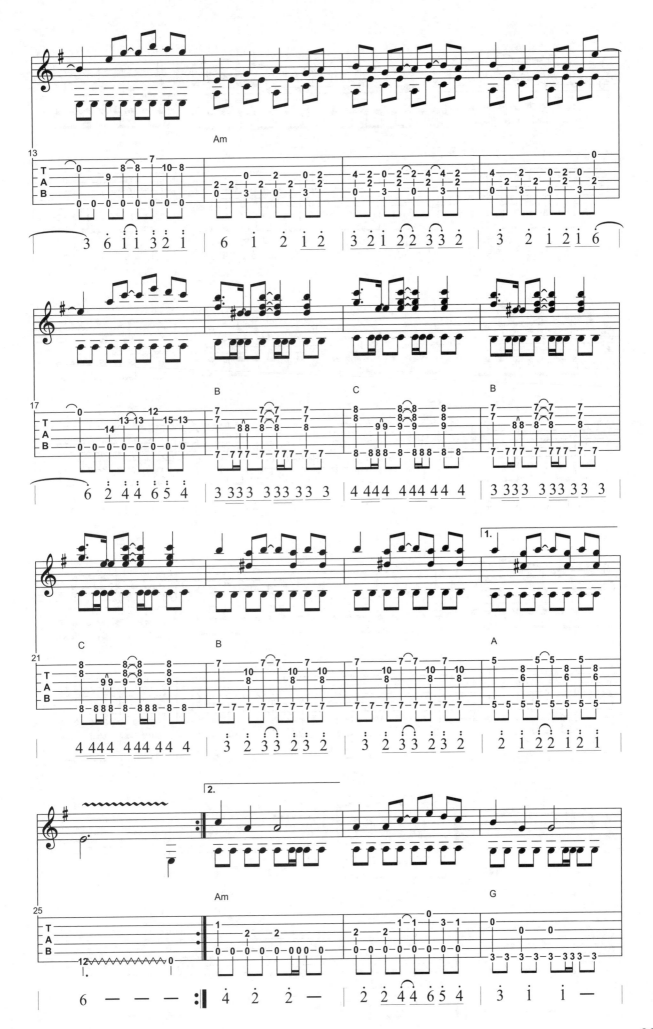

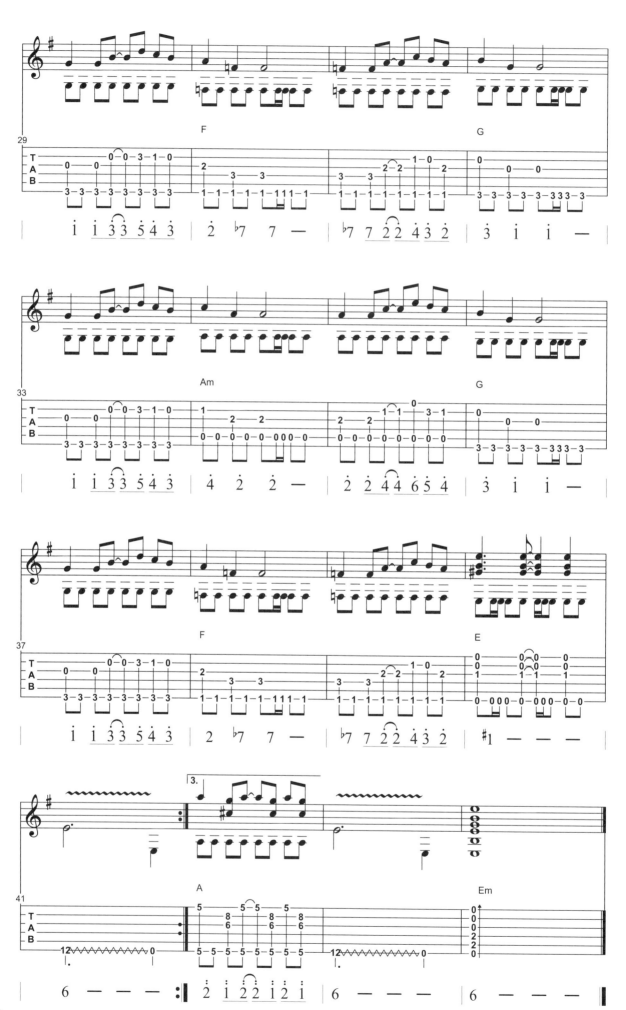

各調音階圖解

C major - A minor

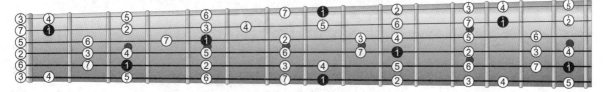

G major - E minor

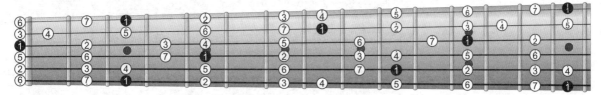

D major - B minor

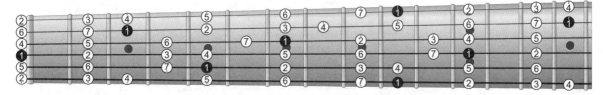

A major - #F minor

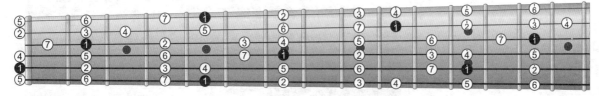

E major - #C minor

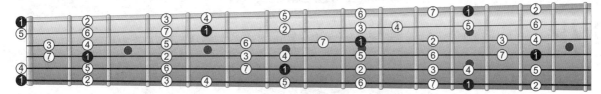

F major - D minor

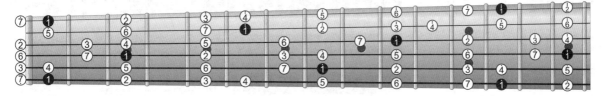

最新圖書目錄
COMPLETE CATALOGUE

麥書文化

學習音樂最佳途徑
音樂人必備叢書
專業人必備樂譜

系列	書名	編著/定價	說明
民謠彈唱系列	**彈指之間** Guitar Handbook	潘尚文 編著 定價380元 附影音教學 QR Code	吉他彈唱、演奏入門教本，基礎進階完全自學。精選中文流行、西洋流行等必練歌曲。理論、技術循序漸進，吉他技巧完全攻略。
	吉他玩家 Guitar Player	周重凱 編著 定價400元	2019全新改版，最經典的民謠吉他技巧大全，收錄多首近年熱門流行彈唱歌曲，基礎入門、進階演奏完全自學，精彩吉他編曲，重點解析，簡譜、六線套譜對照，詳盡樂理知識教學。
	吉他贏家 Guitar Winner	周重凱 編著 定價400元	自學、教學最佳選擇，漸進式學習單元編排。各調範例練習，各類樂理解析，各式編曲手法完整呈現。入門、進階、Fingerstyle必備的吉他工具書。
	六弦百貨店精選3 Guitar Shop Song Collection	潘尚文、盧家宏 編著 定價360元	收錄年度華語暢銷排行榜歌曲，內容涵蓋六弦百貨歌曲精選。專業吉他TAB譜六線套譜，全新編曲，自彈自唱的最佳叢書。
	六弦百貨店精選4 Guitar Shop Special Collection 4	潘尚文 編著 定價360元	精采收錄16首絕佳吉他編曲流行彈唱歌曲－獅子合唱團、盧廣仲、周杰倫、五月天……一次收藏32首獨立樂團歷年最經典歌曲－茄子蛋、逃跑計劃、草東沒有派對、老王樂隊、滅火器、棄光生……
	超級星光樂譜集（1）（2）（3） Super Star No.1.2.3	潘尚文 編著 定價380元	每冊收錄61首「超級星光大道」對戰歌曲總整理。每首歌曲均標註有吉他六線套譜、簡譜、和弦、歌詞。
	I PLAY－MY SONGBOOK 音樂手冊（大字版） I PLAY－MY SONGBOOK (Big Vision)	潘尚文 編著 定價360元	收錄102首中文經典及流行歌曲之樂譜。保有原曲風格、簡譜完整呈現，各項樂器演奏皆可。A4開本、大字清楚呈現，線圈裝訂翻閱輕鬆。
	I PLAY詩歌－MY SONGBOOK Top 100 Greatest Hymns Collection	麥書文化編輯部 編著 定價360元	收錄經典福音聖詩、敬拜讚美傳唱歌曲100首。完整前奏、間奏，好聽和弦編配，敬拜更增氣氛。內附吉他、鍵盤樂器、烏克麗麗，各調性和弦數對照表。
	就是要彈吉他	張雅惠 編著 定價240元	作者超過30年教學經驗，讓你30分鐘內就能自彈自唱！本書有別於以往的教學方式，僅需記住4種和弦按法，就可以輕鬆入門吉他的世界！
	節奏吉他完全入門24課 Complete Learn To Play Rhythm Guitar Manual	顏鴻文 編著 定價400元 附影音教學 QR Code	詳盡的音樂節奏分析、影音示範，各類型常用音樂風格吉他伴奏方式解說，活用樂理知識，伴奏更為生動！
木吉他演奏系列	**指彈吉他訓練大全** Complete Fingerstyle Guitar Training	盧家宏 編著 定價460元 DVD	第一本專為Fingerstyle學習所設計的教材，從基礎到進階，涵蓋各類樂風編曲手法、經典範例，隨書附教學示範DVD。
	吉他新樂章 Finger Stlye	盧家宏 編著 定價550元 CD+VCD	18首最膾炙人口的電影主題曲改編而成的吉他獨奏曲，詳細五線譜、六線譜、和弦指型、簡譜完整對照並行之超級套譜，附贈精彩教學VCD。
	吉樂狂想曲 Guitar Rhapsody	盧家宏 編著 定價550元 CD+VCD	12首日韓劇主題曲超級樂譜，五線譜、六線譜、和弦指型、簡譜全部收錄。彈奏解說、單音版曲譜，簡單易學，附CD、VCD。
古典吉他系列	**樂在吉他** Joy With Classical Guitar	楊昱泓 編著 定價360元 附影音教學 QR Code	本書專為初學者設計，學習古典吉他從零開始。詳盡的樂理、音樂符號術語解說、吉他音樂家小故事，完整收錄卡爾卡西二十五首練習曲，並附詳細解說。
	古典吉他名曲大全 （一）（二）（三） Guitar Famous Collections No.1 / No.2 / No.3	楊昱泓 編著 每本定價550元 （一）（三）DVD＋MP3 （二）附影音教學 QR Code	收錄多首古典吉他名曲，附曲目簡介、演奏技巧提示，由留法名師示範彈奏。五線譜、六線譜對照，無論彈民謠吉他或古典吉他，皆可體驗彈奏名曲的感受。
	新編古典吉他進階教程 New Classical Guitar Advanced Tutorial	林文前 編著 定價550元 DVD＋MP3	收錄古典吉他之經典進階曲目，可作為卡爾卡西的銜接教材，適合具備古典吉他基礎者學習。五線譜、六線譜對照，附影音演奏示範。
打擊樂器系列	**實戰爵士鼓** Let's Play Drums	丁麟 編著 定價500元 附影音教學 QR Code	爵士鼓新手必備手冊，No.1爵士鼓實用教程！從基礎到入門、具有系統化且連貫式的教學內容，提供近百種爵士鼓打擊技巧之範例練習。
	爵士鼓完全入門24課 Complete Learn To Play Drum Sets Manual	方翊瑋 編著 定價400元	爵士鼓入門教材，教學內容由深入淺、循序漸進。掃描書中QR Code即可線上觀看教學示範。詳盡的教學內容，學習樂器完全無壓力快速上手！
	邁向職業鼓手之路 Be A Pro Drummer Step By Step	姜永正 編著 定價500元 CD	姜永正老師精心著作，完整教學解析、譜例練習及詳細單元練習。內容包括：鼓棒練習、揮棒法、8分及16分音符基礎練習、切分拍練習…等詳細教學內容，是成為職業鼓手必備的專業書籍。
	爵士鼓技法破解 Decoding The Drum Technic	丁麟 編著 定價800元 CD+VCD	爵士DVD互動式影像教學光碟，多角度同步鼓譜自由切換，技法招術完全破解。完整鼓譜教學譜例，提昇視譜功力。
	最適合華人學習 的Swing 400招	許厥恆 編著 定價500元 DVD	從「不懂JAZZ」到「完全即興」，鉅細靡遺講解。Standand清單500首，40種手法心得，職業視譜技能…秘笈化資料，初學者保證學得會！進階者的一本爵士通。
	木箱鼓完全入門24課 Complete Learn To Play Cajon Manual	吳岱育 編著 定價360元 附影音教學 QR Code	循序漸進、深入淺出的教學內容，掃描書中QR Code即可線上觀看教學示範，讓你輕鬆入門24課，用木箱鼓合奏玩樂團，一起進入節奏的世界！
電貝士系列	**電貝士完全入門24課** Complete Learn To Play E.Bass Manual	范漢威 編著 定價360元 DVD＋MP3	電貝士入門教材，教學內容由深入淺、循序漸進，隨書附影音教學示範DVD。
	The Groove The Groove	Stuart Hamm 編著 定價800元 教學DVD	本世紀最偉大的Bass宗師「史都翰」電貝斯教學DVD，多機數位影音、全中文字幕。收錄5首「史都翰」精采Live演奏及完整貝斯四線套譜。
	放克貝士彈奏法 Funk Bass	范漢威 編著 定價360元 CD	最貼近實際音樂的練習材料，最健全的系統學習與流程方法。30組全方位完整訓練課程，超高效率提升彈奏能力與音樂認知，內附音樂學習光碟。
	搖滾貝士 Rock Bass	Jacky Reznicek 編著 定價360元 CD	電貝士的各式技巧解說及各式曲風教學。CD內含超過150首關於搖滾、藍調、靈魂樂、放克、雷鬼、拉丁和爵士的練習曲和基本律動。

www.musicmusic.com.tw

指彈好歌

Great Songs And Fingerstyle

編著	吳進興
總編輯	潘尚文
美術編輯	陳盈甄
封面設計	呂欣純、陳盈甄
電腦製譜	林仁斌、明泓儒
譜面輸出	林仁斌、明泓儒
譜面校對	吳進興、吳駿忠
文字校對	陳珈云
吉他演奏	吳進興
影像處理	吳進興、鄭安惠、李禹萱

出版發行	麥書國際文化事業有限公司
	Vision Quest Publishing International Co., Ltd.
地址	10647　台北市羅斯福路三段325號4F-2
	4F.-2　No.325, Sec. 3, Roosevelt Rd.,
	Da'an Dist., Taipei City 106, Taiwan（R.O.C.）
電話	886-2-23636166 · 886-2-23659859
傳真	886-2-23627353
郵政劃撥	17694713
戶名	麥書國際文化事業有限公司

http://www.musicmusic.com.tw

E-mail：vision.quest@msa.hinet.net

中華民國 109 年 01 月 二版